FANTASTIQUE GUSTAVE DORÉ

FANTASTIQUE

Gustave Doré

귀스타브 도레의 환상

Hans Media

서문

귀스타브 도레는 소묘, 판화, 유화, 조각 등 다양한 미술 분야에서 두각을 드러낸 종합 예술인이다. 특히 문학 작품 삽화에서 보여준 천재성은 인류의 집단무의식[1]에 반영되어 영화, 애니메이션, 만화, 광고에도 영향을 끼쳤다. 19세기에 활동한 귀스타브 도레는 동시대 예술가 중 가장 재능 있고 가장 다작한 화가로 손꼽힌다. 33세 때, 그때까지 작업한 데생 개수가 "십만 개 밖에 안 된다."고 농담 반 진담 반으로 밝힌 적이 있으니, 51세에 세상을 떠날 무렵 도레의 카탈로그 레존네(catalogue raisonné)[2]는 말 그대로 산더미처럼 방대했을 것이다. 하지만 이 책의 목적은 도레의 모든 작품을 열거하거나 총망라하는 것이 아니다. 시각적으로 가장 강렬하고 가장 가치 있어 보이는 작품, 작가의 화풍과 커리어를 엿볼 수 있는 작품을 조명하고자 한다.

이 책은 창작 연대, 작품 주제, 미술적 특성이라는 일련의 기준에 따라 작품을 수록하고 있다. 도레는 동시대 인물 풍자화, 전쟁 회화, 풍경화에서 우화, 시, 소설 삽화, 알레고리[3]에 이르기까지 손대지 않은 장르가 없다. 희극적 풍자화, 정통 삽화, 서사적 판타지, 사색적인 풍경화를 그렸고, 상상력의 대가다운 시선으로 현실 세계를 관찰했다. 이토록 풍성하고 넓은 도레의 세계는 마땅히 공유되고 조명되어야 한다고 느꼈다.

책에서 비교하고 조명할 작품을 선택하는 데 있어 우리는 각 작품이 가진 미학적 힘을 따랐다. 주제, 스타일, 형식별로 비교하다 보면 도레의 예술적 개성과, 비범한 재능에 가려져 있던 그의 예술적 취향이 더욱 선명하게 드러날 것이다. 도레는 별이 수놓인 밤, 키 큰 흑전나무 숲, 험준한 풍경, 검객들의 칼싸움, 신비로운 성, 날개 달린 생물, 바다 괴물을 좋아했고 즐겨 그렸다. 꿈꾸고 꿈꾸게 하는 예술가. 귀스타브 도레는 환상을 심고 가꾸는 사람이었다.

1 인류의 역사와 문화를 통해 공유된 무의식(칼 구스타프 융)
2 미술가의 모든 작품을 총망라한 도록
3 어떤 주제를 다른 사물이나 이야기에 빗대어 암시적으로 표현하는 방법

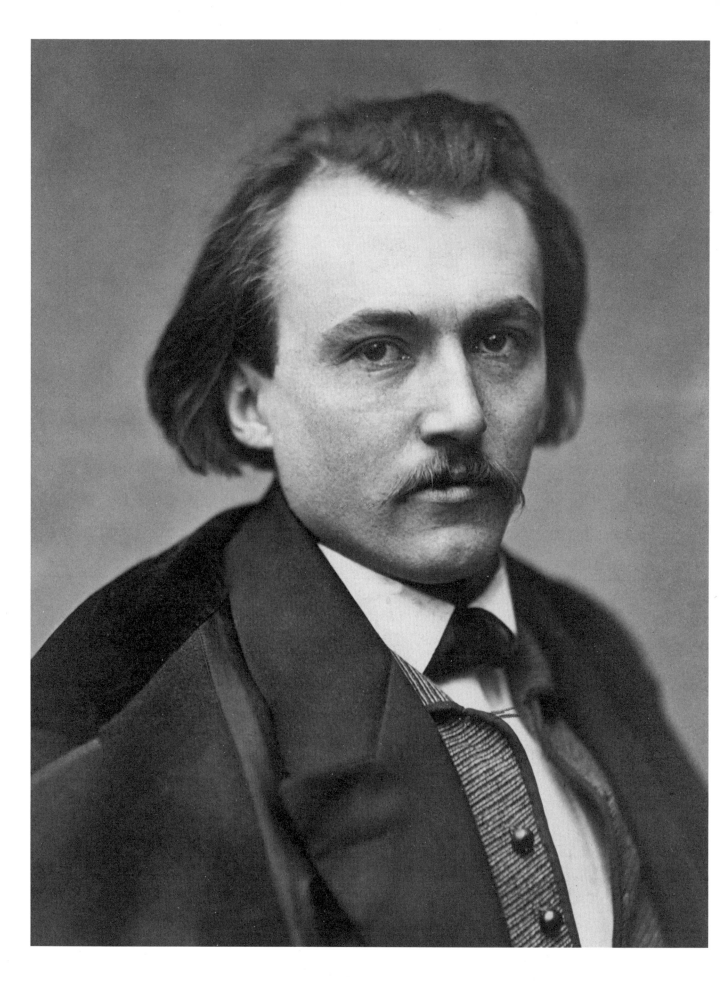

La liste
de Gustave Doré

귀스타브 도레의 삽화 계획서

1865년 귀스타브 도레는 앞으로 삽화를 그리고 싶은 문학 작품 목록을 어머니께 불러준다.
이 중에서 일부만 세상에 나온 것을 보면, 도레가 계획을 다 완수하진 못했음을 알 수 있다.
다음은 도레가 블랑쉬 루즈벨트와 자서전 프로젝트를 진행하면서 남긴 글이다.

―――――――

당시(1855) 나는 단테의 『신곡』을 필두로 다양한 작품 삽화를 대형 2절판 판형4으로 출간하는 프로젝트를 구상했습니다. 그때나 지금이나 내 생각은 같습니다. 희극이 되었든, 비극이 되었든, 영웅 전기가 되었든, 명작이라면 모두 모아 같은 형태로 출간해야죠. 이 계획을 들은 출판업계 사람들은 하나같이 현실성이 없다고 말했습니다. 출판 시장이 극도로 싼 가격에 형성돼 있는데, 시류를 거슬러 100프랑이나 하는 고가의 책이 성공할 가능성은 지극히 낮다고요. 하지만 난 반대로 생각했습니다. 어떤 예술이나 산업의 전성기가 저물고 있다 하더라도 그 흐름에 저항하려는 사람들 수백 명 정도는 존재하기 마련이며, 이들은 가치 있는 작품을 만나면 주저 없이 값을 치룰 준비가 되어 있다고 믿었기 때문입니다. 하지만 아무도 내 주장에 설득되지 않았고 결국 대형 삽화 프로젝트의 첫 작품, 단테의 『신곡―지옥편』은 자비로 출간해야 했지요. 이 책이 성공한 후에야 내 주장에 힘이 실렸고, 출판계 사람들도 이 프로젝트의 성공 가능성을 엿볼 수 있게 되었습니다. 앞으로의 작업 계획은 다음과 같습니다. 이 중 7권은 이미 세상에 나왔고, 계획대로라면 총 30여 권짜리 전집이 될 것입니다. 앞으로 십 년간 어떤 일을 할지 미리 파악해 두는 것은 유익한 일이지요.

단테 『신곡―지옥편』	『로만세로』
단테 『신곡―연옥편』	『천일야화』

단테 『신곡―천국편』	몰리에르
페로 동화집	라퐁텐
『돈키호테』	라신
『그리스도를 본받아』	코르네유
『성인들의 인생』	밀턴
호메로스 『일리아드』	바이런
베르길리우스 『농경시』, 『아이네이스』	스펜서
오비디우스 『변신 이야기』	셰익스피어
아이스킬로스 『비극 전집』	골드스미스
호라티우스	괴테 『파우스트』
아나크레온	실러 『희곡』
루카누스 『내란기』	호프만 『단편집』
아리오스토 『광란의 오를란도』	라마르틴
타소 『해방된 예루살렘』	플루타르코스
오시안	보카치오
『에다 선집』	몽테뉴
『니벨룽겐의 노래』	

이쯤에서 줄이겠습니다. 자꾸 앞으로에 대해 이야기하게 되는데, 그렇게 되면 더 이상 자서전이 아니니까요. 필요한 정보가 있으시다면 회신으로 즉시 보내드리겠습니다.

귀스타브 도레

(P.6) **귀스타브 도레 상반신, 1865, 피에르 프티(촬영)**

(P.10, 11) **누워있는 귀스타브 도레, 1860, 오스카 구스타브 레일랜더(촬영)**

Gustave Doré
Artiste éclectique
& voyageur

절충주의[5] 예술가 · 여행가 귀스타브 도레의 생애

1832
1월 6일, 스트라스부르에서
루이 오귀스트 귀스타브 도레
출생

1843
인물 풍자화 첫 도전.
단테의 『신곡』 삽화 발표

1847
15세, 샤를 필리퐁과의 만남,
언론 풍자화 일을 제안받다.

1837
5세, 편지와 학습장에 그림을
그리다.

1845
석판화 「부르캉브레스의 축제
(La Vogue de Brou)」로 신문 데뷔

1848
가족들이 파리로 합류하다.
소묘로 파리 미술가전 살롱
데뷔. 신문 《주르날 푸르 리르
(Journal pour rire)》에 연재

1883
1월 23일 파리 자택에서
협심증으로 사망

1879
아리오스토의 『광란의 오를란도』
삽화 완성. 레지옹 도뇌르
오피시에 수훈

1877
살롱에 조각
「파르카와 사랑(La Parque et
L'Amour)」을 출품

1882
마지막 대형 종교화
「눈물의 골짜기」 완성

1878
천식이 있는 도레가 첫 협심증을
겪다. 스위스에서 요양하며
병증을 다스리기 위해
아편을 사용하다.

1873
10주간 스코틀랜드 여행

5 독자적인 양식을 창조하거나 고수하기보다는 여러 가지 양식에서 장점을 취하는 경향

인간관계	여행	사랑
—	—	—
귀스타브 도레는 파리 사교계 중심에 있었으며 여러 유명인과 어울렸다. 사진작가 나다르, 신문사 대표 폴 달로즈, 작가 테오필 고티에 외에도 작곡가 프란츠 리스트, 조아치노 로시니, 리하르트 바그너, 카미유 생상스와 친분이 있었고, 예술가의 밤이나 사교 파티를 열어 이들을 초대하곤 했다.	휴가철마다 알프스지역(사보이아 공국, 스위스, 이탈리아)을 찾았다. 브르타뉴, 네덜란드, 쾰른, 벨기에, 티롤, 베니스, 피레네산맥, 스페인을 여행했고 런던과 스코틀랜드도 정기적으로 방문했다. 당시로서는 여행을 많이 한 셈이다.	평생 독신으로 살았고 아이도 없었지만, 연인 중에는 유명인이 꽤 있었다. 그중에는 배우 알리스 오지, 성악가 오르탕스 슈나이더와 크리스틴 닐슨, (도레가 결혼하고자 했던) 소프라노 가수 아델리나 파티, 화류계 여성 코라 펄, 영화배우 사라 베르나르가 있다.

1855

『프랑수아 라블레 전집
(Œuvres de François Rabelais)』
삽화로 이름을 알리고,
오노레 드 발자크의
『해학 30』으로 입지를 다지다.

1852

폴 라크루아 『책벌레 자코브 전집(Œuvres illustrées du Bibliophile Jacob)』으로 문학 삽화가 데뷔

1849

부친 사망. 가족들과
생도미니크가로 이사

1851

유화 『야생 소나무(Pins sauvages)』로 살롱 데뷔

1854

크림 전쟁의 영향을 받아
정치적 풍자화와 소묘 작업

1861

아셰트(Hachette) 출판사에서
출판한 단테의 『신곡—지옥편』이
큰 성공을 거두다. 단테의 『신곡』
을 모티브로 그린 세 작품을
살롱에 출품하다.

1972

「신임 수도사(Le Néophyte)」
탄생. 대형 회화 『재판소를 떠나는
그리스도(Le Christ quittant le
prétoire)』 전시(전쟁 기간 파이프에
말아 넣고 땅에 묻어 보관한 그림)

1868

『신곡—연옥편』과 『신곡—천국
편』 출판. 단테의 『신곡』
시리즈 완성

1866

삽화가로서 정점을 찍다.
존 밀턴의 『실낙원』 및 다양한
작품을 발표하다.

1870

프로이센-프랑스 전쟁 시기
국민병 입대. 베르사유에서
파리 코뮌 시기를 보내다.

1867

영국 출판계에서 이미 유명했던
귀스타브 도레가 런던에
도레 갤러리를 오픈하다.

1862-1863

페로 동화집, 세르반테스의
『돈키호테』, 르네의 『아탈라』 등
다양한 삽화를 그리다.

Gustave Doré *et l'estampe*

판화가 귀스타브 도레

P.14

—

3가지 종류의 판화 수록

귀스타브 도레의 석판화, 에칭판화, 목판화

Gustave Doré *L'illustrateur*

삽화가 귀스타브 도레

P.34

—

26가지 문학 작품 삽화 수록

소설, 시, 우화, 동화, 전쟁기, 여행기 등
다양한 장르의 작품에 삽입된 귀스타브 도레의 그림

Gustave Doré
Caricaturiste

풍자화가 귀스타브 도레
P.398

—

3종의 풍자화 모음집에서 발췌한 작품 수록

풍자지 《주르날 푸르 리르》에 연재되었던
귀스타브 도레의 풍자화들

Gustave Doré
Le peintre

화가 귀스타브 도레
P.410

—

22점의 유화 및 수채화 수록

산과 숲의 풍경, 역사적 장면, 환상적 세계를 그린
귀스타브 도레의 유화·수채화

Gustav
et l'es

eDoré

ampe

판화가 귀스타브 도레

L'homme aux dix mille estampes

만 점의 판화를 남긴 남자

귀스타브 도레는 다채로운 재능을 가진 예술가였다. 도레를 단순 '조각가'나 '유화가'로 생각했던
사람들은 소묘, 수채화, 판화, 석판화 등 장르를 가리지 않는 그의 재능에 충격을 받았다.
도레의 작품은 살롱, 미술관, 책, 신문 등 도처에서 볼 수 있었다.

1931년 귀스타브 도레의 카탈로그 레존네를 완성한 앙리 르블랑은 수집가들의 궁금증을 해소해 주는 차원에서 여담으로 숫자 하나를 공개한다. 바로 '11,013', 카탈로그 레존네에 들어간 전체 작품의 수다. 귀스타브 도레는 연 평균 290작품을 그렸다. 일요일과 공휴일을 제외하고 거의 매일 한 작품씩 완성한 셈이다.

전체 작품의 90%는 판화로 찍어낸 작품인데, 개수로 치면 무려 10,026점에 달한다. 그 양도 놀랍지만, 또 한 가지 주목해야 할 점이 있다. 도레가 30년에 걸쳐 볼록판화(목판), 오목판화(에칭) 그리고 평판화(석판)라는 3가지 판화기법을 두루 보여주었다는 점이다.

몇 가지 예외적인 작품도 있지만, 도레의 판화와 석판화는 대체로 삽화에 견줄 만한 인기를 얻지는 못했다. 도레는 생전에 삽화 작품으로 이름을 알렸고, 이를 통해 얻은 명성은 사후에도 지속되었다. 1854년 작업한 『프랑수아 라블레 전집』부터 세상을 떠나기 4년 전인 1879년에 나온 『광란의 오를란도』에 이르기까지, 도레는 도서와 정기간행물에 최소 9,850개–앙리 르블랑에 따르면–의 그림을 실었고 160명 이상의 조각가와 협업했다. 도레는 특히 눈목판 기법(Wood Engraving)[6]의 발전에 크게 기여했는데, 직접 그림을 새기기보다는 판각을 전담해 주는 조각가들과 긴밀하게 협력하며 작업했다.

6 나이테가 보이도록 횡단으로 자른 가로결 목판에 그림을 새기는 기법. 섬세한 표현이 가능하다.

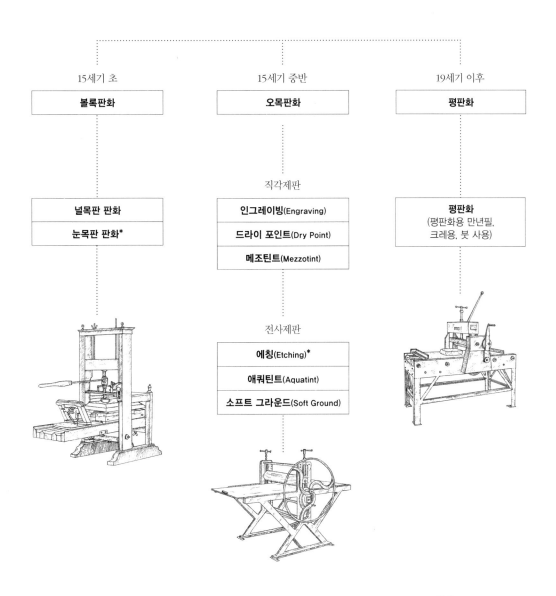

세 가지 대표적인
판화기법

15세기 초

볼록판화

널목판 판화
눈목판 판화*

15세기 중반

오목판화

직각제판

인그레이빙(Engraving)
드라이 포인트(Dry Point)
메조틴트(Mezzotint)

전사제판

에칭(Etching)*
애쿼틴트(Aquatint)
소프트 그라운드(Soft Ground)

19세기 이후

평판화

평판화
(평판화용 만년필,
크레용, 붓 사용)

<참고>

직각 제판: 도구를 사용해 직접 도안을 새
기는 제판법
전사 제판: 화학 처리를 통해 도안을 새기
는 제판법
*귀스타브 도레가 사용한 기법(19, 25,
29쪽 참조)

L'exploration de la lithographie

귀스타브 도레의 석판화 탐구

**1845년, 막 청소년이 된 귀스타브 도레가 예술가의 길을 선택했을 무렵 풍자 저널에서는 석판화7가 활발히 사용되고 있었다.
예술로 생계를 잇는 드로잉 화가들에게 좋은 일거리였던 석판화는 도입되자마자 이미지 출판 업계를 점령했다.**

석판화가 발명된 것은 1796년에서 1798년 사이로, 저렴하게 작품을 인쇄하고 배포할 방법을 찾던 독일의 희곡작가 알로이스 제네펠더가 개발했다.
석판화는 돌과 잉크의 성질을 이용한 인쇄 방식을 우연히 발견한 후 이를 개량한 것이다. 석판 위에 자유롭게 표현할 수 있다는 장점이 있어 1815년 프랑스에 도입되자마자 당대 낭만주의 화가들의 마음을 사로잡았다. 출판 비용이 절감되고, 인쇄 가능한 횟수도 증가하기 때문에 삽화를 싣는 풍자 저널 발행자들도 너나없이 석판 인쇄 대열에 합류하였다.
귀스타브 도레가 자신의 풍자화를 처음으로 보여준 사람은 풍자 저널 《라 카리카튀르(La caricature)》와 《르 샤리바리(Le Charivari)》의 창간자 샤를 필리퐁이며, 이 인연 덕분에 어린 도레는 재능을 펼칠 기회를 얻었다. 1847년에 나온 첫 저서 『헤라클레스의 12과업(Les Travaux d'Hercule)』의 홍보 문구는 작가인 도레가 비범한 영재라는 사실을 강조하고 있다. '스승도, 전문 교육도 없이 독학으로 드로잉을 깨친 15세 예술가가 구상하여 작화하고 인쇄한 책!'
이후 도레는 희극적 작품을 연달아 발표한다. 1851년 출판된 『불만 많고 인정받지 못한 세 명의 예술가(Trois artistes incompris et mecontents)』는 극작가 송브르민느, 화가 바디종,

음악가 타르타리니가 모험 중에 겪는 시련을 그린 책으로 삽화 27점이 들어가 있다. 몇 개월 후에는 은퇴한 상인 부부가 알프스 여행 중 고초를 겪는 이야기 『유쾌한 여행의 불쾌함(Les Dés-agréments d'un voyage d'agrément)』이 발표되었고, 1854년에는 파리의 풍속을 날카로운 시선으로 관찰한 『파리지앵 관찰기(La Ménagerie parisienne)』와 『파리의 다양한 군중(Les Différents Publics de Paris)』도 출판되었다.
위 책들은 로돌프 퇴퍼, 그랑빌, 샴, 앙리 모니예, 오노레 도미에, 폴 가바르니 등 다양한 풍자화가의 영향을 받았다. 색다른 구도와 비율, 페이지 구성을 통해 독창적 이미지와 참신한 스토리를 담아내었으며, 도레를 1세대 만화가 반열에 오르게 했다. 한편, 도레는 석판화의 조형적 가능성을 탐구하며 다양한 시도를 했다. 유려한 선과 여백의 미가 장점인 깃펜, 명암이 잘 드러나는 크레용을 필요에 따라 사용했고 두 가지를 동시에 쓰거나, 석판을 긁어내 백색을 표현하기도 했다. 도레의 이런 독창적 표현법은 다른 장르의 작품에서도 찾아볼 수 있다. 1855년 4월에 「제라르 드 네르발의 죽음에 대한 알레고리(Allégorie sur la mort de Gérard de Nerval)」라는 제목으로 등록된 석판화 「비에유-랑테른 골목길(La Rue de la Vieille-Lanterne)」은 1855년 1월 26일 샤틀레광장 근처

7 물과 기름의 반발력을 이용하는 판화 기법. 판각 과정 없이 평평한 석회석 표면에 직접 그림을 그린 후 찍어낸다.

석판화 제작과정

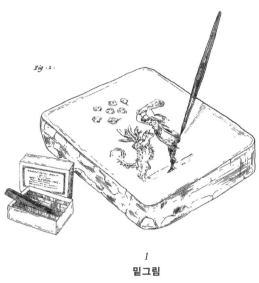

1
밑그림

잘 갈아낸 석판 위에 석판화용 펜이나 붓, 크레용(지용성)으로
밑그림을 그린다. 화학 처리를 통해 잉크를
석판에 잘 고정시킨다.

2
잉킹

석판에 물을 묻힌다. 석판에는 미세한 구멍이 있어,
지용성 잉크가 묻은 밑그림 부분을 제외하고
수분이 흡수된다. 이후 롤러로 인쇄용 잉크를 올리면
물기가 없는 부분에만 잉크가 묻는다.

3
인쇄

석판 위에 판화지를 올리고
프레스(20쪽 참조)로 찍는다.

4
결과

좌우가 반전된 그림이 인쇄된다.
필요한 만큼 반복해 찍어낸다.

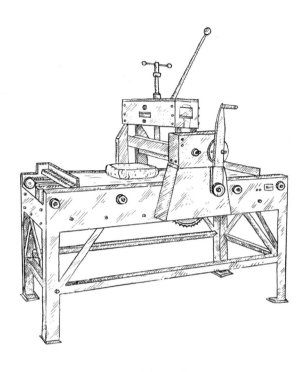

석판화 프레스

골목길 환기구 쇠창살에 목을 맨 시인 네르발의 비극적 최후를 그리고 있다. 처참한 모습을 적나라하게 표현한 이 그림은 사실 죽음의 신에 이끌려 천국으로 향하는 시인의 영혼을 표현한 알레고리다. 현실 세계와 환상 세계를 넘나드는 도레의 예술 세계가 잘 드러난 이 작품에서는, 환상 세계를 표현하기 위해 안쪽에 석판화식 매조틴트[8] 기법을 썼다. 유성 크레용으로 석판을 덮은 후 날카로운 조각도로 긁어 밝음을 표현하는 것으로, 이전 세대 프랑스 화가인 외젠 들라크루아가 사용했던 표현법이다.

이후 도레는 당시 예술로서 그다지 인정받지 못했던 희극적 이미지 문학을 포기하고, 있는 그대로 평가받을 수 있는 판화에 몰입하여 여러 걸작을 탄생시킨다. 1857년에는 20여 개의 판화가 실린 작품집을 발표했는데, 표현법이 「비에유-랑테른 골목길」만큼 독창적이지는 않았다. 5년 후인 1862년에 발표한 『귀스타브 도레 작품집』에는 자신의 유화 작품을 판화로 재해석한 「하늘과 땅 사이(Entre Ciel et Terre)」, 신작 「안드로메다(Andromède)」 그리고 목판화 「엄지 동자(l'Ogre du Petit Poucet)」의 식인귀를 실었다. 도레가 작품 소재와 매체에 변화를 주는 것을 좋아했으며, 판화화하여 작품을 배포하려는 열망이 있었다는 것을 알 수 있는 대목이다. 「크림전쟁 이야기」(1855, 1856)와 「이탈리아 독립전쟁」(1859)에서도 동일한 열망을 엿볼 수 있다.

(P.21) 「**레른 늪의 히드라**(L'Hydre de Lerne)」
『헤라클레스의 12과업』 중
석판화, 1847, 파리, 프랑스 국립 도서관

—

(P.22) 「**비에유-랑테른 골목길**」 또는 「**제라르 드 네르발의 죽음에 대한 알레고리**」
석판화, 1855, 워싱턴, 내셔널아트갤러리

(P.23) 「**사자**(Le Lion)」
『소네트와 에칭판화(Sonnets et Eaux-fortes)』 중
에칭판화, 1869, 파리, 프랑스 국립 도서관

(P.23) 「**신임 수도사**」
미발표 버전, 에칭판화, 1875, 파리, 프랑스 국립 도서관

8 동판화 기법 중 하나. 톱니모양의 조각칼로 무수한 홈을 새겨 표현한다.

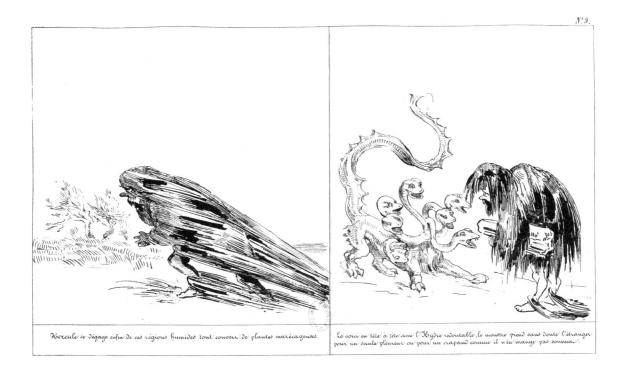

Hercule se dégage enfin de ces régions humides tout couvert de plantes marécageuses.

Le voici en tête à tête avec l'Hydre redoutable, le monstre prend sans doute l'étranger pour un saule pleureur ou pour un crapaud comme il n'en mange pas souvent.

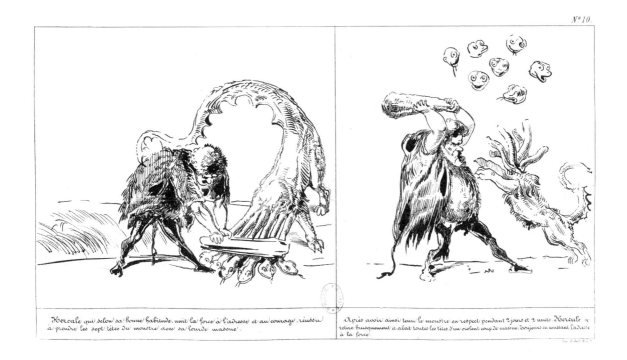

Hercule qui selon sa bonne habitude, unit la force à l'adresse et au courage, réussit à prendre les sept têtes du monstre avec sa lourde massue.

Après avoir ainsi tenu le monstre en respect pendant 2 jours et 2 nuits, Hercule se retire brusquement et abat toutes les têtes d'un violent coup de massue. Toujours en unissant l'adresse à la force.

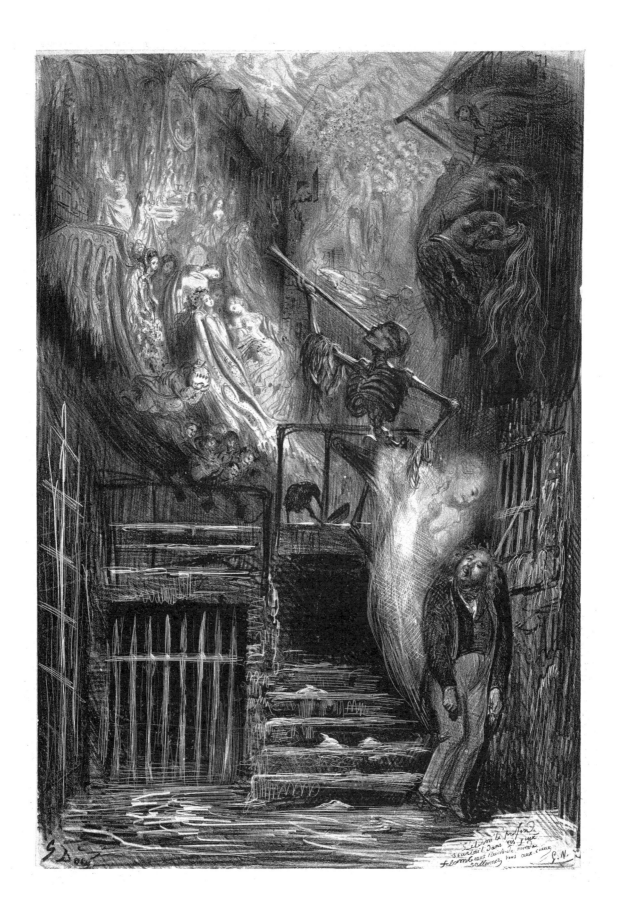

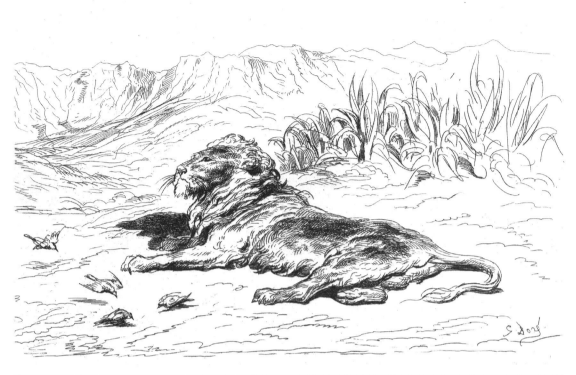

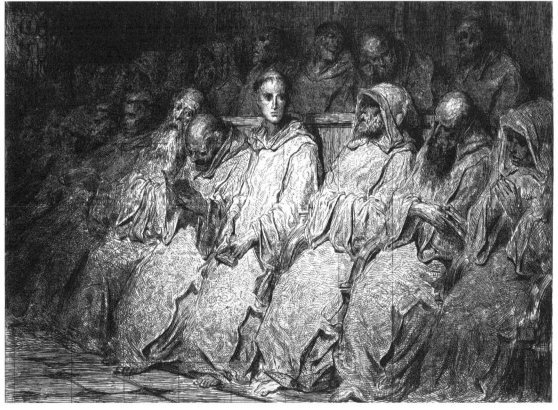

La tentation de l'eau-forte

에칭의 매력

에칭[9]은 1862년에 출판업자 앨프리드 카다르트, 인쇄업자 오귀스트 들라트르, 조각가 펠릭스 브라크몽이 재유행시킨 기법이다. 석판화만큼이나 제약 없이 자유로운 표현이 가능한 에칭판화에 귀스타브 도레도 큰 매력을 느꼈다.

에칭은 모든 금속판화 기법을 통틀어 전문적인 조각 교육을 받지 않은 아티스트에게 가장 적합한 기법이다. 정밀한 인그레이빙 기법[10]이 선호되었던 신고전주의 시대, 석판화 열풍이 불었던 르네상스 시대를 지나, 1860년대에 들어서면서 다시 에칭 기법의 부흥기가 찾아온 것이다.

귀스타브 도레는 프랑스 미술 평론가 필립 버티가 엮고, 알퐁스 르메르가 출판한 『소네트와 에칭판화』(1869)의 삽화 작업을 위해 처음으로 에칭 기법을 사용한다. 레옹 클라델의 시 삽화로 들어간 「사자」는 조각가 앙투안 루이 바리와 화가 외젠 들라크루아의 스타일이 반영된 작품으로, 출판사 소시에테데자쿠아포르티스트(Société des aquafortistes)[11]에서 발표한 작품 특유의 경쾌하고 재치 있는 화풍이 돋보인다. 도레의 이후 작품에서는 이렇게 간결하고 생동감 있는 스타일을 찾아보기 어렵다.

당시에 삽화는 주로 책 사이즈였는데, 도레는 그 시기 판화가들에게는 낯선 대형 삽화를 그리기 시작했다. 도레의 에칭판화들은 주로 런던에서 도레 갤러리를 오픈하고 블랜처드 제럴드와 『런던, 순례여행(London, a Pilgrimage)』을 작업하던

1870년대에 만들어졌다. 1874년에 발표한 샤를 다빌리에의 『스페인(L'Espagne)』처럼 스페인과 관련된 작품도 많다. 그중에서도 「스페인 교회 내부(Intérieur d'église espagnole)」는 다섯 번의 습작 끝에 완성한 야심찬 작품으로, 도레의 열정과 정성이 들어가 있다. 1875년에 탄생한 판화 「신임 수도사」에도 이와 같은 열정을 쏟았다.

「신임 수도사」는 나이 든 수도사들 사이의 젊은 수사를 그린 그림이다. 도레가 '나이 든 수도사들 사이의 젊은 수사' 테마를 처음으로 사용한 작품은 석판화 「앙젤 형제」(1855)로, 조르주 상드의 소설 『스피리디옹(Spiridion)』에서 영감을 받았다. 1868년에는 성직자석에 두 줄로 앉아 있는 23명의 수도사를 그린 대형 유화 「신임 수도사」를 발표했는데, 이는 파리 살롱 전시작 중 손꼽히는 명작이다. 동일한 테마의 정교한 작품을 수차례 완성해 본 도레는 캔버스에서 동판으로 작품의 무대를 옮겨간다. 이렇게 탄생한 작품이 1875년에 발표한 판화 버전 「신임 수도사」다. 앨프리드 새면이 인쇄한 이 작품은 도레가 한 가지 테마를 다양한 방식으로 표현하는 데 성공했으며, 에칭판화가로서 정점에 이르렀다는 것을 보여준

9 산의 부식작용을 이용하는 동판화 기법
10 금속판에 조각용 끌로 직접 선을 새겨 넣어 제판한 다음 인쇄하는 동판화 기법
11 에칭판화를 전문적으로 인쇄, 판매, 전파하던 프랑스의 출판사. 1862년 파리에 설립되었다.

에칭판화 제작과정

1
방식제 도포

동판에 에칭 그라운드[12]를 바른다.

2
밑그림

니들(needle)[13]로 방식제를 바른 동판 위에
밑그림을 그린다.

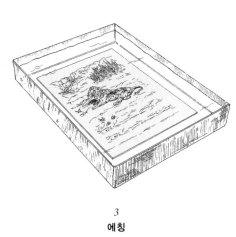

3
에칭

동판을 부식제에 넣으면 니들로 방식제를 벗겨낸 곳이
오목해진다. 부식 시간을 증감하여 음영을 조절한다.

4
잉킹

방식제를 깨끗이 씻어낸 뒤 잉크를
골고루 묻히고 닦아낸다.

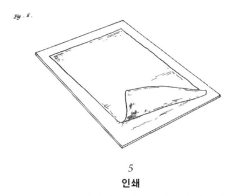

5
인쇄

동판 위에 판화지를 얹고 프레스에 넣는다.

6
결과

좌우가 반전된 그림이 인쇄된다.
필요한 만큼 반복하여 인쇄한다.

12 에칭 시 판면을 보호하기 위해 바르는 방식제

13 판화를 새기는 데 사용하는 동판화용 송곳

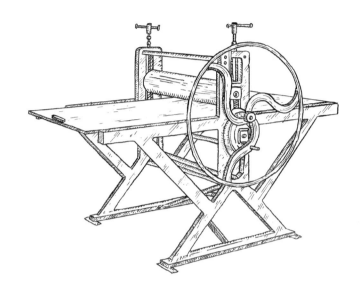

동판화 프레스

다. 판화 「신임 수도사」는 도레가 '특별히 아꼈던' 작품으로, 완성하기까지 최소 아홉 번 이상의 판화 작업을 한 역작이다. 8개의 전작은 결국 발표되지 않았지만, 이 여덟 번의 시도가 없었다면 대중 앞에 내놓을 만큼 만족스러운 완성작도 없었을 것이다.

사실 「신임 수도사」는 아주 귀중한 작품이다. 에칭판화는 인쇄 횟수가 한정적이고, 인쇄 과정에서 원판이 손상되는 경우도 많아서 도레의 에칭판화도 대다수는 발표되지 않았기 때문이다.

도레는 주로 준비된 동판에 빠르고 능숙하게 밑그림을 그리는 역할을 담당했지만, 블랑쉬 루즈벨트가 쓴 자서전 『귀스타브 도레의 작품과 인생(La Vie et les OEuvres de Gustave Doré)』(1887)에 따르면-'어느 날 작업실에 가보니 귀스타브 도레가 정신을 잃고 쓰러져있었다. 독성이 있는 질산 가스를

들이마신 탓이었다.'-에칭도 직접 하곤 했다. 그러나 「신임 수도사」나 「스페인 교회 내부」처럼 연속적 부식 작업이나 배경 명암 조절이 필요한 경우 함께 작업하는 전문가들에게 맡겼다.

도레는 톤의 변화나 명암 조절이 필요하더라도 애쿼틴트[14] 기법은 사용하지 않았다. 전문 조각가들이 기계적 도구로 표현한 규칙적이고 정돈된 표현을 선호했기 때문이다. 그렇기에 목판 삽화 작업도 비슷한 방식으로 진행되었다. 도레가 회양목판에 신속하게 밑그림을 그리면 목판 조각가들이 뷔랭(burin, 금속 조각용 조각도)으로 후속 작업에 들어갔다.

14 판면에 송진 가루를 뿌리고 열로 녹인 뒤 송진 가루가 묻지 않은 부분을 부식시키는 기법. 섬세한 명암 표현이 가능하다.

(P.27) **「스페인 교회 내부」 2번째와 5번째 습작**
에칭판화, 1876, 파리, 프랑스 국립 도서관

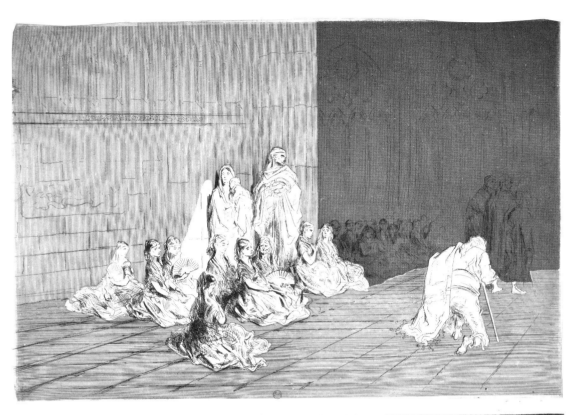

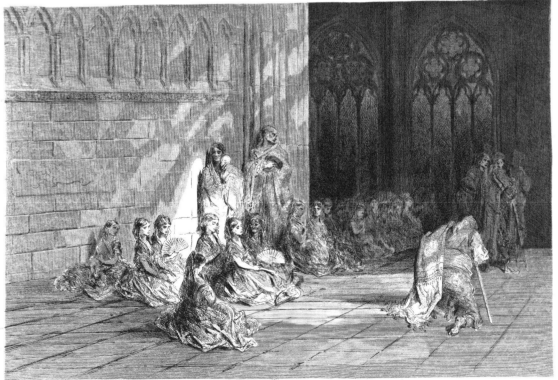

La révolution de la gravure sur bois de teinte

목판화의 혁신적인 발전

**19세기 판화의 판도를 바꿔놓은 기법이 석판화 말고도 하나 더 있었으니,
바로 석판화와 비슷한 시기에 프랑스에 도입된 눈목판이다.
1770년대에 영국의 토머스 뷰익이 발명한 눈목판 기법은 목판화에 새로운 바람을 일으켰다.**

눈목판을 쓰면 더 섬세한 표현이 가능했고, 활자와 삽화 판목의 두께를 맞출 수 있어 그림과 글이 동시에 들어가게 인쇄하는 것도 가능했다. 1830년대 삽화가 들어간 신문과 서적이 유행하는 데 지대한 역할을 한 것도 눈목판이다. 이 시기에는 책 페이지 테두리에도 장식을 넣었는데, 이는 그림을 그리는 삽화가와 그림을 새기는 판각가의 긴밀한 협업이 있었기에 가능한 일이었다.

귀스타브 도레는 커리어 초반부인 1856년까지 그랑빌이나 토니 조아노 같은 선배 삽화가들이 사용했던 기존의 눈목판 기법을 계속 사용했다. 도레의 삽화가 데뷔작은 22세에 맡은 『프랑수아 라블레 전집』(1854)으로, 책 한 권을 홀로 도맡아 삽화를 그린 것은 이 작품이 처음이었다. 조각가 노엘-외젠 소탕의 판각 팀과 협업하여 페이지 테두리 장식 89개, 삽화 14점을 그렸고, 이 과정에서 도레는 환상 문학에 큰 흥미를 느끼게 된다. 얼마 지나지 않아 발표한 오노레 드 발자크의 『해학 30』은 그로테스크와 해학을 자유자재로 오가는 도레의 예술성을 잘 보여줬지만, 전작만큼의 성공을 거두지는 못했다. 판각이 원 그림에 충실하지 않아 크게 실망한 도레는 어린 나이에도 거침없이 의견을 피력했다. 블랑쉬 루즈벨트가 쓴 도레 자서전에는 이런 대목이 있다. '어린애가 자기보다 서너 배는 연장자인 사람에게도 호통을 치고 잔소리를

했다. 판각가들이 서툴렀기 때문이다. 어린 도레는 배운 적도 없으면서 조각법을 가르치려 들기도 하고 세세한 지시를 내리기도 했다.'

도레는 판각을 아주 중요하게 여겼기에 그 과정에도 관심이 많았다. 직접 판각가를 고르거나 그림과 어울리는 기법을 제안하기도 했다. 1855년 즈음에는 야심찬 삽화 작업 계획을 세우고 있었던 만큼 더 심각한 완벽주의자가 되어 있었다. 도레는 루즈벨트에게 세계 명작 36편을 엄선한 삽화 작업 계획서를 전달하면서 다음과 같은 말을 남겼다. "당시(1855) 나는 단테의 『신곡』을 필두로 다양한 작품 삽화를 대형 판형으로 출간하는 프로젝트를 구상했습니다. 그때나 지금이나 내 생각은 같습니다. 희극이 되었든, 비극이 되었든, 영웅 전기가 되었든, 명작이라면 모두 모아 같은 형태로 출간해야죠." 의뢰가 들어오는 대로 일하며 커리어를 우연에 맡겨버리는 것이 아니라, 계획에 따라 커리어를 쌓아가고자 했다. 도레의 2절판 판형 삽화 프로젝트는 1861년 단테의 『신곡-지옥편』으로 포문을 연다. 당시 출판사 사장이었던 루이 아셰트가 '실패가 자명한 사업에 무모한 도박은 하지 않겠다.'며 거부했기 때문에 이 작품의 출판 비용은 도레가 전부 부담했다. 하지만 400부 정도 판매될 것이라던 출판사의 예상과는 다르게 판매량은 며칠 만에 3천 부를 돌파했고, 도레의 직감

목판화 제작과정

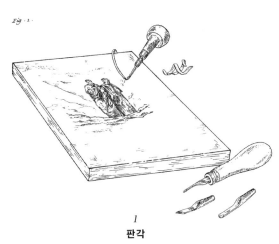

Fig · 1 ·

1
판각

찍어내고 싶은 이미지를 눈목판 위에 음각으로 새긴다.

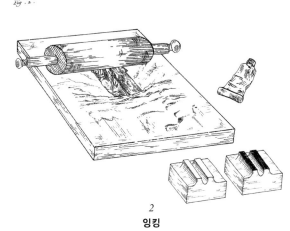

Fig · 2 ·

2
잉킹

롤러로 판목에 잉크를 묻힌다.

Fig · 3 ·

3
인쇄

판목에 판화지를 얹고
활판 인쇄 프레스로 찍어낸다(30쪽 참조).

Fig · 4 ·

4
결과

좌우가 반전된 그림이 인쇄된다.
필요한 만큼 반복하여 인쇄한다.

활판 인쇄 프레스

이 맞았음을 입증했다. 이후 출판사들은 앞다투어 천재 삽화가 귀스타브 도레를 섭외하려 애썼으며, 도레의 명성은 프랑스를 넘어 해외에까지 이르렀다. 바야흐로 1860년대, 귀스타브 도레의 전성기가 시작된 것이다.

1862년 피에르 쥘 헤첼(Pierre-Jule Hetzel)사에서 출판한 『페로 동화집』은 '해학 속에서 유쾌함, 재기발랄함, 감동을 선사해 줄 뿐 아니라 감동 속에서도 해학을 느끼게 해준다'는 점에서, '음산하고, 비극적이고, 난해한 것을 통해 환상적인 세계를 보여주는 단테의 『신곡-지옥편』과 대위법을 이룬다. 한편, 아셰트 출판사와 도레는 꾸준히 협업한다. 1863년에는 프랑수아 르네 드 샤토브리앙의 『아탈라』와 미겔 드 세르반테스의 『돈키호테』를 출판했고, 후속 작품인 『라퐁텐 우화집』은 일반형, 정기간행물, 고급형의 세 가지 버전으로 출판했다. 1866년에는 투르의 출판업자 앨프리드 맘과 『라틴어역 성서』를 두 권으로 나누어 출판했으며, 빅토리아 여왕 시대 런던의 모습을 그린 『런던, 순례여행』도 발표했다. 도레의 대형 삽화 프로젝트는 1879년에 아셰트 출판사에서 발표한 르네상스 시대의 위대한 기사 문학, 아리오스토의 『광란의 오

를란도』로 막을 내린다. 1859년에 작업을 시작한 윌리엄 셰익스피어의 『맥베스』는 생전에 마무리 짓지 못했다.

대형 삽화 작업이 계속되면서, 흑 아니면 백, 두 가지만 존재했던 눈목판 판화에 '톤 인그레이빙(Tone Engraving)'이라는 새로운 기법이 도입된다. 도레가 삽화 계획을 세우던 시절에 고안한 기법으로, 1856년 출판된 도서 『방랑하는 유대인의 전설(La Légende du Juif errant)』에 최초로 사용되었다. 『방랑하는 유대인의 전설』은 전면 삽화 12점이 수록된 책이며 판각에는 프랑수아 루제, 옥타브 자이에, 장 고샤르드가 참여했다. 책의 서문에서 폴 라크루아는 이들을 '목판의 귀재'라 칭하며 극찬한다. '대형 판형에는 사용하기 까다로운 회양목판을 과감히 도입하여, 넓은 지면을 완성도 있고 정교한 그림으로 가득 채웠다. 또, 기존에는 금속 판화를 통해서만 얻을 수 있다 생각했던 다양한 톤과 예술적 효과를 목판으로 표현하는 데 성공했다.'

'톤 인그레이빙'은 도레와 판각가 양측이 모두 선호하는 기법이었다. 먼저 도레가 그동안 갈고닦은 속도로 판 위에 재빠르게 그림을 그린다. 이때 연필이나 펜보다는 붓(수묵화나 고

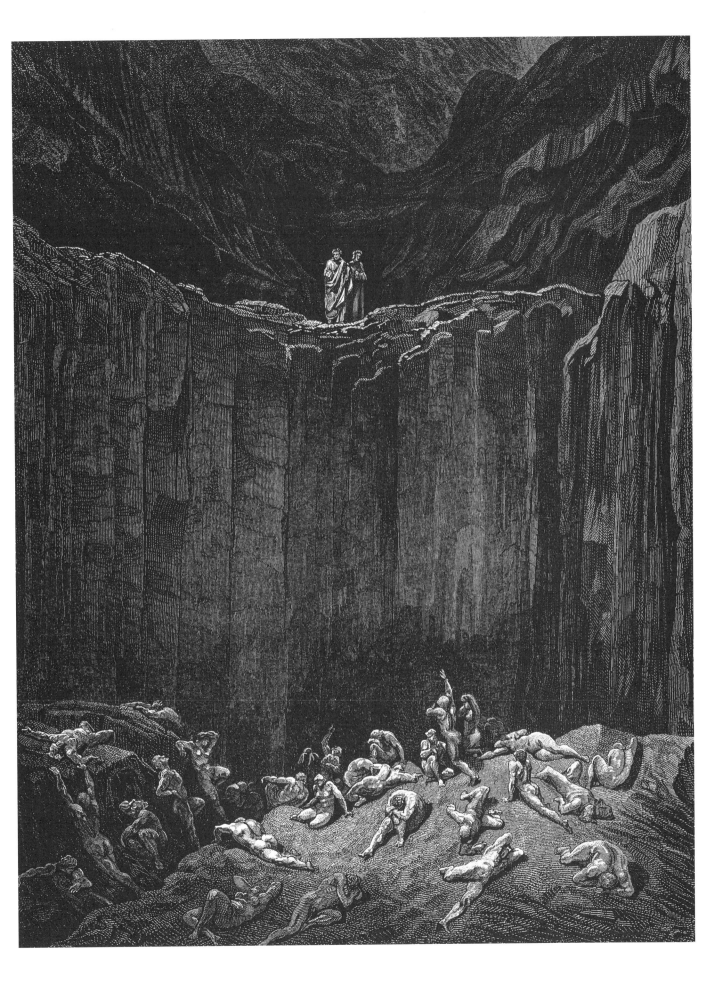

그 친구는 판각에 대해서
걱정할 필요가 없었어요.
내 재량에 맡겼죠.

엘리오도르 피상, 1886년

무 수채화)을 사용한다. 그 다음에 판각가가 다양한 도구와 무수한 선을 이용해 그림의 농담과 명암을 살린다. 평행선, 교차하는 선, 물결무늬, 가는 선과 두꺼운 선, 점묘법을 정교하게 활용하여 명암을 판각하는 것이다. 삽화가와 조각가 사이에 긴밀한 협동이 있었기에 가능했던 기법이다.

도레의 선택을 받은 가장 뛰어난 판각가들로는 아돌프-프랑수아 판메이커와 그의 아들 스테판, 그리고 엘리오도르 피상을 꼽을 수 있다. 특히 피상은 도레의 그림을 가장 완벽하게 재현하는, 도레의 신뢰를 한 몸에 받는 조각가였다. 둘은 진정한 친구였으며, 도레가 세상을 떠난 지 1년 되었을 때 피상은 이렇게 말했다. "도레는 판각에 대해서라면 걱정할 필요가 없었습니다. 도레는 전적으로 내 재량에 맡겼지만 나는 그 친구의 그림에서 단 하나도 바꾸지 않았어요. 정확하게 표현했죠. 도레와 함께한 첫 작품인 발자크의 『해학 30』이나, 단테의 『신곡』, 『돈키호테』, 『라틴어역 성서』, 『아탈라』, 『프랑수아 라블레 전집』, 전부 이렇게 작업한 겁니다. 그렇지만 시간이 지나면서 도레의 관찰력이 점점 흐려졌습니다. 마지막 작업물을 보면 느낄 수 있듯이 주변의 영향을 너무 쉽게 받았고요. 그래도 도레가 판화계에 새로운 장을 열었다는 사실에는 변함이 없습니다. 조각가들은 도레에게 감사해야 해요."

짙은 색조와 흑백의 대비는 톤 인그레이빙 판화의 특징이다. 피상같이 탁월한 판각가가 톤 인그레이빙 기법을 사용하니,

도레의 환상 세계에 충실하면서도 원래 내용을 깜빡 잊을 정도로 독자의 상상력을 자극하는 삽화들이 탄생했다. 도레에게 큰 영광과 명성을 안겨줄 수도 있었던 톤 인그레이빙 기법은 사진 제법과의 경쟁 끝에 빠르게 사라진다. 아이러니하게도, 도레의 이름을 예술사에 새기고 판화의 거장이라는 타이틀을 얻게 해준 것은 다름 아닌, 판각가의 칼끝에서 부스러기와 함께 '사라져버린' 도레의 그림들이었다.

(P.31) **단테의 『신곡-지옥편』 전면 삽화**
목판화, 오귀스트 트리숑(판각), 1861

(P.33) **『방랑하는 유대인의 전설』 전면 삽화**
목판화, 장 고샤르드(판각), 1861

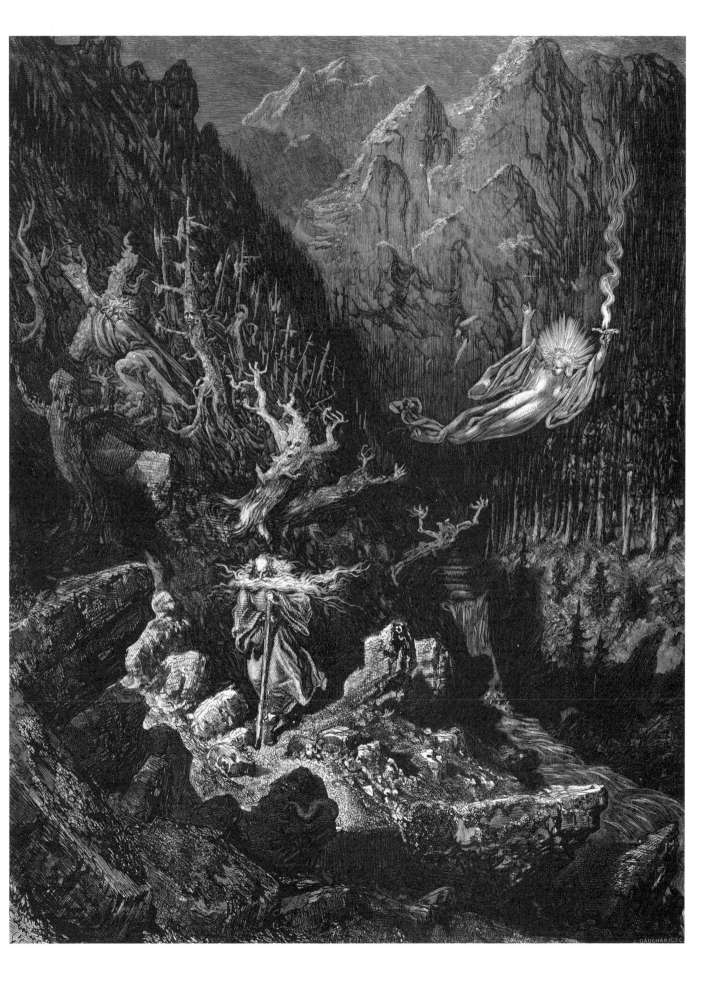

Gusta
L'illus

eDoré
rateur

삽화가 귀스타브 도레

Romans

소설 삽화

모험기, 검객들의 결투, 사랑이야기…….
귀스타브 도레는 다양한 장르의 소설에 삽화를 그렸다.
희극과 비극을 우아하게 넘나들며 상상 속 세계를 강렬한 이미지로 옮겼다.

프랑수아 르네 드 샤토브리앙
아탈라

P.38

프랑수아 라블레
팡타그뤼엘&가르강튀아

P.54

오노레 드 발자크
해학 30

P.66

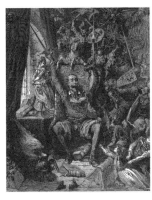

미겔 드 세르반테스
돈키호테

P.80

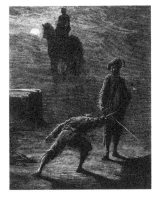

테오필 고티에
프라카스 대장

P.96

Atala

아탈라

글, 프랑수아 르네 드 샤토브리앙
1801년 作

—

삽화, 귀스타브 도레
1863년 作

작품 속으로

『아탈라』는 18세기 말의 황량한 아메리카 대륙, 루이지아나 주 미시시피강 연안 나체즈 부족의 땅에서 펼쳐지는 두 인디언 청년의 사랑 이야기다. 어느 저녁, 인디언 노인 샤크타스는 프랑스인 청년 르네에게 젊은 시절에 겪은 이야기를 들려준다. 수십 년 전, 다른 인디언 부족에 잡혀가 포로가 되었던 샤크타스는 기독교식 교육을 받은 인디언 소녀 아탈라의 도움으로 탈출에 성공한다. 함께 도망친 두 사람은 서로에게 푹 빠져 결혼을 꿈꾸게 되고, 결혼을 위해 개종할 마음까지 먹은 샤크타스는 숲을 헤매던 중 만난 오브리 신부에게 개종 의사를 밝힌다. 그러나 아탈라는 이미 신에게 바쳐진 몸이었다. 어머니가 딸을 결혼시키지 않겠다고 신 앞에서 맹세했기 때문이다. 사랑하는 사람과 결혼할 수 없는 아탈라는 정념에 굴복하지 않기 위해 독을 마시고 스스로 목숨을 끊는다. 로미오와 줄리엣을 연상시키는 비극적 이야기 『아탈라』는 1801년 출간 당시 젊은 세대에게 큰 사랑을 받았다.

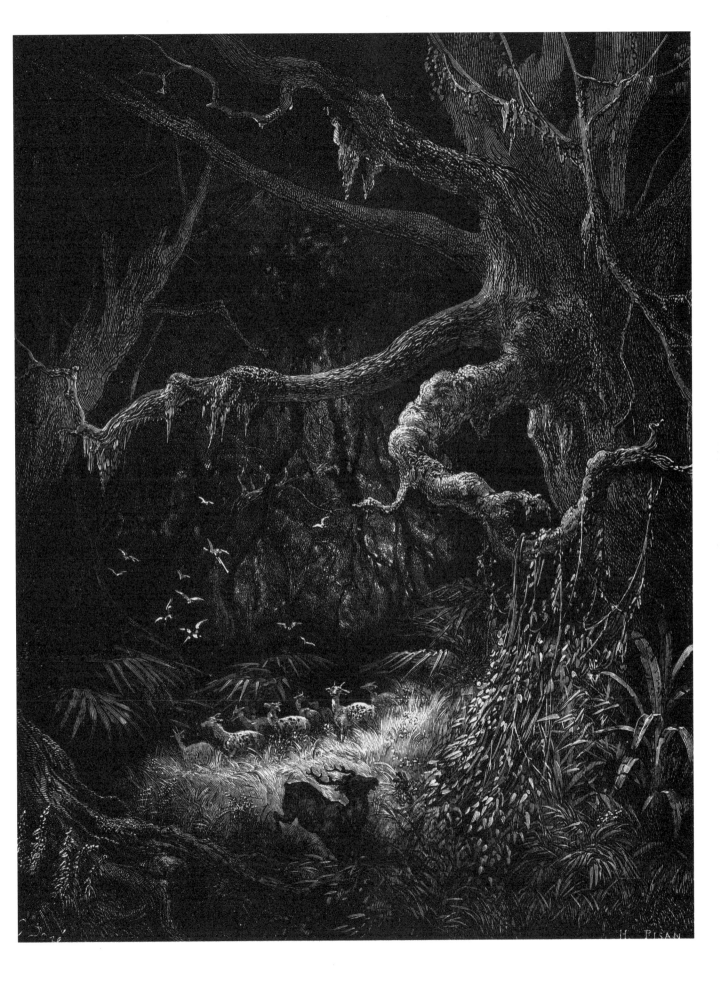

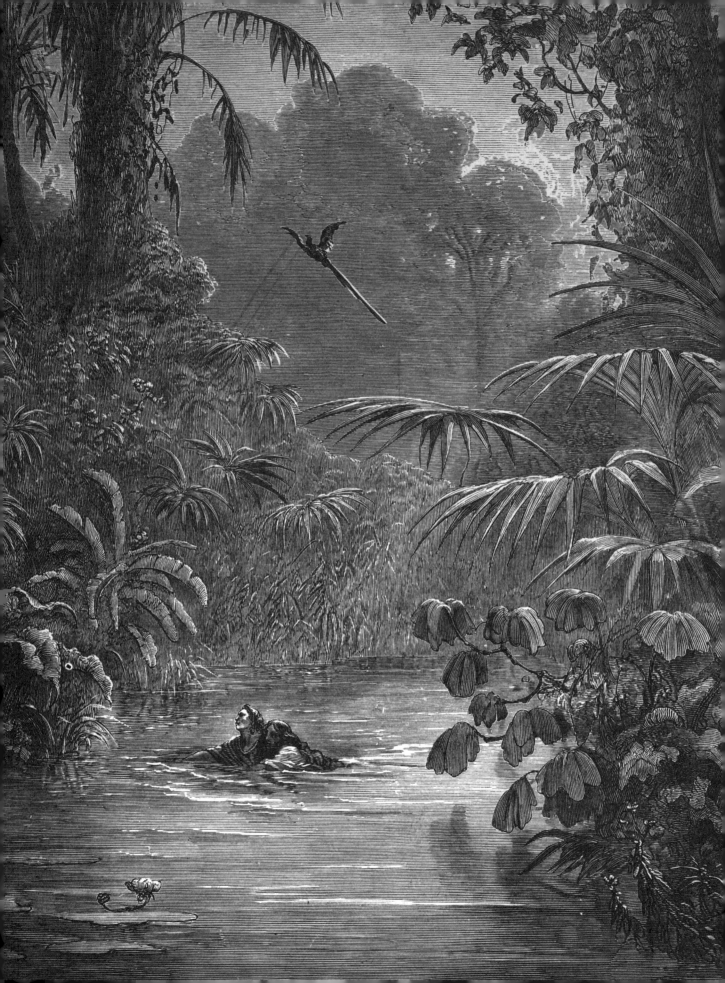

글, 프랑수아 르네 드 샤토브리앙

대체 불가능한 만능 문예가

프랑수아 르네 드 샤토브리앙(1768~1848)은 다양한 면모를 가진 사람이다. 궁인, 여행자, 장관직과 대사직을 역임한 정치인, 언론인이었으며, 회고록도 집필했다. 샤토브리앙은 프랑스 혁명에서 7월 왕정까지, 프랑스를 뒤흔든 여러 정치적 사건의 증인이며, 낭만주의 예술가들의 영감의 원천이다.

생말로에서 태어난 샤토브리앙 자작은 프랑스 혁명이 터지자 말트 기사단에 입단했고, 1791년에는 소요를 피해 북아메리카로 향한다. 이후 루이 16세의 형제들과 반혁명군에서 싸우기 위해 귀국하지만, 전투에서 부상을 입고 영국으로 망명하게 되는데, 이때 탄생한 작품이 『기독교의 정수(Le Génie du Christianisme)』다. 1800년에 프랑스로 돌아와서는 문예지 《르메르퀴르 드 프랑스(Le Mercure de France)》의 편집장이 되었고, 이후 첫 소설 『아탈라』와 『르네』로 큰 성공을 거두었다.

통령정부[15] 때 잠시 외교관으로 일했으나 나폴레옹 보나파르트를 지지하지 않았기 때문에 이내 사임하였다. 이후 근·중동 지역에 여행을 다녀온 뒤 파리 근교 발레오루의 자택에서 은둔한다. 1811년에는 『파리에서 예루살렘으로의 여정(Itinéraire de Paris à Jérusalem)』으로 아카데미프랑세스의 회원이 되었다. 나폴레옹의 몰락과 왕정복고 후에는 보수적인 부르봉 왕조 정부에서 활발하게 활동했다. 루이 18세의 지명을 받아 임시 정부 수반, 독일 대사, 영국 대사, 외무대신을 역임했고 샤를 10세의 명에 따라 로마 대사직을 지냈다. 하지만 루이 필리프의 자유주의 왕정이 들어서자, 이들이 부당하게 정권을 찬탈했다 여긴 샤토브리앙은 정계를 떠났다. 말년에는 주로 회고록을 저작했고 소설이나 시는 더 이상 짓지 않았다. 샤토브리앙은 문학사에 있어 기념비적인 작품인 『무덤 너머의 회상록』을 저작했는데, 이 회고록은 샤토브리앙의 뜻에 따라 그가 세상을 떠난 직후 발표되었다.

15 나폴레옹의 쿠데타로 세워진 정부. 1799년부터 1804년까지 5년간 존속했다.

그림, 귀스타브 도레

『아탈라』는 귀스타브 도레와 아셰트 출판사가 정기적으로 협업한 결과물이다. 『아탈라』는 2절판 판형으로 인쇄되었으며 『돈키호테』와 같은 해에 발표되었다. 도레의 삽화는 샤토브리앙의 군더더기 없이 세련된 문체와 잘 어울렸고, 감동을 배가하고 작품을 보완하며 이국적인 색채를 더하는 효과를 주었다.

> 아탈라는 한 손으로
> 내 어깨를 감쌌다.
> 여행을 떠나는 한 쌍의
> 백조처럼, 우리는 고독한
> 물살을 헤치고 나아갔다.

1장 「추격자」

(P.39) 루이지아나 숲
루이지아나강의 서쪽 연안 고요와 정적으로 가득 찬 사바나 지대와 동물들의 소리로 가득 찬 동쪽 연안의 대조적인 풍경
프롤로그
—

(P.40) 도망치는 샤크타스와 아탈라
원수 부족에서 탈출해 숲으로 도망치는 샤크타스와 아탈라.
강이 나오면 뗏목을 타거나 헤엄쳐 건넜다.
1장 「추격자」

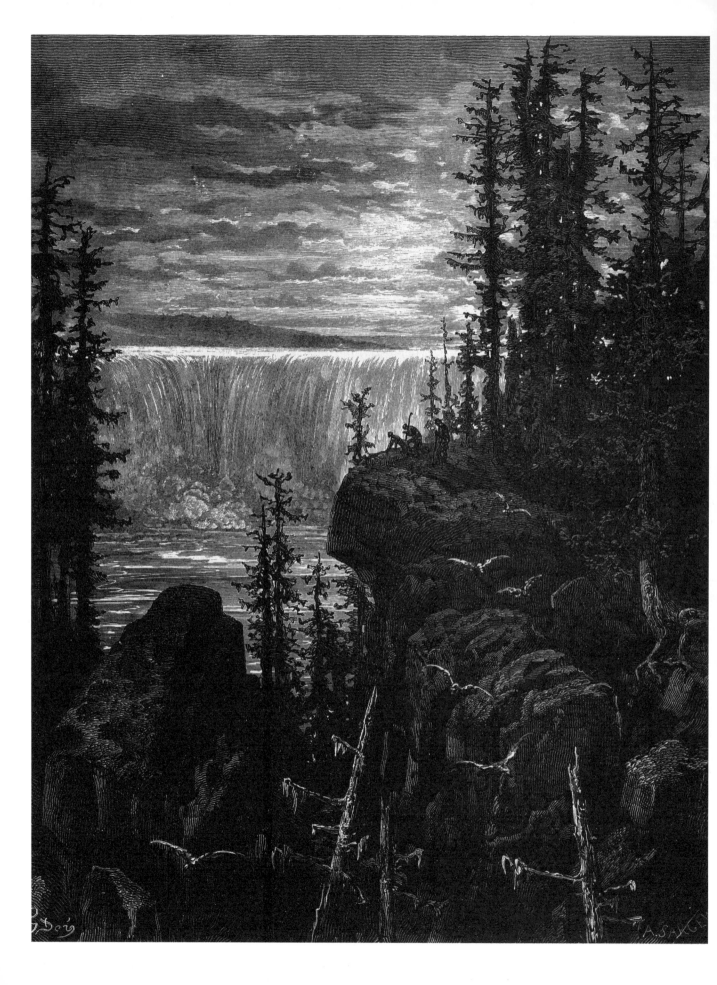

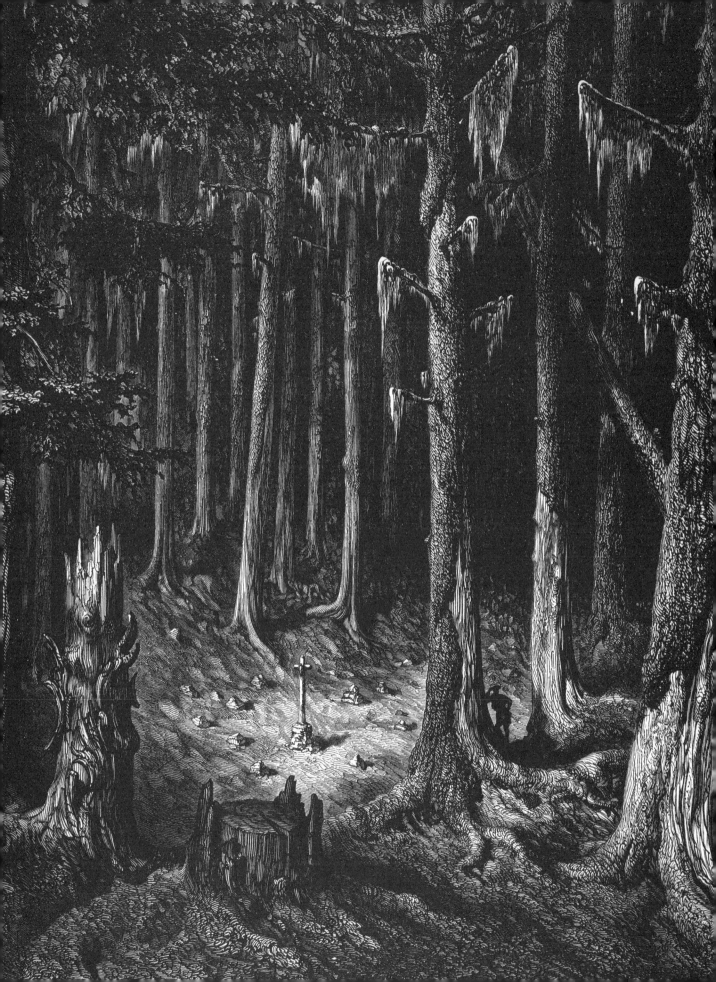

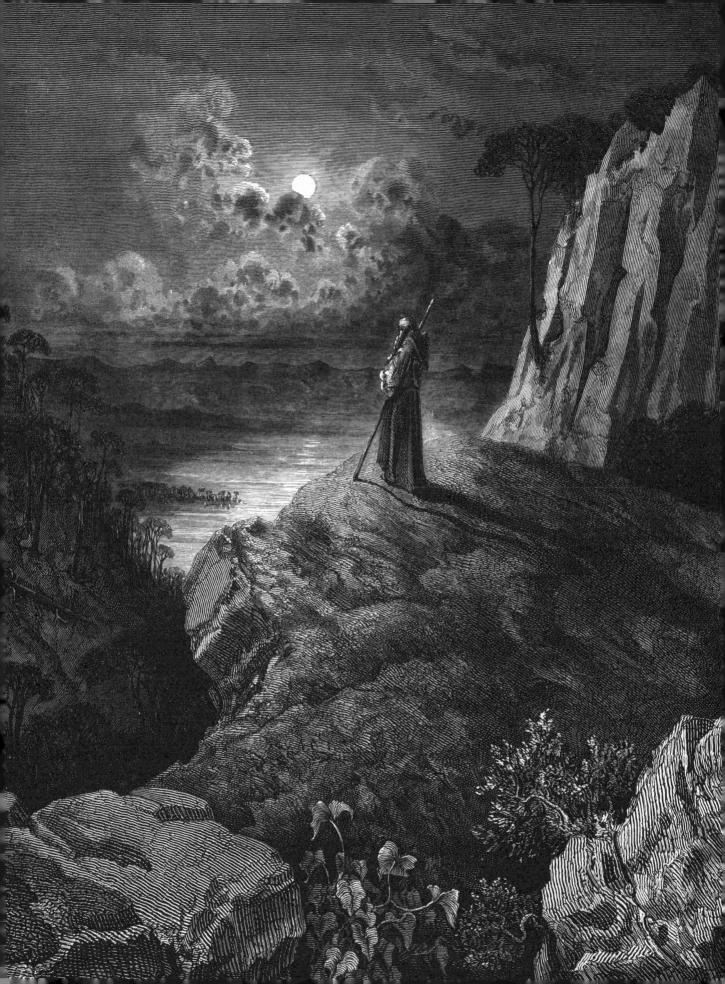

그림 설명 및 해당 구절

(P.42) **나이아가라 폭포**

소설 후반부에 화자가 나이아가라 폭포를 처음 본 순간이 묘사되어 있다.

이내 폭포에 도착했다. 무시무시한 괴성이 우리를 먼저 맞이했다.

에필로그

(P.43) **인디언들의 묘지**

숲속 깊은 곳에는 선교단 소속 인디언들의 묘지가 있었다. 오브리 신부가 죽은 이들을 매장하도록 허락한 곳이다.

성당 원형 천장을 울리는 오르간 소리처럼 성스러운 소리가 맴도는 곳이었다.

2장 「농부들」

(P.44) **오브리 신부의 명상**

아탈라와 샤크타스를 맞이한 날, 산에 올라 하늘의 아름다움을 명상하고 신에게 기도 드리기 위해 한밤중 일어난 오브리 신부.

2장 「농부들」

(P.45) **야생 미시시피**

미시시피강 연안 끝없는 초원이 펼쳐진 비옥한 땅에서 야생 물소 삼사천 마리가 무리 지어 떠돌아다닌다.

프롤로그

(P.46) **아탈라의 무덤가에서**

온종일 아탈라의 무덤을 떠나지 못하는 샤크타스.

나는 아탈라의 영혼을 세 번 불러냈고, 황야의 신이 나의 절규에 응답했다.

4장 「장례식」

(P.47) **아탈라의 장례식**

아탈라의 시신을 옮기는 샤크타스와 매장하는 준비하는 오브리 신부.

힘에 부쳐 고꾸라지더라도, 부드러운 이끼 위가 아니면 아탈라를 내려놓을 수 없었다.

4장 「장례식」

그림 설명 및 해당 구절

(P.48) 추모

몇 년 후 오브리 신부의 부음을 들은 샤크타스는 과거 카톨릭 포교단이 있었던 곳을 둘러본다. 거기서 어스름한 안개 사이로 아탈라와 오브리 신부의 모습을 보았다.
에필로그

(P.49) 포로가 된 샤크타스

샤크타스는 원수 부족에 붙잡혀 이름 모를 고대 부족의, 언제 만들어졌는지 모를 건축물의 잔해를 지나, 실편백나무와 전나무가 있는 곳으로 끌려갔다.
2장, 「농부들」

—

(P.50) 울창한 숲

온갖 모양과 빛깔, 온갖 향기로운 내음의 나무로 가득한 야생 루이지애나의 매혹적인 풍경.
프롤로그

(P.51) 산불

거센 폭풍우가 몰아쳤다.
벼락이 떨어져 나무에 불이 붙었고 화염은 바람에 흩날리는 붉은 머리카락처럼 번져나갔다.
1장, 「추격자들」

(P.52) 큰 호수

화자는 나이아가라 폭포를 본다.
이리호에서 폭포까지 급한 경사로 빠르게 내달리던 강물은 낙하하는 순간 바다가 된다.
에필로그

무성한 넝쿨은 길을 잃고
나무 사이를 헤메다
냇물을 가로지른다.

프롤로그

Pantagruel & Gargantua

팡타그뤼엘 & 가르강튀아

글, 프랑수아 라블레
1532년, 1535년경

—

삽화, 귀스타브 도레
1854년, 1868년 作

작품 속으로

『팡타그뤼엘』은 프랑수아 라블레가 처음으로 쓴 소설이다. 거인 팡타그뤼엘의 모험을 패러디 형식으로 담고 있는데, 영웅의 탄생-성장-업적-무용담으로 이어지는 기사도 문학의 전통적 이야기 구조를 따랐다. 라블레가 생각하는 이상적인 교육, 이상적인 정치를 그려낸 첫 작품이라고 할 수 있다. 『가르강튀아』는 라블레가 두 번째로 쓴 소설이다. 더 늦게 나온 작품이지만 전작의 주인공이었던 팡타그뤼엘의 아버지 이야기를 하고 있어 제1서가 되었다. 『팡타그뤼엘』과 마찬가지로 기사 문학의 형식을 빌리고 있으나 이야기의 구조는 조금 더 복잡하다.

라블레는 벌레스크[16]와 풍자를 훌륭하게 결합했다. 이 소설을 통해 인간 지성의 다면성을 옹호하고 소르본의 획일적이고 경직된 교육방식에 반기를 든다. 이야기는 학업에 어떤 금기도 없는 탈렘 사원 알레고리로 끝을 맺는데, 작가는 다채로운 어휘와 고전적인 희화화 기법을 통해 도발적이면서도 탁월한 방식으로 작품을 이끌어간다. 제3서, 4서, 5서(라블레 사후에 발표되었다.)는 팡타그뤼엘, 파뉘르주와 동료들의 모험 이야기를 다루고 있다.

16 고귀하고 성스러운 것을 비속한 방식으로 표현하여 웃음을 유발하는 장르

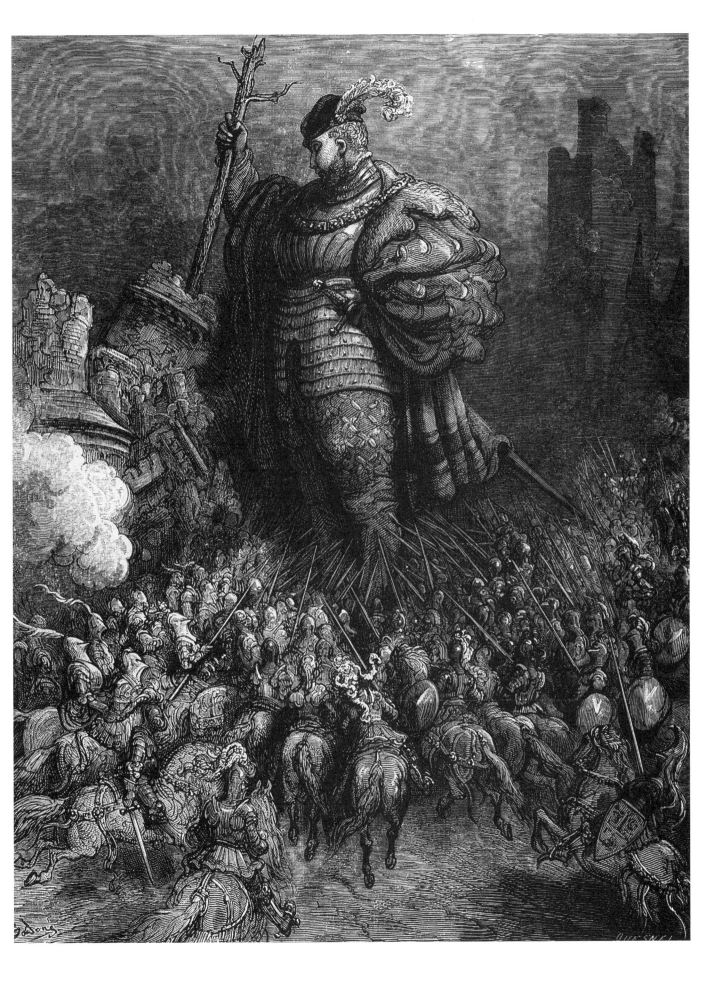

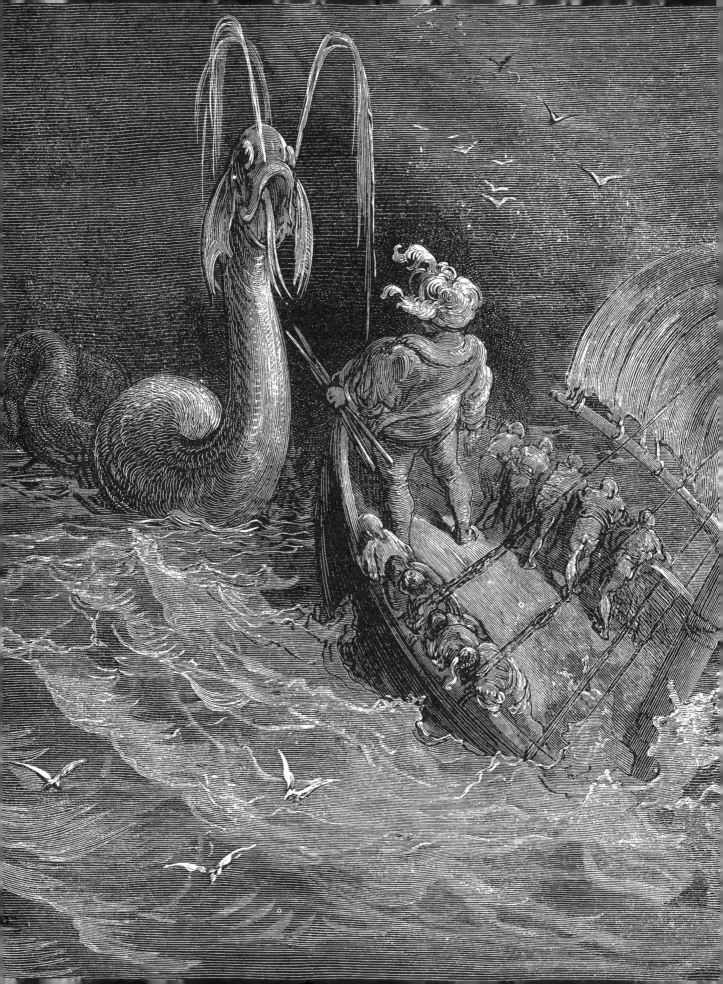

글, 프랑수아 라블레

프랑스 문단에서 가장 발칙한 인문주의자

프랑수아 라블레(1494–1553)는 프랑스 인문주의를 대표하는 작가로, 프랑수아 1세와 동시대 인물이다. 프란체스코회의 사제이자 의사였으며 프랑스 문학의 아버지인 라블레의 글에서는 독창적 언어 감각, 박학다식한 지성, 쾌활함이 느껴진다. 라블레는 틀에 얽매이지 않는 자유로움과 과감함을 가진 사람이라 외설스러운 면도 있었는데, 그렇다고 과학·예술·정치 전반에 걸친 라블레의 업적을 간과해서는 안된다. 프랑스 투르에서 변호사의 아들로 태어난 라블레의 첫 직업은 성직자였다. 출생 연도는 정확히 밝혀지지 않아, 20년 정도의 오차 범위가 예상된다.

라블레는 그리스어와 라틴어를 배운 덕에 법률학자나 문헌학자 같은 당대의 지성인들을 종교인, 속인 가리지 않고 골고루 만날 수 있었다. 1527년에는 성직자로서의 삶을 마무리지으면서 프랑스 전역을 여행하기로 한다. 대학이 있는 도시들을 두루 여행하다가 몽펠리에에 있는 의과대학에 등록하고 학위를 땄으며, 1532년에는 문학과 출판업이 융성했던 도시 리옹에 정착한다. 라블레는 리옹 시립병원에서 의사로 일하면서 많은 작품을 탄생시켰다. 인문주의자들, 시인들과 활발히 교류하였고 의학 및 법학 관련 학술 도서를 여러 권 썼다. 소설 『팡타그뤼엘』(1532년경)과 『가르강튀아』(1535년경)가 탄생한 것도 이 무렵이다.

프랑수아 1세의 고문관인 장 뒤 벨레 추기경과 가까운 사이였던 라블레는 로마, 페라라, 피렌체를 여행한다. 『팡타그뤼엘』은 소르본 대학에서 외서로 취급받았음에도 불구하고 큰 성공을 거두었다. 이에 힘입어 라블레는 후속작 『가르강튀아』를 썼으며, 이 역시 큰 인기를 얻었다.

그림, 귀스타브 도레

귀스타브 도레는 청소년 때부터 프랑수아 라블레의 이야기를 좋아했다. 21세의 도레가 신문 삽화가로 일하고 있을 때, 처음으로 라블레 작품의 삽화 의뢰를 받았다. 1854년에 출판되어 큰 성공을 거둔 도레의 첫 번째 라블레 삽화집에는 총 84점의 삽화가 실렸다. 수년 후, 다시 한번 라블레의 소설 삽화를 그리고 싶어진 도레는 1868년에 『팡타그뤼엘』과 『가르강튀아』에 새로운 삽화 500점을 그려 넣는다. 1873년에 출판된 고급형 삽화집에는 700점 이상의 삽화가 실렸다.

쇠와 구리로 만든 커다란 포탄들도 피부에 박히자 힘없이 녹아내리는 것처럼 보였다.

제4서, 34장

(P.58) 베드 여울
나무를 뽑아 들고 베드 여울의 성을 허물어 상황을 정리하는 가르강튀아.
크게 한 번 휘두르자 망루와 요새가 무너졌고, 거기 있던 모든 것은 산산이 조각났다.
제1서, 36장

(P.59) 팡타그뤼엘과 바다 괴물
뱃머리에 서서 괴물에게 맞설 채비를 하는 팡타그뤼엘.
이제 행동을 취할 때라고 생각한 팡타그뤼엘은 공격할 틈을 엿보다가 팔을 휘둘러 자신의 능력을 보여준다.
제4서, 34장

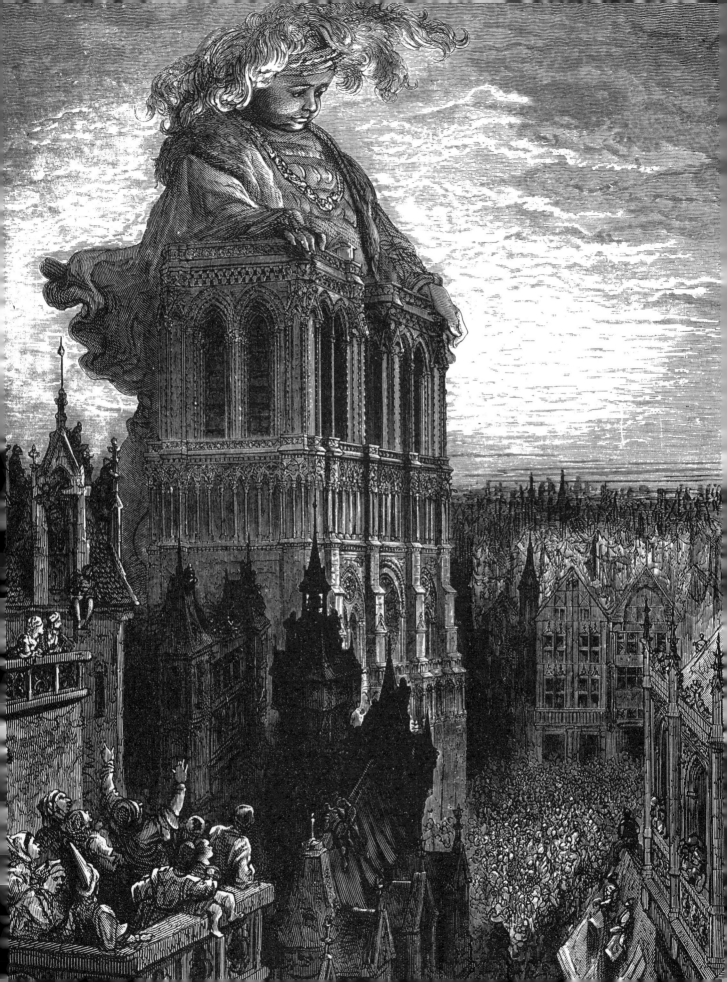

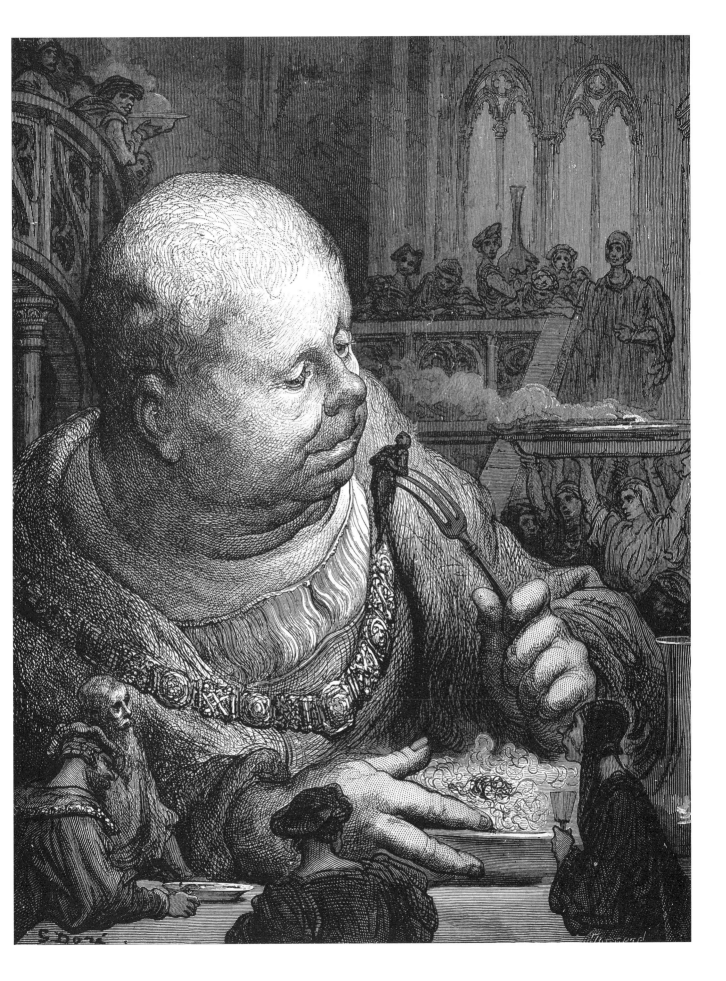

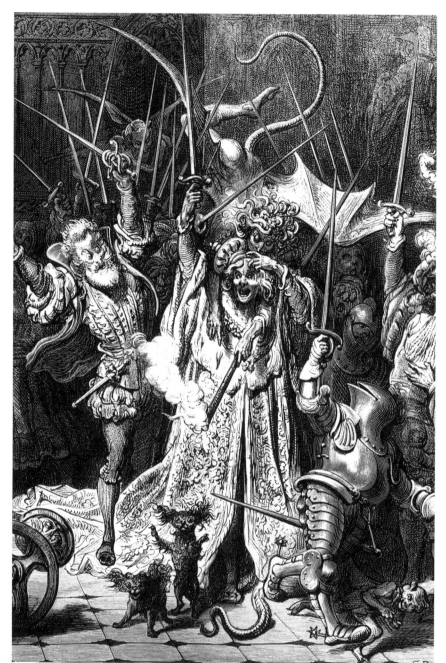

그림 설명 및 해당 구절

(P.58) **노트르담 대성당에서**

파리에 간 가르강튀아.
홀린 듯 몰려드는 군중의 구경거리가 된 가르강튀아는 구경꾼들을 피하고자 노트르담 대성당 망루에 기대어 선다.
제1서, 17장

(P.59) **순례자 샐러드**

상추 샐러드에 들어간 6명의 순례자를 모르고 먹어버린 가르강튀아. 이미 5명을 삼켜버린 가르강튀아가 이제는 6번째 순례자를 입으로 가져간다.
아주 맛있게 해치운 뒤, 형편없는 피노 와인을 벌컥벌컥 마셨다.
제1서, 38장

—

(P.60) **피크로콜과 메르다이유**

적국의 왕 피크로콜은 그랑구지에 왕국을 상대로 전투를 준비한다. 적국의 장군 메르다이유가 외친다. "나는 돌진하여 물어뜯고, 후려치고, 잡아챌 것이다!"
제1서, 33장

(P.61) **텔렘 사원**

오직 '자유 의지의 규칙'만 있는 탈렘 사원.
일어나고 싶을 때 일어나고, 먹고 싶을 때 먹고, 마시고 싶을 때 마시며, 일하고 싶을 때 일하고, 잠자고 싶을 때 잠자리에 든다.
제1서, 52장

나는 돌진하여 물어뜯고, 후려치고, 잡아챌 것이다!

제1서, 33장

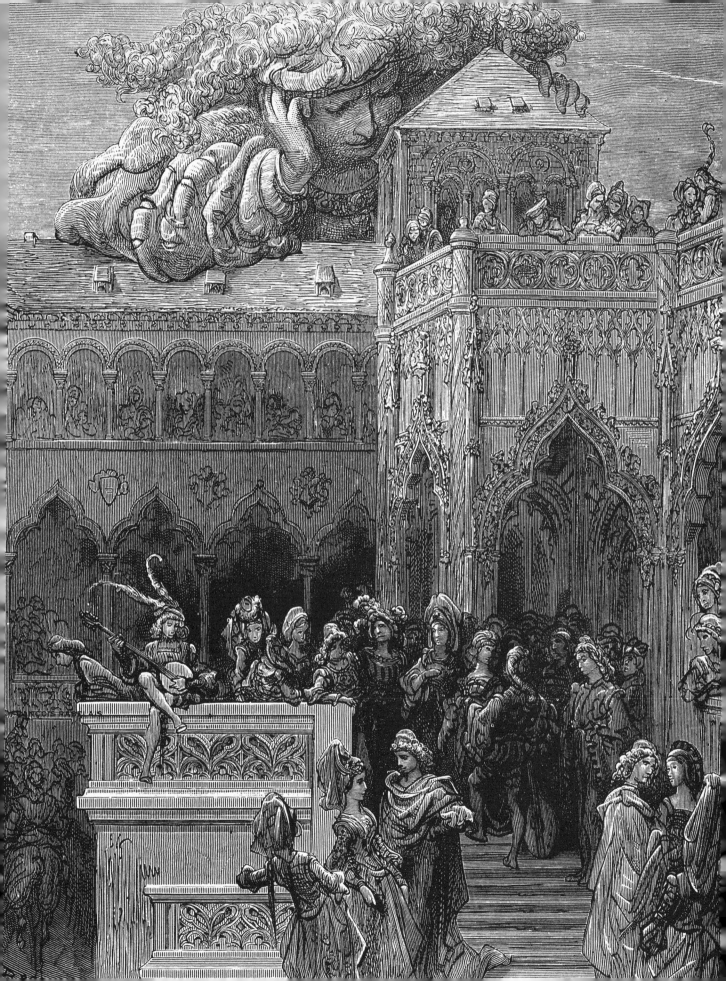

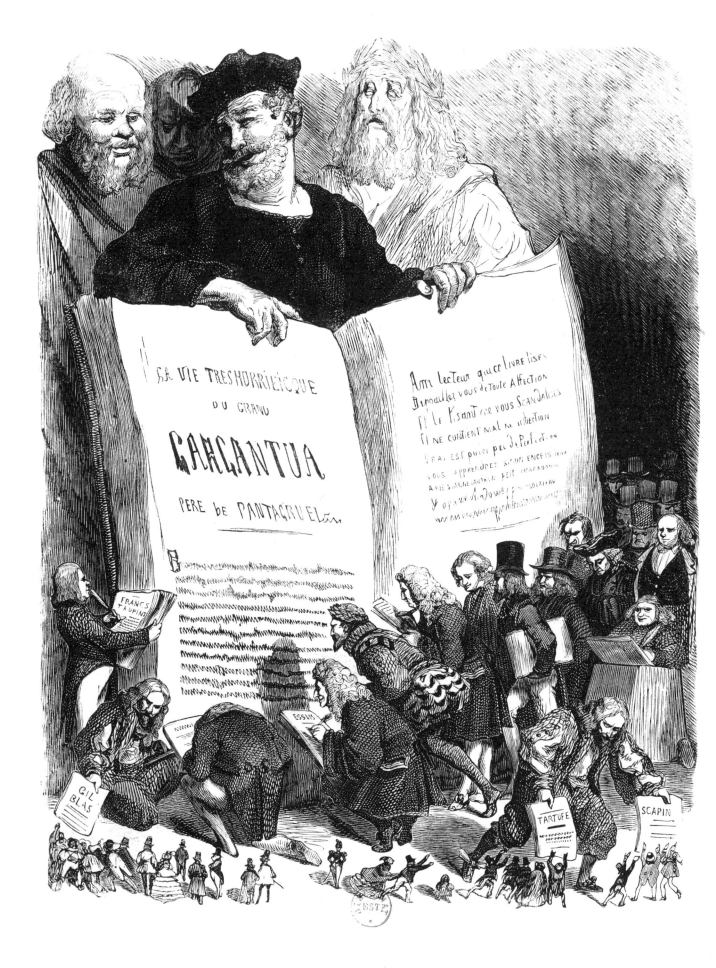

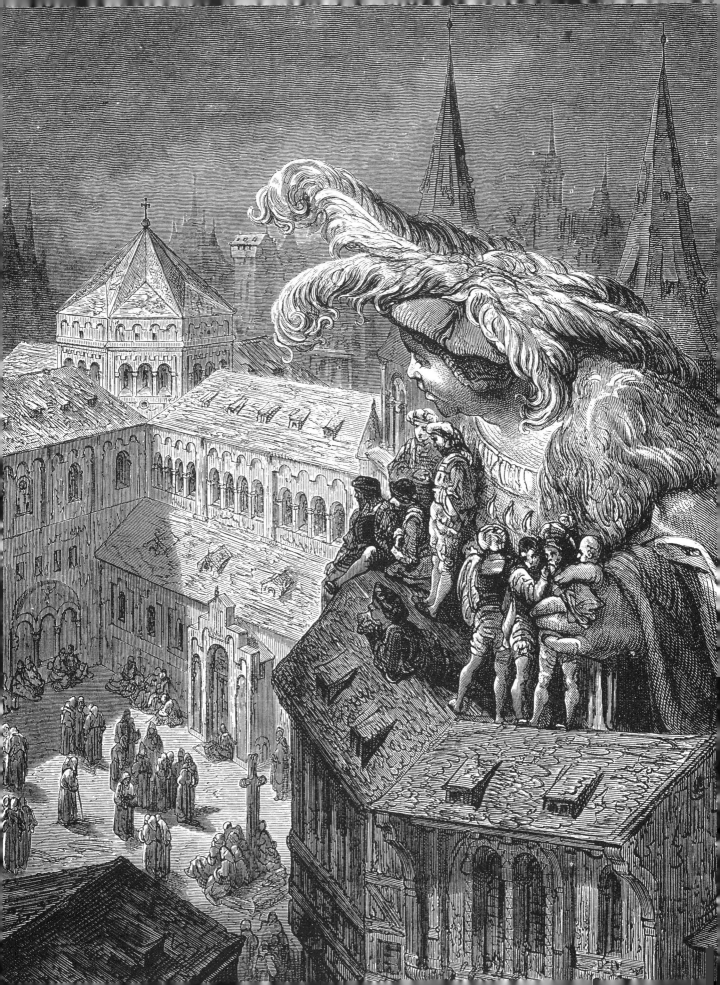

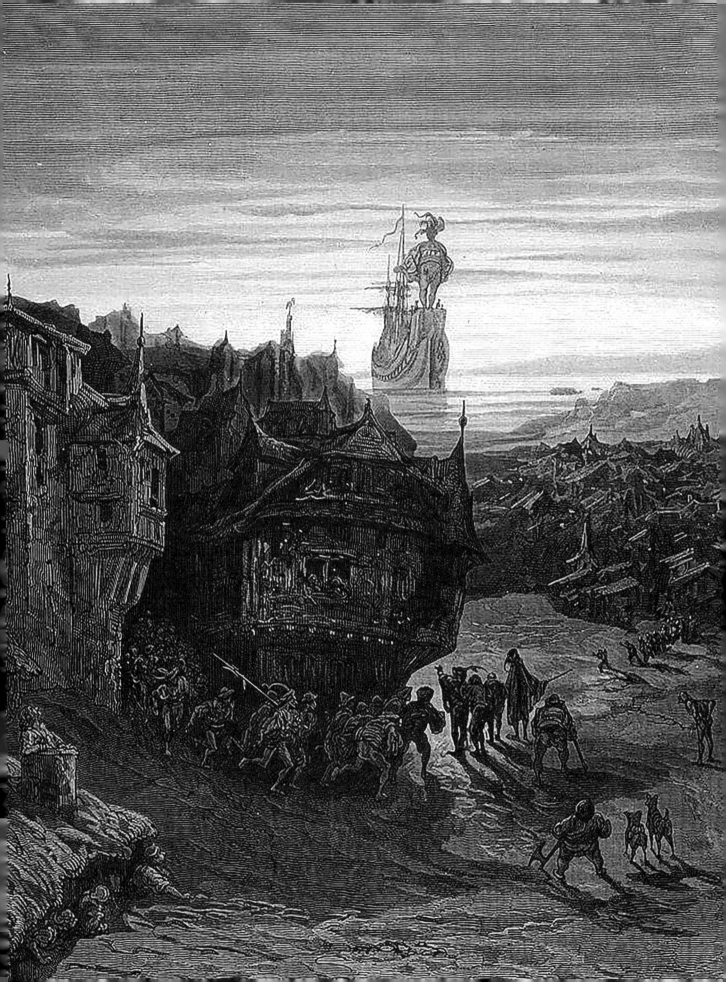

그림 설명 및 해당 구절

(P.62) **서문**

1854년에 출판된 삽화집의 표제로 사용된 그림.

팡타그뤼엘의 아버지 가르강튀아의 기막힌 인생.

(P.63) **에스클로섬에서**

팡타그뤼엘과 일행은 에스클로족이 거주하는 섬의 왕을 만난다.

실컷 마신 왕이 데려간 곳은, 프르동 수도사들을 위해 왕이 직접 고안하고 건축한 새로운 수도원이었다.

제5서, 27장

(P.64) **정박 준비**

팡타그뤼엘은 무사히 육지에 다다른 것을 색다르게 축하하기 위해 배에 있는 모든 대포에 화약을 채우고 터트린다. 대포병은 신속하게 정렬하여 섰고, 포탄이 터지는 소리가 우렁차게 들렸다.

(P.65) **야간 수업**

어린 가르강튀아는 스승과 함께 별을 보면서 피타고라스 학파처럼 종일 보고, 읽고, 들은 모든 것을 짧게 요약한다.

제1서, 13장

밤하늘을 관찰하면서
혜성의 움직임을 기록했다.

제1서, 23장

Les Contes drolatiques

해학 30

글, 오노레 드 발자크
1832년, 1833년, 1837년 作

—

삽화, 귀스타브 도레
1855년 作

작품 속으로

『해학 30』은 오노레 드 발자크가 1830년대에 구상한 프로젝트다. 조반니 보카치오의 『데카메론』과 라블레의 세계관에 영향을 받은 발자크는 권당 10개의 단편을 담은 10권짜리 페이크 르네상스 소설을 생각해 낸다. 신조어와 라틴어, 학술용어와 비속어를 혼합해 존재하지 않던 고어를 만들어 냈고, 라블레의 거침없는 스타일을 연상시키기 위해 고전적인 문체를 쓰면서도 유쾌한 언어유희를 곳곳에 배치했다. 총 100개의 단편을 10권에 나누어 출간할 계획이었던 이 작품은 세 권의 책, 총 서른 개의 이야기로 마무리된다. 세 권은 각각 1832년, 1833년 그리고 1837년에 출판되었다.

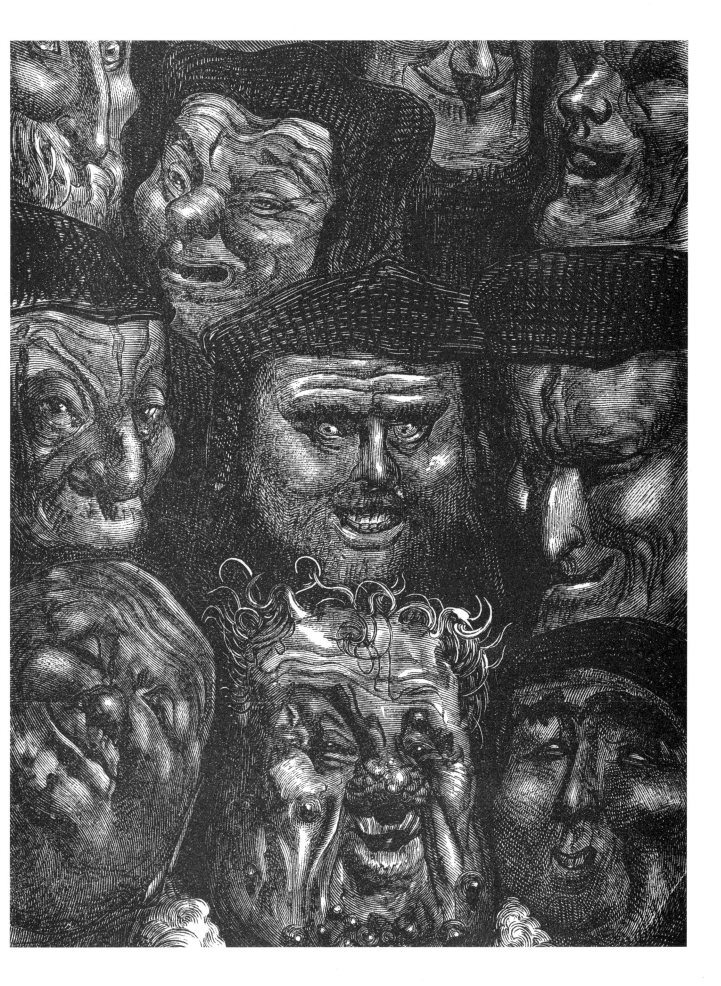

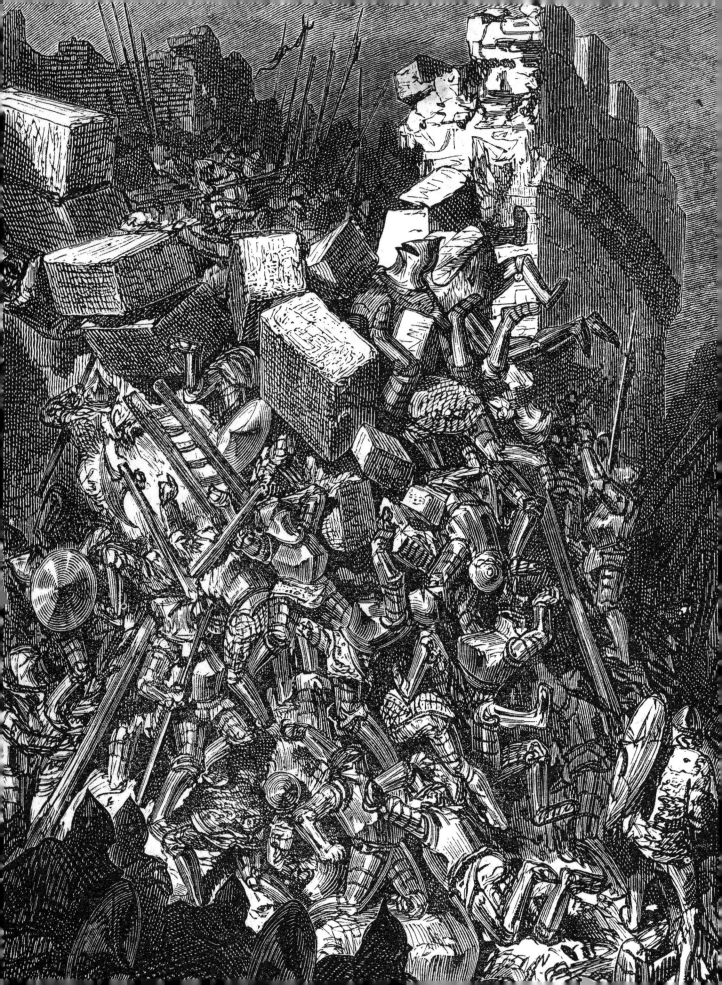

글, 오노레 드 발자크

현대 문학의 거장

수필가, 극작가, 예술 비평가, 기자, 인쇄업자 등 다양한 직업을 가졌던 오노레 드 발자크(1799-1850)는 동시대 소설가들 사이에서도 다작하는 것으로 유명했다. 현대적 소설의 창시자이며, 최초로 소설에 당시의 사회 풍속 묘사를 곁들인 소설가였다. 『인간희극』은 발자크의 대표작으로, 90편이 넘는 단편으로 구성되어 있으며 등장인물은 2,500명이 넘는다. 『인간희극』이라는 작품명은 1839년에 발자크가 단테의 『신곡』과 대조를 이루도록 지은 것이다.

열정적인 사랑꾼이며, 사치를 일삼고, 별난 곳에서 거주하던 발자크는 이런 경험들 덕분인지 동시대 어떤 작가보다도 풍부한 문학적 감수성을 가지고 있었다. 시도하는 사업마다 실패하고 빚의 굴레에서 벗어나지 못했지만, 발자크의 생명력은 꺼질 줄 몰랐다. 성공하기 위해서는 더 많은 책을 내야 했기에 더 오래, 더 많은 글을 썼다. 흉한 실내가운을 두르고 밤새 커피를 마시며 책상에 붙어 있던 발자크의 열정적인 이미지는 오늘날까지 전해진다. 발자크는 사회를 꿰뚫어 보는 비범한 안목의 소유자였다. 자본주의와 부르주아 계급의 부상을 가장 먼저 예견하기도 했다.

발자크는 방대한 분량의 『인간희극』 외에도 청소년 문학과 동화, 기사를 쓰고 신문에 만평도 기고했다. 빚더미에 앉아서도 낭비벽 때문에 호화스러운 생활을 하던 발자크는 글쓰기, 연애, 취재, 사업, 정치활동 등. 벌여놓은 수많은 프로젝트에 고갈되어 51세의 나이로 세상을 떠났다.

그림, 귀스타브 도레

『해학 30』은 많은 예술가에게 영감을 준 책이다. 귀스타브 도레는 발자크가 사망하고 5년이 흐른 후에 『해학 30』 삽화를 의뢰받았다. 도레는 발자크를 만난 적은 없지만, 그의 지인들과 자주 어울렸다. 『해학 30』은 도레의 전작인 라블레의 작품과 맞닿아 있었고, 도레는 연이어서 해학적이면서 역사적인 성격의 작품에 참여하게 된다.

도레에게 『해학 30』의 삽화 작업을 제안한 것은 〈르 샤리바리〉의 편집장이었던 샤를 필리퐁일 수도 있고, 발자크의 친구였던 폴 라크루아일 수도 있다. 라크루아는 미망인이 된 발자크 부인의 부탁으로 기존에 세 권으로 발표된 『해학 30』을 한 권으로 엮어 재출판하고자 했기 때문이다.

아시아와 아프리카의 도시 여럿을 약탈했고, 느닷없이 이교도들을 공격했다.

1권, 「가벼운 죄」

(P.67) 1권, 「왕의 여자」
우스꽝스럽고 흉측하며 기괴한 얼굴들.

—

(P. 68) 1권, 「가벼운 죄」
요새가 무너지자 갑옷을 입은 기사들이 굴러 떨어진다.

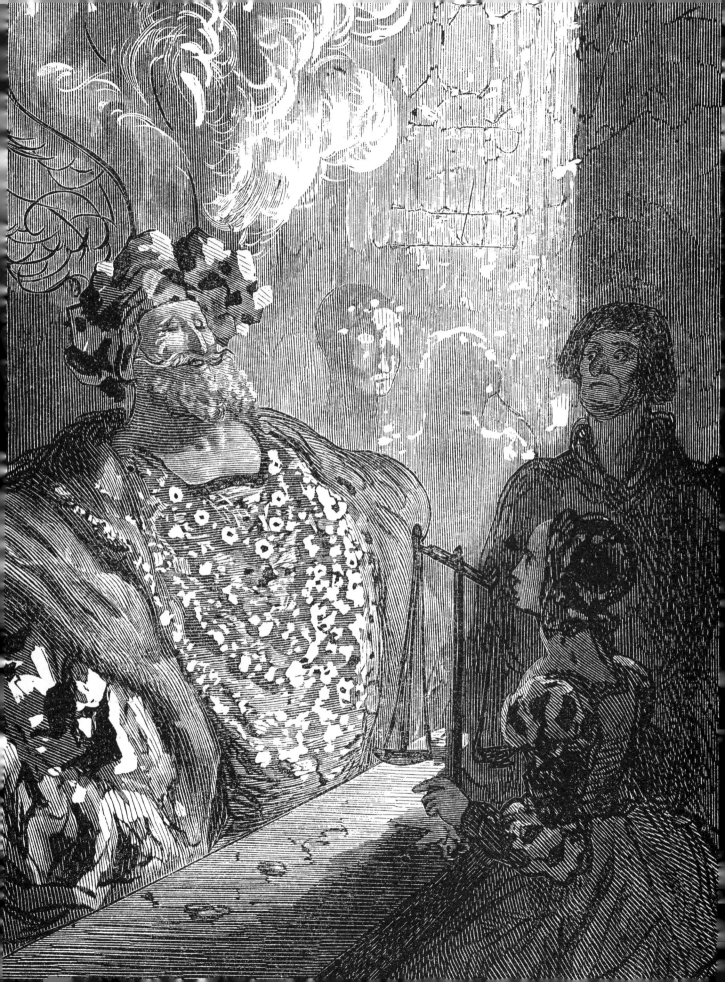

그림 설명 및 해당 구절

(P.70) 2권 표지
책 제목을 나타내는 으스스한 덤불 주위로 공주와 기사들이 여럿 보인다.

(P.71) 1권, 「왕의 여자」
여인의 마음을 얻기 위해 아첨하는 왕.
아버지의 온 신경이 금고 안에 쏠려 있을 때 왕이 아름다운 여인에게 말했다.
"내 사랑, 그대는 보석을 파는 게 아니라 받아야 하는 사람이라오."

—

(P.72) 표제
사랑은 마리오네트가 된 공주를 조종해서 수많은 기사들을 미치게 만든다.

(P.73) 1권, 「가벼운 죄」
애인인 젊은 신하를 생각하며 애수에 잠긴 여인.
"나를 사랑해서 위험에 빠진 그 가여운 사람은 어디에 있을까?"

—

(P.74) 1권, 「미녀 앵페리아」
치고받던 음악가들이 전부 길바닥에 고꾸라졌다. 말 그대로 아수라장이었다.

(P.75) 3권, 「베르트의 뉘우침」
어느 날 밤 죽은 자를 소환하는 흑마법을 쓸 것 같은, 여느 마법사들처럼 빗자루를 타고 마녀집회에 갈 것 같은, 등 굽은 여자가 나타났다.

이책은 소화하기 어렵다.

프롤로그

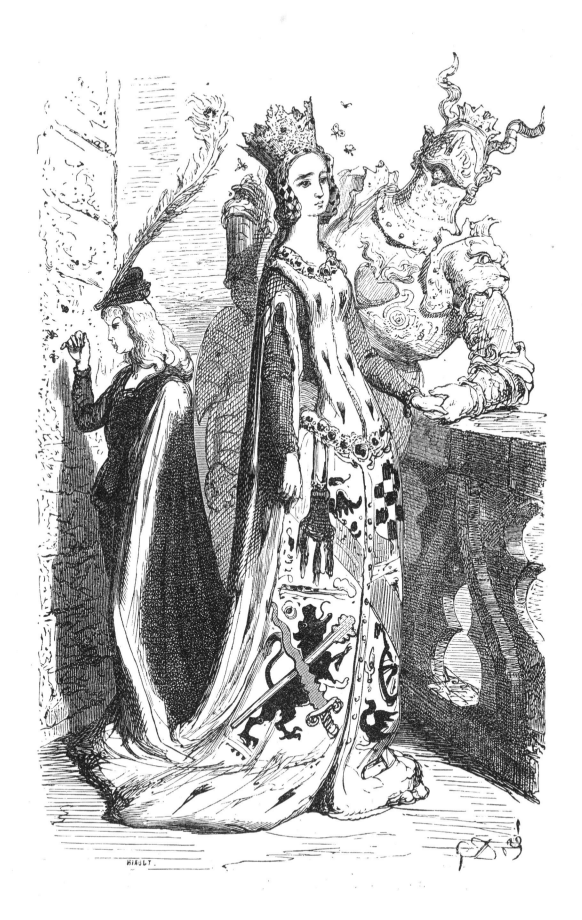

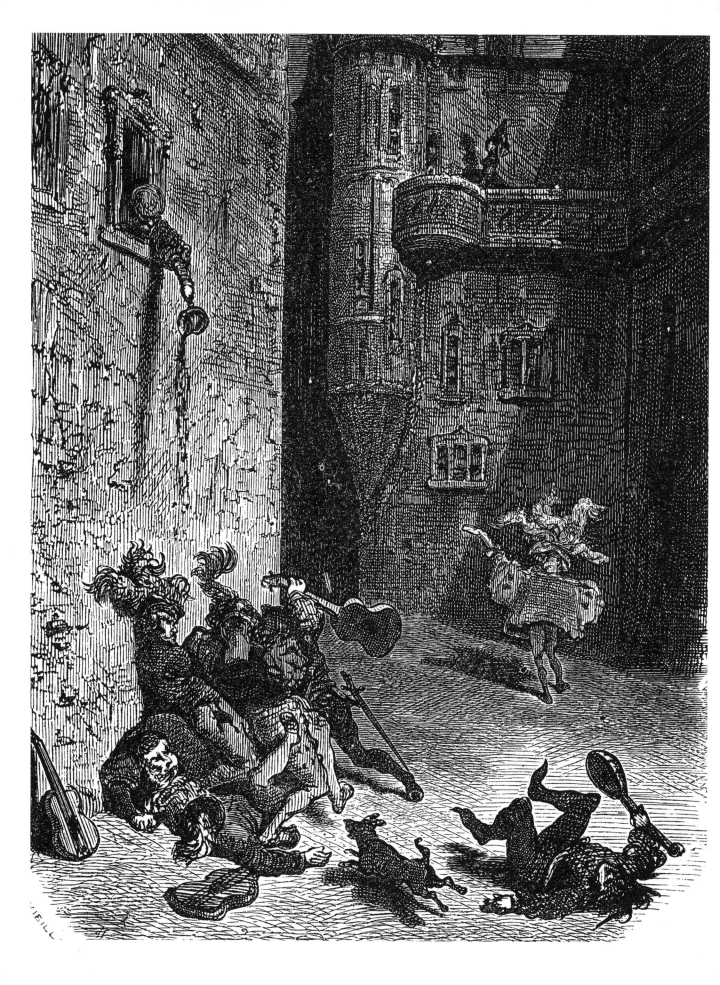

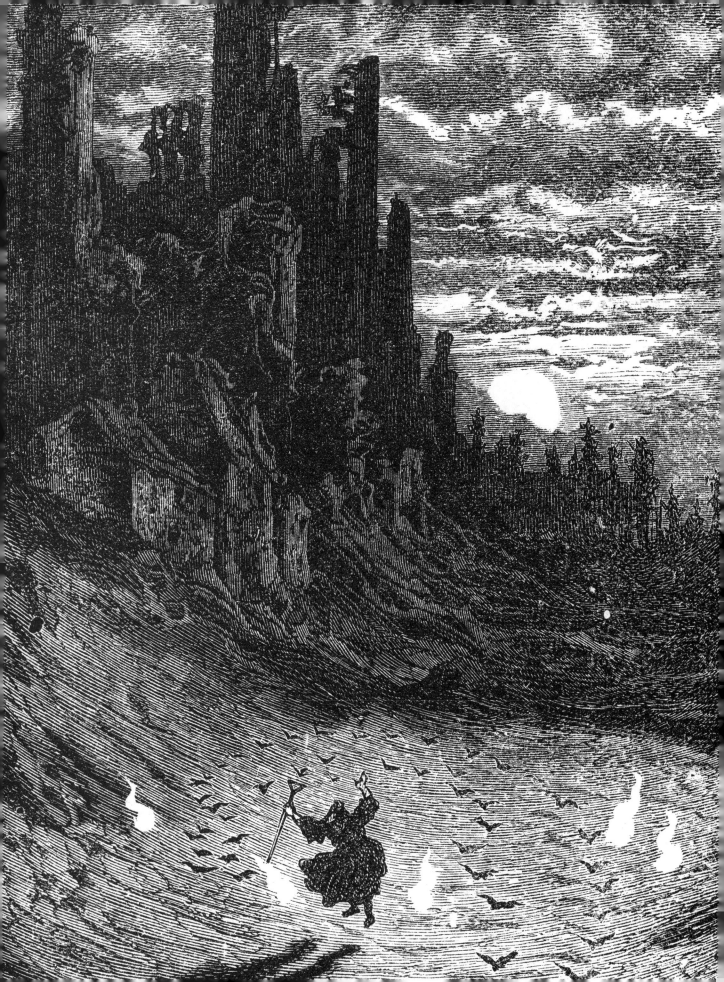

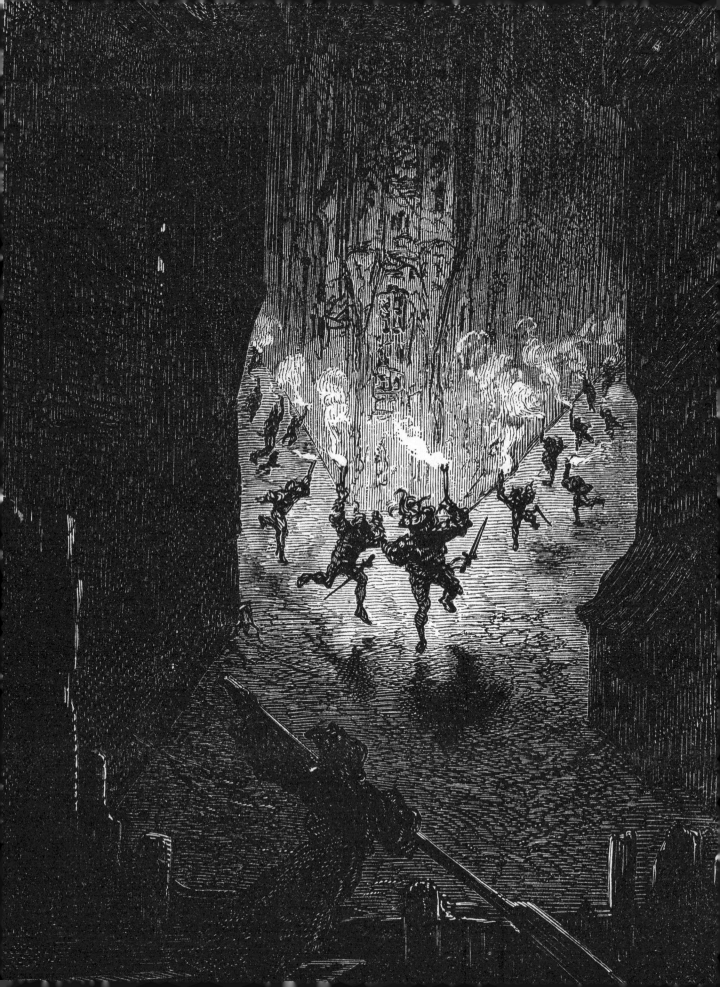

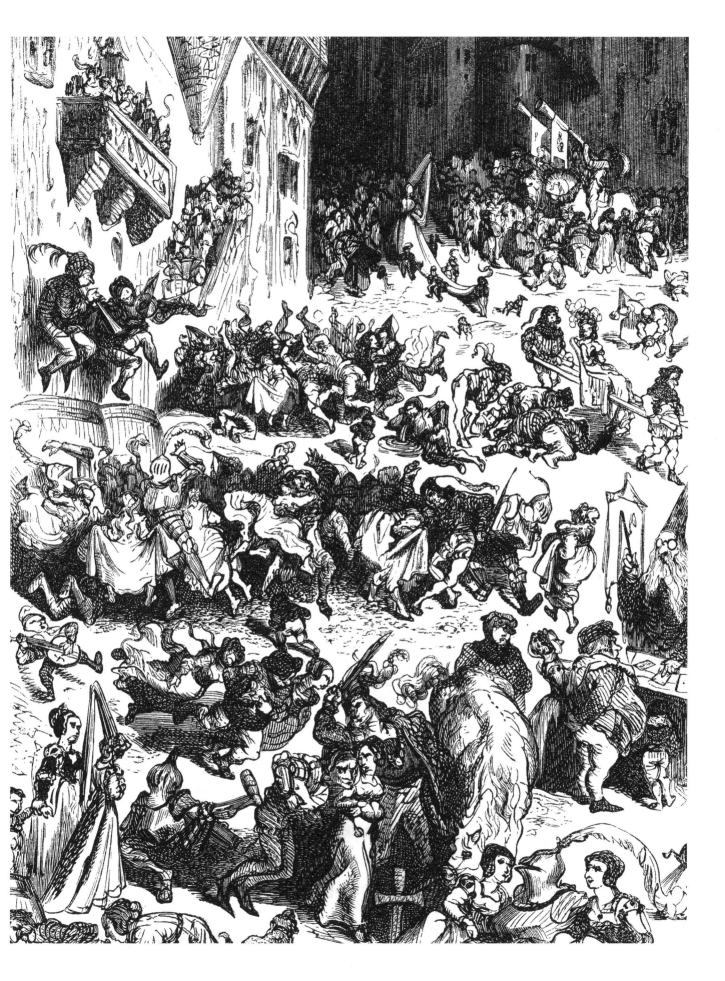

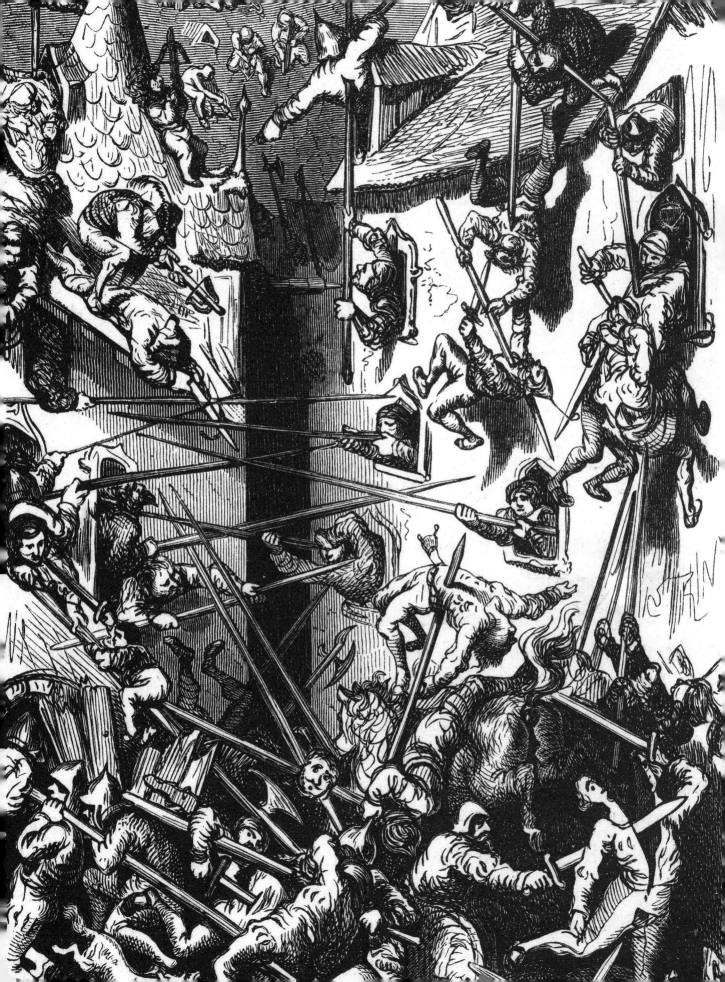

그림 설명 및 해당 구절

(P.76) **2권, 「사랑의 하룻밤」**

질투심 많은 남편이 아내의 불륜을 알게 되었고, 큰 소동이 벌어졌다.
사내들이 불륜 상대를 잡으러 나섰지만, 정부는 작은 배에 뛰어들어 빠른 속도로 그곳을 벗어났다.

(P.77) **1권, 「쏘아붙이는 한마디」**

사람들이 몰려든다. 부인, 아이, 악사, 술꾼, 개, 너나 할 것 없이 모든 사람이 나와 있다.

—

(P.78) **2권, 「마녀 이야기」**

남자들은 재빠르게 창과 도끼를 들었고 광란의 전투가 벌어졌다.
체포 사건 때문에 커다란 소요가 일었다. 도시 전체가 무기를 들었다.

(P.79) **2권, 「마녀 이야기」, 죽음의 신**

「마녀 이야기」의 간지, 피 흘리는 심장 위에 죽음의 신이 앉아 있다.

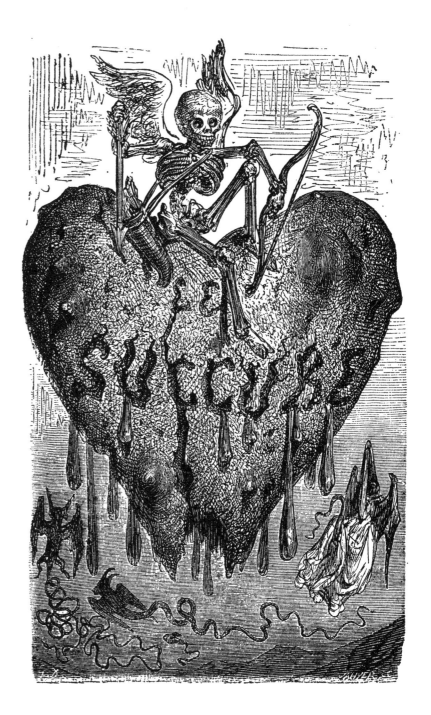

살 한 점 없는 해골

「마녀 이야기」, 2권

Don Quichotte

돈키호테

글, 미겔 데 세르반테스
1605년, 1615년 作

—

삽화, 귀스타브 도레
1863년 作

작품 속으로

『라만차의 비범한 이달고 돈키호테』는 기사 문학을 패러디한 웅장한 소설이며, 이를 최초의 역사 소설이라 여기는 사람도 있다. 이 소설의 등장인물들은 오늘날 세계적인 캐릭터가 되었다. '돈키호테', '산초 판사', '둘시네아'를 들어보지 못한 사람은 아무도 없을 것이다. 스페인 마드리드 남쪽에 있는 도시 라만차에 살던 주인공 알론소 키하노는, 기사도 이야기를 너무나 탐독한 나머지 정신이 이상해진다. 기사들이 활동하던 시대는 이미 지나갔는데도 자신을 유랑하는 기사, 돈키호테라고 생각하고는 농부인 산초 판사, 굶주린 말 한 마리와 함께 모험을 떠난다. 돈키호테는 악을 처단하고 억압받는 사람들을 해방하고 싶어 한다. 모험 중에는 여관을 성으로, 양 떼를 군대로, 풍차를 거인으로 착각한다. 또, 이제 막 알게 된 평범한 농부 둘시네아에게 사랑과 충성을 맹세하기도 한다.

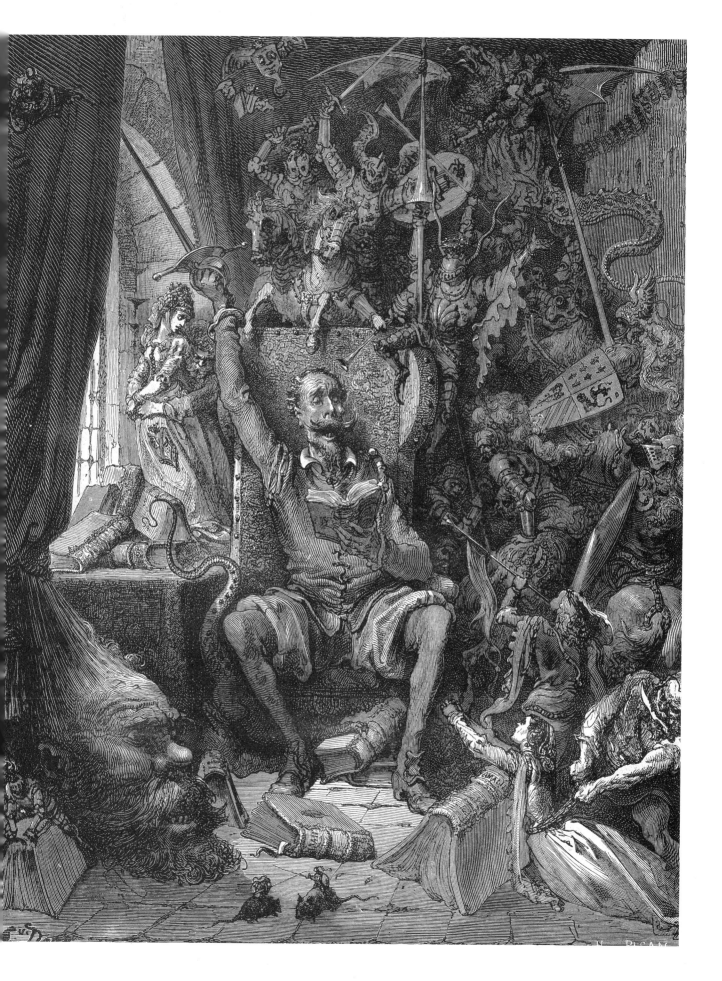

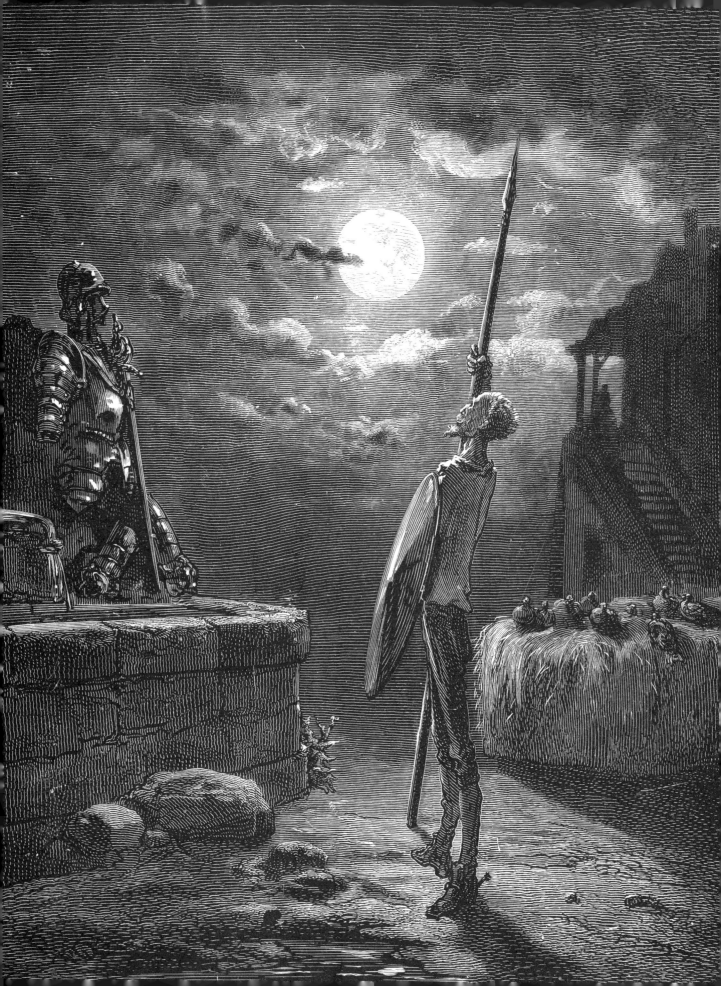

글, 미겔 데 세르반테스

세계인의 사랑을 받는 캐릭터, 돈키호테의 창시자

미겔 데 세르반테스 사아베드라(1547-1616)는 17세기 스페인에서 활동한 문인으로 소설과 희곡, 시를 썼다. 대단한 성공을 거둔 작품『돈키호테』의 저자이지만, 전쟁터와 문단을 오가며 살아온 세르반테스의 파란만장한 인생은 자료가 충분하지 않아 아직 상당 부분 베일에 가려져 있다.

강력한 스페인 합스부르크 왕정 시기 마드리드 근처에서 태어난 세르반테스는 파란만장한 젊은 시절을 보냈다. 이탈리아 여행 후 1571년, 신성동맹과 오스만 제국이 맞붙은 레판토 해전에 참가했다가 왼손을 잃었으며, 본국으로 돌아와서는 바르바리 해적에게 납치를 당했고, 여러 번 탈출을 시도했지만 실패하고 알제리의 알제에서 포로로 수년을 보내야 했다. 스페인으로 돌아온 뒤에는 세금 징수원을 비롯하여 여러 직업을 거쳤다. 세르반테스는 전업 작가였던 없다.

세르반테스는 장·단편 소설과 희곡을 여러 편 남겼다. 그중에는『갈라테아』(1585),『페르실레스와 시히스문다의 여행(Los trabajos de Persiles y Sigismunda)』(1617) 그리고 모두가 아는『돈키호테』가 있다. 1605년 출간 당시부터 명작이라는 평가를 받으며 십 년 후 후속편도 발표된『돈키호테』는 이후로도 꾸준히 대중의 사랑을 받았다. 21세기에도 140여 개 언어로 번역되어 전 세계 사람들이 가장 많이 읽은 소설로 꼽히고 있다.

그림, 귀스타브 도레

『돈키호테』는 귀스타브 도레가 1855년에 작성한 삽화 계획서에 포함되어 있는 소설이다. 1862년에 스페인을 여행했던 경험과 번역가 루이 비아르도와의 협업이 익살스러우면서도 생생한 묘사가 담긴『돈키호테』의 삽화 작업에 많은 도움이 되었다. 도레가 삽화를 그린『돈키호테』는 1963년 아셰트 출판사에서 2절판 대형 판형으로 먼저 발표되었고, 1869년에는 일반형으로도 출판되었다. 도레의 삽화는 큰 성공을 거두며 빠르게 걸작으로 자리매김했다.

> 달은 제게 빛을 빌려준
> 태양과 견주려는 듯
> 환하게 빛났다.

『돈키호테1』, 제1권 3장

(P.81) **상상으로 미쳐버린 돈키호테**
책을 읽고 머릿속을 가득 메운 상상의 홍수에 정신을 차리지 못하는 돈키호테.
『돈키호테1』, 제1권 1장

(P.82) **희미한 달빛 아래**
갑옷 주변을 느리고 규칙적인 걸음으로 서성이는 돈키호테.
『돈키호테1』, 제1권 3장

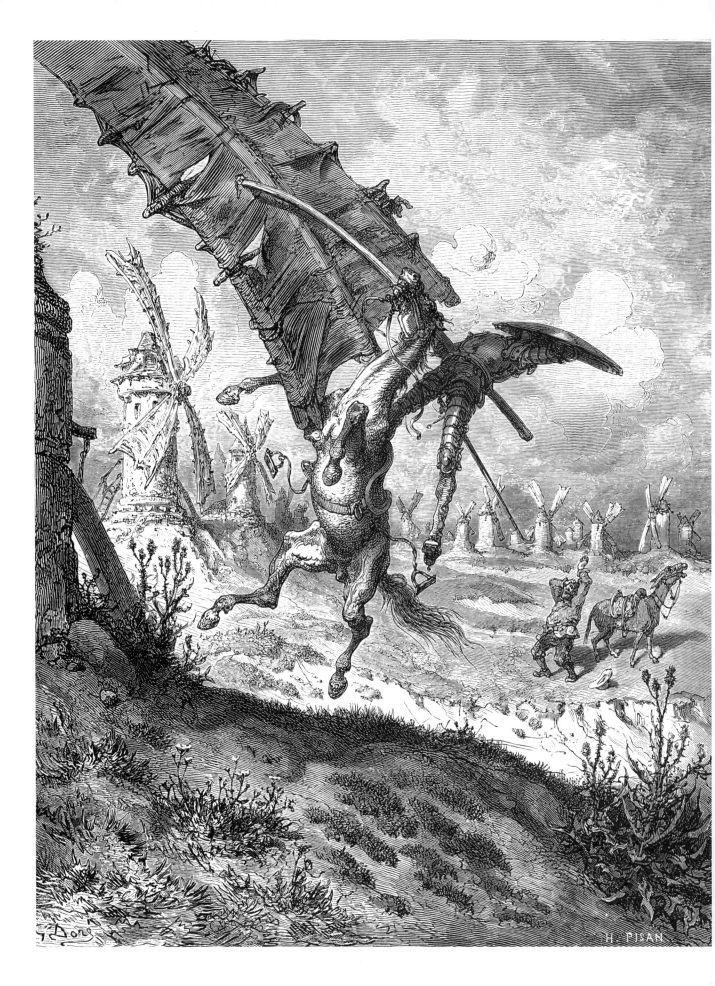

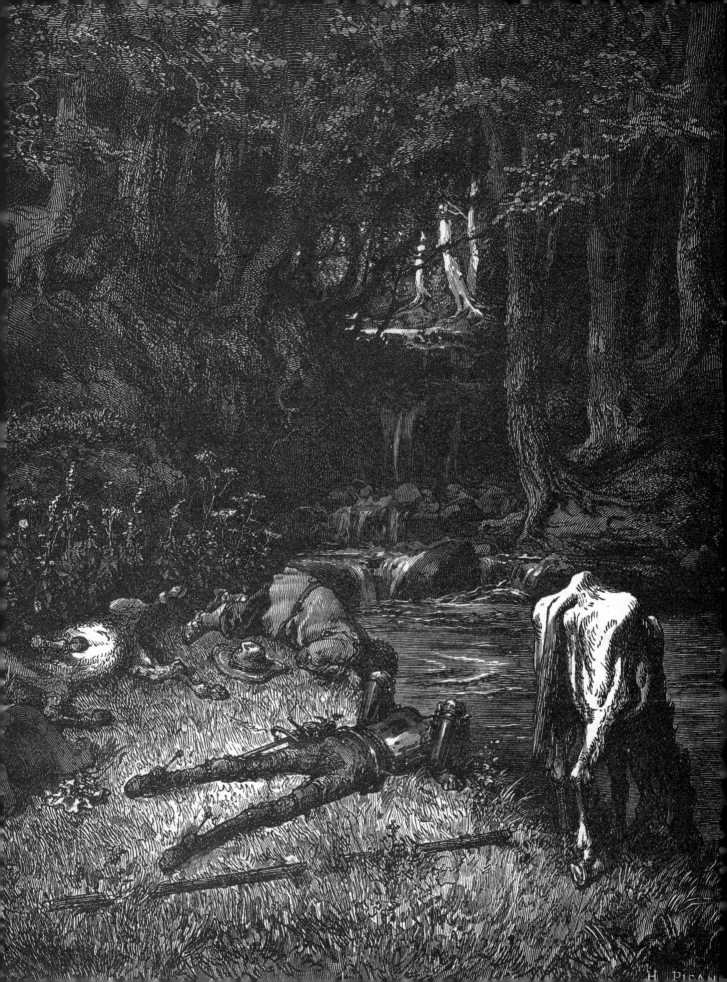

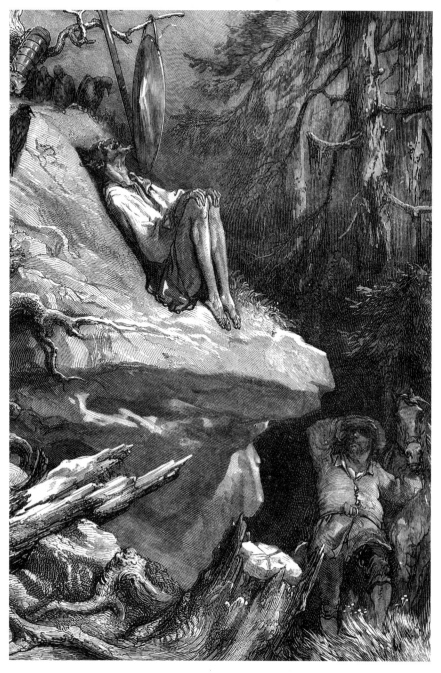

일행은 커다란 코르크나무 군락과
바위 틈바구니에서 밤을 보냈다.

『돈키호테1』, 제3권 13장

그림 설명 및 해당 구절

(P.84) 풍차
풍차 날개에 끌려 올라가는 말과 돈키호테.
『돈키호테1』, 제1권 8장

(P.85) 달콤한 휴식
고개를 숙여 냇물을 들이키는 돈키호테, 산
초, 말. 냇가의 아름다움에 반해 잠시 이곳
에서 낮잠을 청하기로 한다.
『돈키호테1』, 제3권 15장

(P.86) 좋지 않은 자세
반쯤 벌거벗은 돈키호테가 앉아 있는 바위
로 다가가는 산초 판사.
"조금만 더 있다간, 우리 주인이 황제가 되
지 못할 수도 있겠군."
『돈키호테1』, 제4권 14장

(P.87) 시에라모레나산맥
밤중에 가파르고 장엄한 풍경을 맞닥뜨린
돈키호테와 산초 판사.
그날 밤, 두 사람은 시에라모레나산맥의 가
장 깊은 곳에 도착한다.
『돈키호테1』, 제4권 14장
—

(P.88) 도로테아를 만난 돈키호테
돈키호테와 산초 판사는 말을 타고 혼자 여
행 중인 도로테아를 만난다.
"숙녀분, 충분합니다. 제 칭찬은 이만 멈춰
주시지요."
『돈키호테1』, 제5권 1장

(P.89) 부글거리는 호수와 괴물들
돈키호테와 산초 판사는 커다란 기포가 부
글거리는 찐득한 호수에 있는 공격적이고
무시무시한 괴물들을 보았다.
『돈키호테1』, 제4권 1장

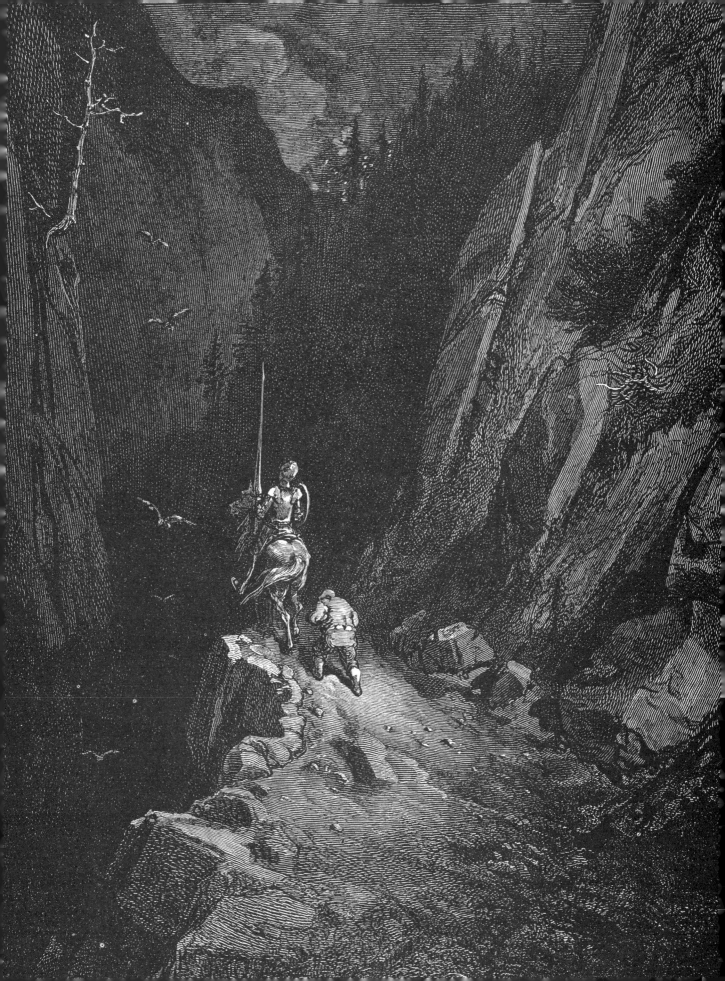

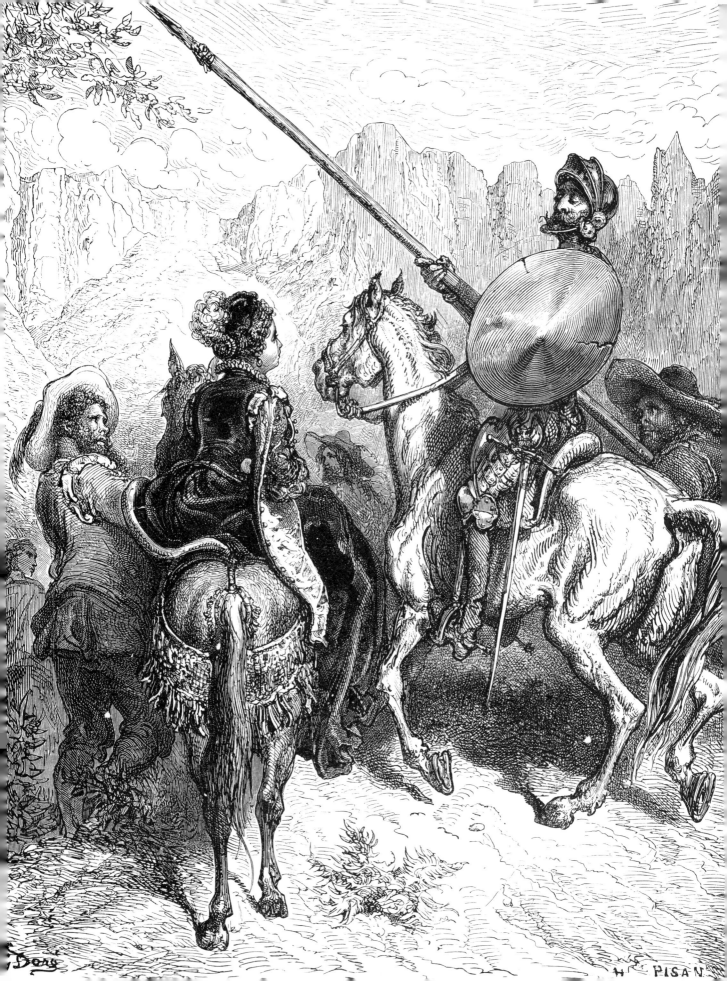

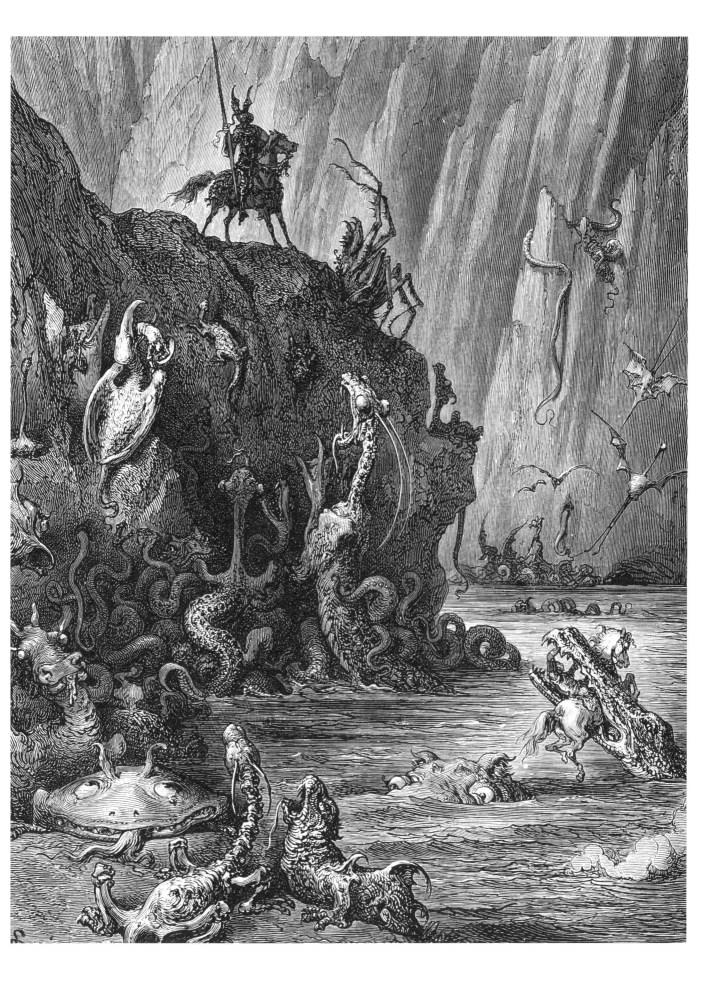

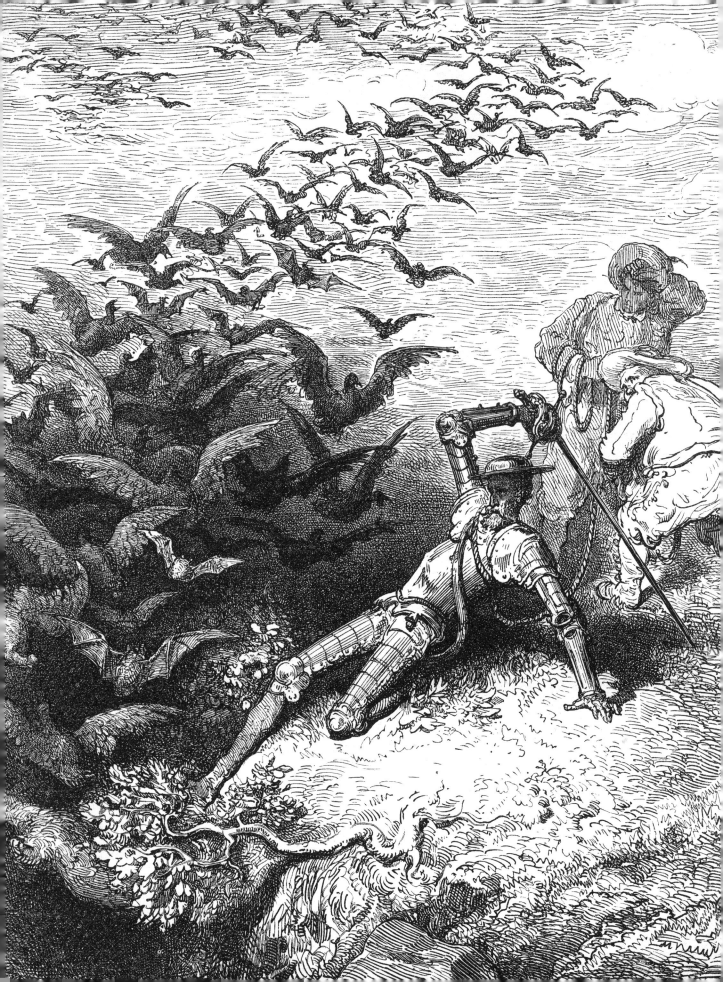

그림 설명 및 해당 구절

(P.90) 안 좋은 예감

동굴 입구를 치우자 날아오르는 까마귀 떼.
*"새(鳥) 점은 하느님만큼 믿지 않는 사람이
어서 망정이지, 그랬다면 이걸 나쁜 징조라
고 생각했을 거야."*
『돈키호테2』, 58장

(P.91) 명상적 여행

날이 밝아올 무렵 돈키호테와 산초 판사는
지난 여정과 고난을 명상한다.
『돈키호테1』, 제1권 4장

—

(P.92) 시에라모레나산의 도둑

산초 판사가 잠들어 있는 밤중에 히네스가
당나귀를 훔쳐간다. 돈키호테는 아무것도
눈치채지 못했다.
『돈키호테1』, 제3권 23장

(P.93) 성이 아니라 여관

돈을 내지 않고 여관을 떠나려는 돈키호테
에게 숙박비를 요구하는 주인장.
*"나리, 저는 지난밤의 숙박비를 받고 싶을 뿐
입니다요."*
『돈키호테1』, 제3권 17장

(P.94, 95) 출발

모험을 떠나는 돈키호테.
우리의 신출내기 모험가 돈키호테는 앞으로
나아가며 혼자서 중얼거렸다.
『돈키호테1』, 2장

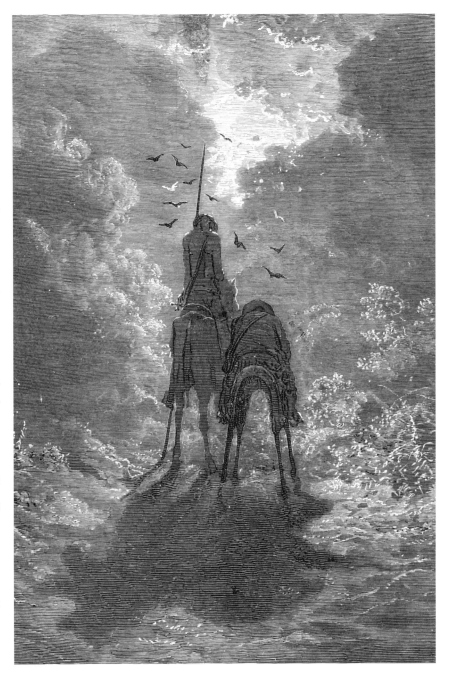

그물에 수많은 새들이
가득 찼다.

『돈키호테2』, 58장

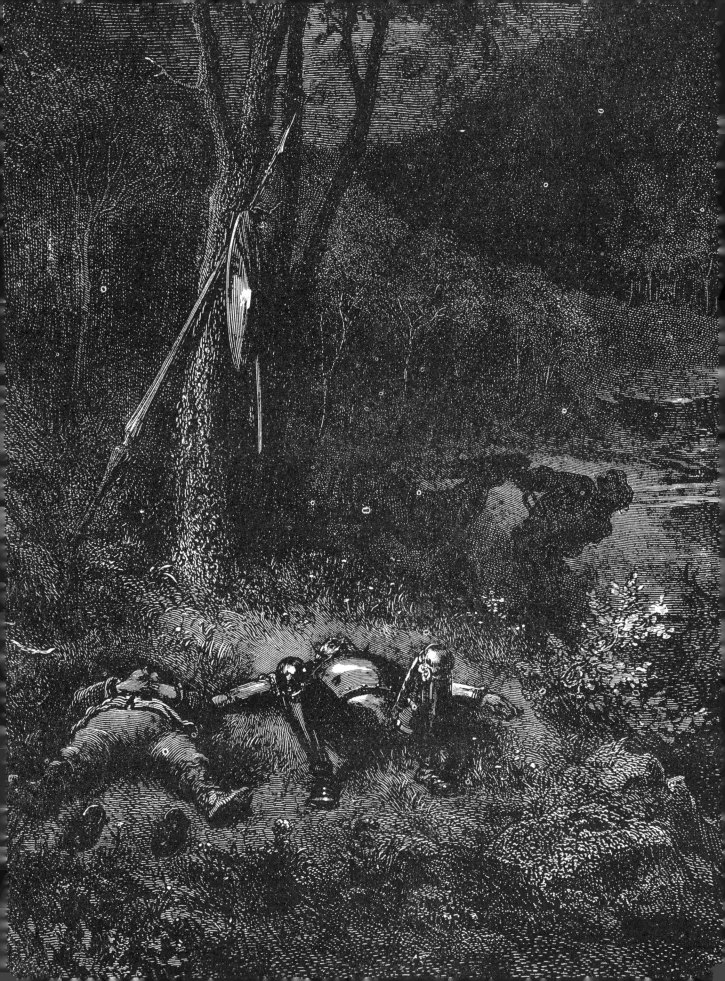

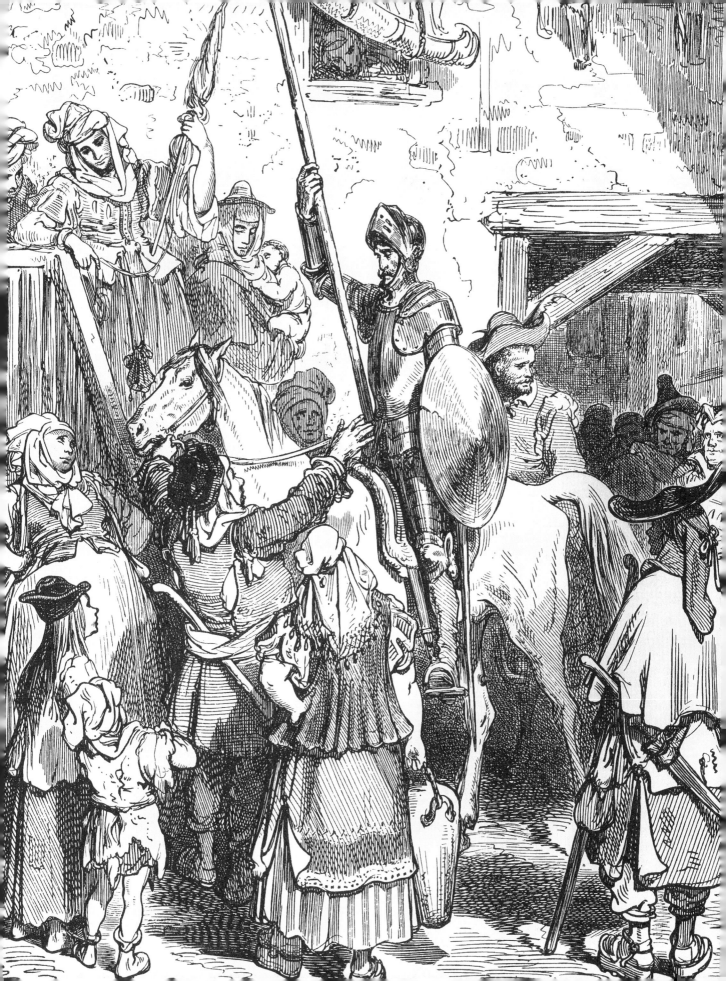

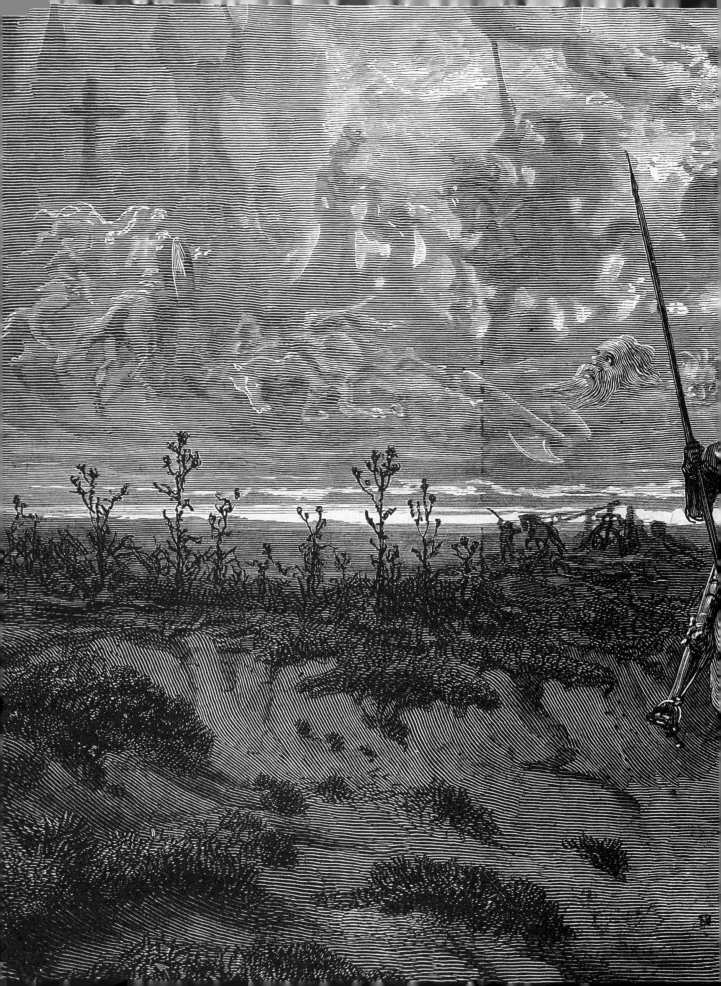

Le Capitaine Fracasse

프라카스 대장

글, 테오필 고티에
1863년 作

—

삽화, 귀스타브 도레
1866년 作

작품 속으로

『프라카스 대장』은 17세기를 배경으로 하는 소설로, 이야기는 프랑스 가스코뉴 지방의 어느 성에서 시작된다. 폐허가 된 성에서 지쳐가던 시고냑 가문의 마지막 후계자, 시고냑 남작은 어느 날 유랑극단을 만난다. 이들을 성안에 맞아들인 남작은 극단의 일원인 이자벨과 사랑에 빠진다. 다시 파리로 떠날 때가 된 유랑극단이 동행을 제안하자, 남작은 이에 응하여 '프라카스 대장'이라는 예명으로 극단에 합류한다.

『프라카스 대장』은 시고냑 대장이 극단에 합류한 이후 벌어지는 재미있는 우여곡절 속으로 독자들을 인도한다. 테오필 고티에는 적절한 어휘와 세세한 묘사를 통해 소설 속에 루이 13세 시절을 재현하는 데 성공했으며, 작품을 통해 '연극'과 '연극배우'에게 열정적인 경의를 보냈다. 사랑과 우정, 모험이 담긴 소설 『프라카스 대장』은 프랑스 활극 중 가장 큰 성공을 거둔 작품이다.

글, 테오필 고티에

시인, 소설가, 예술 비평가 테오필 고티에

테오필 고티에(1811-1872)는 19세기 프랑스의 핵심 작가 중한 명이다. 빅토르 위고의 제자이자 오노레 드 발자크와 귀스타브 플로베르의 친구였으며, 말라르메와 고답파[17] 시인들의 스승이었다.

프랑스 타르브에서 태어나 평생을 파리에서 산 고티에는 처음에는 그림을 공부했지만, 후에 문예가로 전향한다. 고티에는 1830년 신선한 충격을 주었던 빅토르 위고의 희곡 『에르나니(Hernani)』 초연 장소에서 부르주아 계급에 도발적 색상인 붉은색 조끼를 입었던 것으로 유명하다. 고티에가 첫 시를 발표한 것이 이즈음이며, 이후에는 신문에 소설 연재도시작한다. 『프라카스 대장』은 1836년에 구상을 시작해 약 삼십 년이 지난 1861에 완성한 소설이다. 예술비평가로도 활동한 고티에는 기사와 해외 르포르타주도 집필했으며, 이를 위해 벨기에, 네덜란드, 스페인, 이탈리아, 독일, 터키, 러시아, 이집트 등지를 여행했다.

고티에는 시와 환상 동화, 소설뿐만 아니라 발레 각본도 썼다. 그중 하나가 이복동생인 발레리나 카를로타 그리지를 위해 쓴 『지젤(Gieselle)』이다. 고티에는 마틸드 보나파르트의 도서관 사서로 일한 적도 있다. 낭만주의 역사가이자 감성을 적시는 환상 작가 고티에는 '예술을 위한 예술'을 슬로건으로 한 예술지상주의 운동의 핵심 인물이었으며, 14세기의 다양한 면모를 담아낸 풍성한 작품을 탄생시킨 사람이다.

17 1860년대 프랑스 근대시의 한 유파. 낭만주의에 대한 반동으로 생긴 유파로 정서보다 형식과 기교에 치중한다.

그림, 귀스타브 도레

1863년에 발표된 『프라카스 대장』은 큰 사랑을 받으며 단기간에 여러 차례 재출판되었다. 책의 출판 담당자였던 제르베 샤르팡티에가 삽화가 들어간 고급 판형으로 작품을 재출시하고 싶어 하자, 귀스타브 도레의 팬이자 친구였던 테오필 고티에는 도레에게 삽화를 부탁한다. 이렇게 도레와 고티에의 협업으로 출판된 『프라카스 대장』은 평단과 대중의 사랑을한 몸에 받았다.

> 브랑그라이유,
> 토르드괼, 피에그리는
> 짚 더미에 누운
> 송아지처럼 바닥에
> 쓰러져 있었다.

17장, 「자수정 반지」

(P.97) **퐁뇌프 다리의 결투**
시고냑 남작을 제거하라는 임무를 받은 자크맹 랑푸르드는, 남작에게 결투를 신청했으나 되려 생애 첫 패배를 경험한다. 상대의 비범한 실력에 몸을 숙여 예를 갖춘다.
8장, 「두 번의 공격」

(P.98) **제압된 악당들**
승리는 자명해 보였다.
시고냑 남작과 동료들이 발롬브뢰즈 공작의 하수인들을 제압했다.
17장, 「자수정 반지」

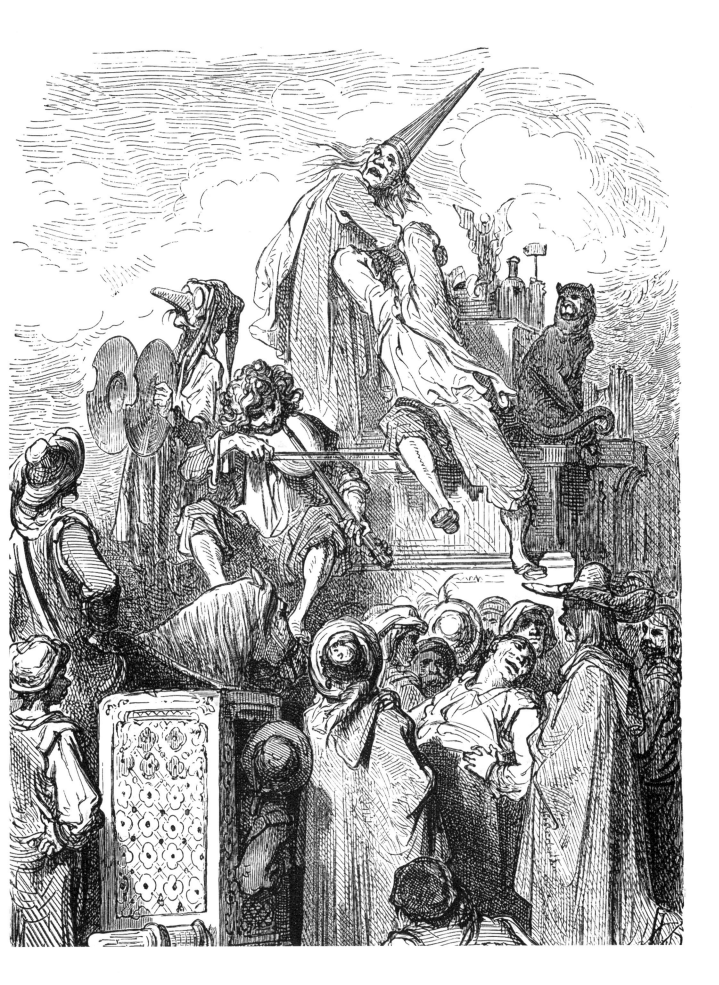

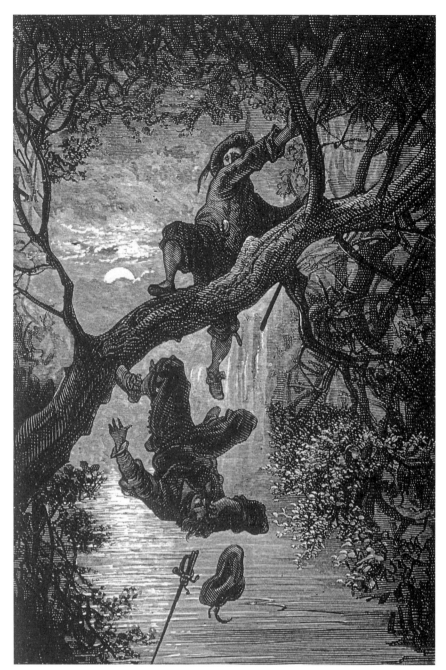

그림 설명 및 해당 구절

(P.100) **이자벨 구출 작전**

창문을 뚫고 자라난 나무를 이용해 성안으로 진입하는 시고냑 남작.
전투 중 커다란 형체 하나가 나뭇가지들을 헤치며 등장했다.
17장, 「자수정 반지」

(P.101) **퐁뇌프의 돌팔이 의사**

이 뽑는 사람이 호객행위를 한다.
"치통으로 고생하시는 분! 걱정 말고 앞으로 나오세요. 단박에 낫게 해드립니다!"
11장, 「퐁뇌프 다리」

—

(P.102) **한밤의 추락**

남작과 합류하려고 길을 나선 배우를 몰래 뒤쫓던 누군가가 강으로 떨어졌다. 묵직한 추락 소리가 어둠 속에서 울려 퍼졌다.
17장, 「자수정 반지」

(P.103) **연인들의 시간**

이사벨과 시고냑 남작은 함께 계단을 오르다 밤 풍경의 아름다움에 이끌려 테라스에 멈춰 섰다. 각자 방으로 돌아가기 전에 잠시 함께 시간을 보내기로 한다.
5장, 「마르키 후작의 집」

아직 죽지 않았대도,
곧 익사할 겁니다.

17장, 「자수정 반지」

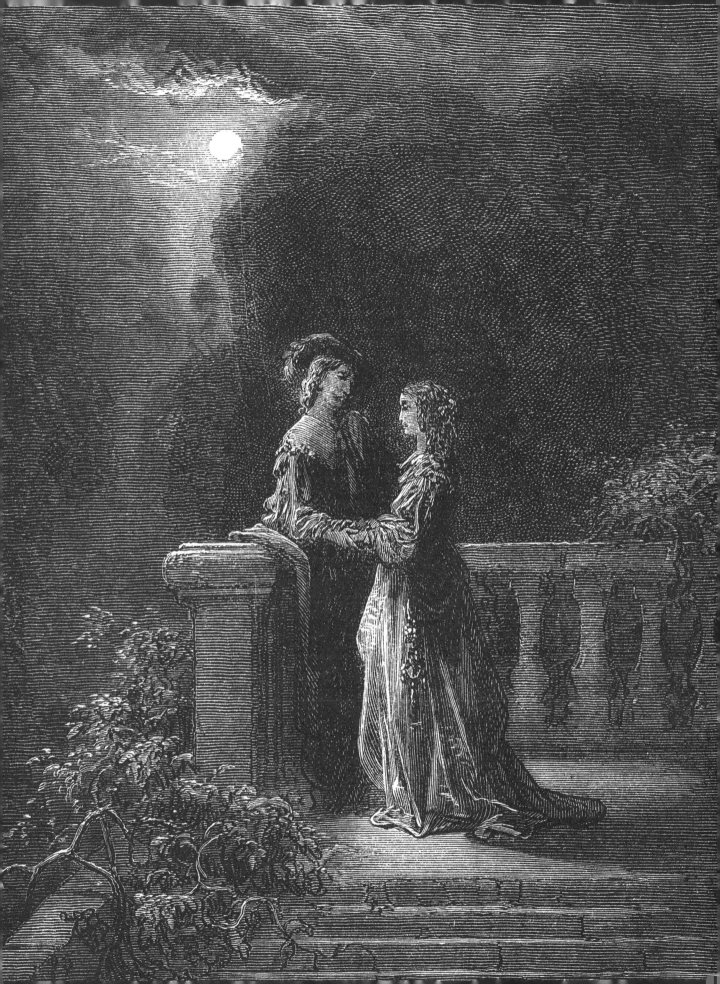

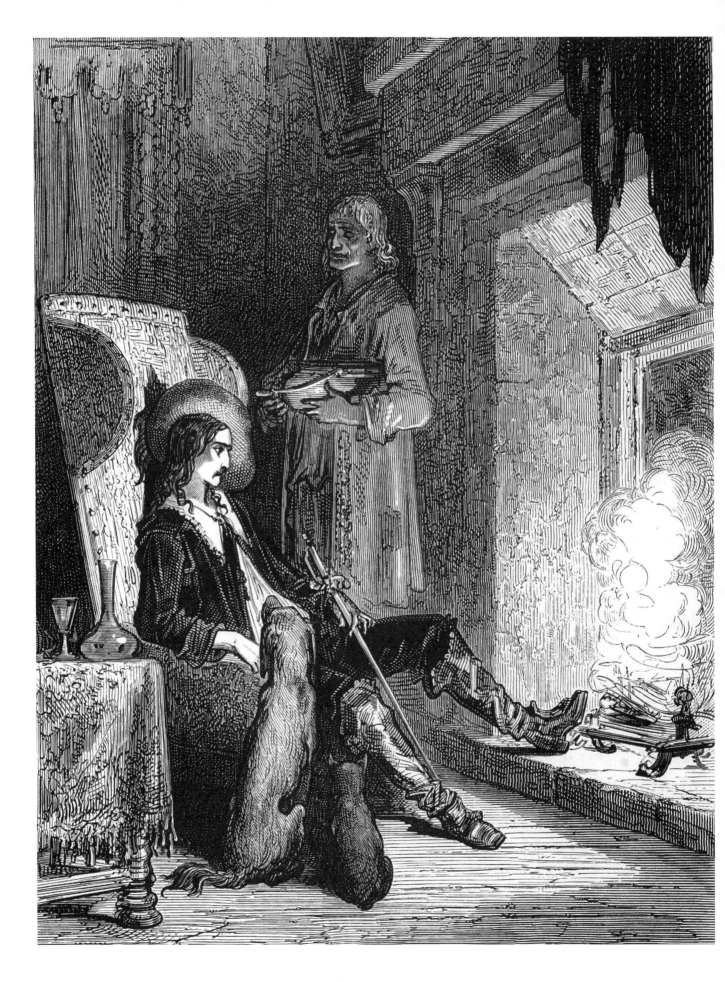

그림 설명 및 해당 구절

(P.104) **지루한 밤**

몰락한 가문의 피폐한 성에서 홀로 지내며 지쳐가던 시고냑 남작, 초라한 식사를 마친 후 괴로운 상념에 빠진 듯하다.
1장, 「초라한 성」

(P.105) **보초**

극단이 머무는 여관에서 위협에 대비해 깨어 있는 시고냑 남작.
칼을 들고 공격과 방어 태세를 갖춘 채 문지방에 서 있다.
11장, 「퐁뇌프 다리」

—

(P.106) **초라한 성**

좁은 길을 통과하면 두 개의 망루와 원추형 지붕이 덮인 성이 나온다.
1장, 「초라한 성」

(P.107) **마타모르**

극단의 배우 마타모르는 다른 이들보다 앞서 걷는다. 멀리서 보면 칼을 찬 채 걷고 있는 비쩍 마른 몸이 마치 검에 찔린 것 같다.
6장, 「설경 효과」

붉은 석양을 뒤로하고
언덕 위에 선 그가 보였다.

6장, 「설경 효과」

L'ILLUSTRATEUR
Poèmes
시 삽화

귀스타브 도레의 삽화 속에는 천사, 악마, 공주, 기사, 마법이 살고 있다.
도레는 신비롭고 환상적인 세계를 삽화 속에 그려내면서
창조성을 마음껏 발휘했다.

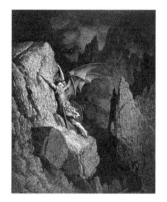

존 밀턴
실낙원

P.110

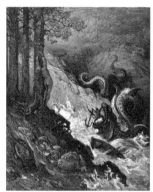

아리오스토
광란의 오를란도

P.130

앨프리드 테니슨
왕의 목가

P.142

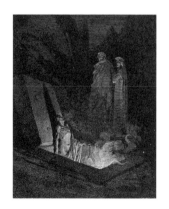

알리기에리 단테
신곡

P.156

토머스 후드
시 선집

P.186

새뮤엘 테일러 콜리지
늙은 선원의 노래

P.190

에드거 앨런 포
갈까마귀

P.204

Lost Paradise

실낙원

글, 존 밀턴
1667년 作

—

삽화, 귀스타브 도레
1866년 作

작품 속으로

『실낙원』은 1667년에 발표된 서사시로, 처음에는 10편이었으나 베르길리우스의 『아이네이스』를 따라 1674년에 12편으로 재구성되었다. 창세기, 반역 천사의 추락, 루시퍼, 아담과 이브의 추방 이야기를 담은 기독교 서사시로 강력한 상징과 경이로운 묘사가 돋보이는 환상 문학의 기본서 같은 작품이다. 존 밀턴은 『실낙원』을 통해 몇 가지 새로운 시도를 하는데, 그중 하나가 바로 사탄을 열정적이고 야심 있는 반항적 캐릭터로 그린 것이다. 정복자에 대한 복종과 회개를 거부하며 사탄은 이렇게 말한다. "지옥에서라도, 통치자가 되는 것은 품을 만한 야심이다. 하늘에서 섬기는 자가 되느니, 지옥에서 다스리는 자가 되는 편이 낫다." '반역'은 잉글랜드 내전과 올리버 크롬웰 공화국 정부의 실패를 경험한 17세기 영국 사회가 우려하는 과격한 주제 중 하나였다. 시력을 잃은 존 밀턴은 딸들에게 한 줄 한 줄 불러주는 방식으로 『실낙원』을 집필했는데, 머리로만 구상한 시가 어떻게 이토록 놀라운 형식적 혁신을 이루어냈는지 경이로울 따름이다. 존 밀턴은 희곡처럼 각 행 끝을 똑같은 소리로 맞추는 '각운'을 버리고, 행 가운뎃소리를 맞추는 '요운'을 도입하였으며, 같은 모음이나 자음을 반복하는 식으로 말의 아름다움을 살렸다. 『실낙원』은 이후 많은 작가와 작품에 영향을 끼쳤다.

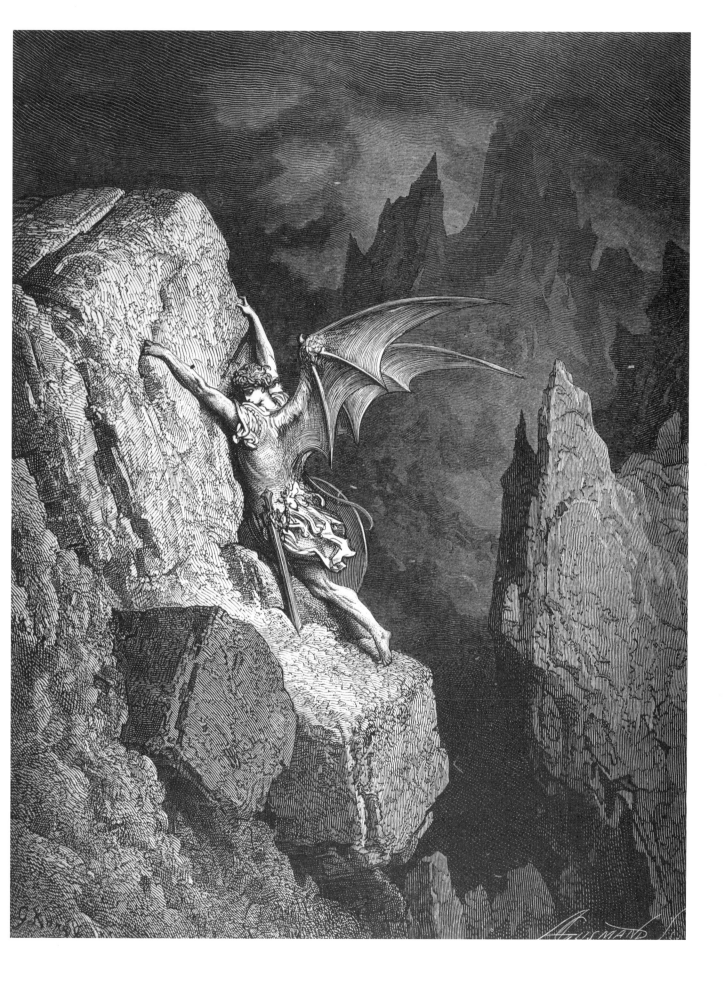

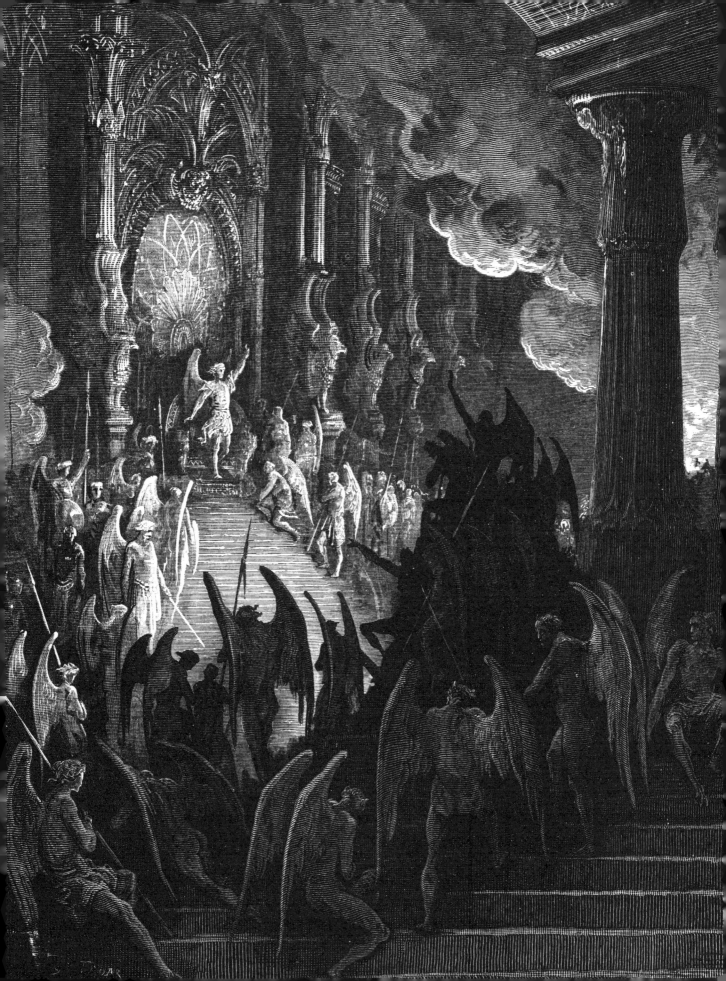

글, 존 밀턴

자유의 수호자, 바로크시대의 석학

존 밀턴은 다양한 시와 풍자문을 남긴 바로크 시대 영국의 문필가이자 정치인이다. 마지막 중세 시인이자 최초의 현대 시인으로 평가받는 밀턴은 당대 손꼽히는 석학이었다. 부르주아 계급의 개신교 집안에서 태어나 대학에서 오랫동안 공부했으며 다양한 고대 언어(그리스어, 라틴어, 히브리어, 아람어)에 통달해 여러 종교 문헌을 공부할 수 있었다. 소포클레스, 에우리피데스, 아이스킬로스, 단테, 셰익스피어 등 철학과 문학을 아우르는 방대한 독서를 통해 비상한 인문학자가 되었다. 초기에는 이탈리아어와 라틴어로 시를 썼다. 밀턴의 소네트[18]에서는 '신앙인의 영적 고양'이라는 주제가 작품의 완벽한 형식미와 조화를 이룬다. 당시 대학에서 공부를 한 사람들은 종교인이 되는 경우가 많았으나, 밀턴은 1630년대에 성직자의 길을 포기한다. 피렌체, 로마, 베니스를 여행하며 갈릴레오 갈릴레이를 만났으며 잉글랜드 내전이 터졌을 때 영국으로 돌아갔다.

청교도였던 밀턴은 찰스 1세를 지지하는 왕당파가 의회파와 대립했던 잉글랜드 내전 당시 핵심 사상가이자 논객으로 활동했으며, 정치적 풍자문을 써서 양심의 자유와 언론의 자유, 이혼, 왕의 처형을 옹호했다. 찰스 1세 처형 후 1649년에는 크롬웰 공화 정부의 외교 비서관으로 임명되었다.

1652년 시력을 완전히 잃은 밀턴은 공직생활에서 물러나 다시 시를 지었다. 직접 쓸 수 없으니 서기를 두고 받아 적게 했다. 스튜어트 왕가의 왕정복고 이후 고독하고 괴로운 시간을 보내며 1667년에는 영어로 무운시[19] 『실낙원』을 지었다.

18 14행 1연으로 구성된 정형시. 르네상스 시대에 유럽 전역에 퍼졌다.
19 각운이 없는 시. 극시나 서사시에 많이 사용되었다.

그림, 귀스타브 도레

존 밀턴의 『실낙원』은 귀스타브 도레가 1855년에 작성한 삽화 작업 계획서에 포함된 작품이다. 프랑수아 르네 드 샤토브리앙이 프랑스어로 번역한 『실낙원』이 발표된 후 프랑스에서 작품의 인기는 하늘을 찔렀고 여러 차례 재인쇄되었다. 도레는 1866년 런던의 캐셀 페터 앤드 갈핀(Cassel, Petter & Galpin) 출판사를 통해 『실낙원』 삽화를 발표하였고, 이 작품으로 영국에서 이름을 알린다.

> 지옥에서라도,
> 통치자가 되는 것은
> 품을 만한 야심이다.
> 하늘에서 섬기는 자가
> 되느니, 지옥에서
> 다스리는 자가 되는
> 것이 낫다.

1편, 211-222행

(P.111) 가파른 암벽에 매달린 사탄

원수는 늪, 낭떠러지, 해협, 거칠고 험난한 지형을 헤치고 나아갔다.
2편, 948-950행

—

(P.112) 화려한 궁전, 자신의 군대 앞에서 연설하는 사탄

화려한 궁전의 높은 보좌에 앉아서도 사탄은 더 높은 곳을 갈망한다. 하늘과 무의미한 전쟁을 계속해도 사탄은 만족할 수 없다.
2편, 1-8행

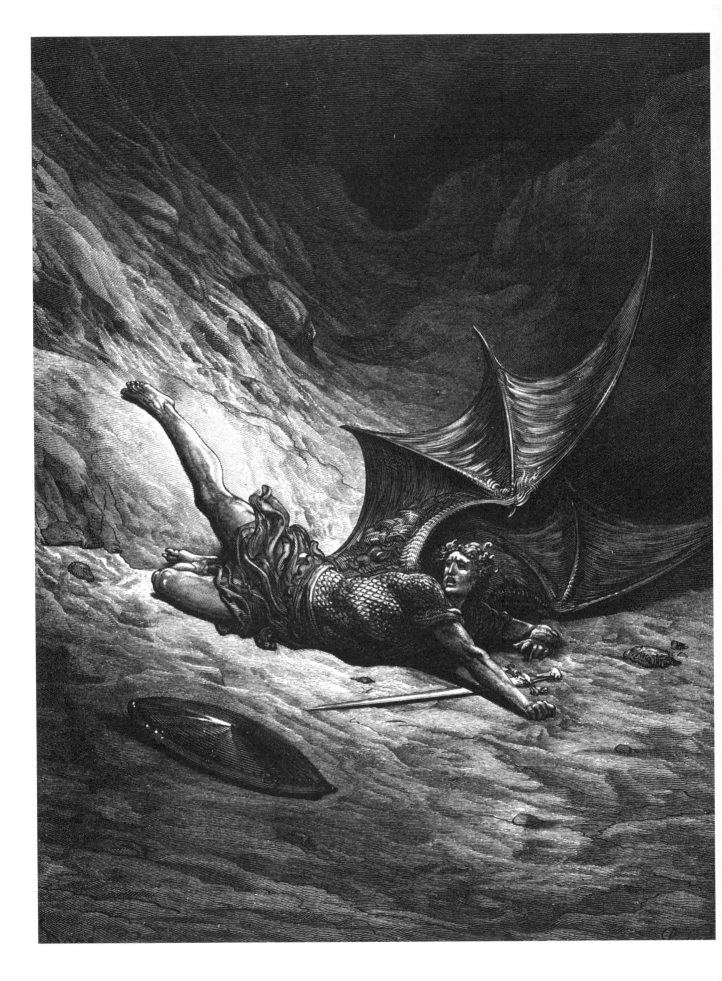

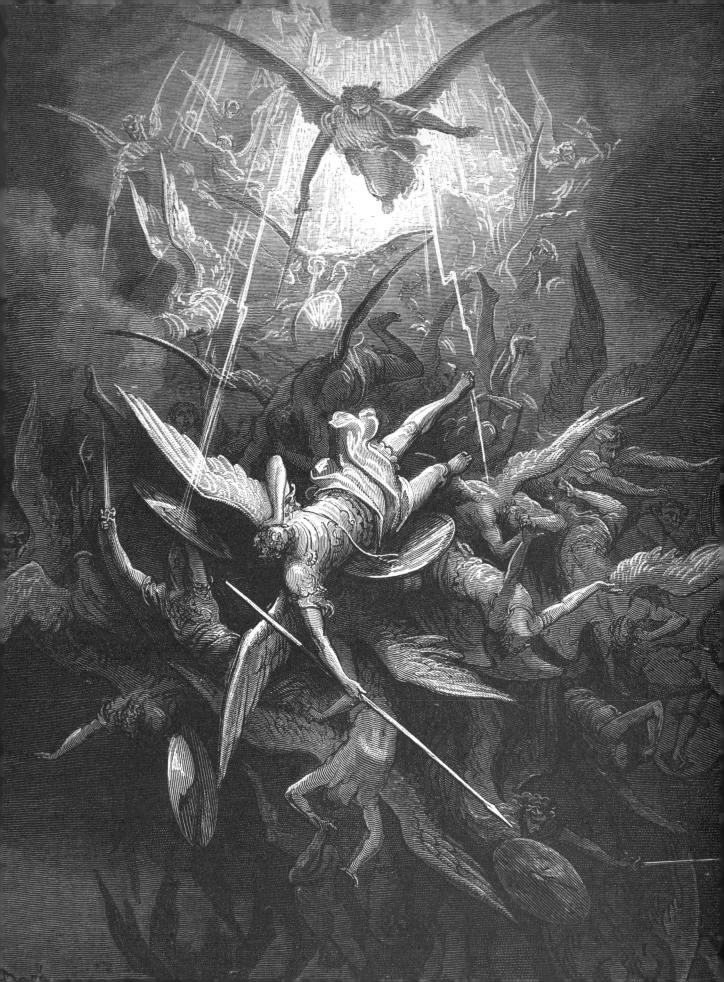

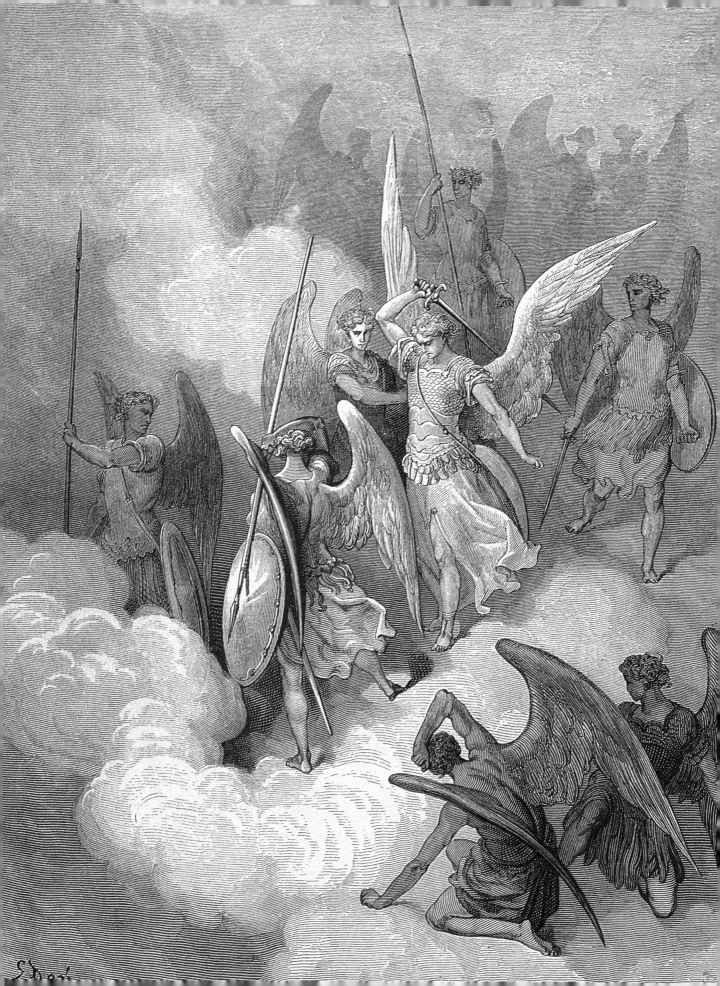

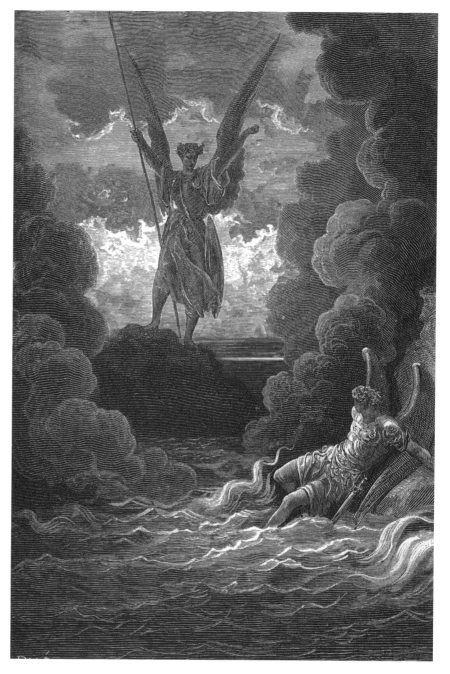

그림 설명 및 해당 구절

(P.114) **바닥에 고꾸라져 인상을 쓴 사탄**

그때 사탄은 고통이 무엇인지 처음으로 느꼈고, 몸을 이리저리 뒤틀며 몸부림쳤다.
6편, 317–328행

(P.115) **추락하는 사탄의 군대**

끝없는 파멸의 심연으로 추락한 사탄의 무리는 금강석 사슬에 묶여 불의 형벌을 받게 되었다.
1편, 44–45행

—

(P.116) **아브디엘과 루시퍼**

하나님의 충성스러운 천사 아브디엘이 루시퍼에게 말한다.
"네 건방진 투구에 구원을 내려주마."
6편, 188행

(P.117) **쓰러진 채 동료에게 말을 거는 사탄**

물 밖으로 드러난 사탄의 눈은 이글이글했으나, 커다란 몸은 호수 사방에 길고 넓게 축 늘어져 있었다.
1편, 221–222행

—

(P.118) **무시무시한 소음을 내며 도착한 지옥의 무리들**

[...] 일일이 나열하기도 어려운 미숙자, 백치, 은둔자들, 흰색, 검은색, 회색 옷을 입은 수도사들 [...]
3편, 473–475행

(P.119) **대칭 구도로 표현된 천국**

전능자가 말을 마치기도 전에, 기쁨에 휩싸인 천사들이 외치는 은총과 호산나 소리가 영원한 지경에 울려 퍼졌다.
3편, 347–350행

'땅에서 난 자'라고 불리는 전설 속 티탄만큼이나 거대했다.

1편, 221–222행

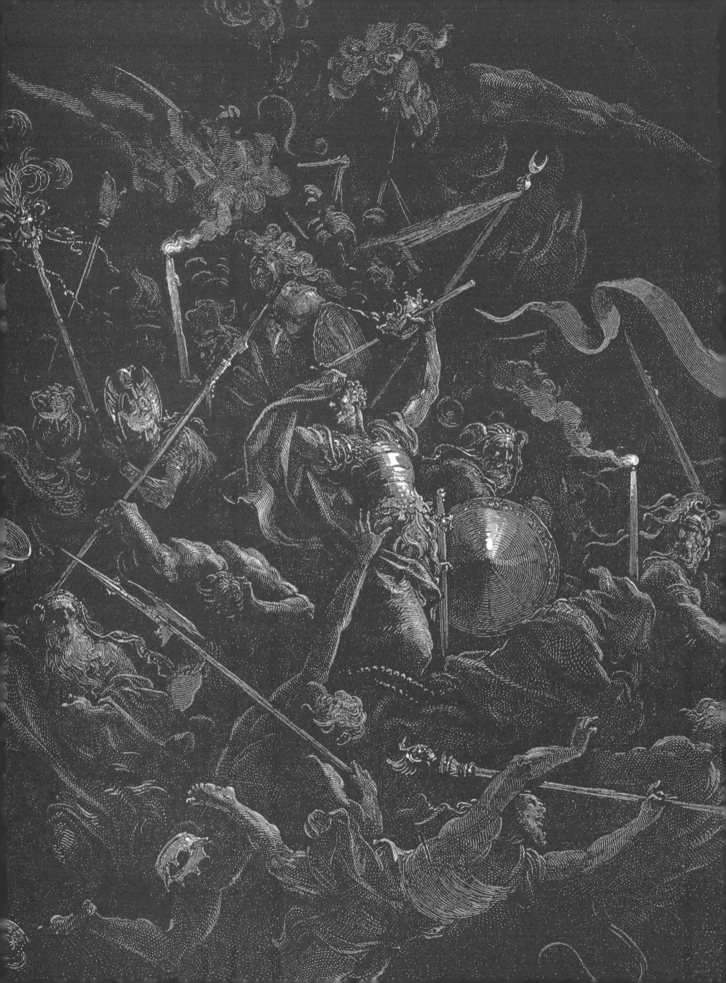

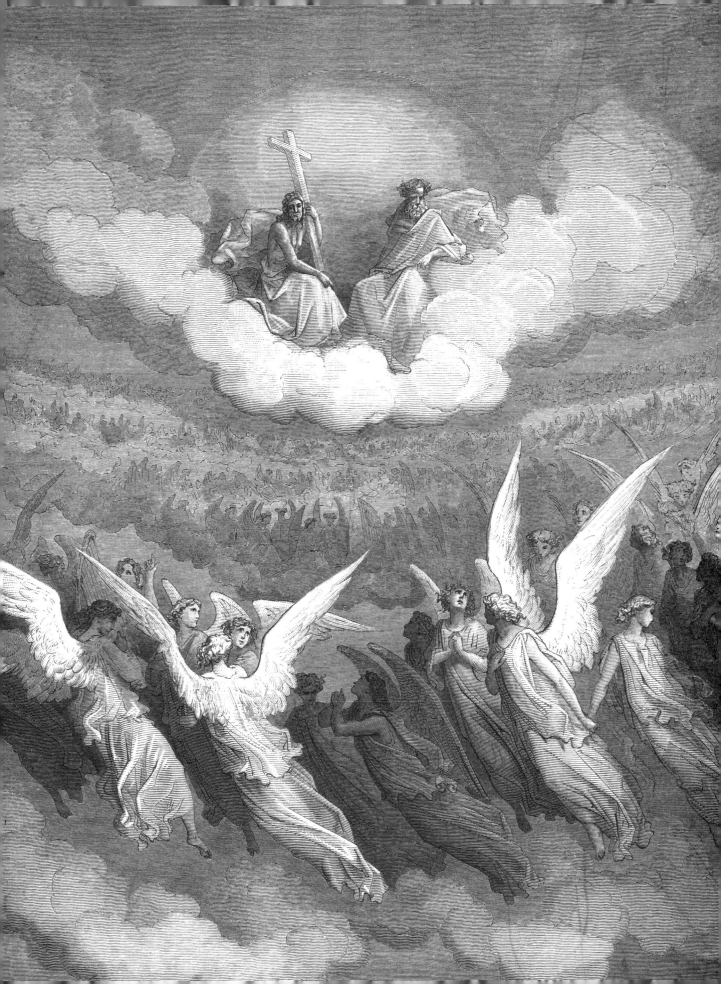

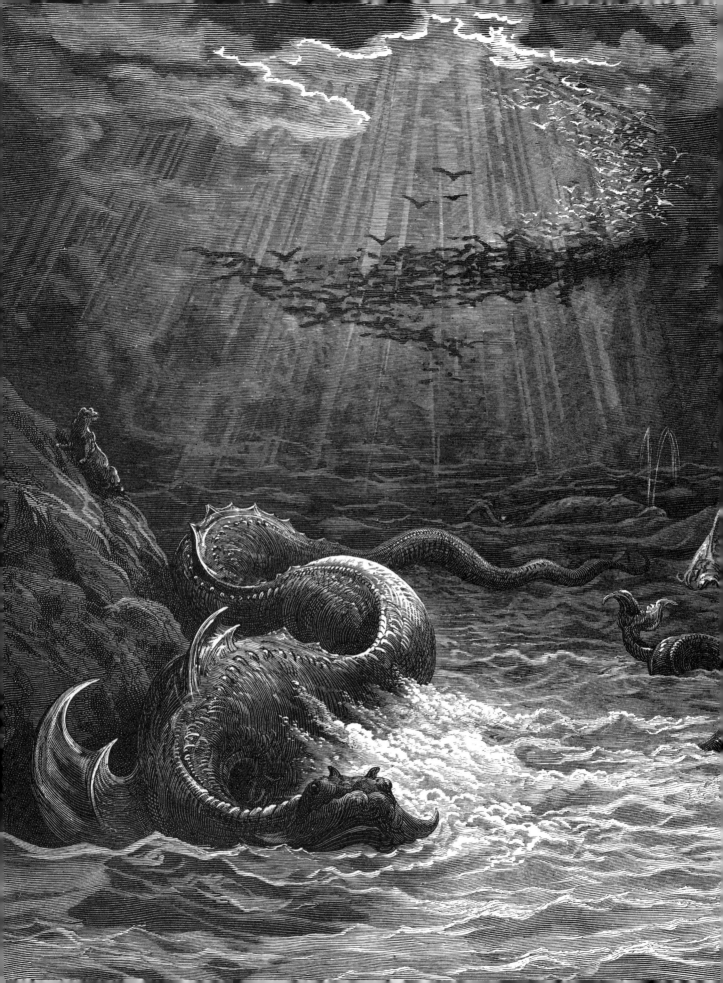

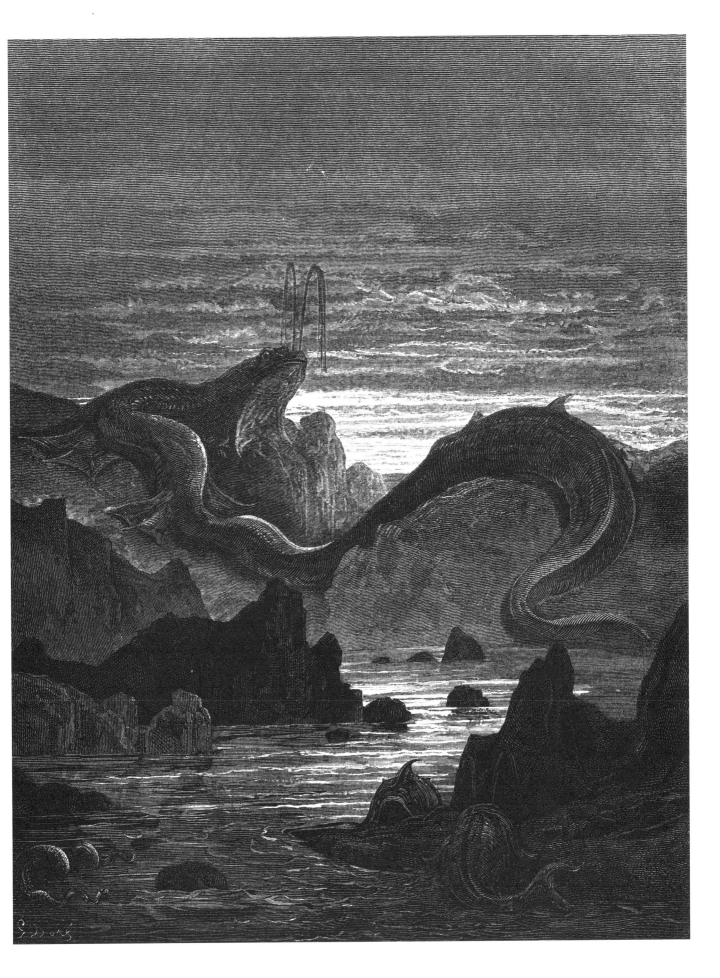

그림 설명 및 해당 구절

(P.120) 거대한 괴물의 움직임에 반응하는 새 떼

하나님이 말씀하셨다. "물은 알을 많이 낳는 파충류와 온갖 생명체를 만들어라. 새들은 땅 위에 열린 창공에서 날갯짓하며 날아다녀라."

7편, 387-389행

(P.121) 하루의 끝

태양이 지평선 너머로 사라졌다.
에덴에는 일곱 번째 저녁이 찾아왔다.

7편, 581-582행

(P.122) 이브에게 무엇을 보았는지 말하는 아담과 그들에게 다가오는 천사

"동쪽 숲 사이로 난 길을 따라 영광스러운 형체가 다가오고 있소! 마치 정오에 비치는 여명 같다오."

5편, 309-310행

(P.123) 초식동물과 육식동물이 조화롭게 공생하는 천국

해가 지며 밤을 예고하는 황혼이 동쪽에서부터 밀려들어 온다. 에덴에 일곱 번째 저녁이 찾아온 것이다.

7편, 381-382행

(P.124) 홀로 바위 곳에 오른 사탄

저곳은 본디 티그리스강이 낙원 기슭에서 심연으로 스며드는 곳이다.

9편, 74행

(P.125) 광활한 하늘에서 지구로 날아드는 사탄

성공하리라는 기대에 부풀어 더욱 재빠르게, 공중을 돌며 수직으로 하강한다.

3편, 739-741행

우리에게 위대한 하늘의
명령을 가져오는 하나님의
사자일지도 모르오.

5편, 309-310행

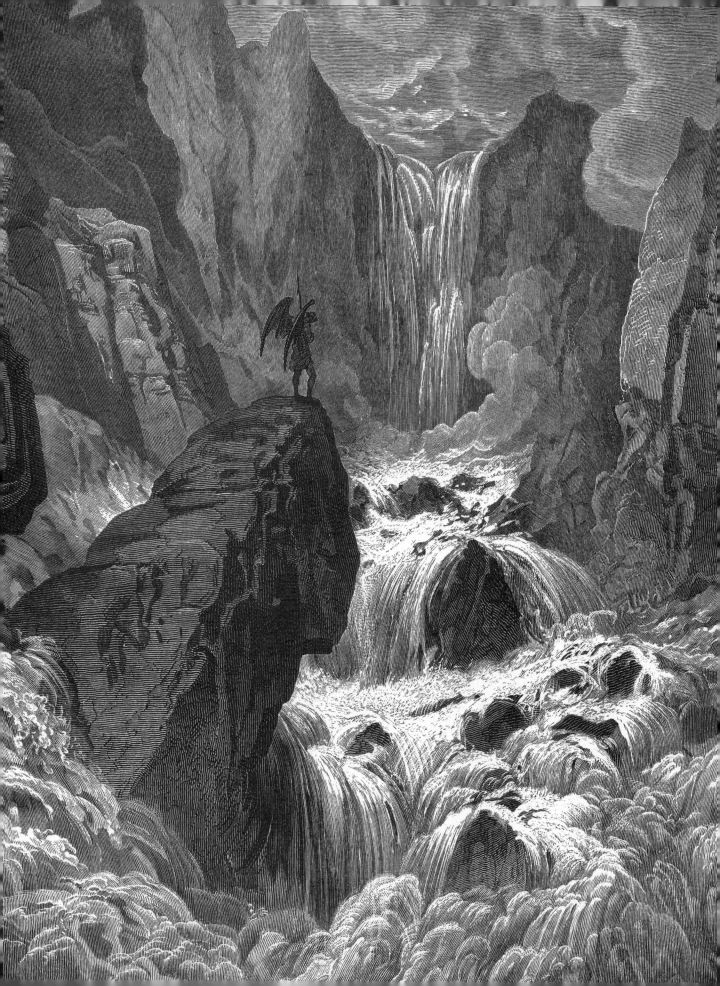

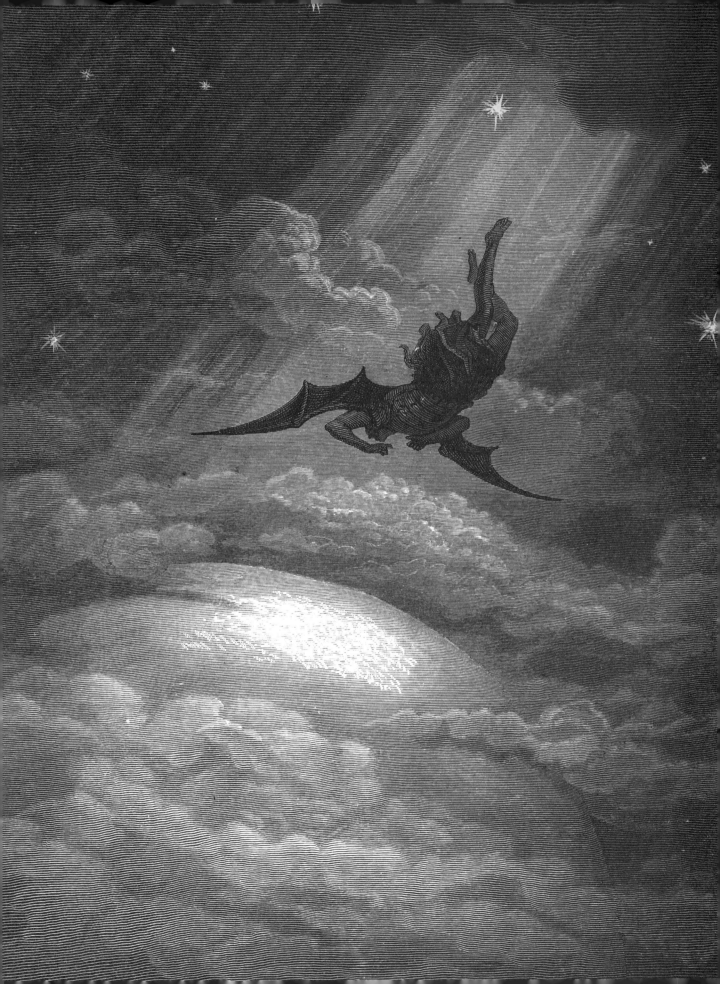

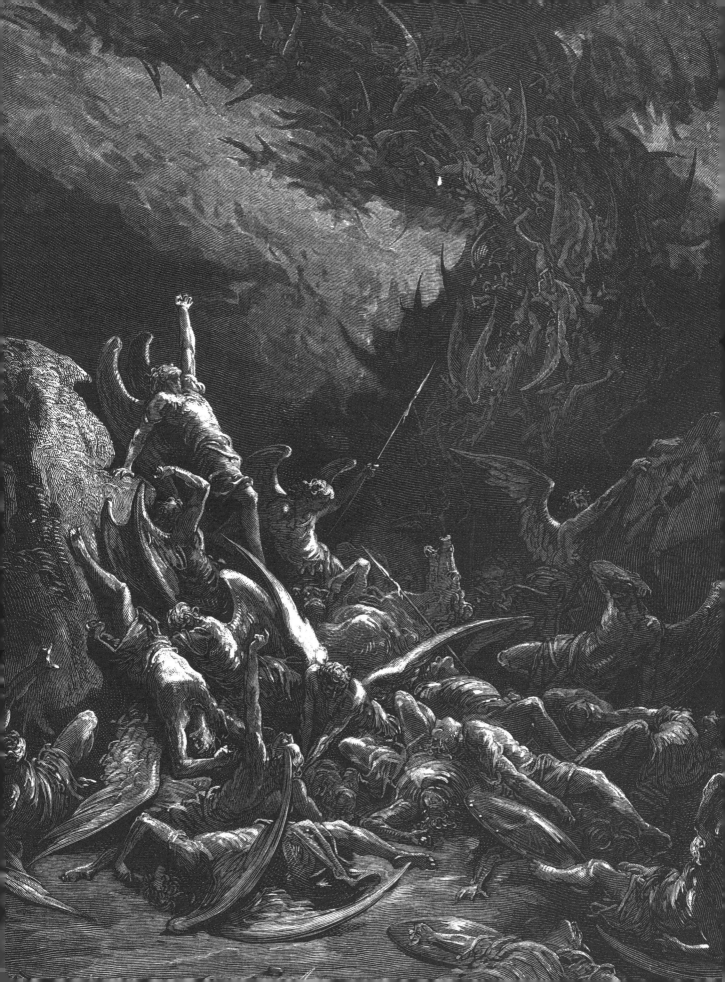

그림 설명 및 해당 구절

(P.126) **영벌에 처해진 영혼들이 도착하다**

지옥은 입을 벌려 추락하는 영혼을 받아들인다.
9일 동안 곤두박질치니 혼돈이 울부짖었다.
6권, 871줄

(P.127) **뱀의 모습으로 조용히 아담과 이브에게 다가가는 사탄**

사탄은 삼나무, 소나무, 종려나무가 심어진 길을 지나, 서로 얽힌 수목과 길가에 줄지어 있는 꽃들 사이로 언뜻 몸을 드러내며, 유연하면서도 대담하고 은밀하게 다가왔다.
4권, 1.434-435

―

(P.128) **산 위에 드러난 사탄의 몸과 거대한 날개**

밤이 경주를 시작했고, 하늘에 드리운 흑암은 지긋지긋한 전쟁의 소음에 기분 좋은 침묵과 휴지를 가져왔다. 승자도 패자도 모두 밤의 그늘 밑으로 물러섰다.
6권, 1. 406-408

(P.129) **이집트식 기둥이 있는 광활한 궁전이 홍수에 잠기다**

물이 계속 들어찬다. 바다가 바다로 뒤덮여 끝없는 바다가 펼쳐진다. 과거 화려함이 가득했던 궁전은, 바다 괴물들이 둥지를 틀고 새끼를 치는 곳이 되었다.
11권, 1.747-749

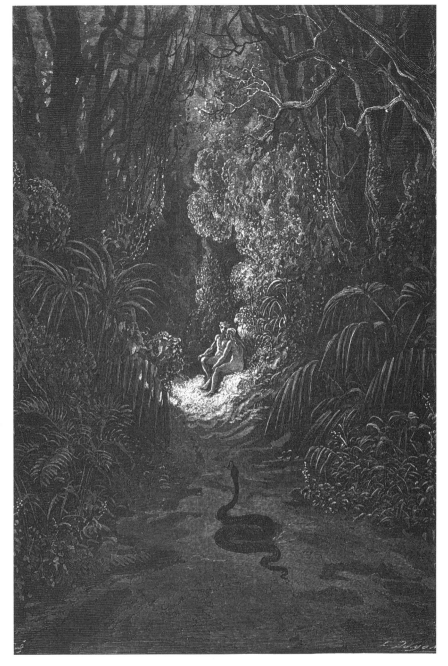

뱀이 다가온다.
유연하면서도 대담하고 은밀하게.

9권, 1.434-435

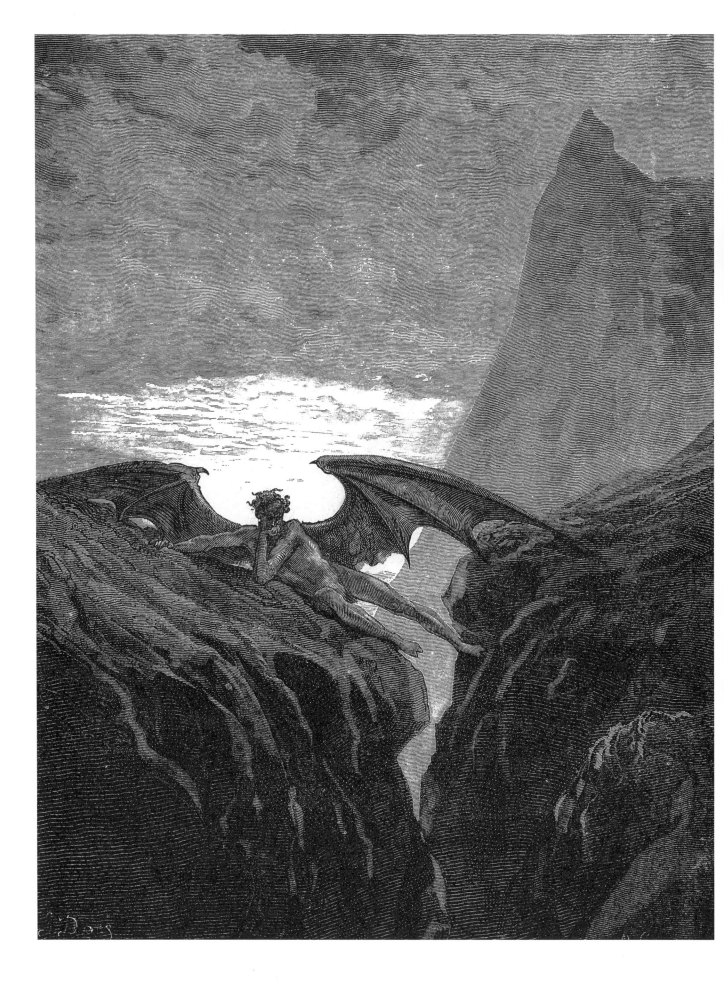

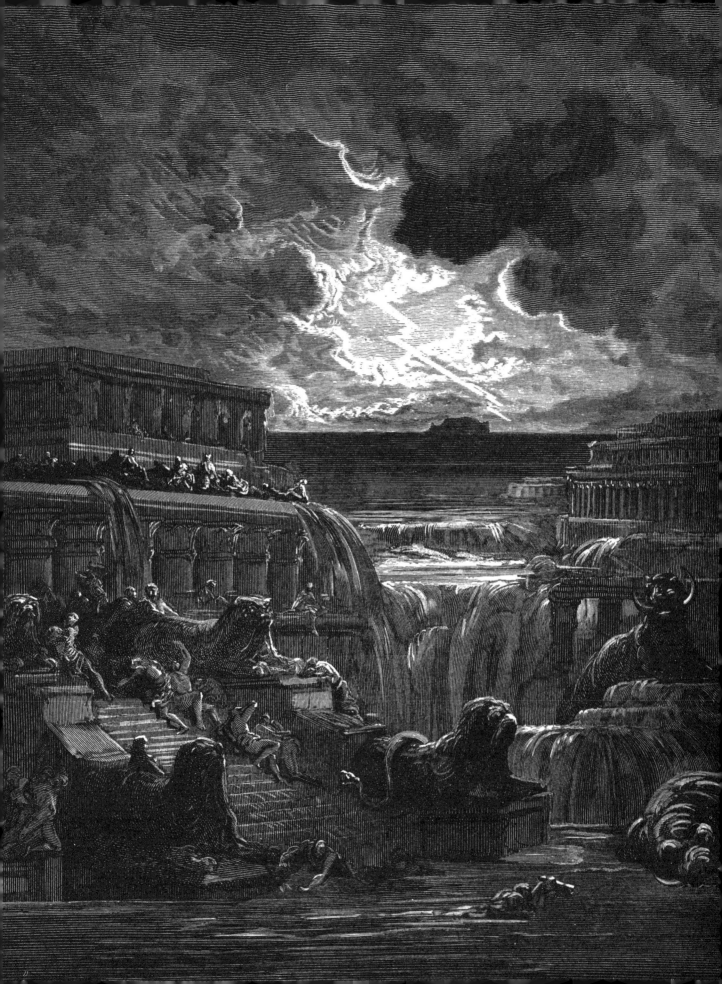

Le Roland furieux

광란의 오를란도

글, 루도비코 아리오스토
1516년 作

—

삽화, 귀스타브 도레
1879년 作

작품 속으로

『광란의 오를란도』는 4,000행에 달하는 장편시로 된 기사 문학으로, 카롤루스 대제가 다스리던 프랑크 왕국과 이슬람 세력인 사라센[20] 사이에 벌어진 전쟁을 배경으로 하고 있다. 주인공 오를란도는 본래(같은 전설을 배경으로 하는 다른 작품[21]에서는−역주) 론세스바예스 골짜기에서 사망하는 캐릭터이지만, 아리오스토는 완전히 다른 방향으로 이야기를 풀어나간다. 아리오스토의 작품 속 오를란도의 광란은 전쟁 때문이 아니라, 사라져 버린 안젤리카 공주 때문이다. 오를란도가 짝사랑하는 안젤리카 공주는 구혼하는 모든 이를 마다하고, 자기가 치료해 준 사라센의 기사 메도로와 결혼한다. 『광란의 오를란도』는 이교도 신화와 중세 소설, 이탈리아 인본주의 르네상스 시대의 이야기와 전설에서 영감을 받은 다채롭고 풍성한 작품이다. 주인공 오를란도는 낯선 국가와 바다, 심지어는 달도 여행한다. 다양한 레퍼런스를 가지고 있는 『광란의 오를란도』는 전투와 기사, 신비로운 숲과 구원해야 할 여주인공으로 구성된 이지적이고 세련된 작품이다.

20 중세 유럽에서 서아시아 지역의 이슬람교도를 부르던 호칭
21 '오를란도(Orlando, 프랑스어로 Roland)'는 『롤랑의 노래』, 『사랑에 빠진 오를란도』, 『롱스보 계곡의 롤랑』 등 아서왕 이야기를 모티브로 한 다양한 작품에 등장한다.

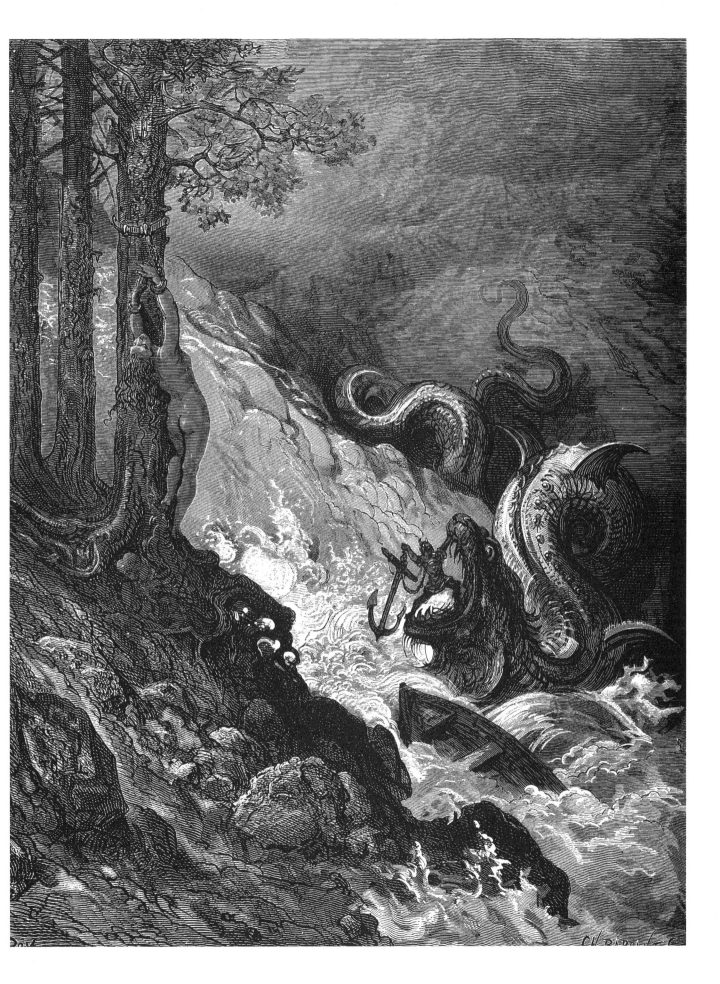

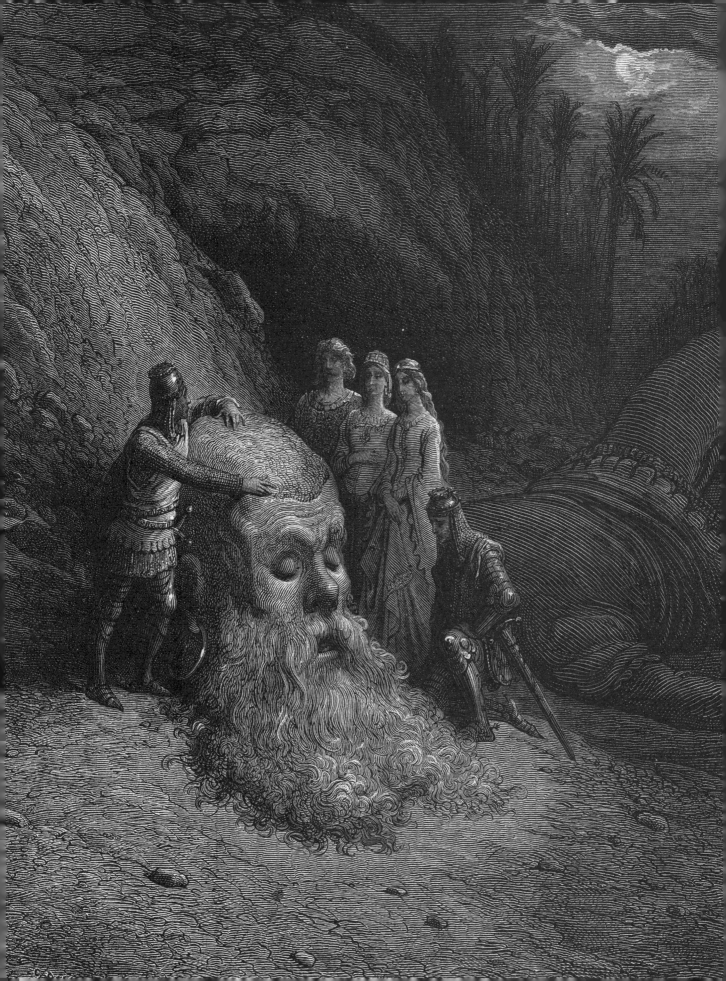

글, 루도비코 아리오스토

환상 서사시의 창조자

루도비코 아리오스토(1474–1533)는 이탈리아 르네상스 시기 가장 위대한 인문주의 시인 중 한 명이다. 이탈리아 페라라의 에스테 가문을 섬기는 궁인이었던 아리오스토는 문예활동뿐만 아니라 정치활동도 했다. 이폴리토 테스테 추기경의 명을 따라 교황 율리오 2세에게 대사로서 여러 차례 파견되었으며, 후에는 추기경의 형제 알폰소 공작에 의해 이탈리아 루카 지역의 책임자로 임명되었다.

아리오스토는 『광란의 오를란도』로 이름을 알린 풍자극 작가이다. 서사적 장편시 『광란의 오를란도』는 1516년 발표되자마자 큰 성공을 거두었다. 아리오스토는 세상을 떠날 때까지 작품을 계속해서 수정하고 내용을 추가했다. 유럽 전역에 널리 퍼져 있는 『광란의 오를란도』는 지난 4세기 동안 다양한 화가, 조각가, 작가, 오페라, 연극에 영향을 끼쳤다.

그림, 귀스타브 도레

환상 문학에 가까운 몽환적 분위기를 가진 『광란의 오를란도』는 일찍부터 도레에게 많은 영감을 주었지만, 도레가 이 작품의 삽화를 완성해 발표한 것은 1879년이 되어서였다. 『광란의 오를란도』는 도레가 생애 마지막으로 작업한 대형 프로젝트로, 젊은 시절의 스페인 여행을 비롯하여 『가르강튀아』, 『팡타그뤼엘』, 『뮌히하우젠 남작의 모험』, 『신곡-지옥편』 삽화 작업까지, 도레의 모든 경험과 노하우가 총망라된 작품이다.

> 얼굴에 핏기가
> 사라지더니 파랗게
> 질렸고, 눈이 핑글핑글
> 돌더니 말에서
> 굴러떨어졌다.

제15곡 87절

(P.131) 바다 괴물의 아가리에 닻을 쑤셔 넣는 오를란도
튀쳐나온 오를란도는 닻을 들고 괴물의 목구멍으로 달려들었다.
제11곡 37절

—

(P.132) 땅에 떨어진 거인 오릴로의 머리
거인의 상반신은 안장에서 떨어져 최후의 경련으로 흔들리고 있었다.
제15곡, 88절

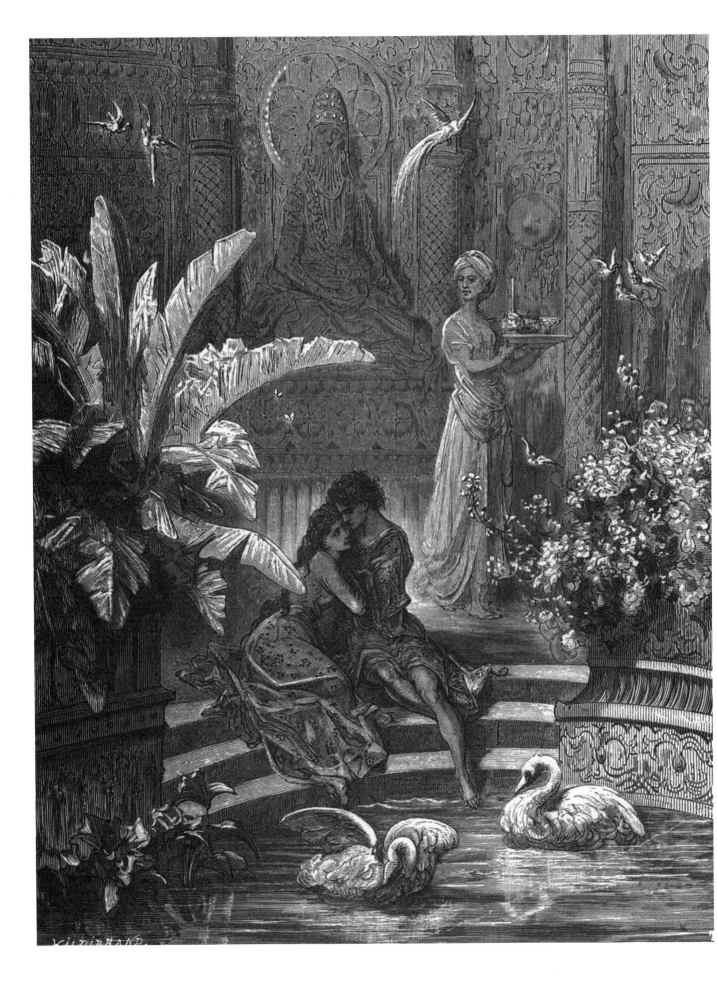

기슭을 날아서 바위에 묶여 있는
여인에게로 다가갔다.

제10곡, 107절

그림 설명 및 해당 구절

(P.134) 남편 메도르와 본국으로 돌아온 안젤리카

어떻게 인도의 왕홀(군주의 권력과 위엄을 상징하는 지휘봉)을 메도로에게 주었는지…

제30곡, 16절

(P.135) 루제로를 궁으로 들이는 알치나

알치나의 모든 것이 함정이다. 알치나가 말하는 것, 노래하는 것, 웃고 걷는 것 모두.

제7곡, 16절

—

(P.136) 히포그리프를 타고 안젤리카를 구하러 가는 루제로

숨겨두었던 마법 방패의 강렬한 빛으로 괴물의 눈을 가리려 한다.

제10곡, 107절

(P.137) 반은 독수리이고 반은 말인 히포그리프를 타고 알치나의 섬으로 날아가는 루제로

커다란 히포그리프는 크게 원을 그리며 루제로와 함께 착륙했다.

제6곡, 20절

—

(P.138) 마법사와 대면하는 세리카의 왕 그라다소와 루제로

서로의 칼이 부딪치자, 땅이 진동했고, 번쩍이는 섬광은 하늘에 닿았다.

제24곡, 100절

(P.139) 아스톨포의 뿔피리 소리에 전력을 다해 도망치는 기사들

기사들은 비둘기처럼 도망쳤다.

제22곡, 21절

(P.140) 도망 중에 추하고 멍청한 생물들을 목격한 루제로

상당수는 타조, 독수리, 학을 타고 있다.

제6곡, 62절

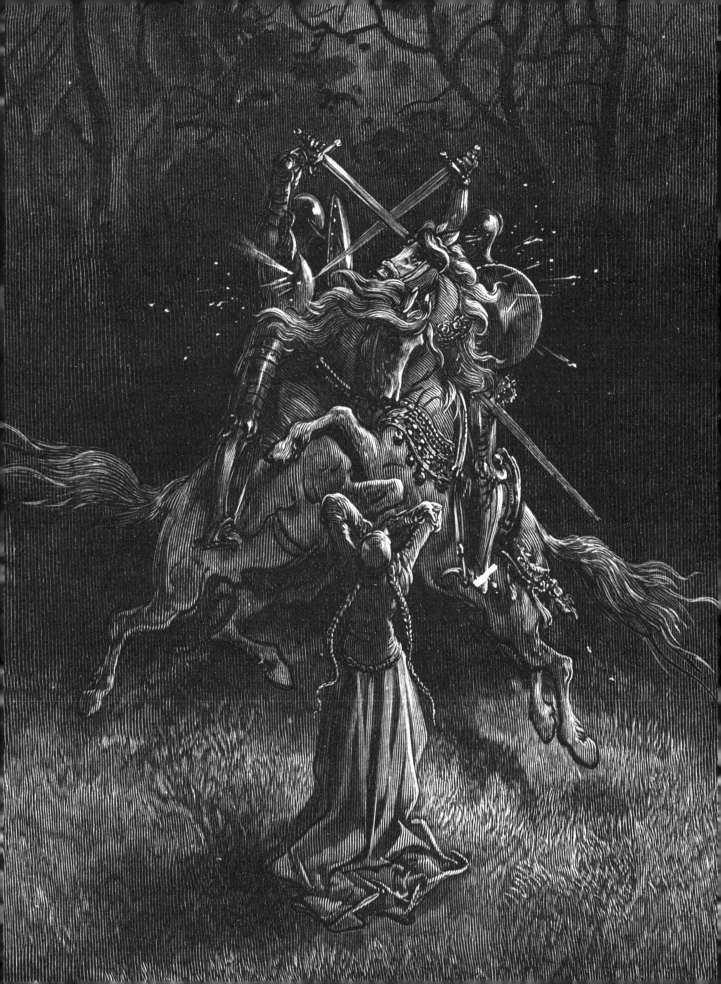

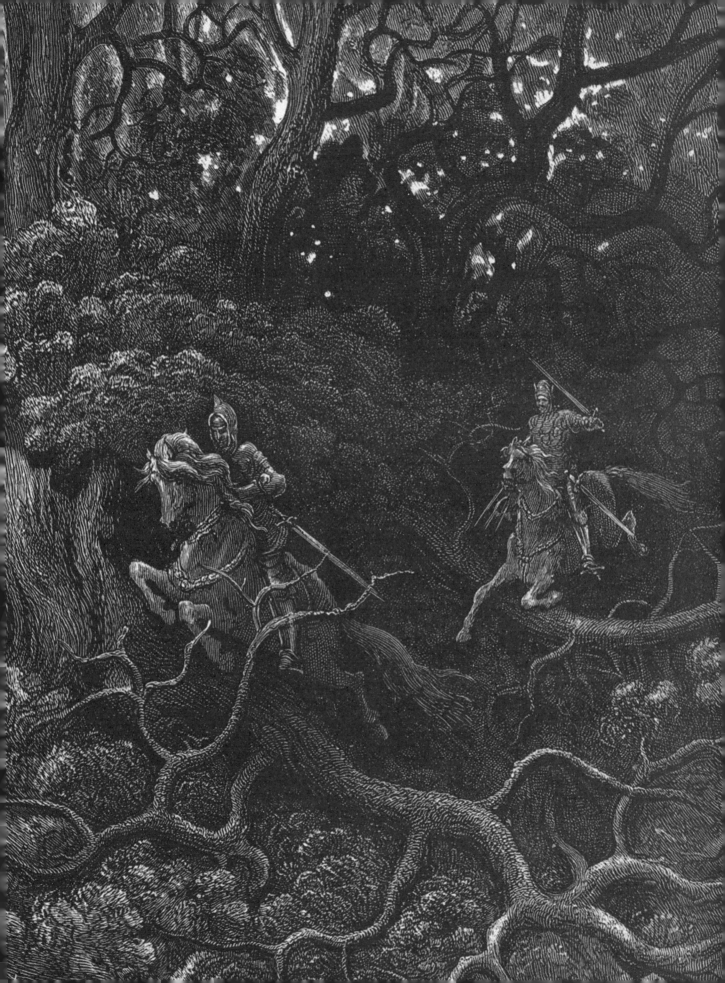

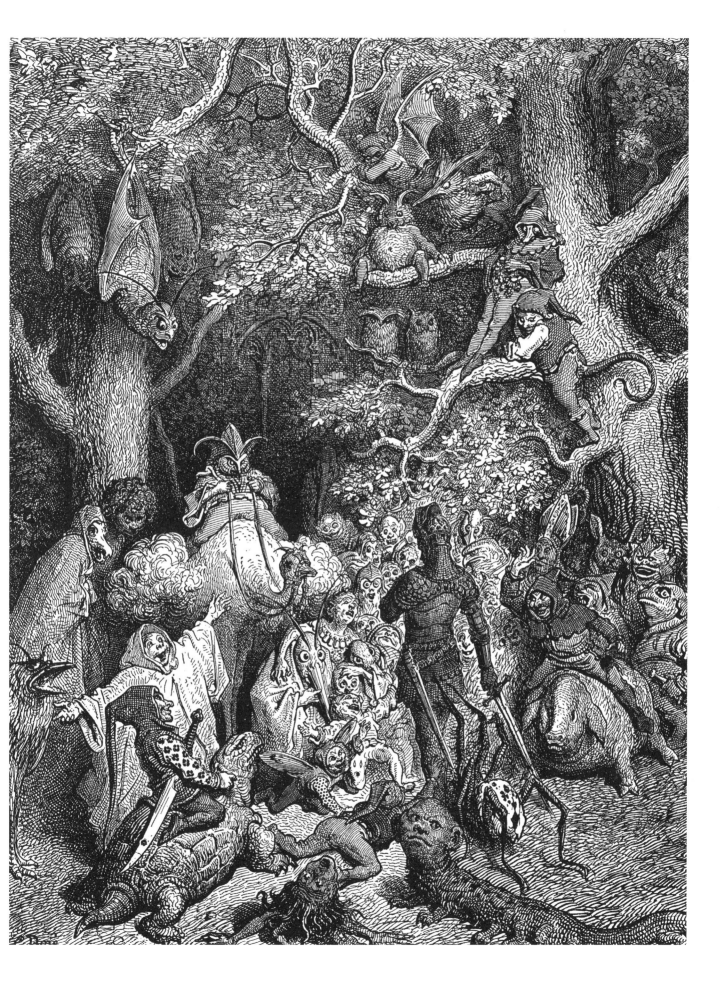

Idylls of the King

왕의 목가

글, 앨프리드 테니슨
1859년 作

—

삽화, 귀스타브 도레
1867년 作

작품 속으로

『왕의 목가』는 앨프레드 테니슨이 쓴 네 가지 시, 이니드 (Enid), 일레인(Elaine), 비비안(Vivien), 귀네비어(Guinevere)의 모음이다. 각각의 시는 아서왕 전설에 등장하는 성격과 욕망이 각기 다른 네 여인의 이야기를 담고 있다. 남편에게 정절을 의심을 받는, 아름답고 덕망 있는 아내 이니드 이야기, 란슬롯 경에 대한 외사랑 때문에 죽음을 맞이하는 금발의 여인 일레인 이야기, 나이 든 마법사 멀린을 조종하고 함정에 빠뜨리는 요정 비비안이야기, 그리고 란슬롯에 대한 마음을 들켜 수도원으로 추방된 아서왕의 부인 귀네비어 이야기 등. 앨프리드 테니슨의 이야기는 독자들을 브로셀리앙드 숲[22], 카멜롯[23], 아발론[24] 등의 마법의 장소로 이끌어 옛 궁정에서 벌어지는 로맨스에 빠져들게 한다.

22 마법사 멀린과 비비안이 살았던 숲
23 아서왕의 궁전이 있는 전설 속 지역
24 아서왕의 시신이 잠들어 있는 전설 속 장소

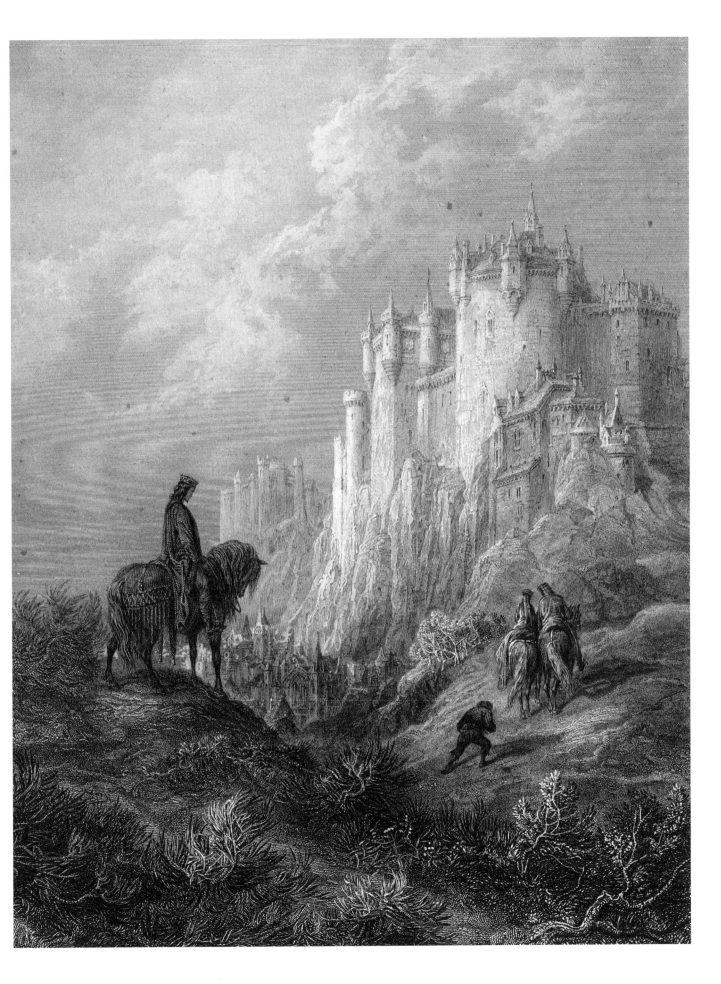

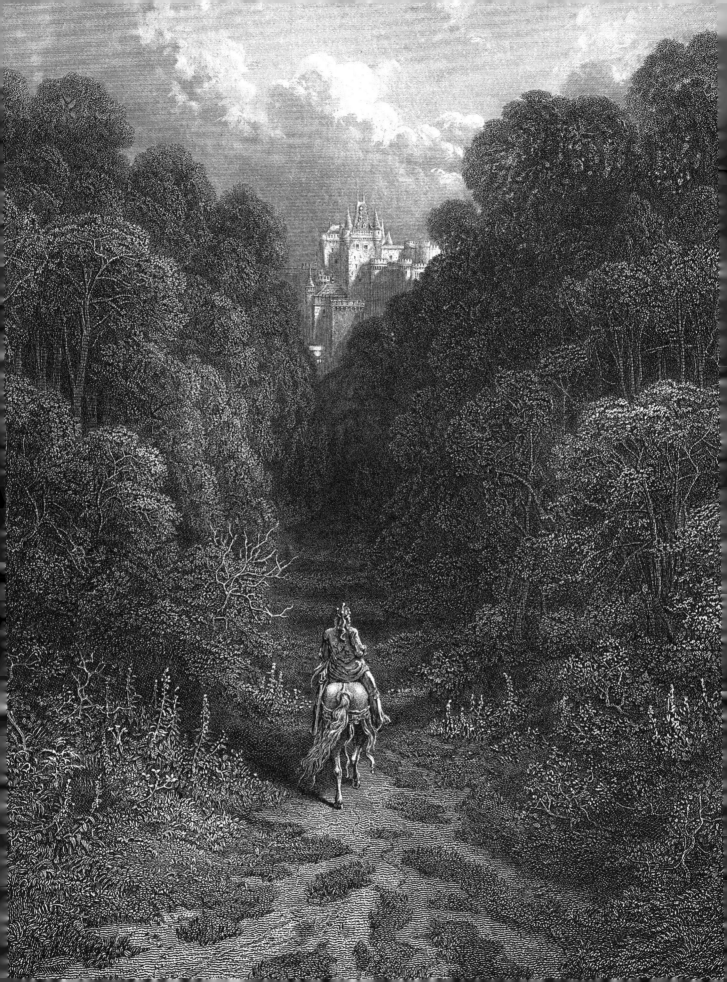

글, 앨프리드 테니슨

빅토리아 시대를 상징하는 낭만주의 시인

앨프리드 테니슨 경(1809~1892)은 빅토리아 시대의 주요 낭만주의 작가 중 하나다. 케임브리지 대학 재학 중 첫 시집, 『서정 시집(Poems Chiefly Lyricals)』(1830)을 발표했으며, 특유의 감성적인 문체로 빠르게 인기를 얻었다. 많이 알려진 「샬롯의 숙녀(The lady of Shalott)」는 1833년에 발표된 두 번째 시집에 실린 작품으로, 중세 문학의 영향을 받은 작품이다. 이 시에는 아서왕 전설에 나오는 거울 속 환영으로만 세상을 볼 수 있는 공주가 등장한다. 테니슨은 미술공예운동[25]과 존 윌리엄 워터하우스 등의 예술가들이 포함된 라파엘 전파[26]에 큰 영향을 끼쳤다.

앨프리드 테니슨의 시를 아주 좋아한 빅토리아 여왕은 1850년 테니슨을 계관시인으로 등단시켰으며 1884년에는 남작으로 임명했다. 이로써 테니슨은 영국에서 시인으로서 작위를 받은 최초의 사람이 된다. 테니슨의 작품 중 가장 유명한 『왕의 목가』는 1859년에 발표된 장편 시집이다. 아서왕 전설 속 네 명의 여인 비비안, 귀네비어, 이니드, 일레인이 등장하는데, 시 「일레인」의 주인공은 테니슨이 「샬롯의 숙녀」의 등장인물을 발전시킨 것이다.

그림, 귀스타브 도레

귀스타브 도레는 작가 앨프리드 테니슨과 협업하여 『왕의 목가』에 나오는 네 가지 시, 「이니드」, 「일레인」, 「비비안」, 「귀네비어」 모두에 삽화를 그린다. 도레가 삽화를 그린 네 편의 시는 1867년에는 4권의 책으로, 1868년에는 『왕의 목가』라는 한 권의 책으로 출판인 에드워드 목손에 의해 영국에서 출판된다. 프랑스에서는 1868년 아셰트 출판사가 각 시를 별개의 책으로 출판했는데, 책마다 강철판으로 인쇄한 9개의 삽화가 실렸다.

일레인은 탑 꼭대기 층에 있는 자기 방에 란슬롯의 성스러운 방패를 숨겨두었다.

「일레인」

(P.143) **여왕에게 한 모욕적 발언에 대한 용서를 구하기 위해 아서왕의 궁정으로 향하는 에디른과 그의 아내, 그리고 난쟁이**

"처벌을 달게 받으시오. 또한 여러분의 땅을 부모에게 필납하시오. 이 두 가지 명령을 따르지 않으면 죽을 것이오."
「이니드」

(P.144) **좁은 오솔길을 따라 아스톨라의 성으로 가는 란슬롯**

서쪽 먼 곳에서 성의 존재를 예고해 주는 빛이 보였다.
「일레인」

25 일상의 미를 파괴하는 기계적 대량생산에 반대하고 수공예의 아름다움을 회복시키고자 19세기 말 영국에서 일어난 수공예 부흥 운동
26 르네상스 화가 라파엘로와 미켈란젤로의 이상화된 미술을 비판하고, 그 이전 시대의 자연 관찰과 세부 묘사에 충실한 미술로 돌아갈 것을 주장하는 유파.

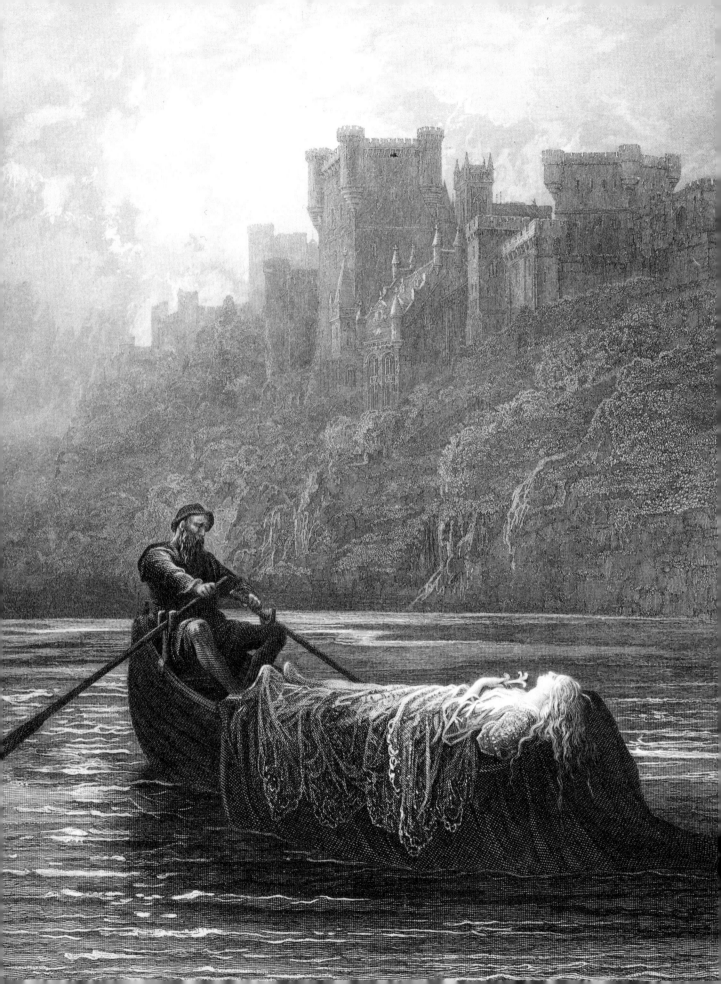

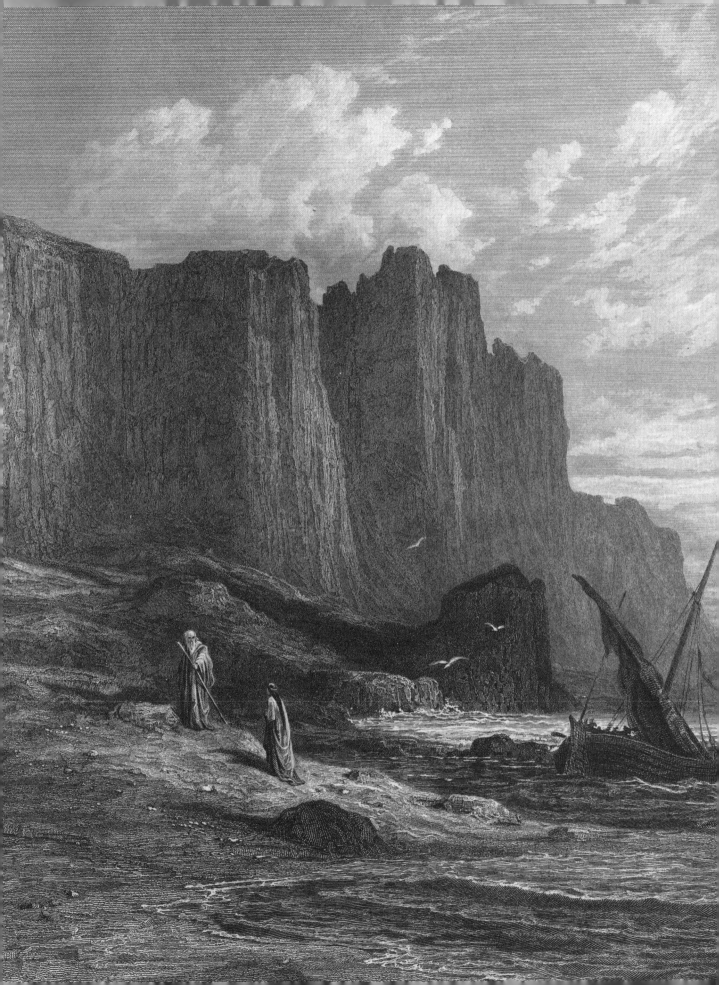

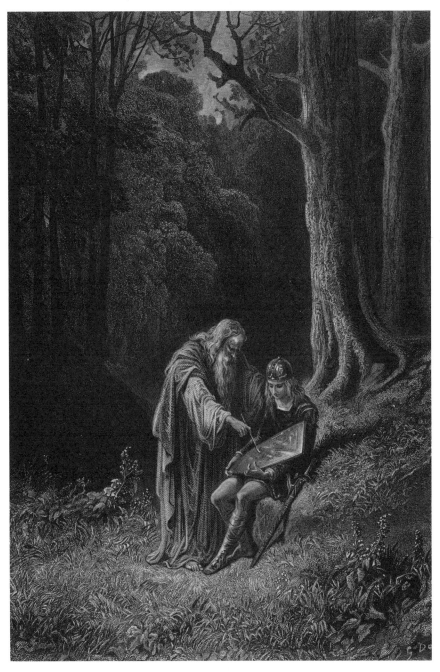

그림 설명 및 해당 구절

(P.146) 란슬롯에게 품은 이뤄지지 못한 사랑에 상심하여 죽은 일레인의 시신

일레인의 시신은 강물과 함께 떠내려갔다. 오른손에는 백합을, 왼손에는 편지를 든 일레인의 빛나는 머리칼은 물결과 함께 찰랑였다.
「일레인」

(P.147) 영국을 떠나 브르타뉴에 도착한 마법사 멀린과 비비안

브르타뉴 해안의 모래톱에 도달하자 두 사람은 배에서 내렸다.
「비비안」

—

(P. 148) 가문의 문장을 그리는 데 골몰한 젊은 시종에게 조언하는 멀린. 명예보다는 실용적 가치가 중요하다고 조언한다.

나는 아무 말 없이 허리를 숙여 붓을 집어들고는 새 모양을 지웠다.
「비비안」

(P. 149) 귀네비어를 아서왕에게로 데려가는 란슬롯. 사냥, 사랑, 토너먼트에 대한 이야기를 나눈다.

꽃들의 천국 같은 작은 숲속에서 그들은 길을 잃었다.
「귀네비어」

—

(P.150) 원탁의 기사인 귀네비어의 아버지가 숲속에서 본 환영에 관해 이야기하는 어린 수녀

"숲을 지나던 중에 길가의 커다란 꽃 위로 기뻐하며 날아가는 세 요정을 보았어요."
「귀네비어」

(P.151) 란슬롯을 치료하고 하루 종일 간호하는 일레인

일레인은 일어나 들판을 달려갔다. 이렇게 매일 석양 속을 달려 란슬롯에게 갔다.
「일레인」

영광보다는 실용적 가치를.

「비비안」

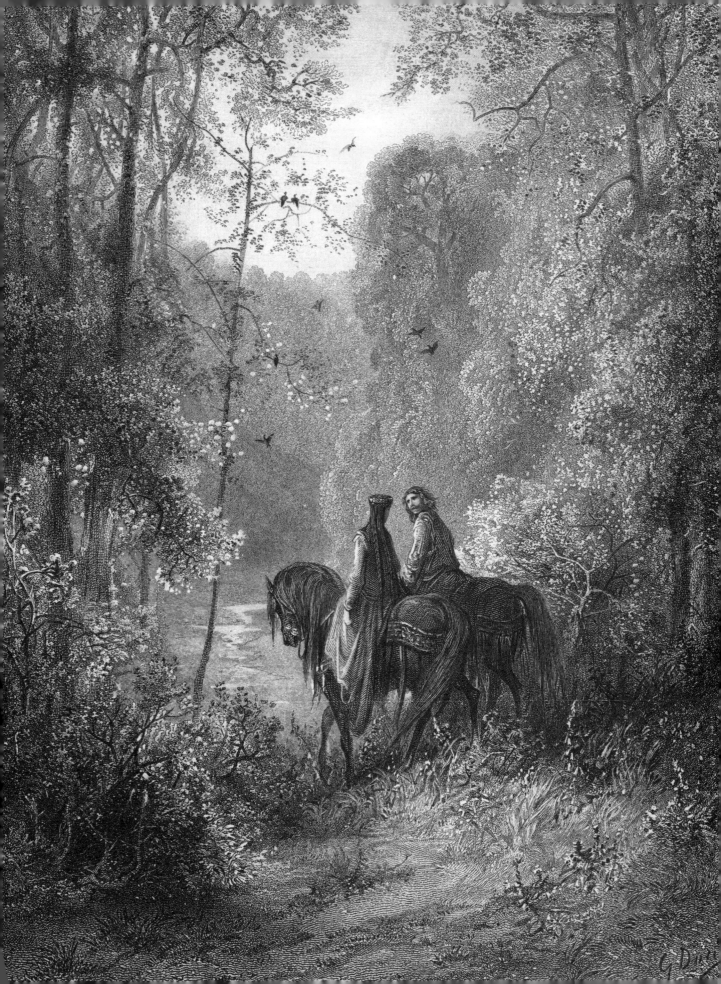

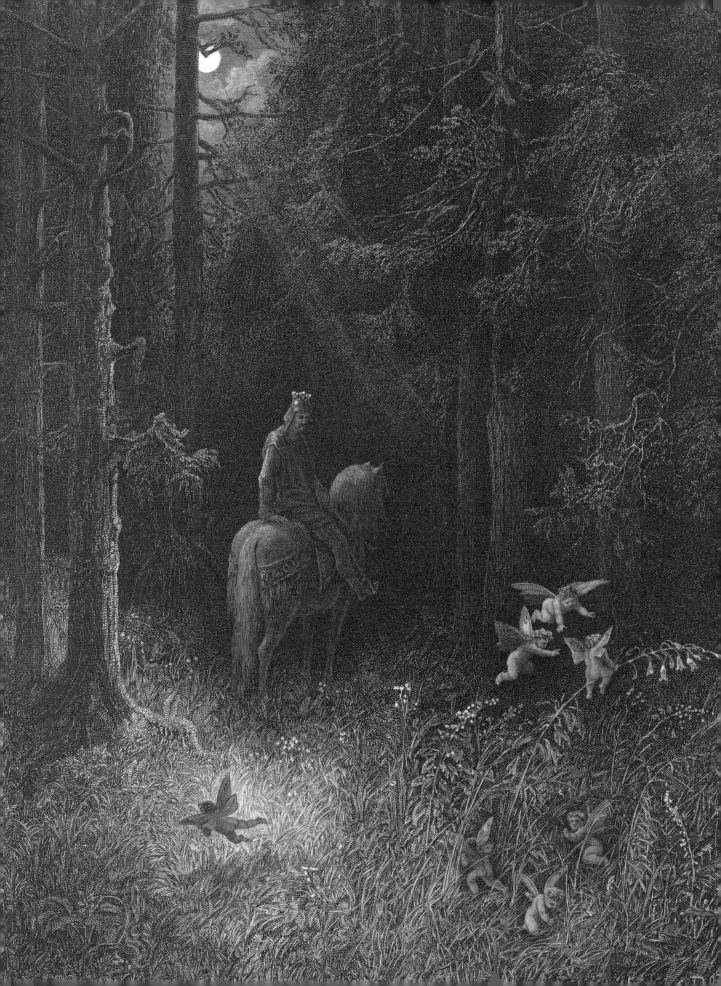

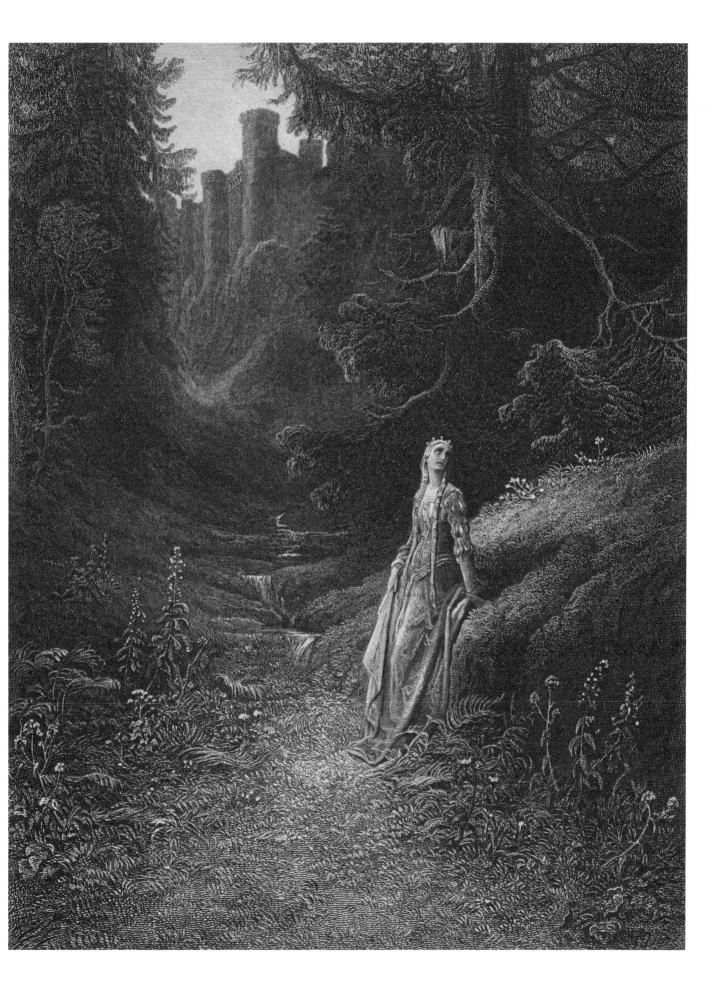

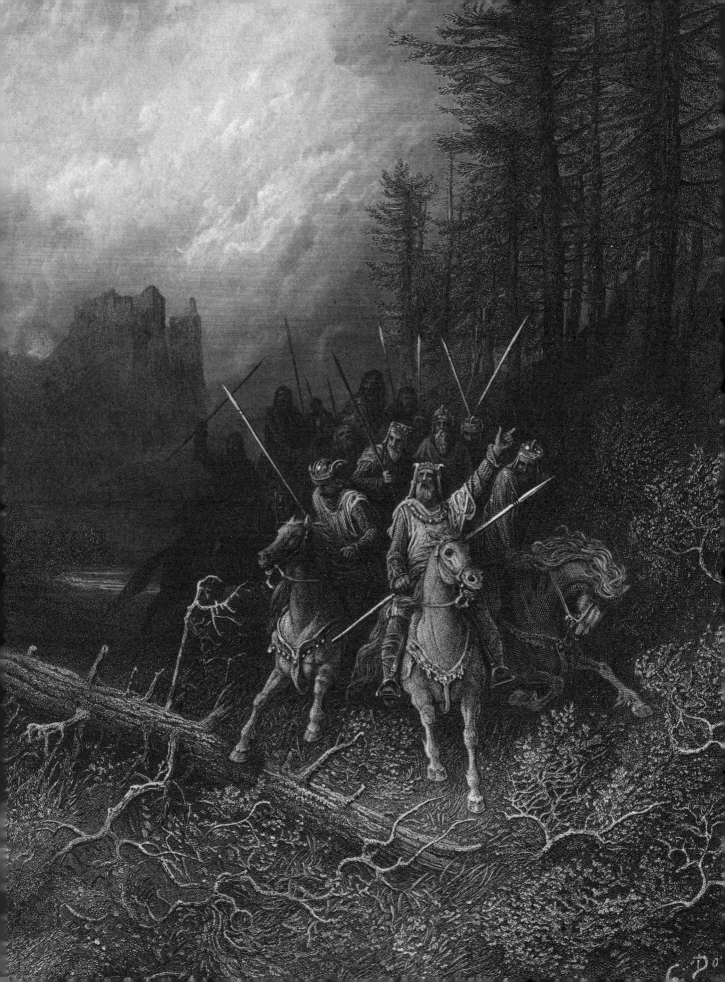

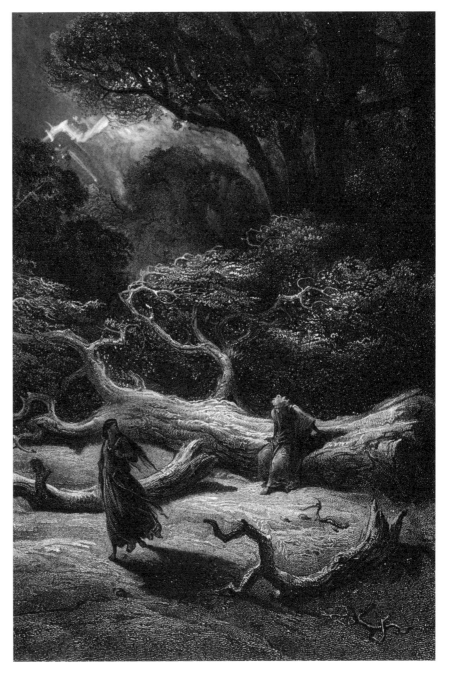

그림 설명 및 해당 구절

(P.152) 멀린과 아서왕은 기사들과 황금 뿔 사슴 사냥을 나간다.

우리는 강한 바람과 맞서 싸우며 안개를 좇아 하루 종일 말을 달렸다.
「비비안」

(P.153) 멀린을 속인 비비안. 마력을 빼앗은 후 경멸하는 말을 하며 멀린을 버린다.

무너져버린 멀린은, 비비안에게 굴복하고 자신의 마법의 비밀을 밝힌 뒤 잠이 든다.
「비비안」

—

(P.154) 원래 이 나라에는 각종 영혼과 꼬마 악마, 세이렌, 요정들이 살았다는 사실을 깨닫는 귀네비어

저녁이 되자, 말 앞에서, 요정들이 날갯짓하며 빙글빙글 돌다가 흩어지는 광경이 또 다시 펼쳐졌다.
「귀네비어」

(P.155) 귀네비어가 란슬롯을 사랑한다는 사실이 드러나자 둘은 헤어지기로 한다. 귀네비어는 아르므스뷔리로 도망쳐 수녀가 되려 한다.

귀네비어는 밤새도록 걸어 아르므스뷔리로 도망쳤다.
「귀네비어」

당신의 영광은 이제 내 것이다.
어리석은 늙은이 같으니!

「비비안」

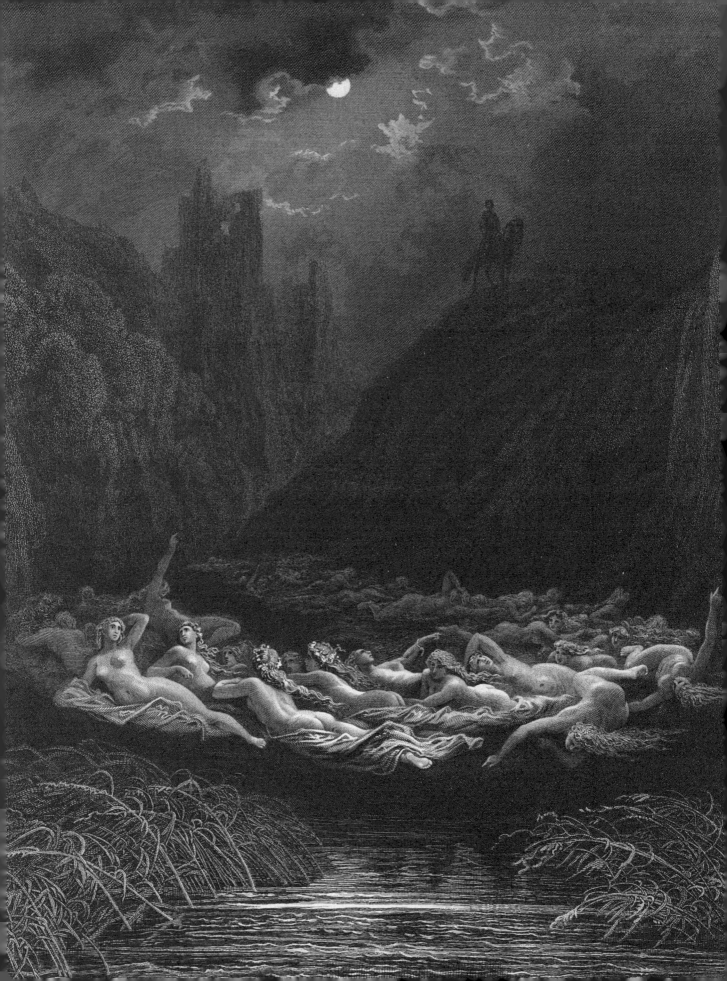

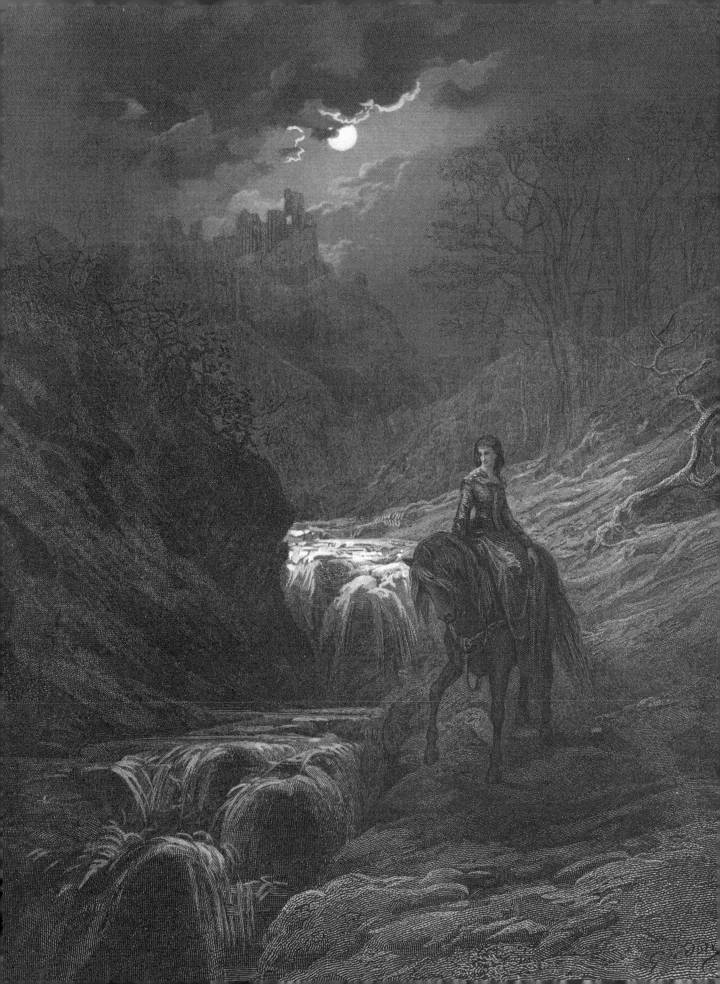

La Divine Comédie

신곡

글, 알리기에리 단테
1303~1321년 作

—

삽화, 귀스타브 도레
1861년, 1868년 作

작품 속으로

단테의 『신곡』은 지옥편, 연옥편, 천국편의 세 부분으로 구성되어 있다. 1인칭 시점으로 쓰인 이 책은, 서술자가 지옥에서 천국으로의 여정을 통해 죄에서 선으로 인도되는 과정을 그린 작품이다. 작가는 '표류하는 영혼'과 '바른길로 돌아가고자 하는 의지'를 이 여정의 시작점으로 삼았다. 작품에 그려진 순결에 대한 추구는 곧 자신의 뮤즈, 비극적으로 너무 이른 죽음에 이르게 된 베아트리체에 대한 추구이다.

이야기는 작가가 어두운 숲속에서 시인 베르길리우스를 만나는 장면으로 시작된다. 베르길리우스는 단테를 지옥에 데려간다. 원뿔 모양으로 생긴 끔찍한 구렁텅이인 지옥은 깊이에 따라 9개 구역으로 나뉜다. 지옥에 떨어진 사람들은 죄의 정도에 따라 영원한 형벌에 처한다. 지옥을 둘러본 베르길리우스와 단테는 함께 연옥의 산을 올라, 천국의 입구에 도착한다. 여기서 신의 지혜를 상징하는 베아트리체 포르티나리가 나타나 인간 지성을 상징하는 베르길리우스와 교대한다. 베아트리체는 9층천을 지나 천국의 가장 높은 곳으로 단테를 데려간다.

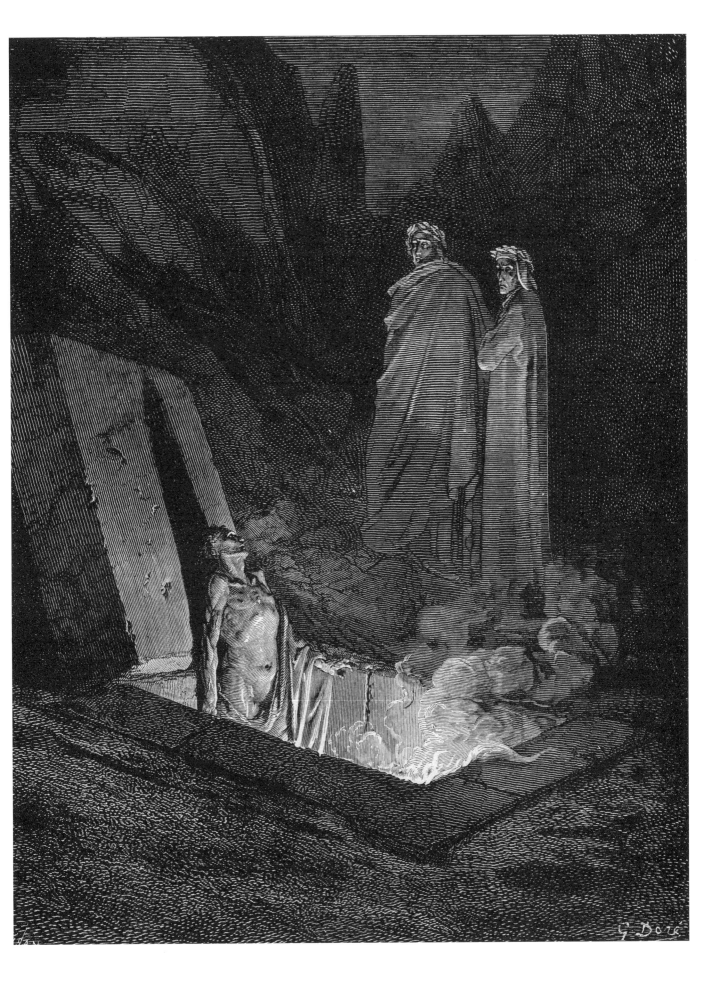

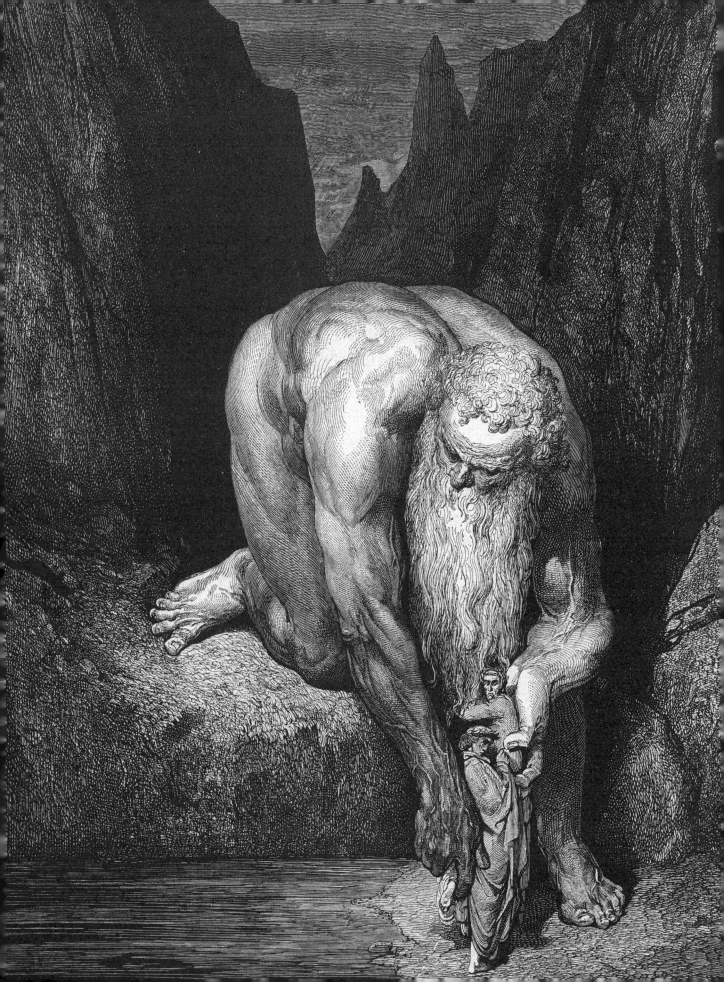

글, 알리기에리 단테

시간을 초월한 전 인류의 명작, 『신곡』의 작가

세계적 명작 『신곡』의 저자 알리기에리 단테(1265-1321)는 '이탈리아어의 아버지'라 불리는 시인으로, 라틴어가 아닌 일상 이탈리아어를 사용하여 이 작품을 썼다. 14세기 초 『신곡』의 초반부가 발표되면서 단테는 이탈리아에서 가장 유명한 작가 대열에 올랐다. 그러나 자료가 별로 없고 남아 있는 자필 원고도 없어 단테의 생애는 아직 상당 부분 베일에 가려져 있다.

피렌체에서 태어난 단테는 로마 교황 지지파 '겔프당'과 신성 로마 제국 지지파 '기벨린당'이 첨예하게 갈등하던 시기의 사람이다. 고향 피렌체에 각별한 애정을 품고 있었으며, 1300년에는 피렌체의 프리오레(priore, 행정부 최고위원-역주)의 자리에 오르는 등 정치가로서도 활동한다. 단테는 겔프당 쪽 사람이었지만 교황 보니파시오 8세의 정치에는 반대했다. 교황을 설득하기 위해 로마에 간 사이 피렌체에서 단테가 속해 있던 당파는 권력을 잃고 만다. 이후 화형을 선고받은 단테는 망명 생활을 시작해 북이탈리아의 여러 도시를 전전한다. 피렌체로 돌아가기 위해 다방면으로 노력했으나 뜻을 이루지 못하고 결국 라벤나에서 사망한다.

단테의 작품은 작가 개인의 삶과 정치적·종교적 갈등이 끊이지 않던 중세 도시의 격동적 분위기를 반영한다. '전쟁', '죄', '신앙'은 단테의 작품을 관통하는 주제이며 '사랑'도 마찬가지다. 어린 시절 피렌체에서 만난 단테의 뮤즈 베아트리체는 젊은 나이에 세상을 떠났다. 단테는 『신곡』 말고도 다양한 시와 정치, 철학, 언어학 관련 글을 남겼다.

그림, 귀스타브 도레

『신곡』의 열정적인 팬이었던 청년 귀스타브 도레는 가장 먼저 『지옥편』의 삽화를 그렸다. 당시 아무 출판사도 위험을 감수하고 싶어 하지 않았기 때문에 출판 비용은 도레가 전부 부담했다. 1861년에 아셰트 출판사를 통해 세상에 나온 『지옥편』 삽화는 예상치 못한 큰 성공을 거두었으며, 문학 삽화가와 예술가로서의 도레의 소명을 더욱 굳건하게 했다. 도레가 신문 삽화 일과 거리를 둘 수 있었던 것도 『신곡-지옥편』의 성공 덕분이다. 이로부터 7년 후인 1868년에는 『신곡-연옥편』 편과 『신곡-천국편』도 발표한다.

더 큰 악을 피하기 위함이 아닌 이상 절대적 의지는 결코 악을 허용하지 않습니다.

『천국편』, 제4곡

(P.157) **무덤에서 일어나는 파리나타**
잠시 나를 보던 파리나타는 오만한 말투로 물었다. "그대의 조상은 누군가?"
『지옥편』, 제10곡

—

(P.158) **단테와 베르길리우스를 지옥 가장 깊은 곳에 내려놓는 안타이오스**
루시퍼와 유다가 있는 지옥의 맨 아래층에 우리를 사뿐히 내려놓았다.
『지옥편』, 제31곡

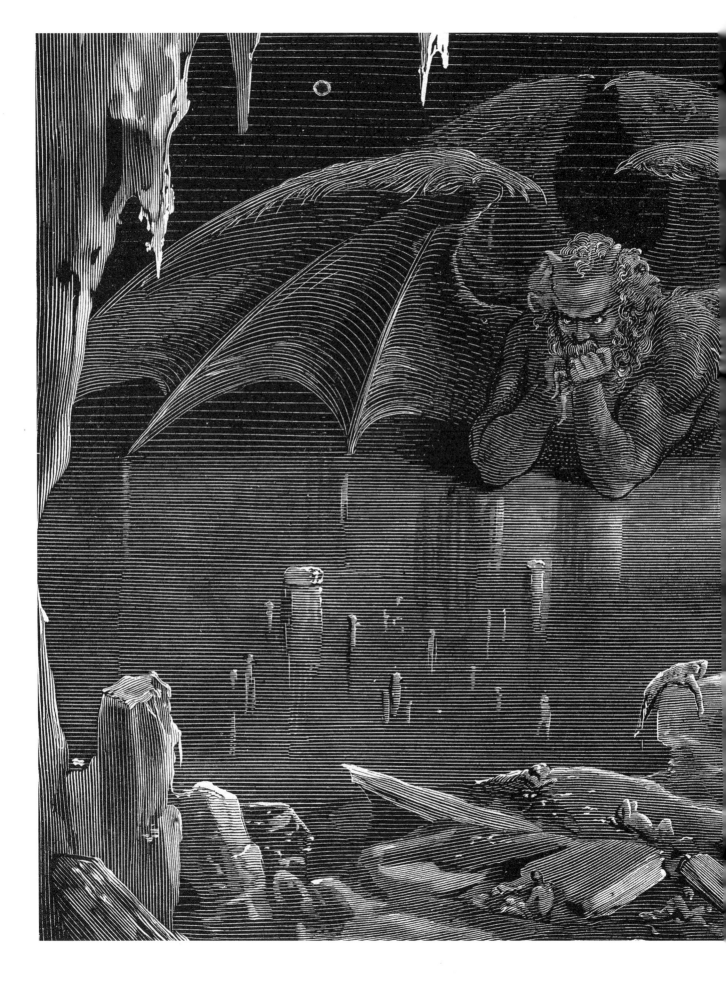

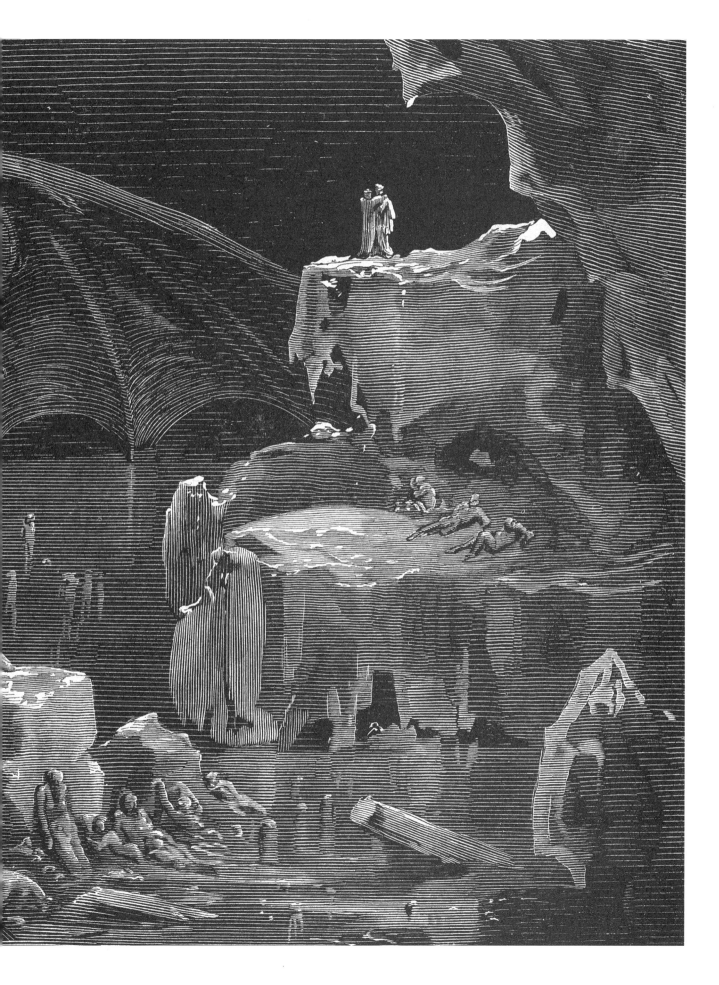

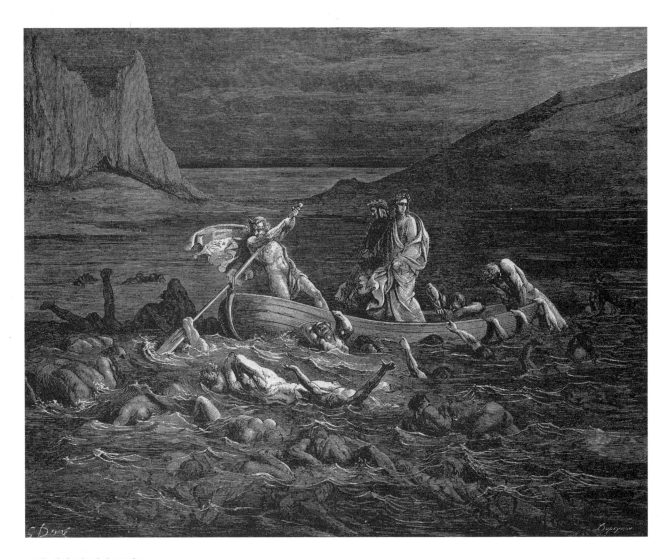

그림 설명 및 해당 구절

(P.160, 161) **빙판 위로 거대한 상반신을 드 러낸 루시퍼**

루시퍼는 빙판 위로 거대한 상반신을 내놓 고 있었다. 거인이 온다 해도 마왕의 팔뚝 정도밖에 되지 않을 것 같았다.
『지옥편』, 제34곡

(P.162) **스틱스 늪에 간 단테와 베르길리우 스, 배에 매달리려 하는 지옥의 망령**

베르길리우스를 따라 나룻배에 올랐고, 배 는 도망치듯 빠르게 앞으로 나아갔다.
『지옥편』, 제8곡

(P.163) **망령을 밀어내는 베르길리우스, 두 려움에 물러선 단테**

두 손으로 나룻배를 붙들려는 망령을 베르 길리우스가 밀어냈다. "물러나라. 저리 가서 울부짖어라."
『지옥편』, 제8곡

(P.164) **사기꾼과 협잡꾼을 벌하는 열 번째 구렁**

수많은 망령과 갖가지 고통이 내 눈을 취하 게 했다. 멈춰서 눈물을 쏟고 싶을 정도였다.
『지옥편』, 제29곡

(P.165) **부패자와 아첨꾼을 벌하는 첫 번째 와 두 번째 구렁**

시궁창에 던져진 망령들은 고통스러워하며 몸을 빼내려고 애쓰고 있다.
『지옥편』, 제18곡

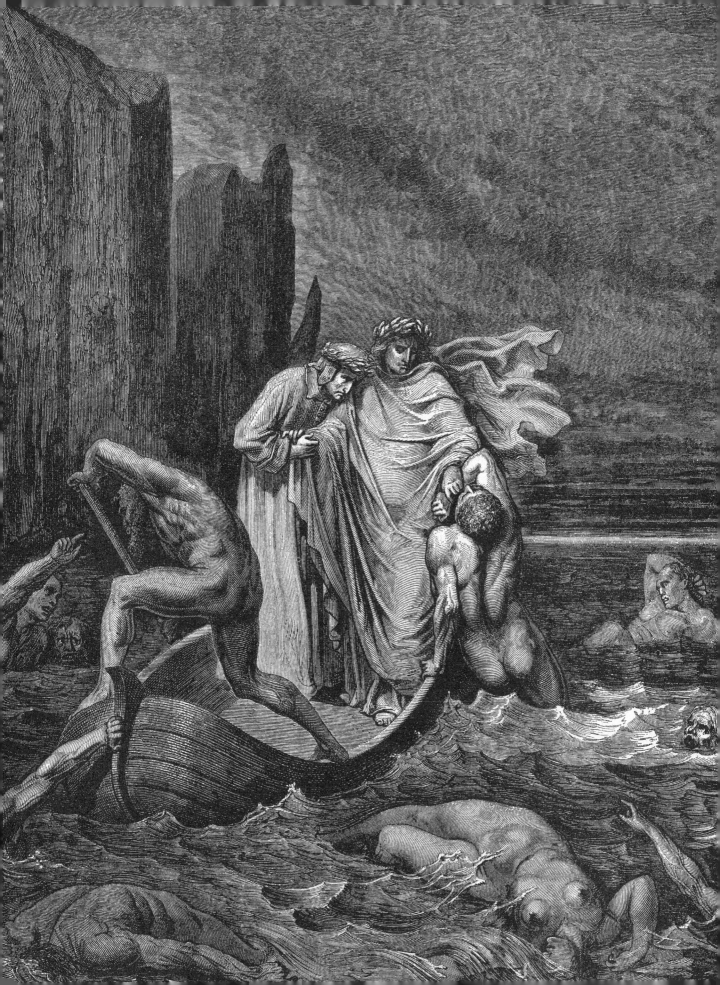

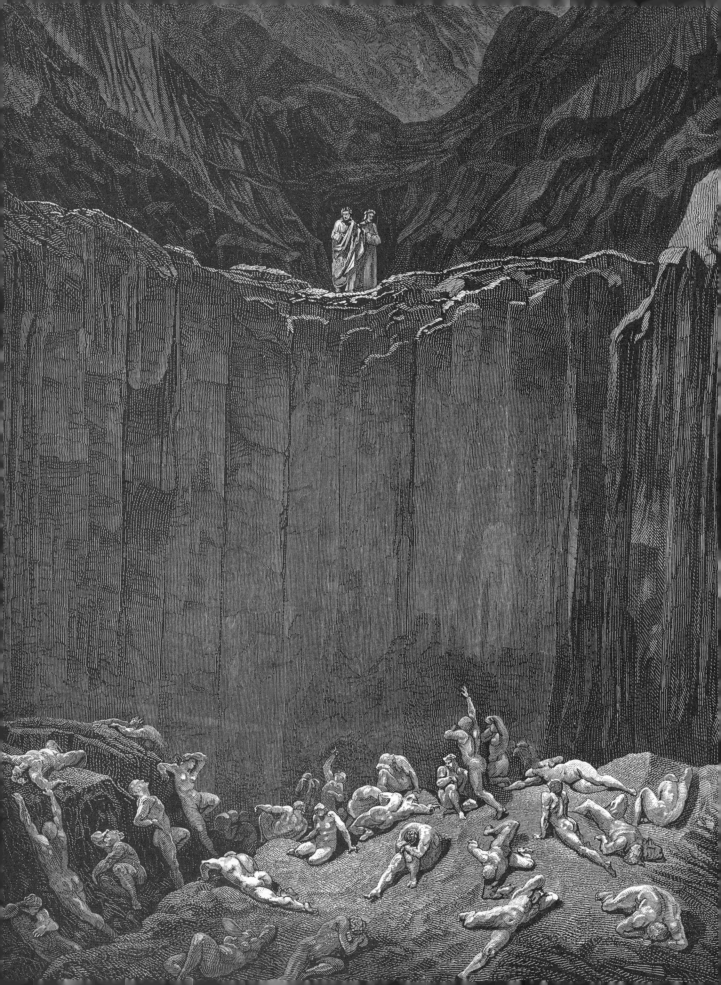

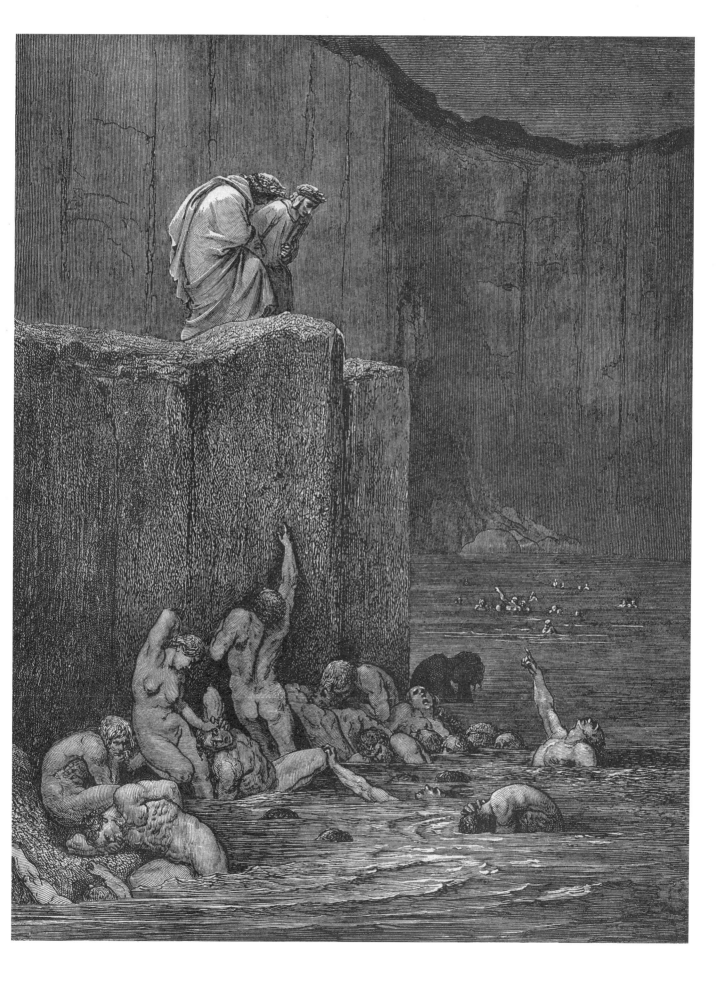

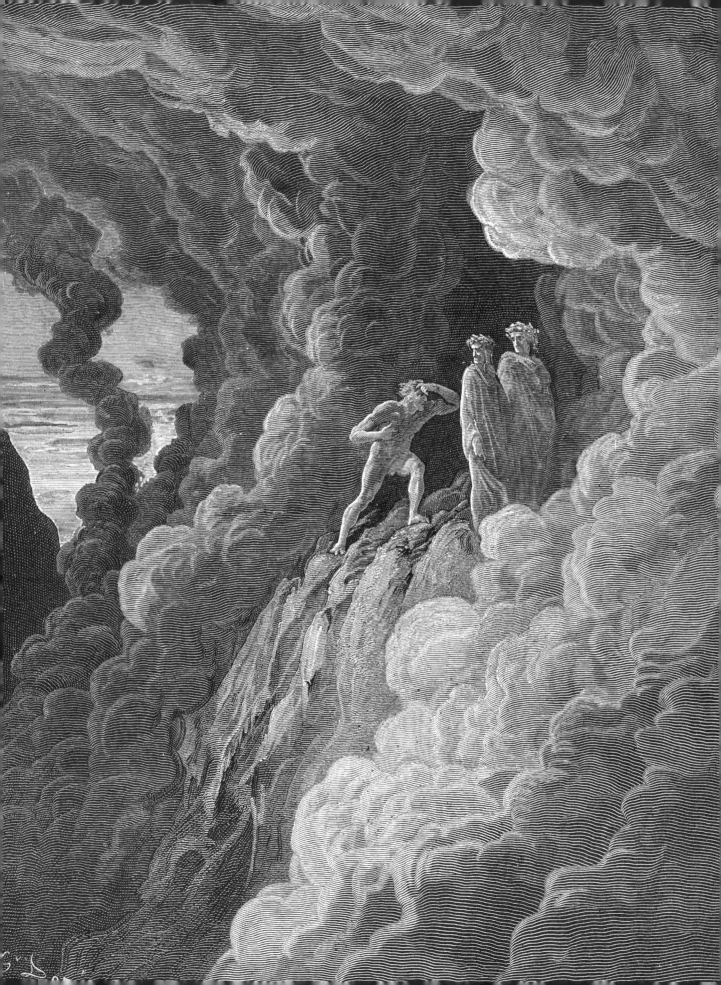

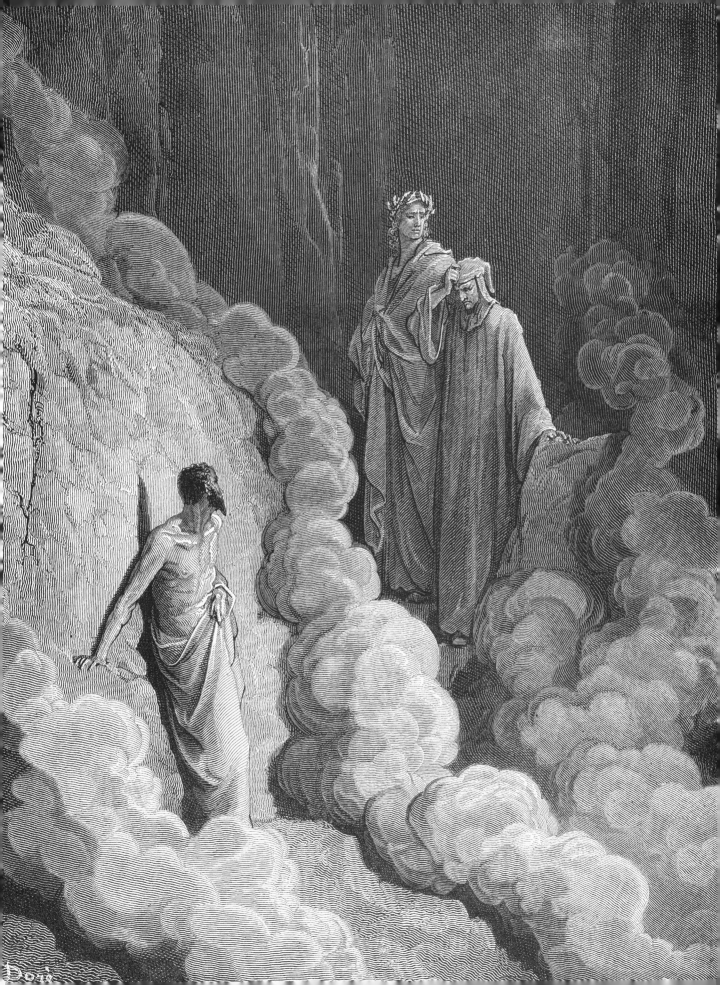

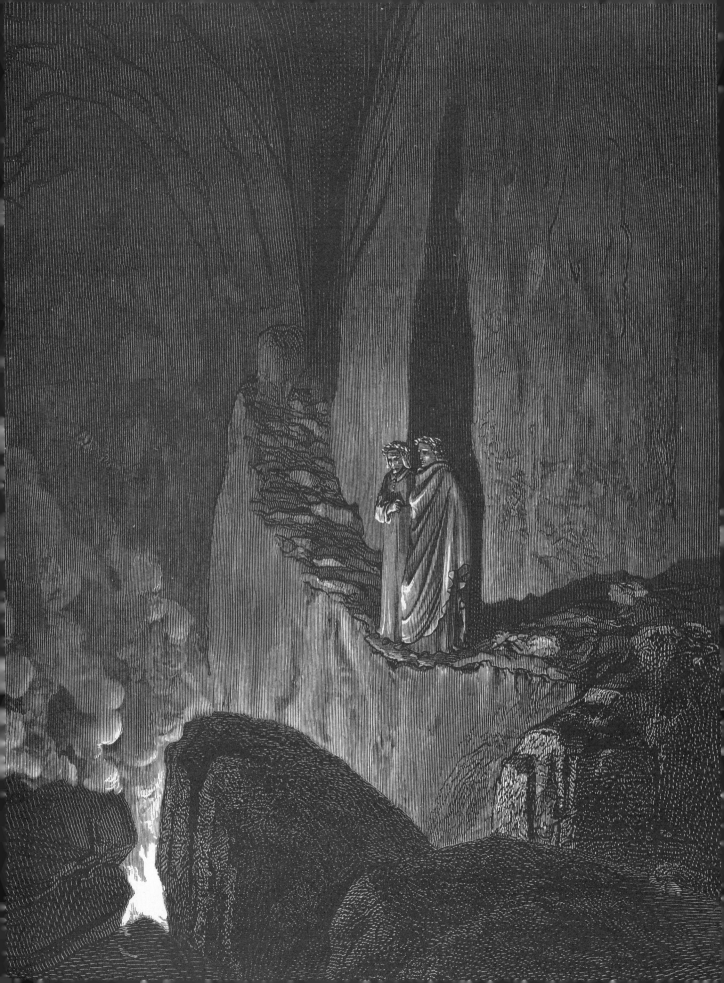

그림 설명 및 해당 구절

(P.166, 167) **영혼의 인도를 받으며 천국으로 향하는 단테와 베르길리우스**

"허락되는 만큼 동행하겠습니다. 연기가 눈을 가려도, 귀를 기울이면 함께 갈 수 있을 겁니다."

『연옥편』, 제16곡

—

(P.168) **타오르는 불 속에 영혼이 들어 있다는 사실을 알려주는 베르길리우스**

죄인의 영혼을 휘감은 타오르는 불이 구렁 밑바닥에서 움직이고 있었다.

『지옥편』, 제26곡

(P.169) **바닥에 엎드려 탐욕의 죄를 정화하는 영혼들**

"형제여, 무릎을 세우고 일어나시오. 그대나 다른 이들처럼 나도 전능자를 섬기는 종일 뿐이오."

『연옥편』, 제19곡

—

(P.170) **지옥의 아홉 번째 층으로 데려다주는 게리온**

"저 날카로운 강철 꼬리를 가진 괴물을 보게. 산을 넘어 다니고, 시대와 풍조를 오가며 더러운 것을 흩뿌리는, 용자와 강한 자도 무릎 꿇게 하는 괴물이라네."

『지옥편』, 제17곡

(P.171) **자기 머리를 손에 든 망령**

몸통만 남은 망령이 램프를 들 듯 자신의 잘려 나간 머리통을 머리채를 쥔 채 들고 있었다. 머리통은 우리를 뚫어지게 응시하며 계속해서 탄식해댔다.

『지옥편』, 제28곡

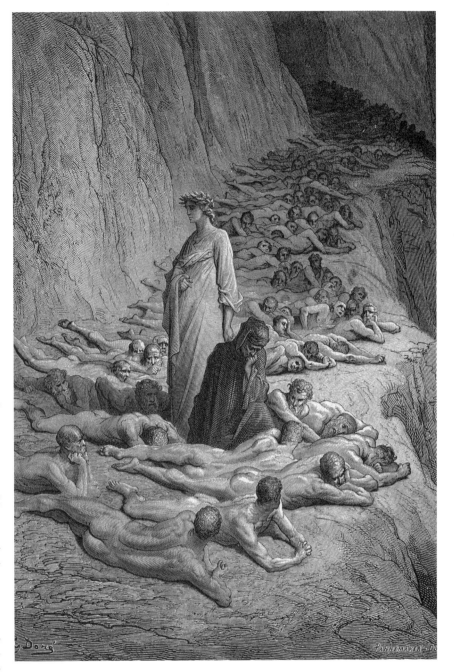

저 불 속에는 영혼이 있습니다.
자신을 태우는 화염에
휩싸인 셈이지요.

『지옥편』, 제26곡

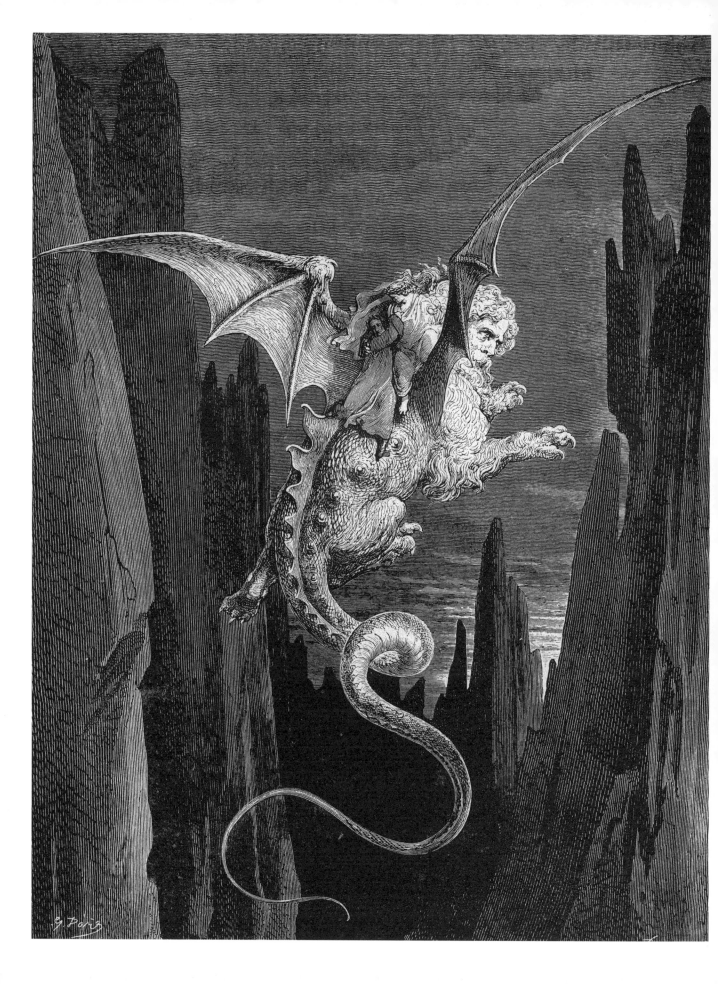

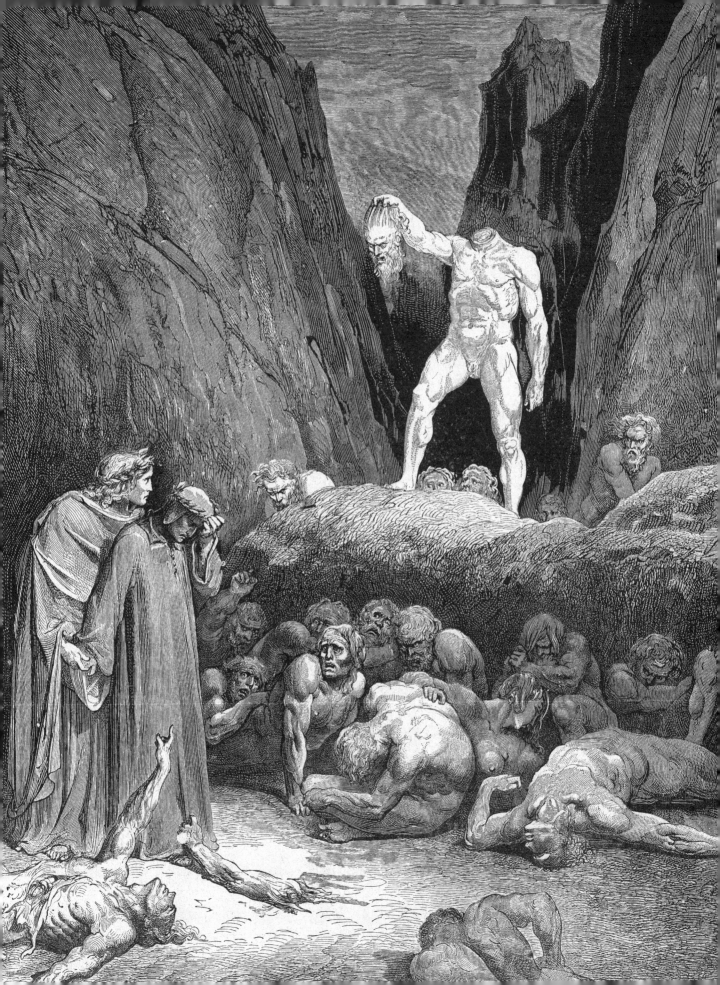

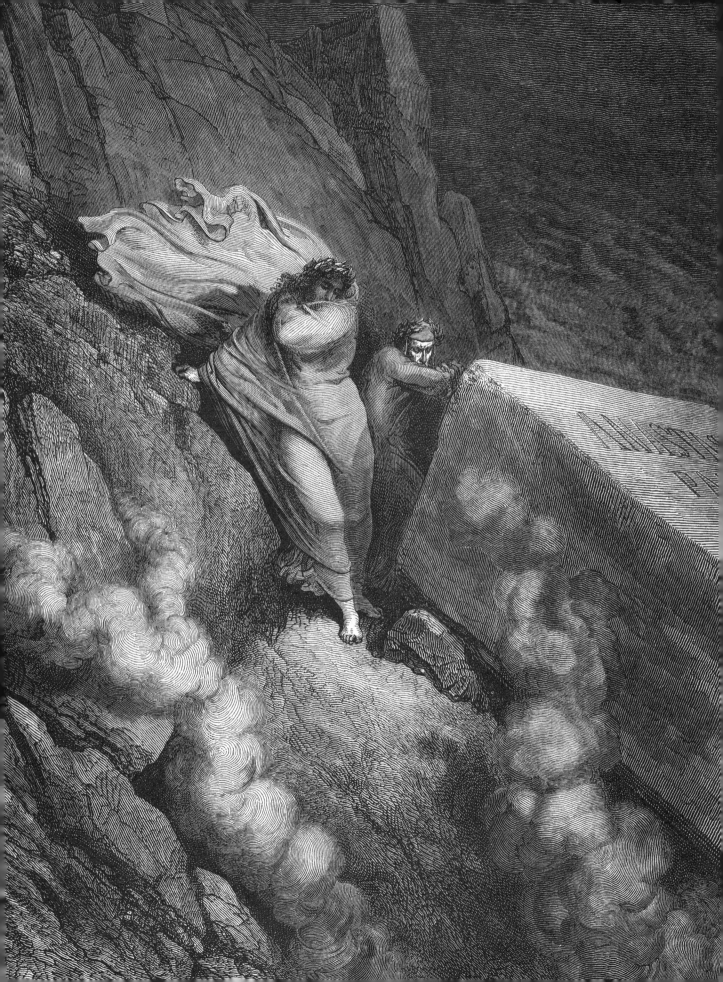

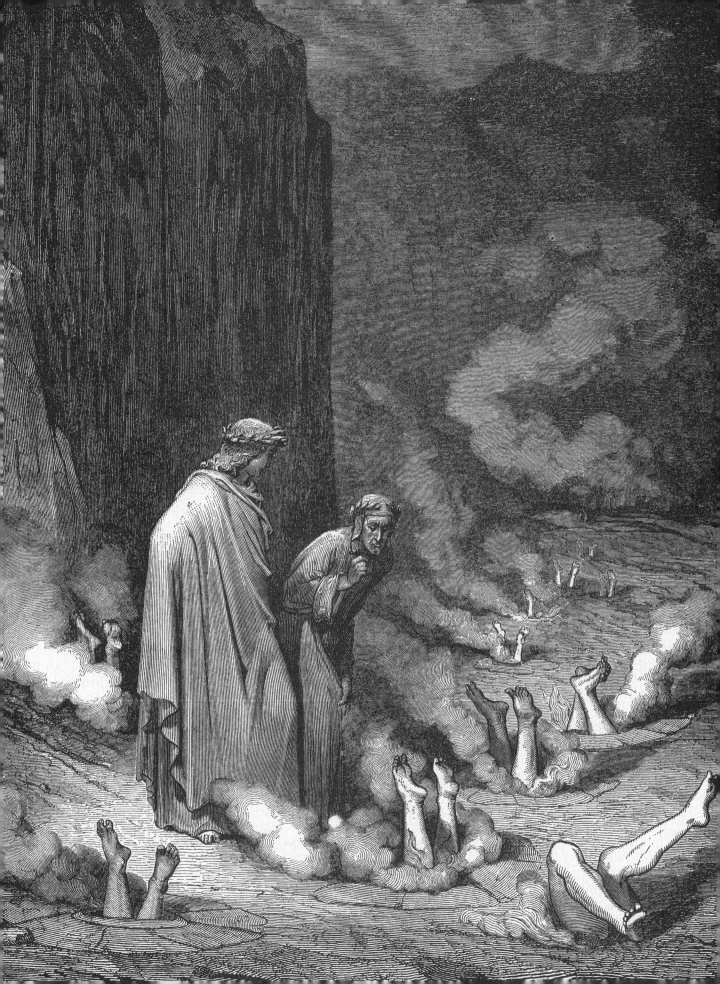

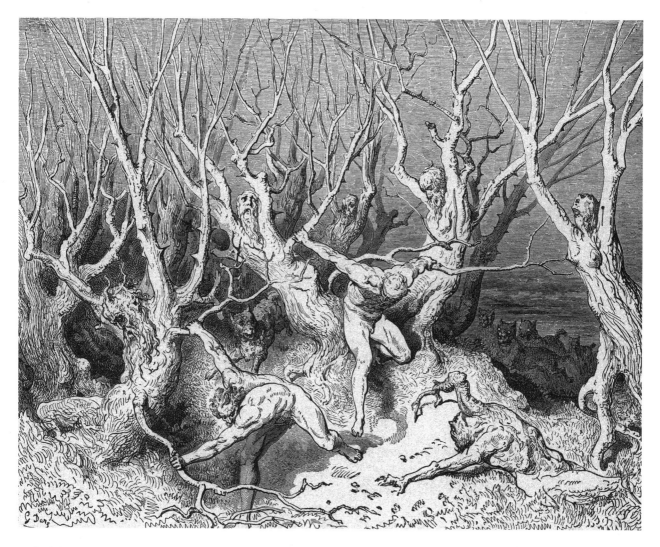

그림 설명 및 해당 구절

(P.172) 거대한 묘비를 방패 삼는 베르길리우스와 단테

지옥의 심연에서 독기 가득한 악취가 올라와 커다란 무덤 뒤로 피할 수밖에 없었다.
『지옥편』, 제11곡

(P.173) 성물과 성직을 팔아넘긴 죄

매끄러운 항아리 입구를 날름거리는 불처럼, 화염이 거꾸로 처박힌 망령들의 발을 태우고 있었다.
『지옥편』, 제19곡

(P.174) 스스로를 해한 자들의 숲

과실은커녕 거무튀튀한 이파리만 달린 나무들이 말라비틀어진 가지를 뻗는다.
『지옥편』, 제13곡

(P.175) 구걸하는 망령들을 가차 없이 매질하는 마귀들

발톱과 울퉁불퉁한 채찍으로 무장한 마귀들이 성 관련 죄를 지은 망령들을 돌아가며 무자비하게 매질하고 있었다.
『지옥편』, 제18곡

(P.176) 지옥의 심판관 미노스

저기, 지엄하고 가차 없는 미노스가 있다.
『지옥편』, 제5곡

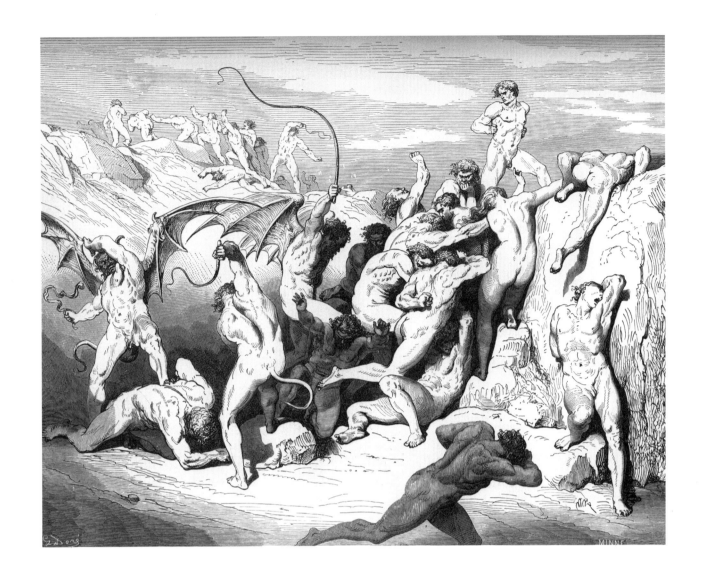

그를 두고 앞서가세요.
저마다 저어야 하는
자신의 나룻배가 있는 법이니.

『연옥편』, 제12곡

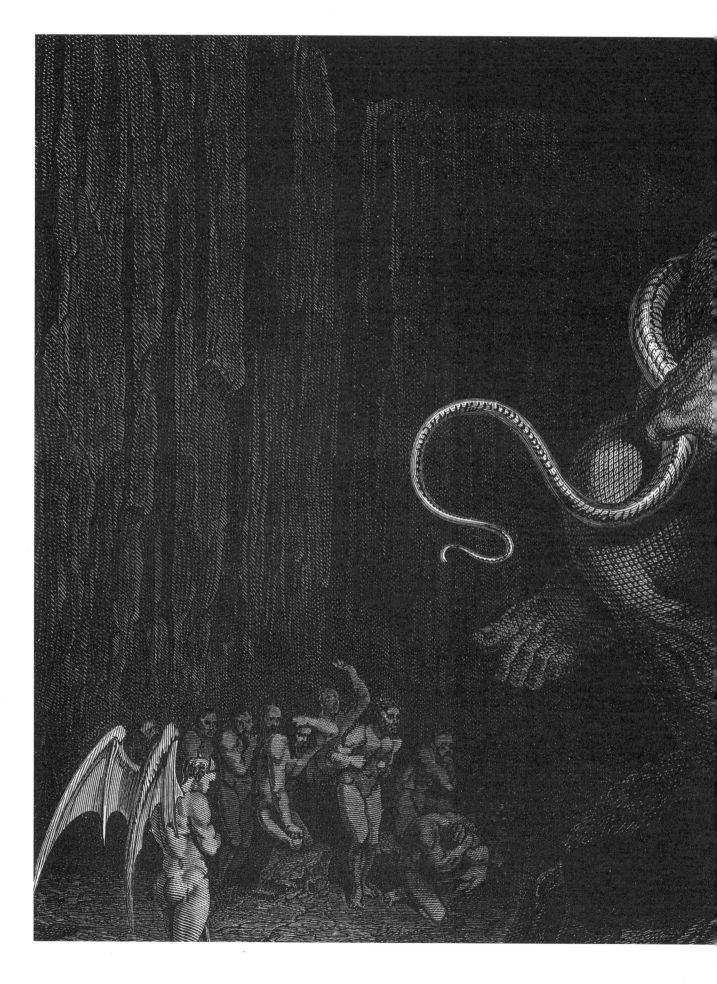

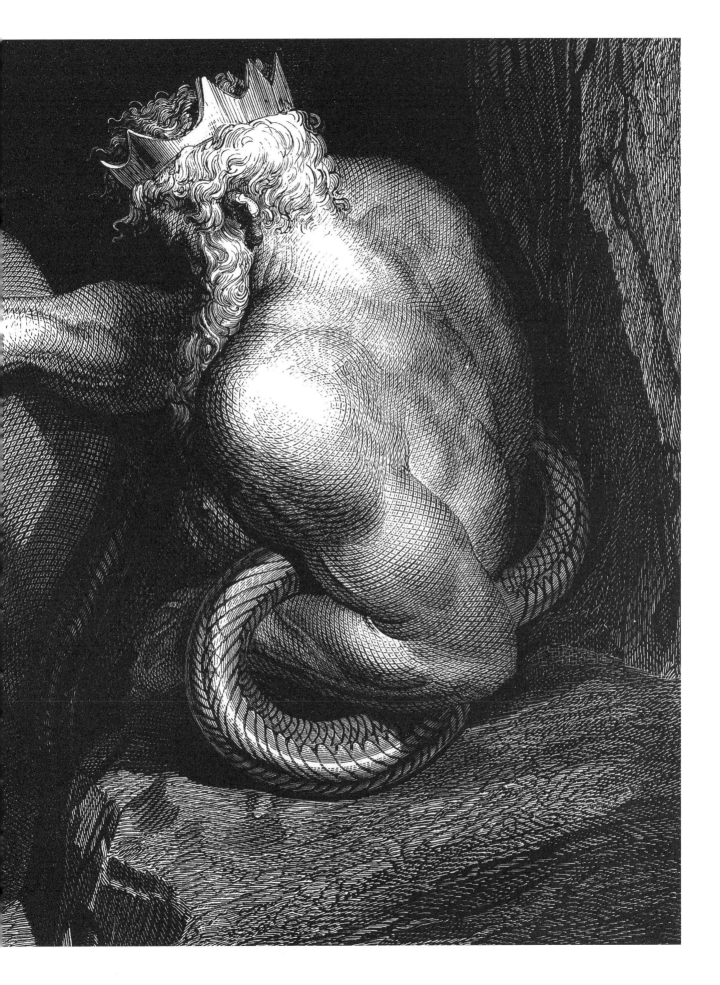

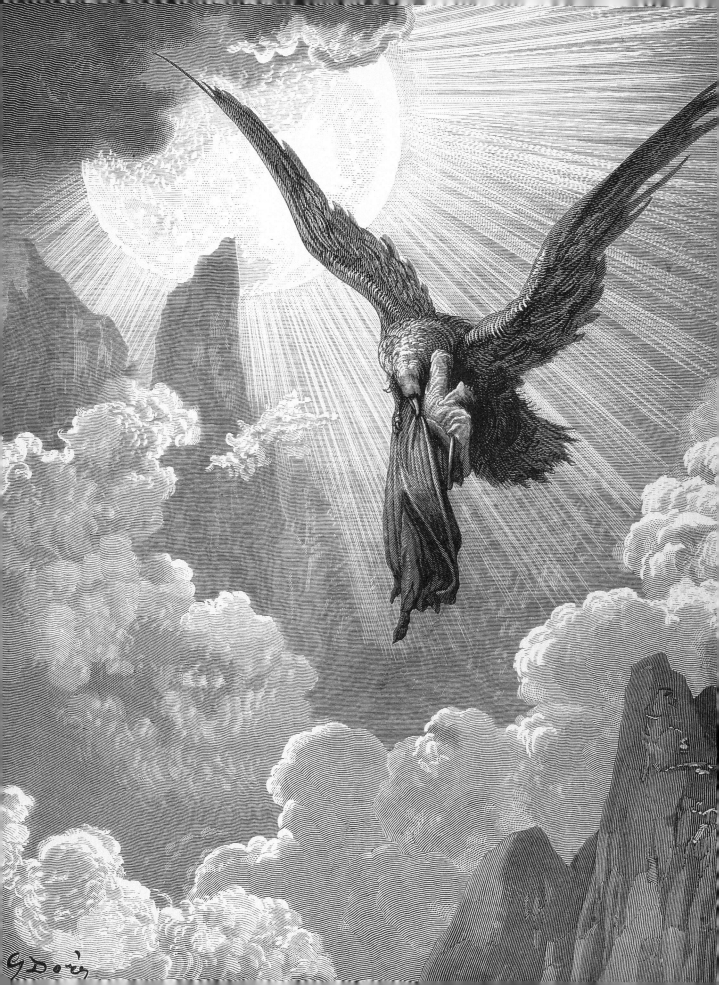

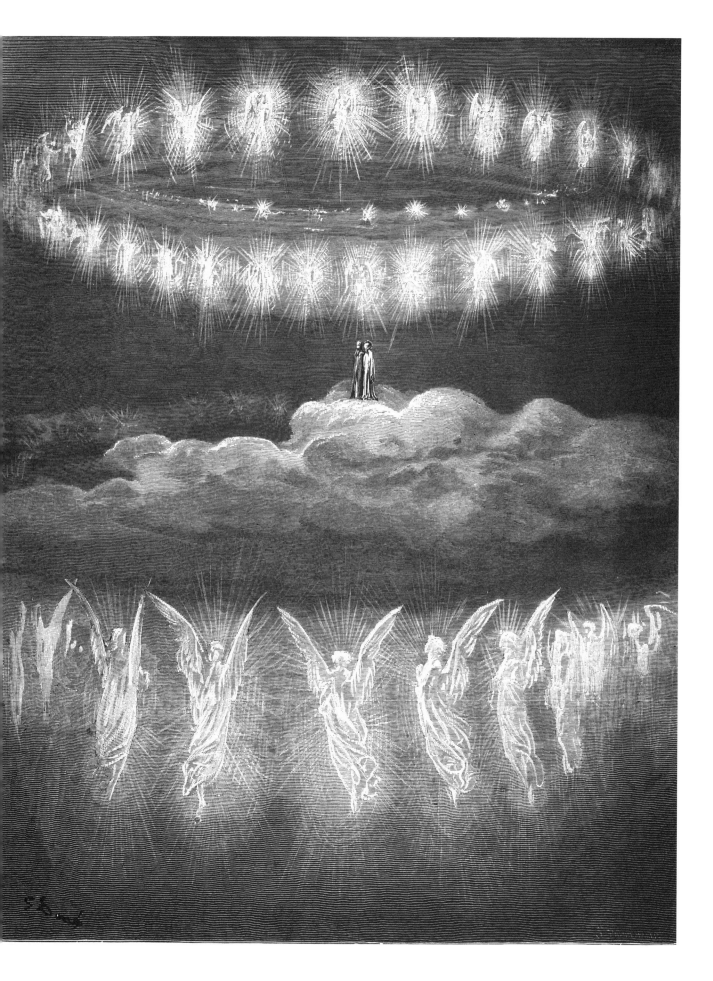

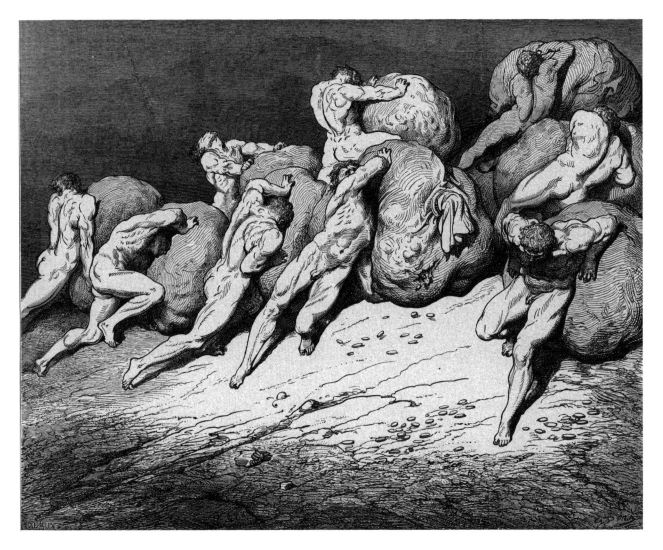

그림 설명 및 해당 구절

(P.178) **제우스에게 붙잡힌 가네메데스처럼 독수리에게 끌려 올라가는 꿈을 꾼 단테**

꿈속인데도 화염이 너무나 뜨거워서, 잠시도 더 머물 수 없었다.
『연옥편』, 제9곡

(P.179) **베아트리체 포르티나리와 천국에 들어간 단테**

영원한 장미 화환 두 개가 우리를 둘러쌌다.
『천국편』, 제12곡

(P.180) **탐욕과 낭비의 죄를 심판하는 제4지옥**

다른 지옥보다 많은 망령이 보였다. 망령들은 신음하면서 무거운 짐을 가슴으로 밀어 올리고 있었다.
『지옥편』, 제7곡

(P.181) **이해할 수 없는 말을 외쳐대는 바벨의 왕 니므롯**

베르길리우스가 말했다. "어리석은 거인아. 뿔피리나 불어라. 차라리 그것이 네 마음을 대변하리니! 거기 네 목에 걸려 있지 않으냐?"
『지옥편』, 제31곡

(P.182) **빛을 향해 나아가는, 무거운 짐에 짓눌린 영혼들**

나는 내 친절한 스승이 허용하는 데까지 무거운 짐을 진 영혼과 함께 앞으로 나아갔다.
『연옥편』, 제12곡

(P.183) **파올로와 프란체스카의 이야기를 듣고 충격으로 혼절한 단테**

나는 마치 죽은 사람처럼 쓰러졌다.
『지옥편』, 제5곡

(P.184, 185) **천국의 가장 높은 곳에 도착한 단테와 베아트리체**

새하얀 장미 모양의 성스러운 군대가 그곳에 있었다.
『천국편』, 제31곡

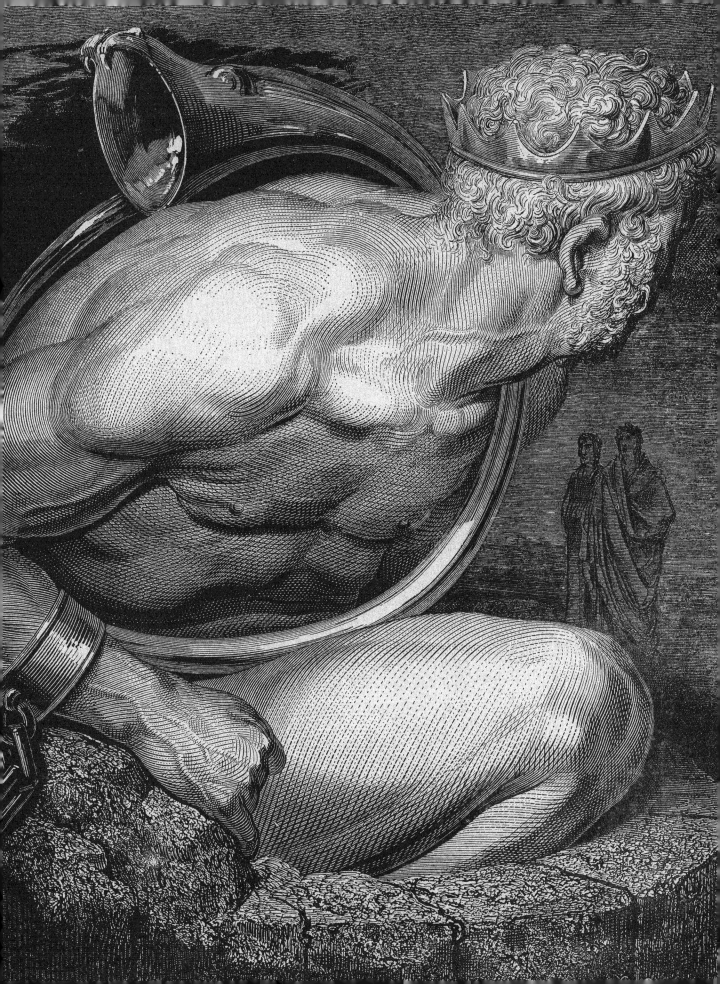

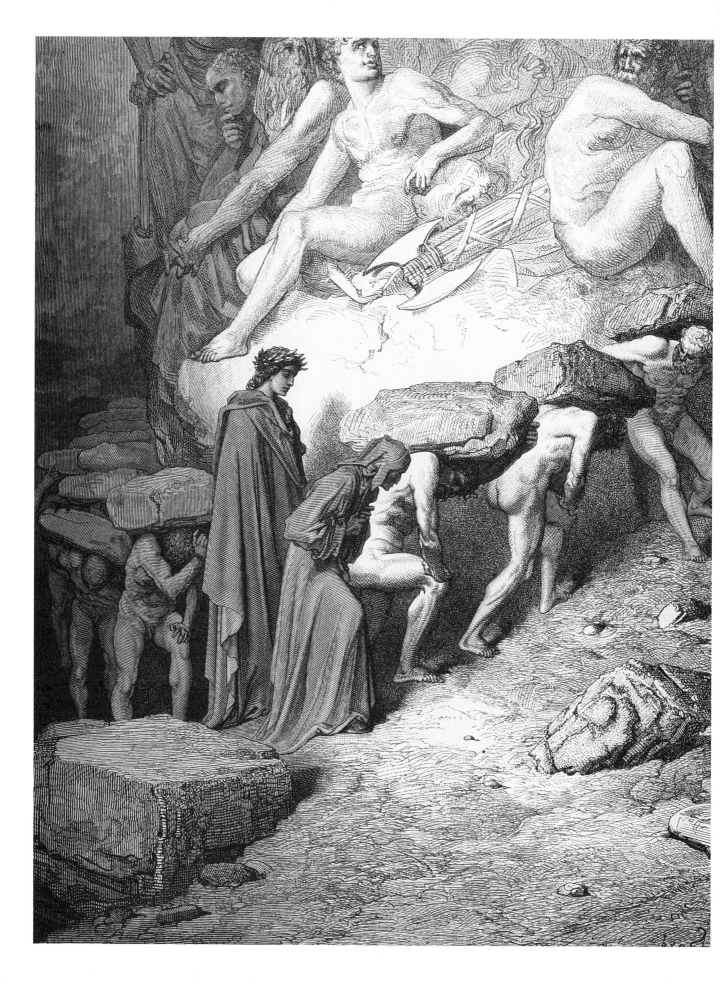

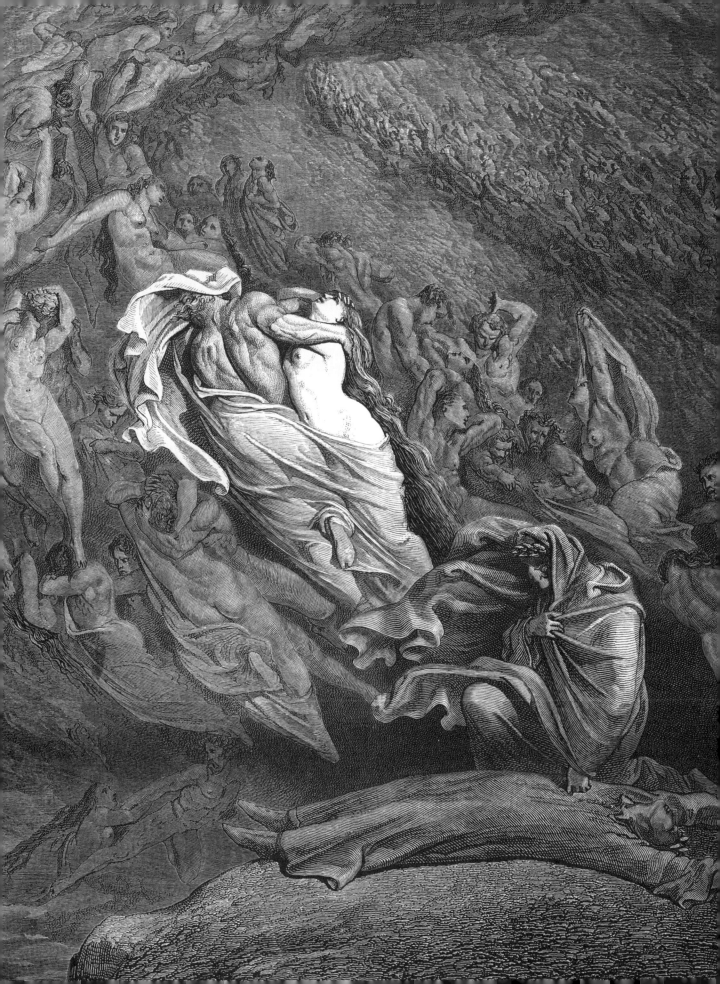

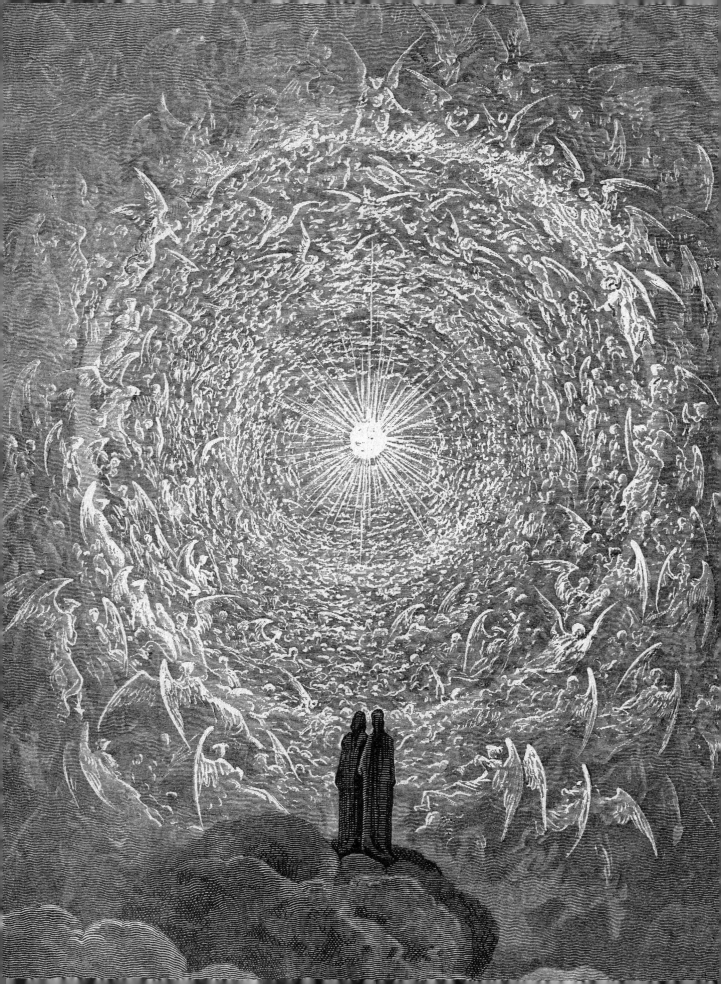

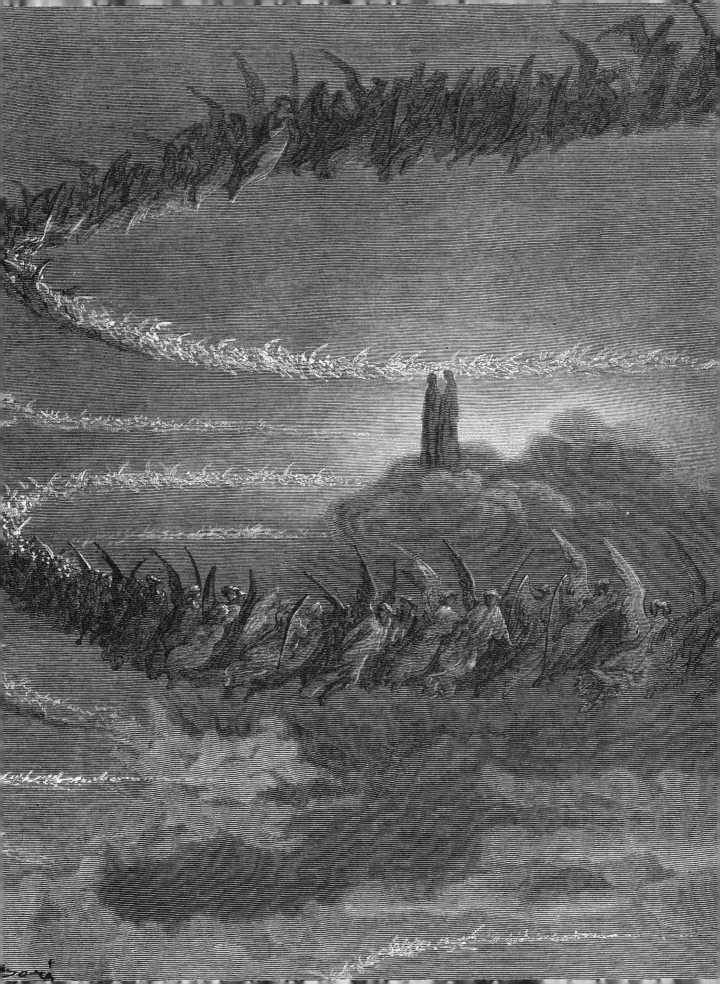

The Favourite Poems of Thomas Hood

토머스 후드 시 선집

글, 토머스 후드
1870년 작가 사후 출간

—

삽화, 귀스타브 도레
1880년 作

작품 속으로

토머스 후드가 사망하고 20년 후, 귀스타브 도레는 작가의 서정시 중 가장 유명한 여덟 작품을 골라 삽화를 그린다. 첫 번째 시는 쓸쓸한 정서가 주를 이루는 「한숨의 다리(The Bridge of Sighs)」로, 스스로 목숨을 끊은, 집이 없는 한 여성의 이야기를 담고 있다. 원치 않은 임신 때문에 삶의 희망을 잃은 것으로 추정되는 이 여성은 다리 위에서 강물로 투신한다. 선집에는 이 외에도 「유진 아람의 꿈(The Dream of Eugene Aram)」, 「루스(Ruth)」, 「우울에 대한 송가(Ode to Melancholy)」 그리고 「셔츠의 노래(The song of the Shirt)」가 차례로 담겼다.

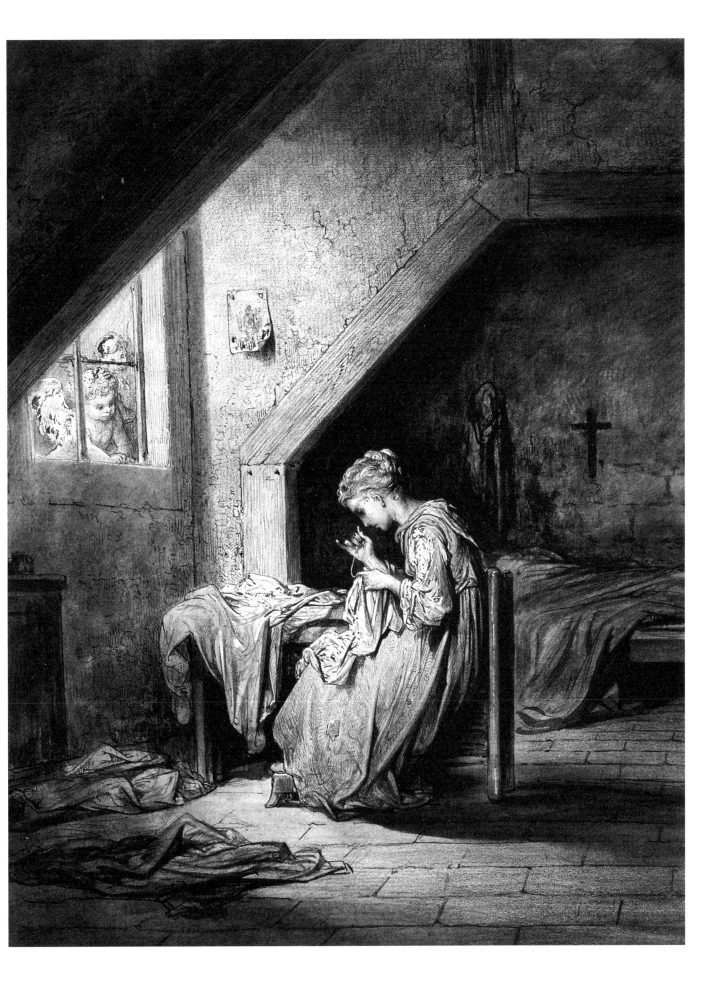

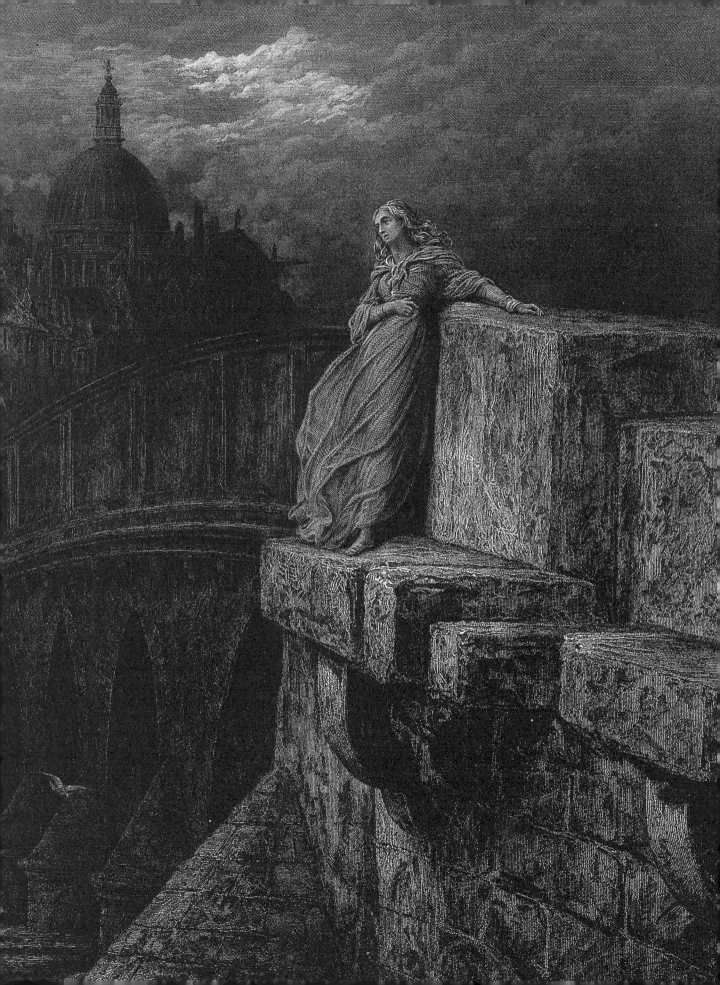

글, 토머스 후드

해학과 낭만의 문예가

토머스 후드(1799–1845)는 런던에서 태어나 런던에서 삶을 마감한 영국의 작가다. 출판업자의 아들로 태어나 다양한 신문·잡지와 협업했으며 그중에는 문예지 《런던 매거진(London Magazine)》, 정치·문학잡지 《아테네움(Anthenaeum)》 그리고 프랑스의 주간지 《르 샤리바리》를 모델로 하는 풍자·유머지 《펀치(Punch)》가 있었다. 후드는 특유의 재치로 사랑받았는데, 특히 말장난과 오해로 빚어진 재미있는 에피소드를 소재로 한 작품들은 즉각적인 성공을 거두었다.

후드의 시 중 명작으로 인정받는 작품은 대부분 인생 말기에 병중에서 저작한 것으로, 심오하고 서정적이다. 그중에는 찰스 디킨스에게 극찬받은 「셔츠의 노래」가 있으며, 에드거 앨런 포가 인용하고 샤를 보들레르가 프랑스어로 번역한 「한숨의 다리」도 있다. 라파엘 전파 화가인 존 에버렛 밀레이도 후드의 영향을 받았다. 찰스 디킨스처럼 후드도 산업혁명 시기 영국의 노동자 계급이 처한 열악한 환경에 대한 인식을 제고하려 힘썼다.

그림, 귀스타브 도레

영국에서 이미 이름난 화가였던 귀스타브 도레는 런던의 출판업자 에드워드 목슨의 의뢰를 받고 토머스 후드의 시에 삽화를 그린다. 목슨은 도레와 함께 앨프리드 테니슨의 『왕의 목가』 삽화를 출판했던 사람이다. 이후 후드는 테니슨보다 더 훌륭한 낭만파 시인으로 평가받게 된다. 후드는 도레가 청소년일 때 사망했기 때문에 두 사람이 만난 적은 없다.

Glad to death's mystery,
Swift to be hurl'd
Any where, any where
out of the world.

죽음의 신비에 감사하는,
내쳐지기 쉬운,
어디든, 어디서든,
세상 밖으로.

「한숨의 다리」

(P.187) 「셔츠의 노래」 삽화

(P.188) 「한숨의 다리」 삽화

The Rime of the Ancient Mariner

늙은 선원의 노래

글, 새뮤얼 테일러 콜리지
1799년 作

—

삽화, 귀스타브 도레
1876년 作

작품 속으로

결혼식에 참석한 늙은 선원이 하객 한 명을 붙들고 자기의 이야기를 늘어놓는다. 선원에게 잡힌 하객은 처음엔 당황하며 불쾌해하지만, 금세 하얀 수염 난 노인의 초현실적인 이야기에 최면에 걸리듯 빨려 들어간다. 노인은 하루 종일 빙하와 해운에 갇혀 있었던 자신의 배가 어떻게 신천옹의 인도를 받았는지 이야기하더니, 대뜸 그 신천옹을 자신이 강철 활로 쏘아 죽였노라 고백한다. 동료 선원들은 처음에는 노인을 비난했지만, 바다가 잠잠해지자 살생을 해방이라 여기며 태도를 바꾼다. 그러다 선박은 유령선과 마주치게 되고 배에는 저주가 내린다. 계속해서 환영이 보였고 배는 표류했으며, 노인을 제외한 모든 선원이 마실 물이 없어 죽었다. 늙은 선원은 홀로 살아남아 기적적으로 항구로 돌아온다.

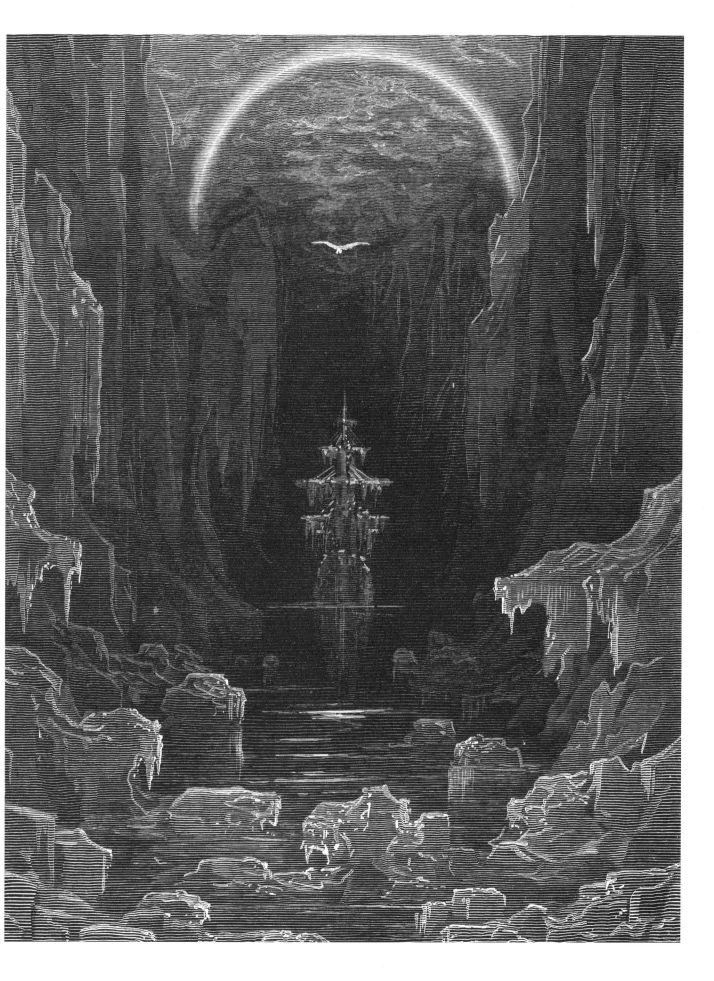

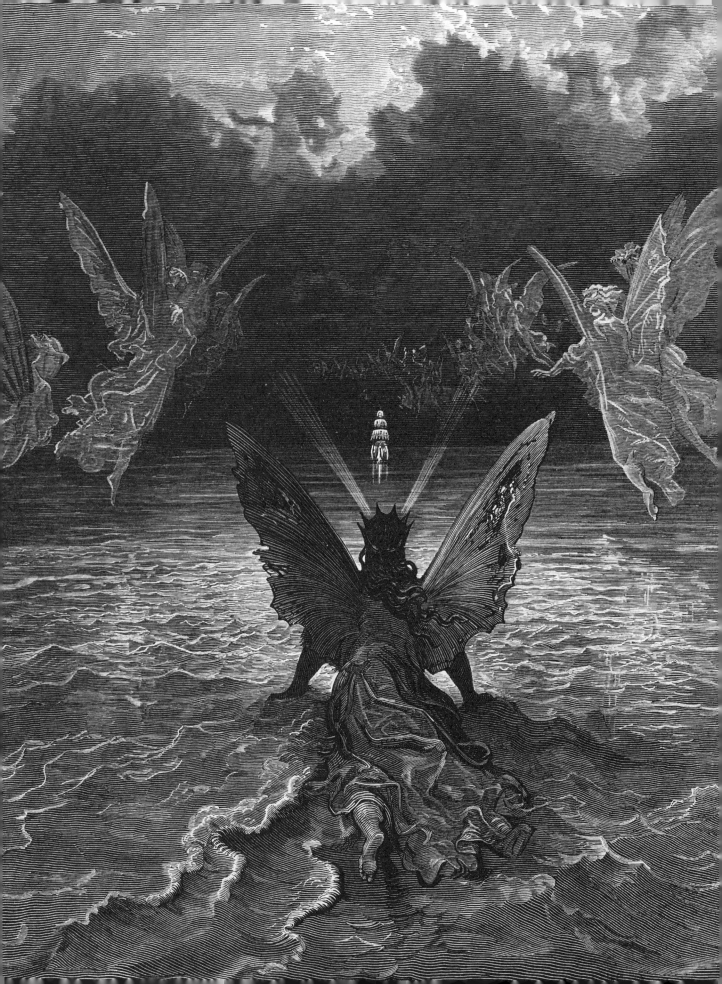

글, 새뮤얼 테일러 콜리지

영국 낭만주의의 선구자

새뮤얼 테일러 콜리지(1772-1834)는 영국의 낭만파 시인이자 비평가다. 목사의 아들로 태어나 파란만장한 젊은 시절을 보냈으며, 케임브리지에서 공부하던 시절에는 프랑스혁명과 정치인 로베스피에르에 심취해 있었다.

1798년에 발표한『서정가요집』은 시인 윌리엄 워즈워스와 함께 출판한 책으로, 영국 낭만주의 시의 태동을 알리는 선언과도 같은 작품이다. 이 작품을 통해 작가는 낭만주의의 선구자로 발돋움했다. 1800년경 독일에서 체류한 후, 콜리지의 정치적, 종교적 가치관에 근본적인 변화가 생겼고, 콜리지는 왕당파이자 독실한 기독교 신자가 된다. 이후 궁정시인 칭호를 얻음으로써 콜리지는 공식적으로 인정받은 시인이 되었다. 그리스어, 라틴어, 독일어에 통달한 교양 있고 명석한 시인 콜리지는 자연과 중세의 재발견에도 큰 관심이 있었으며, 시뿐만 아니라 희곡과 산문, 수필도 저작했다. 젊은 시절부터 정신질환과 신체질환을 함께 앓았던 콜리지는 아편 중독으로 고생하다 1834년 사망한다.

그림, 귀스타브 도레

런던에서 성공한 귀스타브 도레는 1875년 낭만주의 시의 고전이라 불리는『늙은 선원의 노래』삽화를 그린다.『늙은 선원의 노래』는 어떤 이들에게는 기독교 알레고리로 평가되기도 하는 작품인데, 도레는 이를 런던에 있는 도레 갤러리를 통해서 자비로 출판하기로 결심한다. 출판 자금은 파리 드루오 경매장에서 78개의 소묘와 수채화 작품을 판매하여 마련했다.『늙은 선원의 노래』프랑스어 번역본은 그로부터 2년 후에 아셰트 출판사에서 출간한 것이다.

온 하늘을 침묵 속에 귀 기울이게 하는 천사의 노래처럼

5부

(P.191) **빙산에 갇힌 배**

"이쪽도 얼음, 저쪽도 얼음, 정말 사방이 빙하였다네."

―

(P.192) **홀연히 나타난 유령선**

"6월의 열기 속, 한밤중 고요히 침묵하는 나무들 사이로 은밀히 흐르는 시냇물 소리 같았지."

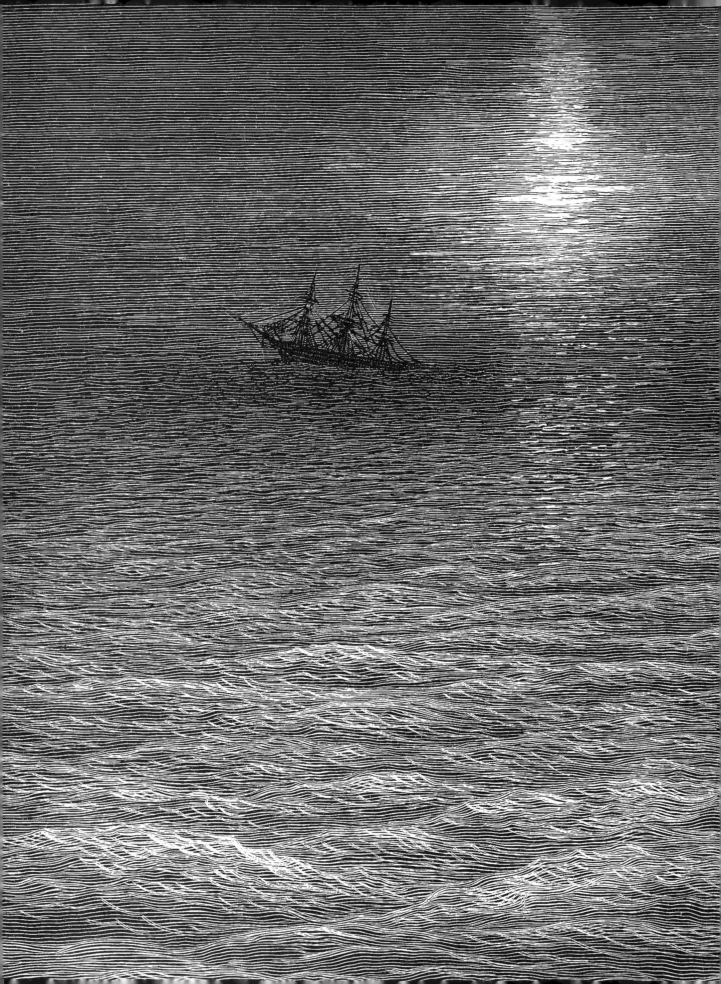

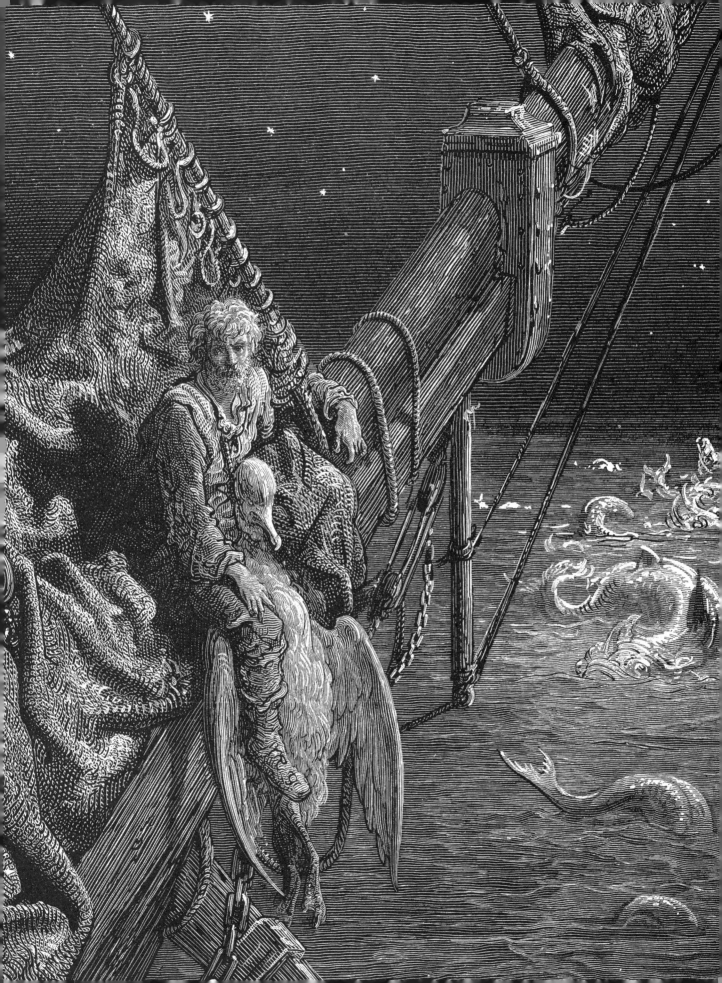

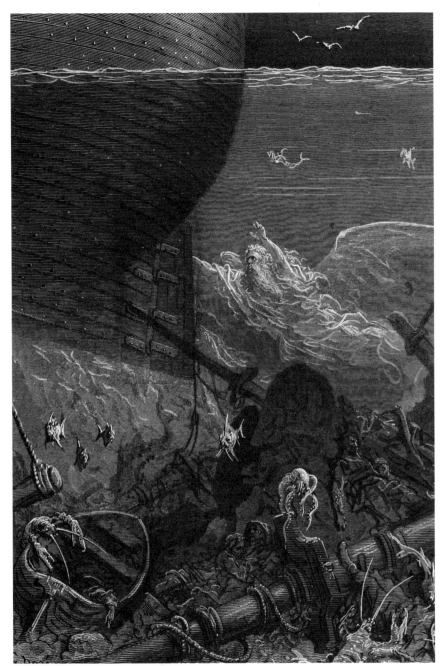

그림 설명 및 해당 구절

(P.194) 망망대해에 홀로 있는 배

"그동안 하늘에는 움직이는 달이 떠올랐네. 부드럽게, 멈춤 없이 떠오르는 달 곁에는 별도 두어 개 있었지."

(P.195) 신천옹을 가슴에 품은 늙은 선원

"가슴팍에는 강철 활 대신 신천옹이 자리 잡고 있었어."

―

(P.196) 물속 깊은 곳

"아홉 길 물속에는 빙산과 해무 지대부터 우리를 따라온 유령이 있다고."

(P.197) 선원의 영혼을 걸고 주사위를 던지는 죽음과 얼굴이 문드러진 여자

"끝났어. 내가 이겼어, 내가 이겼다고! 여자는 휘파람을 세 번 불었지."

―

(P.198,199) 폭풍우

"배는 사나운 폭풍이 울부짖는 소리를 피해 도망치고, 우리는 계속 남쪽으로 내달렸네."

끝났어.
내가 이겼어, 내가 이겼다고!

3부

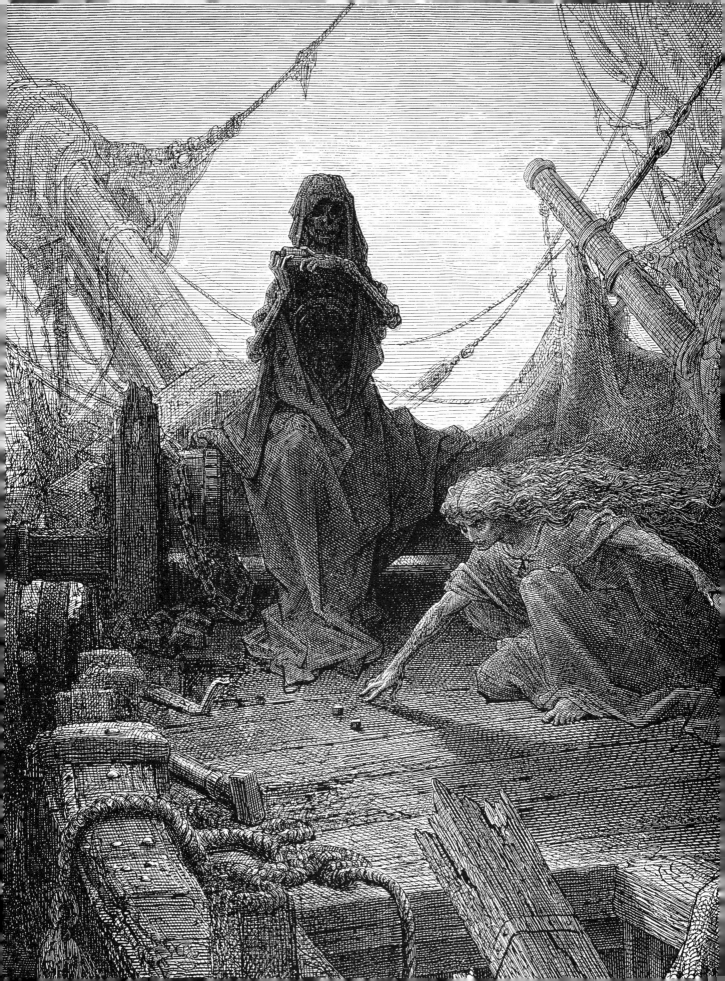

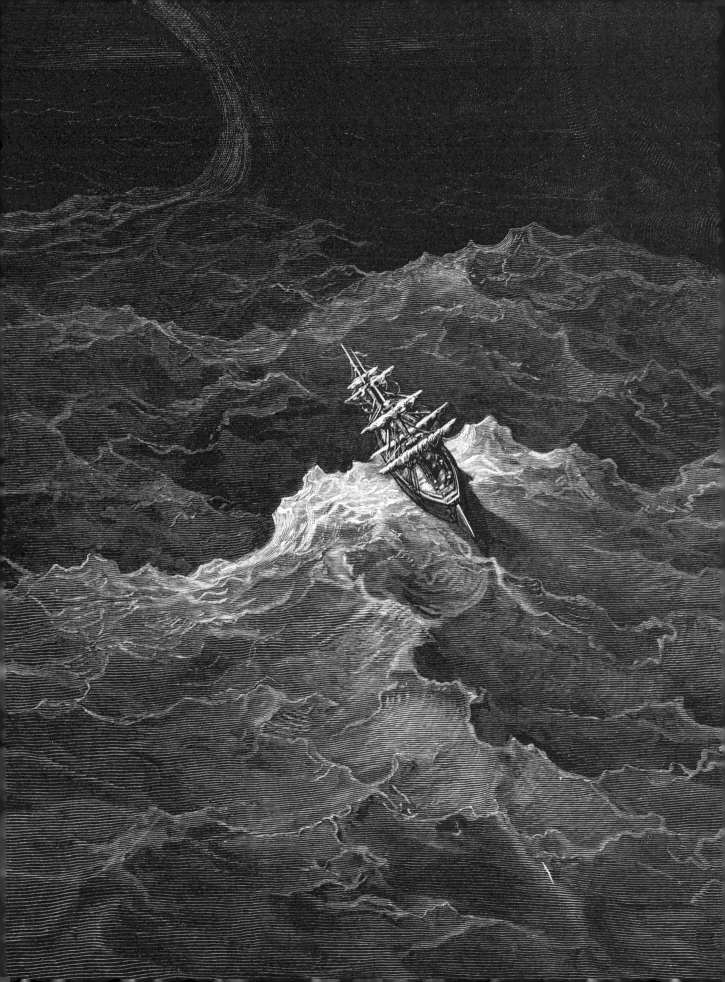

그림 설명 및 해당 구절

(P.200, 201) **갑자기 나타난 구조선**
"배가 가라앉으며 생긴 소용돌이 때문에 구조선도 빙글빙글 돌았지."

—

(P.202) **배 주위에서 헤엄치는 점액이 뒤덮인 끈적끈적한 생물**
"썩어가는 바다가 보였고, 나는 눈을 피해버렸네."

(P.203) **고뇌**
"머리로 피가 쏠린 나머지 갑판에서 정신을 잃고 말았다네."

홀로, 홀로, 나는 서 있었네.
철저히, 철저히 홀로,
넓고 넓은 바다에서.

4부

203

The Raven

갈까마귀

글, 에드거 앨런 포
1845년 作

—

삽화, 귀스타브 도레
1883년 作

작품 속으로

연인과 사별하고 비탄에 잠긴 화자의 집에 까마귀 한 마리가 날아든다. 위엄과 공포를 동시에 자아내는 갈까마귀는 창문을 통해 들어오더니 문 위에 있는 고대 여신의 흉상에 앉는다. 그러고는 반복적으로 한 단어를 말한다. "이젠 없으리(Nevermore)." 신비로운 까마귀가 같은 말을 반복하자 화자는 감탄하며 매혹되었다가, 점차 혼돈을 느끼고, 결국에는 절망에 빠진다. 이 작품은 끈질기게 반복되어 떨쳐낼 수 없는 까마귀의 대사와 두운법이 풍성한 운율을 형성하는, 뛰어난 음악성이 돋보이는 시다.

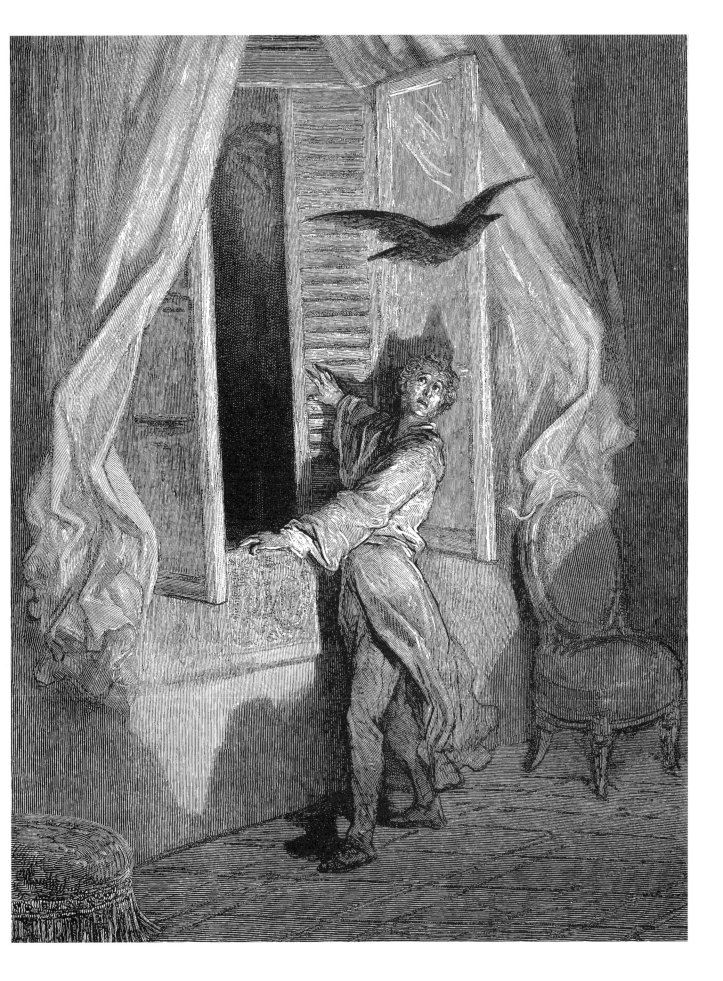

글, 에드거 앨런 포

공상과학소설과 추리소설의 아버지

에드거 앨런 포(1809–1849)는 미국 낭만주의 문학 사조의 핵심 인물이다. 시, 소설, 희곡 등 다양한 작품을 남겼고, 비평가와 출판인으로도 활동했다.

포의 부모는 유랑극단 배우였는데, 결핵과 알코올중독으로 두 사람 모두 일찌감치 세상을 떠난다. 이후 '술'과 '죽음'은 포의 작품의 단골 소재가 된다. 순탄치 않았던 청소년기를 보낸 뒤 발표한 첫 작품들은 별다른 주목을 받지 못했고, 볼티모어에서 생활고에 시달리던 포는 언론 일을 시작한다. 처음에는 편집자로, 나중에는 편집장으로 일하면서 뉴욕에 정착하였고, 마침내 1845년, 『갈까마귀』를 발표한다. 『갈까마귀』는 정교하게 다듬어진 운율을 가진 담시[27]로, 미국과 영국, 프랑스 등지에서 사랑받았다.

포는 몽상적이면서도 불안한 성향이 있었고, 고딕 예술과 심령술, 으스스한 환시 현상에 심취해 있었다. 알코올중독과 돈 문제에 시달렸기에 글쓰기를 통해 신경증을 극복하려 애썼는데, 그 때문인지 포의 작품은 독자를 불안한 감정에 몰입하게 하는 데 탁월하다. 포의 작품은 스테판 말라르메와 샤를 보들레르를 사로잡았으며, 특히 보들레르는 1856년에 포의 저서 『그로테스크하고 아라베스크한 이야기들(Tales of the Grotesque and Arabesque)』을 번역했다. 포는 40세의 젊은 나이로 미스터리한 죽음을 맞이했다.

포는 『검은 고양이』, 『황금벌레』처럼 짧지만 강렬하고 임팩트 있는 작품을 다수 발표하며 단편 소설의 위상을 높였다. 어둡고 비현실적인 포의 작품들은 SF 장르의 효시가 되었으며, 범죄를 다룬 작품들은 아서 코넌 도일과 애거사 크리스티에게 영향을 끼치며 추리 소설 및 범죄 영화의 시초가 되었다.

27 또는 발라드. 대화 형식으로 신화, 전설, 역사 등을 서술하는 중세 유럽에서 15~16세기에 유행했던 정형시의 하나이다.

그림, 귀스타브 도레

에드거 앨런 포가 소설 속에 그려낸 비현실적이면서 어두운 세계는 귀스타브 도레의 손끝에서 완벽한 이미지로 재탄생했다. 『갈까마귀』는 도레의 마지막 문학 삽화다. 1882년 『갈까마귀』의 삽화 작업을 시작한 도레가 1883년 1월 23일, 런던에세 『갈까마귀』가 출간되던 날 사망했기 때문이다.

침묵은 깨지지 않았고,
정적 속에는 아무런
징표도 없었네.

말라르메 번역본, 11쪽

(P.206) 창문으로 들어오는 까마귀와 놀란 주인공
날개를 퍼덕이며 들어온 것은 성스러운 태고에서 온 위풍당당한 까마귀.
인사도, 망설임도, 멈칫거림도 없었네.
—

(P.207) 모래시계와 낫을 든 죽음 알레고리
어둠 속을 응시하며, 의심하고, 두려워하고, 궁금해하며,
누구도 감히 꿀 수 없었던 꿈을 꾸며,
나는 오래도록 서 있었네.

나는 창문을 활짝 열어젖혔다.
보이는 것이라곤 암흑뿐이었다.

말라르메 번역본, 10쪽

그림 설명 및 해당 구절

(P.208) 덧창을 두드리는 까마귀

이내 조금 더 확실하게 들려오는 두드리는
소리, 덧창에서 들려오는 소리다.

(P.209) 창문을 여는 남자

나는 창문을 활짝 열어젖혔다.

—

(P.210) 문을 여는 남자

두드리시는 소리가 너무 희미해서
내가 들은 것이 맞는지 확신할 수 없었지요.

(P.211) 의자에 앉아 점점 미쳐가는 남자

나는 더 이상 아무 말도 하지 않았다.
내가 겨우 중얼거리며 입을 떼기 전까지, 새
는 깃털 하나도 움직이지 않았다.

—

(P.212) 공동묘지의 밤

당신은 확실히 겁쟁이는 아니군요,
음산하고 유령 같은, 머나먼 밤의 해안에서
온 고대의 까마귀여.

(P.213) 천사와 까마귀

헛되게도 책을 읽으며 고통을 유예해 보려
했다.
환하게 빛나던, 천사가 이름 붙인 진귀한 그
소녀,
– 레노어를 잃은 마음의 고통을 –

(P.214) 목이 빠지게 기다리는 남자

헛되게도 책 속에서 슬픔을 유예하려 했다.
나의 레노어를 잃어버린 슬픔을.
(보들레르의 번역본)

(P.215) Nevermore

시의 첫 연을 표현한 삽화. 화자, 까마귀, 그
리고 까마귀가 반복하는 대사인 'Nevermore'
가 보인다.

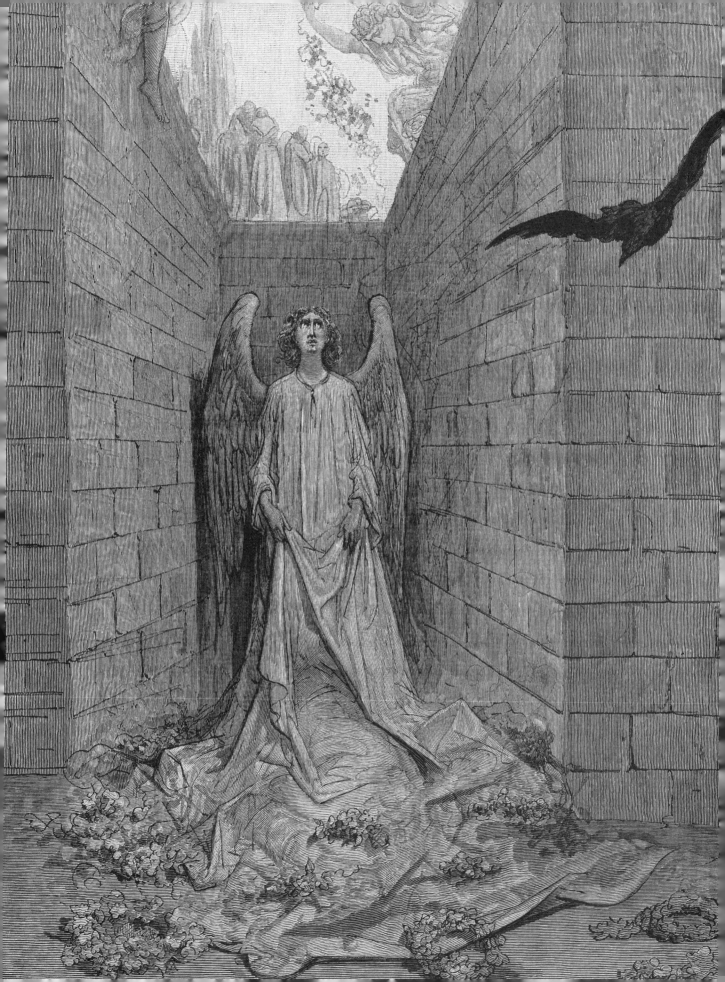

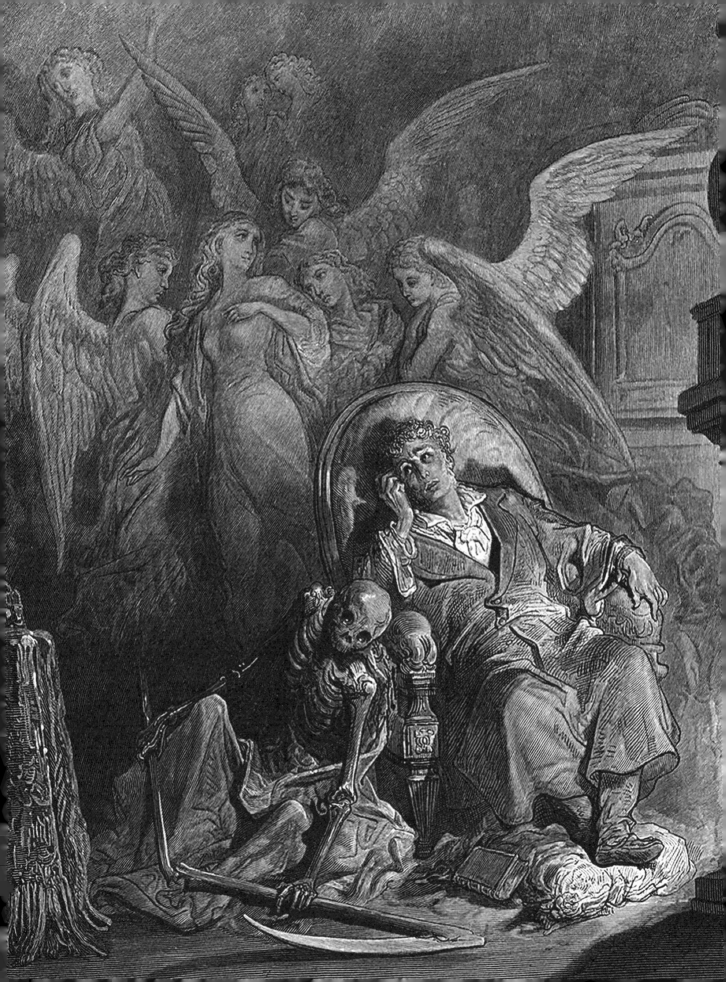

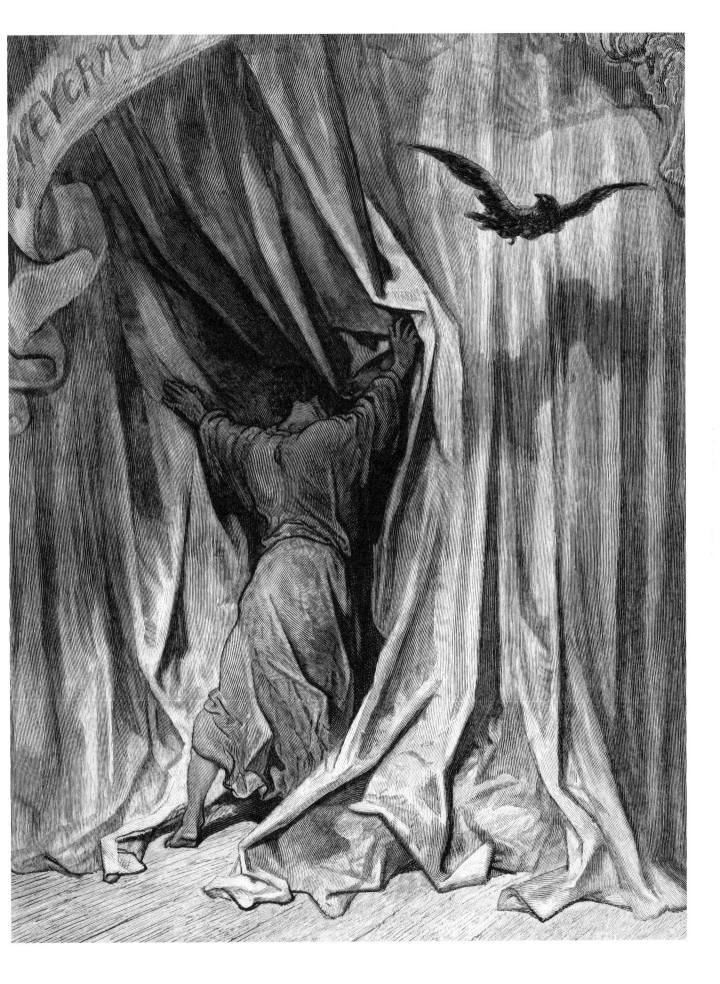

Fables & Contes

우화&동화 삽화

장화 신은 고양이, 라퐁텐 우화, 신드바드의 모험….
귀스타브 도레의 유명작 중에는 우화나 동화의 삽화가 많다.
도레는 영화, 만화, 애니메이션계에 큰 영향을 끼쳤다.

장 드 라 퐁텐
라퐁텐 우화집

P.218

샤를 페로
옛날이야기

P.232

루돌프 에리히 라스페
뮌히하우젠 남작의 모험

P.248

조제프 그자비에 보니파스
라인강 신화

P.264

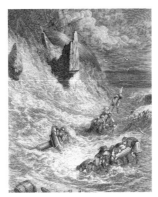

앙투안 갈랑
신드바드의 모험

P.272

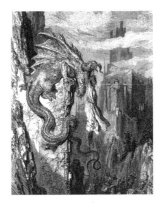

장-베르나르 마리-라퐁
조프르 기사와
브루니성드의 모험

P.280

Fables

라퐁텐 우화집

글, 장 드 라 퐁텐
1694년 作

—

삽화, 귀스타브 도레
1867년 作

작품 속으로

풍자문학의 전통을 이어받은 장 드 라 퐁텐은 의인화된 동물이 등장하는 짧은 이야기와 희화화를 통해 인간 풍속에서 개선되어야 할 점을 꼬집었다. 『라퐁텐 우화』는 여러 개의 '막'으로 구성된 장편 희극이며, 작품의 무대는 곧 세상이다. 모럴리스트[28]이자 고전주의 작가인 라 퐁텐은 독자를 빛으로 인도하여 깨우침을 주고자 한다. 각각의 우화에는 교훈이 한 가지씩 있는데, 대부분은 이야기의 시작이나 끝부분에 명시적으로 드러나며 그렇지 않은 경우는 드물다. 많이 알려진 이야기로는 「매미와 개미」, 「여우와 까마귀」, 「늑대와 양」, 「사자와 쥐」, 「산토끼와 거북이」, 「떡갈나무와 갈대」, 「흑사병에 걸린 동물들」, 「황새와 여우」가 있다.

28 인간 심리나 풍속을 관찰·묘사하여, 한 인간이 잘 살아갈 수 있는 방법과 교훈을 제시하던 16~18세기 프랑스 문필·사상가를 일컫는다.

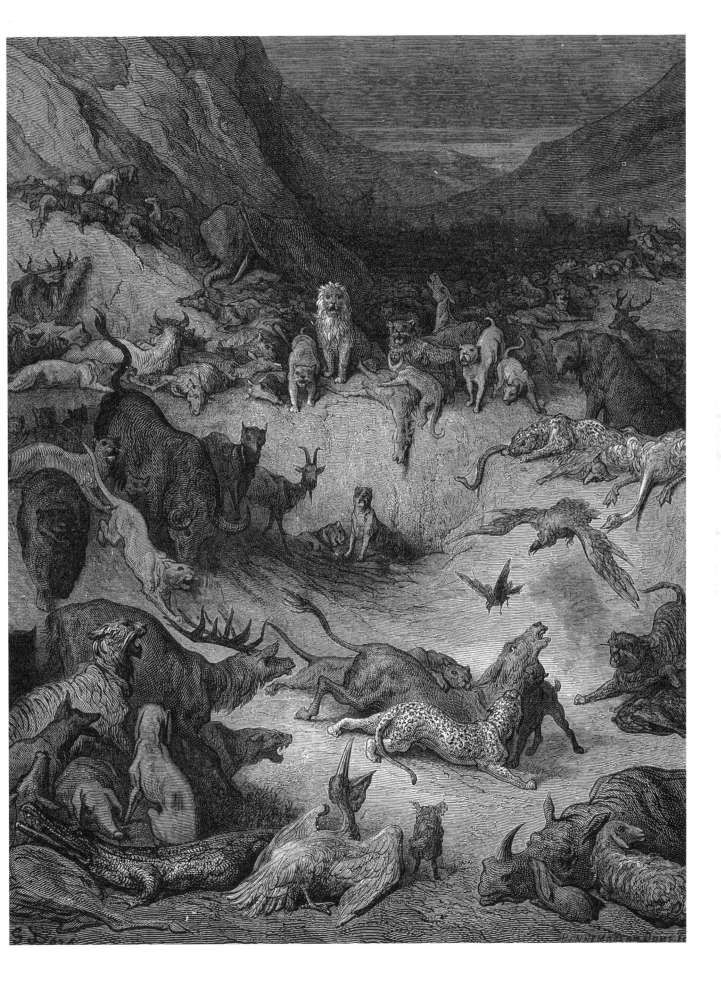

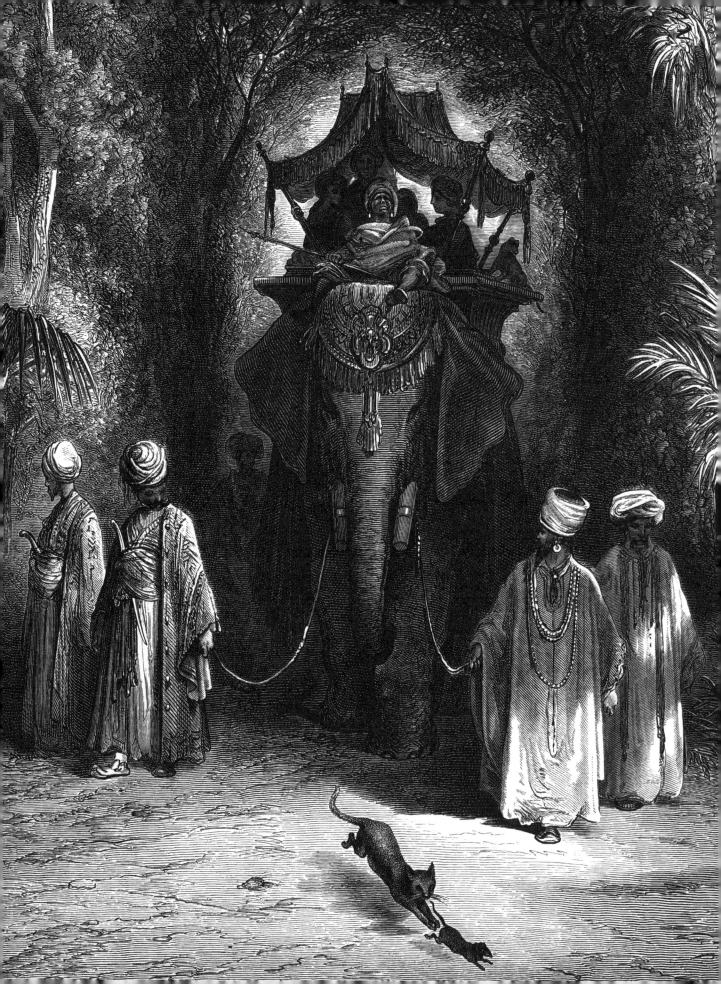

글, 장 드 라 퐁텐

루이14세 시기의 우화 작가

루이14세 시기에 활동한 시인 장 드 라 퐁텐(1621-1695)은 『라퐁텐 우화집』의 저자이며 애가, 사회적 금기를 건드리는 이야기, 희곡, 오페라 각본 등 다양한 작품을 저술했다.

라 퐁텐은 법학공부를 마친 후 파리 의회에서 변호사 자격증을 땄고, 시인들의 모임에도 자주 참석했다. 1658년에는 당시 권력자였던 니콜라 푸케 왕실 재정감독관 밑에서 일하며 시를 헌사하기도 했다. 니콜라 푸케의 눈 밖에 난 후에는 마자랭[29]의 조카인 부이용 공작부인과 루이14세의 숙모인 오를레앙 상속 공작부인 밑에서 일했다. 라 퐁텐은 아리오스토나 보나치오 같은 이탈리아 작가나 고전 작가에게서 많은 영감을 받았다. 예를 들어 소설 『프시케와 큐피드의 사랑(Les Amours de Psyché et de Cupidon)』은 아풀레이우스(Apuleius, 고대 로마의 소설가-역주)의 영향을 받은 것이다.

몰리에르, 라신, 부알로와 가까웠던 라 퐁텐은 살롱에서 많은 문학적 교류를 했고, 1864년에는 아카데미 프랑세즈 회원이 된다. 신구문학논쟁 당시 고대파로서 샤를 페로와 반대 입장에 섰다.

『라퐁텐 우화집』은 1668년에서 1694년까지, 25년이 넘는 긴 시간에 걸쳐 완성한 작품이다. 240편의 이야기가 3권으로 나뉘어 출판되었으며, 대부분의 이야기는 이솝 우화나 바브리우스 우화, 또는 페드르(Phèdre, 장 라신의 비극-역주)의 영향을 받아 탄생했다. 『라퐁텐 우화집』은 17세기 말에 출간된 이래 끊임없이 재출간되고, 전파되고, 삽화로 그려진 명작이다.

그림, 귀스타브 도레

귀스타브 도레가 그린 『라퐁텐 우화집』 삽화는 1867년 아셰트 출판사를 통해 발표되었다. 도레는 대형 사이즈의 고급형 삽화와 일반형 삽화를 작업을 동시에 진행했다. 도레의 『라퐁텐 우화집』 삽화는 다른 삽화가들의 작업물과는 조금 달랐는데, 해학과 약간의 거리를 두어 독자들을 조금 더 어둡고 비극적인 분위기로 이끌어갔기 때문이다. 환상적이면서도 낭만적인 화풍은 계속 고수했지만, 동물 묘사에 있어서는 사실에 기초한 정확한 묘사를 했다.

프랑스에는 스스로 잘났다 생각하는 사람이 많다.

「쥐와 코끼리」

(P.219) 「흑사병에 걸린 동물들」
강자냐 약자냐에 따라서 판결도 달라지는 법이다.

—

(P.220) 「쥐와 코끼리」
케이지에서 뛰쳐나온 고양이가 일순간 보여준 것은, 저는 쥐일 뿐이지 코끼리가 아니라는 사실이었다.

29 Jules Mazarin(1602~1661), 프랑스의 재상·정치가. 부르봉 왕조의 절대주의 강화에 기여했으며, 마자랭 도서관을 세우는 등 문화운동에도 힘썼다.

그림 설명 및 해당 구절

(P.222) 「염소 두 마리」

두 염소는 코를 맞붙인 채 서로를 한 발 한 발 밀어붙였다. 두 마리 모두 자신감이 넘쳤다.

(P.223) 「쥐와 올빼미」

나무 밑동의 동굴 속에는 살이 오를 대로 올라 발도 보이지 않는 생쥐들이 살았다.

(P.224) 「쥐들의 회의」

신중한 의장 쥐는 가능한 한 빨리 고양이 목에 방울을 달아야 한다고 했다.

(P.225) 「시골 쥐와 도시 쥐」

도시 쥐는 비싸고 세련된 음식 찌꺼기로 격식을 갖추어 시골 쥐를 초대했었다.

—

(P.226) 「산토끼와 개구리」

천하의 겁쟁이라도, 세상에 저보다 겁 많은 놈 하나쯤은 있기 마련이다.

(P.227) 「사자와 쥐」

힘이나 분노보다 인내와 시간이 더 대단한 일을 할 수 있는 법이다.

—

(P.228) 「고양이와 늙은 쥐」

산전수전 다 겪었기 때문에, 의심과 경계가 안전의 첫걸음이라는 것도 알고 있다.

(P.229) 「원숭이와 고양이」

교활한 원숭이와 약삭빠른 고양이가 불 앞에 앉아서 밤이 구워지는 것을 보고 있다.

(P.230) 「독수리와 비둘기」

저주받은 독수리 떼가 곧바로 쫓아와, 비둘기들을 고깃덩어리로 만들어버렸다.

(P.231) 「늑대와 암양」

양들은 모두 늑대의 뱃속으로 들어갔다. 아무도 도망치지 못했다.

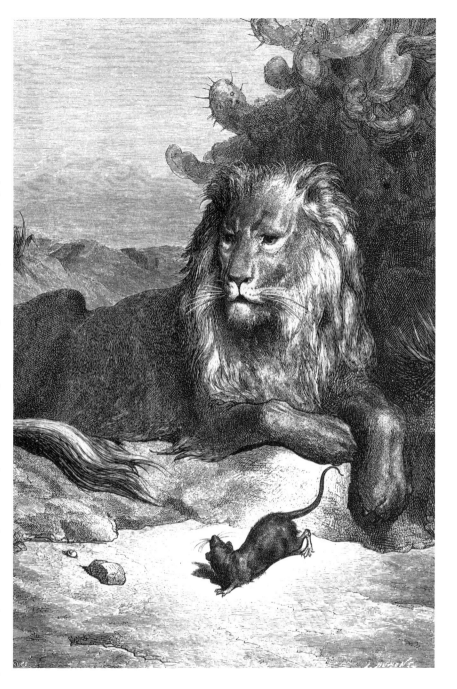

나보다 작은 존재도 필요할 때가 있다.

「사자와 쥐」

Histoires ou Contes du temps passé

옛날이야기

글, 샤를 페로
1697년 作

—

삽화, 귀스타브 도레
1862년 作

작품 속으로

샤를 페로의 『옛날이야기』는 「빨간 모자」, 「잠자는 숲속의 미녀」, 「신데렐라」, 「장화 신은 고양이」, 「당나귀 가죽」, 「엄지 동자」, 「푸른 수염」 등 9개의 이야기가 담긴 책으로, 서양 문학을 통틀어 가장 널리 알려진 작품 중 하나다.

이야기 전부를 페로가 직접 창작한 것은 아니다. 페로는 다양한 출처에서 이야기를 수집한 것으로 보인다. 보모와 가정부들 사이에서 입에서 입으로 전해져 내려오는 민담으로부터 아이디어를 얻기도 하고, 잠바스티아 바실레가 17세기에 저술한 나폴리 동화집 『펜타메로네』에서 이야기를 따오기도

했다. 발췌 내용 중 자극적인 부분은 완화하고 수정해, 아이들도 읽을 수 있는 이야기로 만들었다. 『옛날이야기』는 『어미 거위 이야기(Les Contes de ma mère l'Oye)』라고도 불리는데, 제목에 등장하는 '어미 거위(Mère l'Oye)'가 이야기를 들려주는 가상의 시골 여인인 셈이다.

시대에 상관없이 전 인류의 사랑을 받는 페로의 『옛날이야기』는 식인귀와 기사, 공주가 살고 있는 마법과 성장의 세계로 독자들을 초대한다.

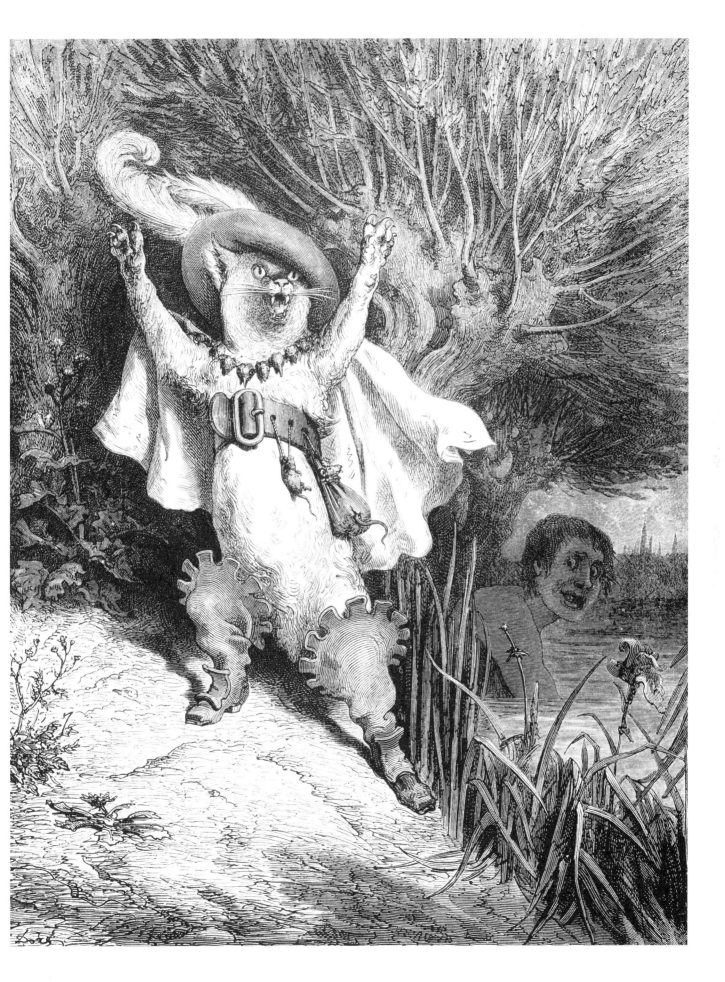

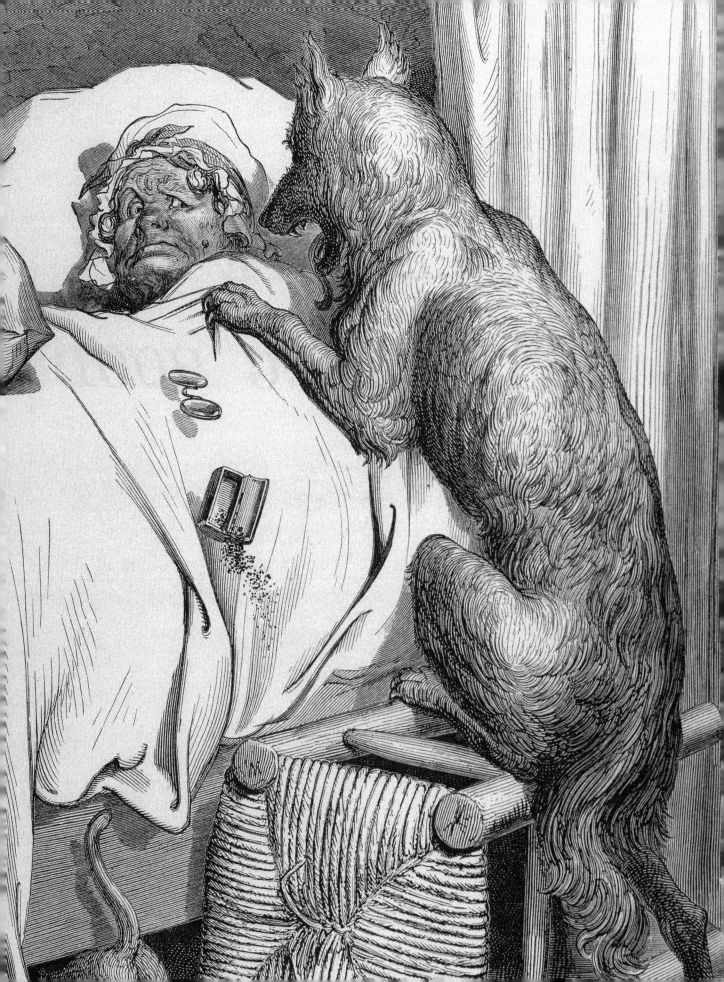

글, 샤를 페로

동화를 문학 장르로 발전시킨 작가, 근대파의 수장

파리의 교양 있는 정치인 가문에서 태어난 샤를 페로(1628–1703)는 법학을 공부했다. 견습생으로 소송 경험을 쌓던 중 1663년에 장 바티스트 콜베르의 지명을 받아 '작은 아카데미(la Petite Académie)'[30] 서기관으로 임명된다. 루이 14세의 오른팔이었던 콜베르 장관의 비호 아래 페로는 프랑스 문예 정책의 핵심 인물이 된다. 1672년 아카데미 프랑세즈의 서기관이 된 페로는 사전 편찬에 적극적으로 참여하였으며 합리적인 철자법과 간결한 어휘를 사용하려 애썼다. 샤를 페로는 형제 클로드 페로와도 가깝게 지냈다. 클로드 페로는 '아카데미 데 시앙스(Académie des sciences)'의 회원이며, 루브르 궁전 동편의 '루브르의 콜로나드'(Colonnade du Louvre)를 디자인한 건축가이다.

콜베르 장관이 1683년에 사망하면서, 20년간 이어온 페로의 정부 고위 관료 커리어에도 빨간 불이 켜진다. 콜베르의 후임으로 장관 자리에 오른 프랑수아 미셸 르 텔리에(루부아 후작), 왕의 사료 편찬관인 장 라신, 니콜라 부알로 등 정적들 때문에 권력을 잃은 페로는 잃어버린 지위를 되찾기 위해 정쟁에 뛰어들었다. 신구문학논쟁에도 적극적으로 참여하였는데, 근대파의 수장으로서 루이 14세 시대의 문학이 고전 문학보다 뛰어나다는 주장을 펼쳤다. 한편, 페로는 당시 구전 민담 정도로 취급되었던 동화를 처음으로 문학의 반열에 올려놓은 작가이다. 여러 작품을 발표했지만 그중 문학적으로 가장 의미 있는 작품은 1697년에 출판된 『옛날이야기』다.

그림, 귀스타브 도레

귀스타브 도레는 삽화 프로젝트의 계획 단계에서부터 『신곡-지옥편』과 『옛날이야기』 삽화 작업을 동시에 진행하면 어떨까 고민했다. 신비로우면서도 재미있고, 사유하게 하면서도 감동을 주는 『옛날이야기』가 『신곡-지옥편』과 대위적인 작품이라고 생각했기 때문이다. 『옛날이야기』 삽화는 『신곡-지옥편』 삽화가 세상에 나오고 1년 후에 발표되었으며, 도레의 대형 삽화 프로젝트의 두 번째 작품으로 이름을 올렸다. 『옛날이야기』는 도레가 비교적 자유롭게 작업한 작품이다. 「엄지 동자」에는 삽화 11점을, 비교적 짧은 「빨간 모자」에는 삽화 3점을 그렸다. 도레의 삽화에는 스토리를 생생히 떠오르게 하는 타의 추종을 불허하는 흡인력이 있다. 후대에 많은 디자이너와 영화인들이 도레에게 영향을 받았다. 오늘날 전 인류의 상상력의 근간에는 도레의 삽화가 자리 잡고 있다고 보아도 무방하다.

늑대가 걸쇠를 잡아당겼어요.

「빨간 모자」

(P.233) 「장화 신은 고양이」

왕이 지나가는 길목에서 외쳤습니다. "도와주세요! 도와주세요! 여기 카라바스 후작이 물에 빠졌어요!"

―

(P.234) 「빨간 모자」

걸쇠를 잡아당기자 문이 열렸어요. 늑대는 할머니를 덮쳤고, 순식간에 먹어 치워버렸어요.

30 비명·문학 아카데미(l'Académie des inscriptions et belles-lettres)의 다른 이름

그림 설명 및 해당 구절

(P.236) 「엄지 동자」

부모를 따라 깊은 숲으로 들어가는 아이들.
엄지 동자는 길을 따라가며 주머니에 있던
하얀 조약돌을 떨어트렸어요.

(P.237) 「엄지 동자」

숲속에 버려진 아이들과 엄지 동자.
엄지 동자는 나무를 타고 올라가 주변에 무
엇이 있나 살펴보았어요.

(P.238) 「잠자는 숲속의 미녀」

왕자는 숲을 지나 성을 향해 걸어갔어요. 성
으로 향하는 넓은 길이 보였어요.

(P.239) 「잠자는 숲속의 미녀」

잠에 빠진 성을 발견한 왕자.
죽은 것처럼 보이는 사람과 동물들이 여기
저기 늘어져 있었어요.

(P.240) 「푸른 수염」

성을 떠나기 전 아내에게 열쇠를 맡기는 푸
른 수염.
"이건 모든 방에 들어갈 수 있는 열쇠고, 이
작은 건 서재 열쇠요. 서재엔 들어가지 마시
오. 그랬다가는 내 분노를 맛보게 될 테니까."

(P.241) 「푸른 수염」

푸른 수염이 성을 떠나자, 성안에는 푸른 수
염의 아내와 웅장하고 화려한 성 여기저기를
구경하고 싶어 안달이 난 친구들만 남았다.

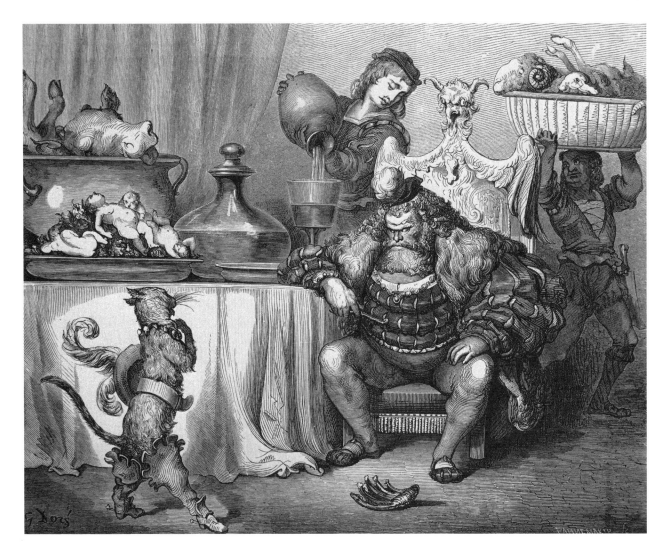

그림 설명 및 해당 구절

(P.242) 「신데렐라」

유리구두를 신데렐라의 작은 발에 대보는 왕자의 신하.
구두에 발이 꼭 맞아 보이자, '이 사람이구나!' 알아봤죠.

(P.243) 「요정들」

물을 뜨러 나간 둘째 딸.
어느 날, 둘째 딸이 샘에서 물을 긷고 있는데 남루한 행색의 아주머니가 와서 마실 물을 부탁했어요.

(P.244) 「장화 신은 고양이」

식인귀의 성에 찾아가 자신을 소개하는 꾀 많은 고양이.
식인귀는 나름 정중하게 손님을 맞이했어요.

(P.245) 「장화 신은 고양이」

농부들에게 경고하는 고양이.
"이 초원이 카라바스 후작의 땅이라고 이야기 하세요. 그러지 않으면 다진 고기처럼 패 버리겠어요."

(P.246, 247) 「당나귀 가죽」

왕비가 죽고 절망에 빠져 있는 왕.
고위 대신들이 단체로 몰려와 왕의 재혼을 요구했어요. 그렇지만 왕비와의 약속을 지켜가며 재혼하기란 쉬운 일이 아니었죠.

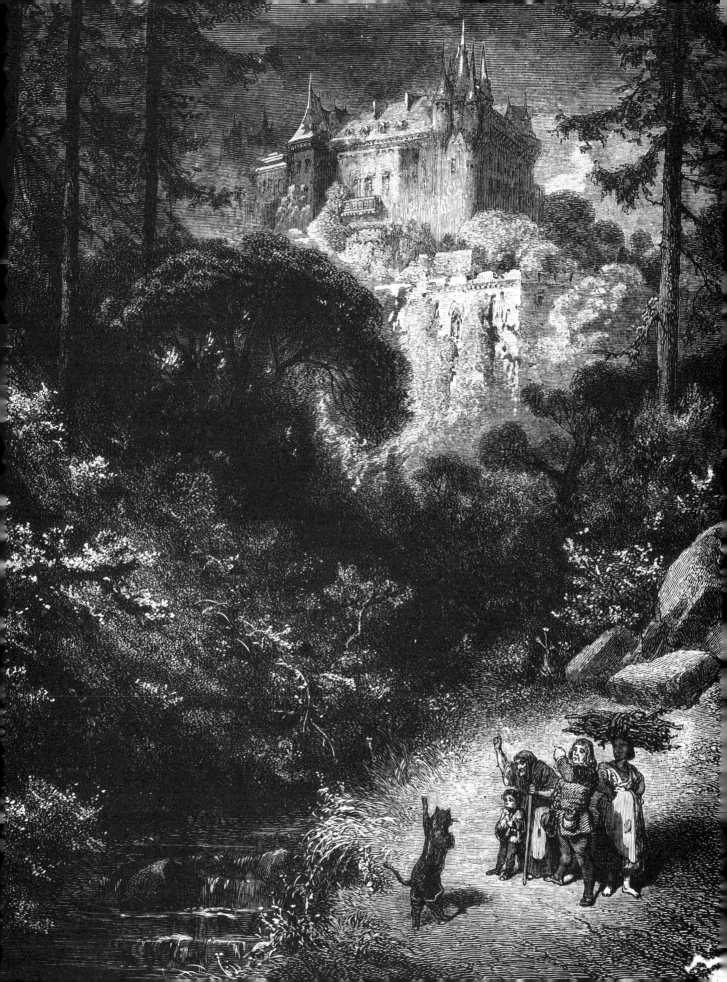

Les Aventures du baron de Mün- chhausen

뮌히하우젠 남작의 모험

글, 루돌프 에리히 라스페
1785년 作

—

삽화, 귀스타브 도레
1857년 作

작품 속으로

카를 프리드리히 히에로니무스, 일명 뮌히하우젠 남작은 1720년에 태어나 1797년에 사망한 실존 인물이다. 러시아에 고용된 용병이자 독일의 장교였던 뮌히하우젠 남작은 엘리자베스 1세의 군대에 10년간 복무하면서 크림전쟁에 참전하여 오스만제국에 대항하여 싸웠다. 독일로 돌아와서는 루돌프 에리히 라스페에게 모험담을 들려주었고, 이후 독일 하노버에 정착한다.

라스페는 뮌히하우젠 남작의 일화를 모으고, 정리하여 남작 생전에 『뮌히하우젠 남작의 모험』을 출판한다. 달을 여행한 일화, 대포알 위에 올라탄 일화, 비너스와 춤을 춘 일화 등을 실었다. 뮌히하우젠 남작의 인생과 언변은 곧 유명해져서 세상에 둘도 없는 허풍선이라는 명성이 생겼다. 독일에서는 시라노 드 베르주라크[31]만큼 유명해진다.

31 Cyrano de Bergerac, 프랑스의 시인·소설가. 대표작으로 『달나라 여행기』와 『해나라 여행기』가 있다.

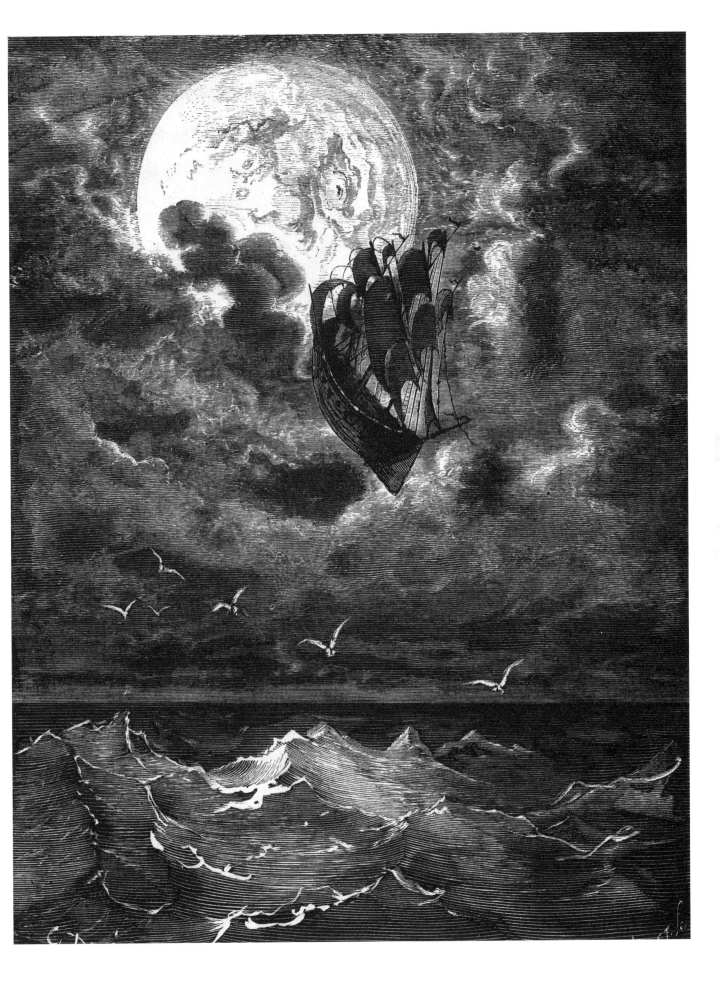

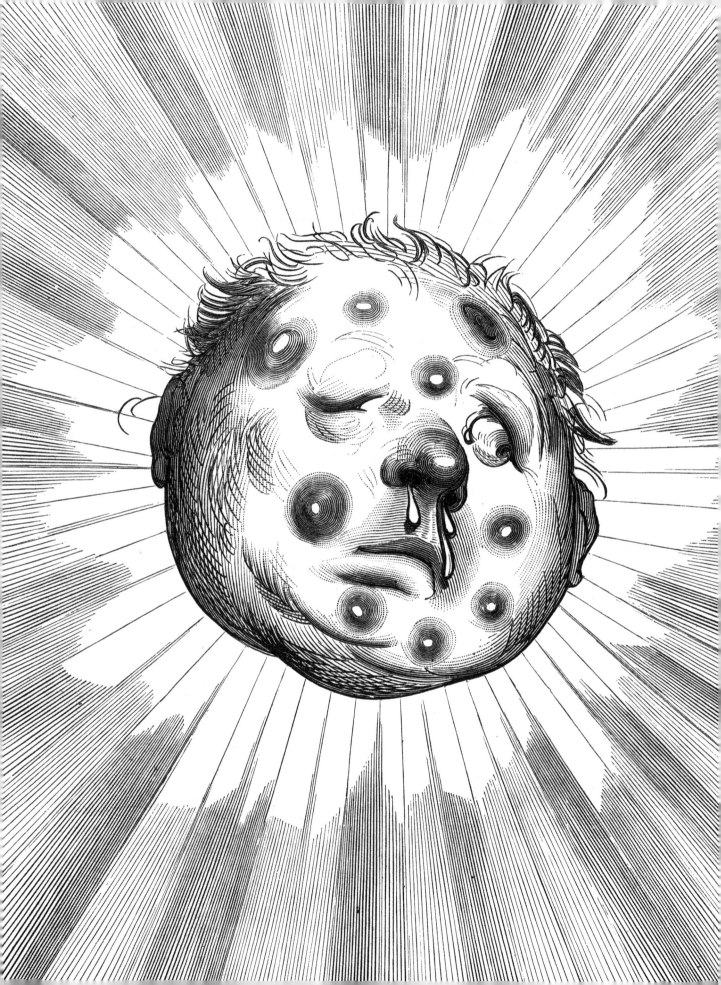

글, 루돌프 에리히 라스페

기상천외한 회고록의 집필가

독일 하노버에서 태어난 계몽주의 시대의 작가 루돌프 에리히 라스페(1736-1794)는 과학자였으며 도서관 사서로도 일했다. 자연과학, 고고학 등 다양한 분야에 조예가 깊은 석학이었던 라스페는, 고고학 교수로 일하다가 헤센-카셀 공국의 프리드리히 2세 왕자 밑에서 메달 및 골동품 분과의 감독관으로 일했다. 1775년에는 왕가의 물건을 밀매한 것이 발각되어 영국으로 망명한다. 빚더미에 앉은 라스페는 『뮌히하우젠 남작의 모험』을 발표하기 전까지 미심쩍은 채굴 사업장에서 일하기도 하고 영어로 번역도 했다. '뮌히하우젠 남작'은 실존 인물로, 러시아에서 귀국한 후 라스페를 만나 이야기를 들려주었을 것으로 추측된다.

1785년에 출판된 『뮌히하우젠 남작의 모험』은 출간 다음 해에 큰 성공을 거두었는데, 성공의 배경에는 번역가 고트프리트 아우구스트 뷔르거가 있다. 독일의 철학가이자 시인이었던 뷔르거는 번역 과정에서 작품을 많이 수정했다. 책의 원본(독일어)과 번역본(영어)이 너무 달라서 뷔르거도 이 책의 저자로 보아야 한다는 의견이 있을 정도다. 원본보다 시적이고 풍자적인 뷔르거의 번역본 덕분에 뮌히하우젠 남작은 독일 문학의 등장인물 중 가장 유명한 캐릭터가 되었다.

삽화, 귀스타브 도레

1857년, 테오필 고티에(1836-1904, 『프라카스 대장』의 저자이자 귀스타브 도레의 친구인 테오필 고티에의 아들. 동명이인이다.–역주)는 뷔르거가 번역한 『뮌히하우젠 남작의 모험』을 다시 프랑스어로 번역한다. 도레는 이 작품에 무려 200점에 달하는 삽화를 그려 넣었다. 내용 중간중간에 추가된 작은 삽화들이 적재적소에서 풍자화 같은 효과를 냈다.

태양마저 동상에 걸렸다.

5장

(P.249) 두 번째 달 여행
구름 위를 6주 동안 여행한 끝에 빛나는 섬처럼 생긴 둥그런 지구를 발견했다. 16장

—

(P.250) 태양으로부터 영감을 받은 조르주 멜리에스
러시아의 추위가 너무 혹독했던 나머지 태양도 동상에 걸렸다. 태양의 얼굴에는 아직도 그때 입은 동상의 흔적이 남아 있다.
5장

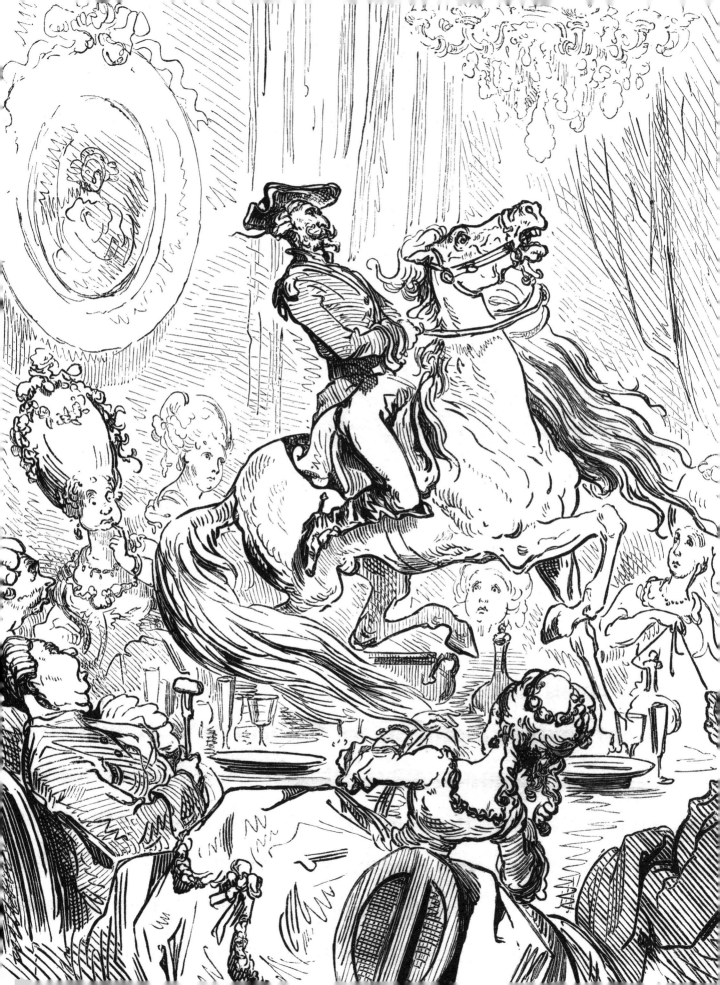

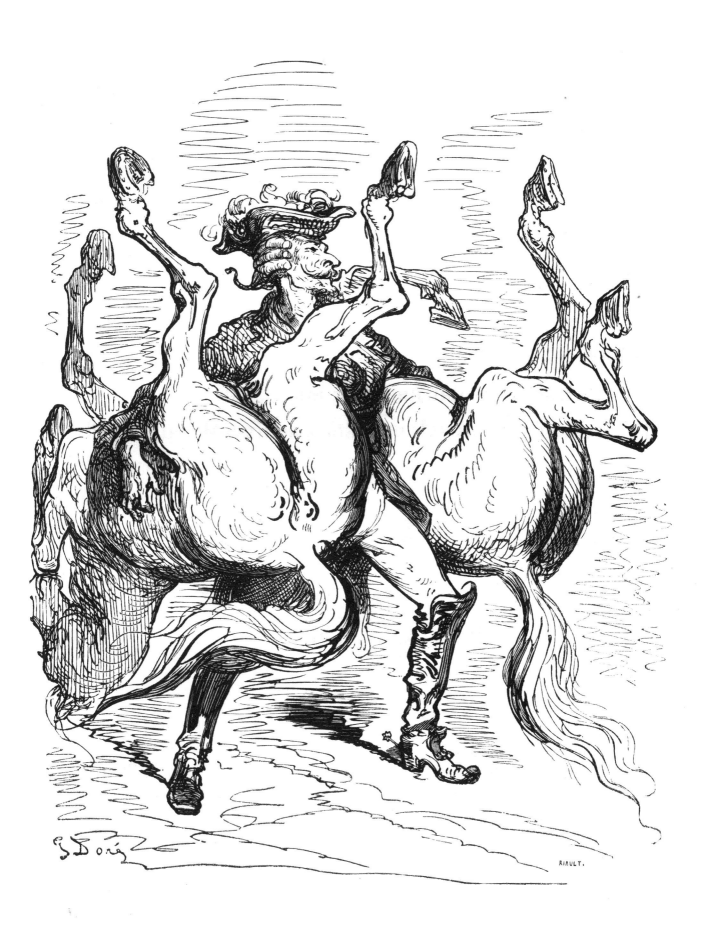

CANOVA SC^T 1766

MENDACE VERITAS

그림 설명 및 해당 구절

(P.252) 뛰어난 마술(馬術)

말에 올라탄 남작은 겁먹은 부인들을 진정 시키기 위해 말했다. "심지어 테이블에 올라 가게 할 수도 있지요." 3장

(P.253) 진기명기

독일로 돌아온 뮌히하우젠 남작은 길을 가로막은 마차를 보았다. 남작은 먼저 말을 양 팔에 한 마리씩 끼워 들고 옮긴 뒤 마차를 어깨에 지고 나를 생각이다. 5장

(P.254) 책 표제

당신은 상상조차 할 수 없는, 눈살이 찌푸 려질 만큼 기이하고 낯선, 비현실적이고 독특한 세계를 모험하는 주인공 뮌히하우젠 남작의 흉상.

(P.255) 러시아 여행

한겨울 러시아를 말을 타고 여행하는 뮌히하우젠 남작. 1장

(P.256) 사냥 일화

뮌히하우젠 남작이 호수에서 야생 오리 12마리를 한 번에 잡았던 날이다. 무더기로 잡은 오리 떼를 진주처럼 줄줄이 꿰었다. 2장

(P.257) 맹수

사자가 남작 쪽으로 몸을 돌리는 찰나, 거대한 악어가 나타났다. 사자는 남작에게 달려들었지만 도착한 곳은 악어의 아가리 안이었다. 사자 대가리가 악어 목구멍 깊은 곳에 들어가 박혔다. 6장

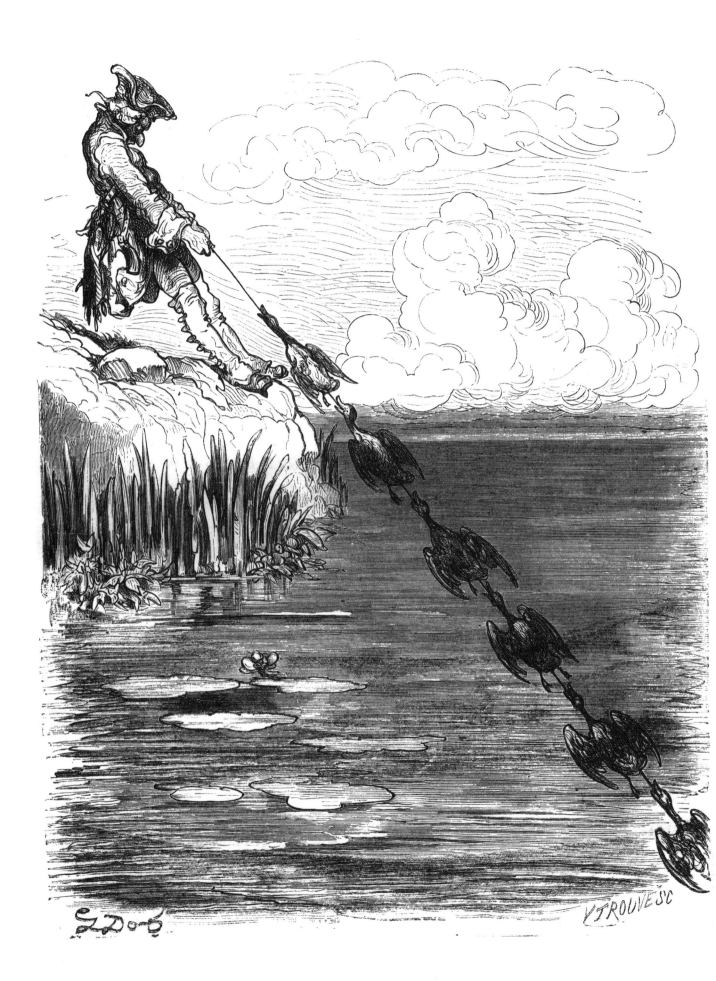

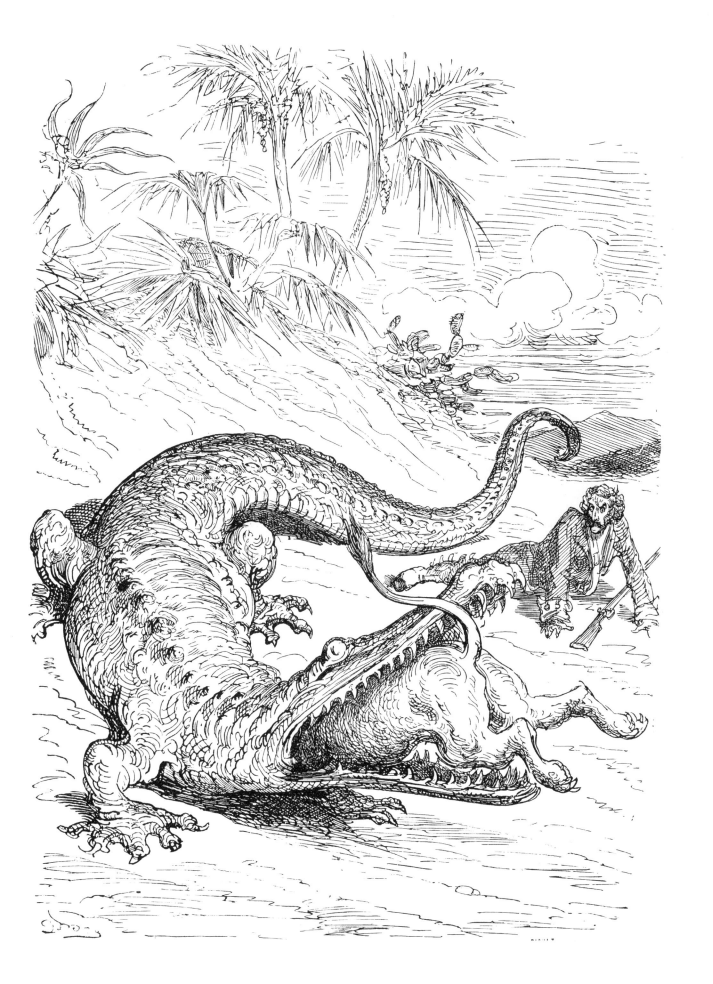

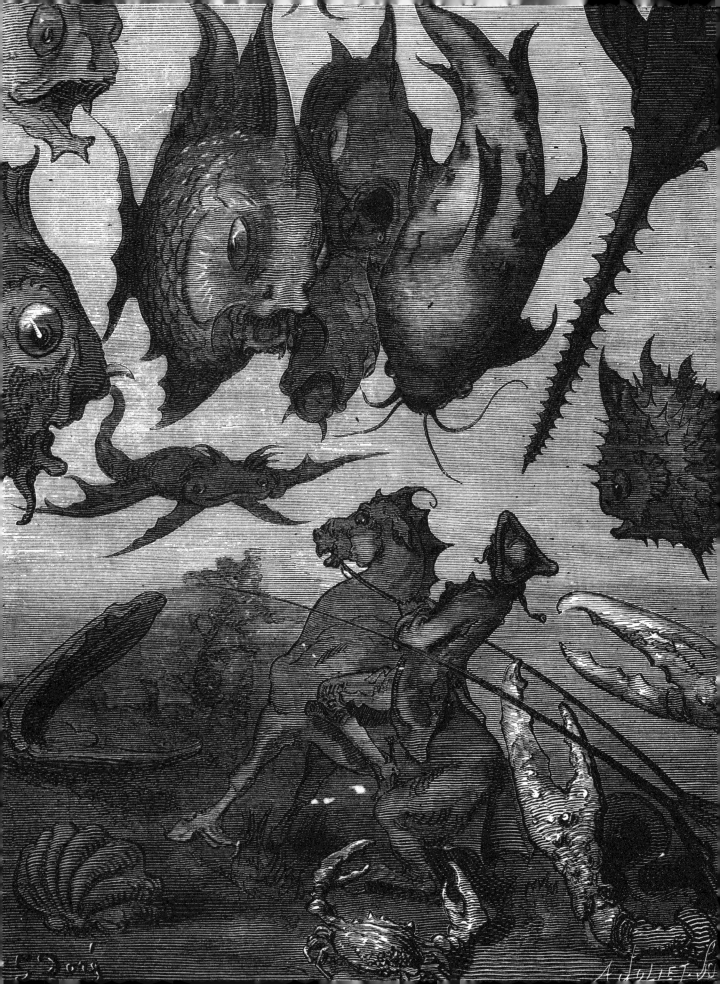

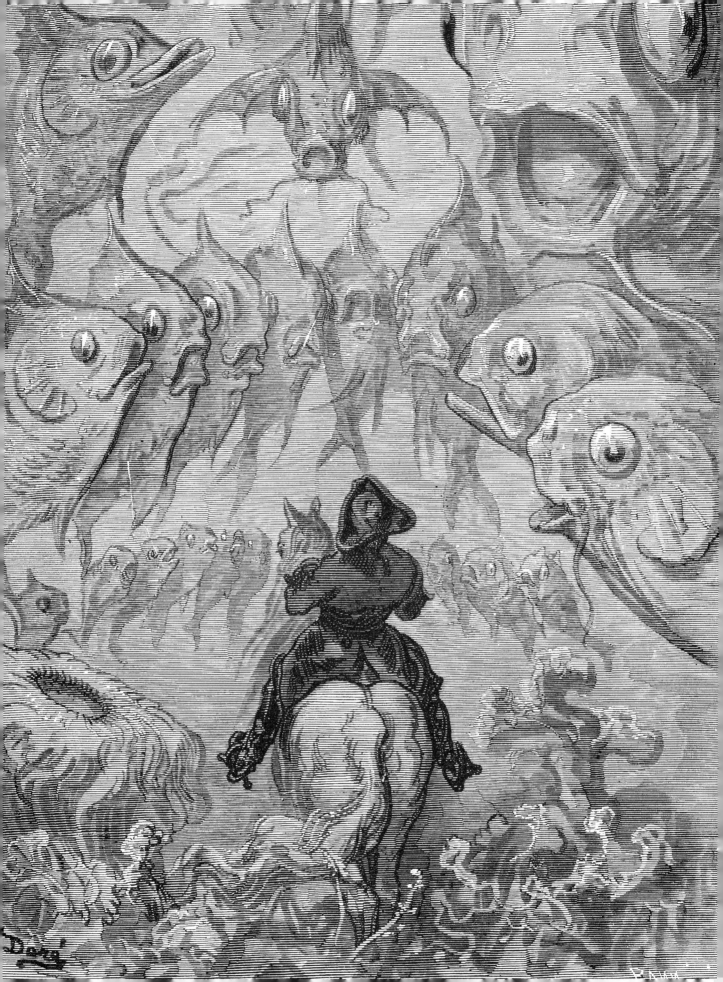

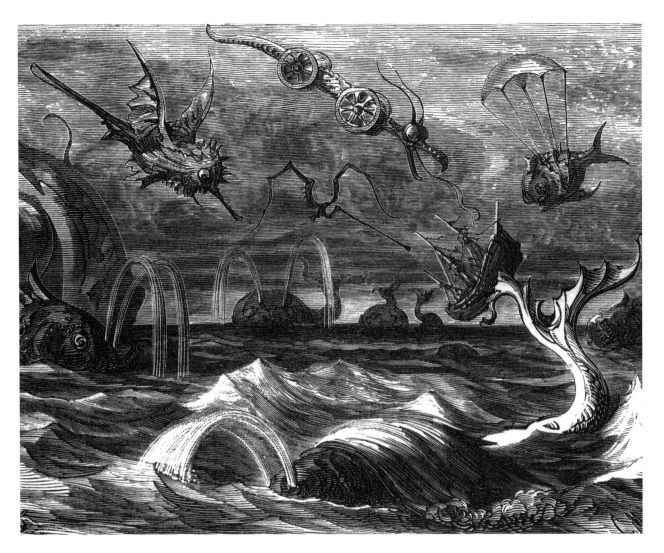

그림 설명 및 해당 구절

(P.258, 259) 거대한 물고기

뮌히하우젠 남작은 말을 타고 심해를 탐험한 아버지 이야기를 들려준다. "내가 등에 올라탄 그 동물은 엄밀히 말하면 헤엄을 친 게 아니라네. 엄청난 속도로 바다의 밑바닥을 달렸지." 8장

(P.260) 놀라운 모험

폭풍에서 겨우 벗어난 우리 배를 거대한 바다괴물이 돛까지 한 입에 삼켜버렸다. 17장

(P.261) 끝이 좋으면 다 좋은 것

천신만고 끝에 살아남은 그날을 우리는 세상에서 가장 행복한 사람처럼 기념했습니다. 13장

(P.262) 북극 여행

북극곰 떼와 마주친 뮌히하우젠 남작은, 들키지 않고 무리 사이를 통과하기 위해 곰 한 마리를 잡아서 가죽을 뒤집어썼다. 그러자 북극곰 무리가 남작 주위로 몰려들었다. 14장

(P.263) 곰 사냥

부싯돌 두 개로 곰을 죽인 뮌히하우젠 남작. 목구멍에 던져 넣은 부싯돌을 다른 부싯돌로 맞춰 불을 붙였다. *끔찍한 폭발과 함께 곰은 산산조각 나고 말았다.* 2장

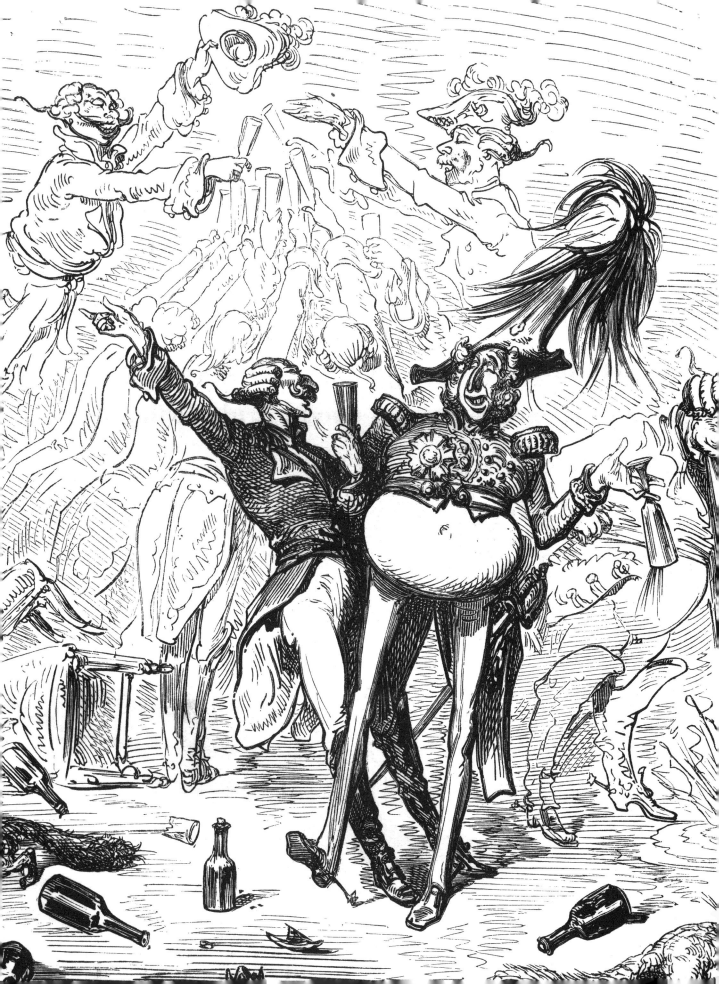

La Mythologie du Rhin

라인강 신화

글, 조제프 그자비에 보니파스
1862년 作

—

삽화, 귀스타브 도레
1862년 作

작품 속으로

『라인강 신화』는 과거 라인강 유역에 거주하던 유럽인들의 조상이 어떤 토속 신앙을 가졌는지 개관하고자 쓰인 역사서다. 스스로를 신화학자라고 소개하는 저자 조제프 그자비에 보니파스는 다양한 지식인·역사학자·언어학자의 문헌을 참고해 켈트족과 게르만족, 골족의 문화를 연구했다. 『라인강 신화』는 드루이드의 관습과 오딘, 발키리, 위그드라실 등 북유럽 및 아랍 신화 속 주요 등장인물을 설명하고 있으며, 일반 독자들을 위해 중세 다신교 신화에 자주 출현하는 요정, 마법사, 난쟁이, 거인에 대해서도 기술한다.

글, 조제프 그자비에 보니파스

시대의 흐름을 읽은 낭만주의 작가

조제프 그자비에 보니파스(1798-1865)는 다양한 소설과 희곡을 저술한 프랑스 작가다. 보니파스는 '생틴', 'X. −B. 생틴', '조제프 그자비에 생틴', '자비에' 등 다양한 필명을 사용했다. 생틴은 프랑스 우아즈주에 있는 보니파스의 어머니가 태어난 도시의 이름인데, 보니파스는 자신의 성보다 '생틴'이라는 필명을 더 좋아했다.

파리의 오텔디외 병원에서 의학을 공부했지만, 아카데미 프랑세즈 사무국장을 맡으면서 의사의 길을 포기했다. 시로 여러 차례 상을 받았고, 1823년에는 『오드, 서간과 다양한 시(Poèmes, odes, épîtres et poésies diverses)』라는 첫 낭만주의 시집을 발표했으며, 1836년에는 당시 유행했던 감성주의 소설의 대표작이라고 할 수 있는 『피치올라(Picciola)』를 쓴다. 『피치올라』는 감옥에 갇힌 정치범의 이야기로, 주인공은 감옥 포석 틈바구니에서 피어나는 꽃을 보며 이성의 끈을 놓지 않고 버틴다. 『피치올라』는 다양한 언어로 번역되었으며 유럽 전역에서 큰 성공을 거두었다.

보니파스는 평생 200편이 넘는 작품을 발표했다. 주로 역사서와 희곡을 썼는데 그중 몇 작품은 각본 작가 외젠 스크리브와 공동으로 집필했다. 도레의 팬이었던 보니파스는 도레에게 레지옹 도뇌르 슈발리에[32]를 수훈해야 한다고 관계자들에게 주장했으며, 그 바람은 1861년에 이루어졌다. 그로부터 2년 후, 보니파스는 도레와 함께 『라인강 신화』를 펴냈다.

32 나폴레옹 1세가 만든 프랑스에서 가장 명예로운 훈장. 5가지 계급
　(슈발리에·오피시에·코망되르·그랑도피시에·그랑크루아)이 있다.
33 게르만 민족의 신화와 전설이 담긴 독일어로 쓰인 영웅 서사시

삽화, 귀스타브 도레

1862년 아세트 출판사에서 펴낸 『라인강 신화』는 조제프 그자비에 보니파스와 귀스타브 도레가 협력한 작품이다. 언젠가 『니벨룽겐의 노래[33]』의 삽화를 그리리라 벼르고 있던 도레는, 『라인강 신화』에 나오는 신비한 생물과 야생 동물로 가득한 게르만 숲속에서 자신이 찾던 환상적이고 신묘한 마법 세계를 발견했다.

이 총체적 재앙 속에서 살아남은 것은 늑대 펜리르와 뱀 요르문간드 뿐이다.

5장

(P.266) **게르마니아에 침입한 그리스 로마의 신들**
로마인들이 더 이상 진군하지 못한 것은 드루이드의 활약 덕분이다. 하지만 모든 드루이드가 이들을 손쉽게 막아낼 수 있었던 것은 아니다. 4장

―

(P.267) **오딘의 탄생, 그 전과 후**
오딘의 전설에 따르면 거인족 대량 학살이 일어난 후, 거인만큼 무시무시한 육지와 바다 괴물의 대학살도 있었다. 5장

그림 설명 및 해당 구절

(P.268) **선조의 땅에 방문하다**

바로 여기서 켈트 골족을, 정확히는 골족의 우두머리 중 한 명을 만나게 된다. 3장

(P.269) **거인과 난쟁이**

북유럽 신화에 따르면 예로부터 모든 산악 지대에는 난쟁이들이 살았고, 이들은 각종 이야기 속에서 위치텔모에, 메탈라리 또는 호문쿨리라는 이름으로 불렸다. 14장

—

(P.270) **켈트족의 침입**

켈트족은 배를 타고 몰려오기도 하고 말을 달려 침입해 오기도 했다. 다른 종족들은 강철과 불, 피와 눈물의 소용돌이를 몰고 오는 북방의 켈트족들이 바다로 올지 육지로 올지 알 수 없어서 지평선을 경계하다 강쪽으로 귀를 기울이기를 반복했다. 3장

(P.271) **이미르의 탄생**

북유럽 신화에서 이미르는 오딘이 땅을 창조하게 해준 태초의 거인이다. 긴 암흑과 고요, 정적 끝에 갑작스러운 추위가 만들어낸 짙은 안개가 뒤섞이고 흡수되면서 거인 이미르가 생겨났다. 5장

땅의 무수히 갈라진 틈에서 나온 난쟁이들

14장

Sindbad le marin

신드바드의 모험

글, 앙투안 갈랑
1701년 作

—

삽화, 귀스타브 도레
1857년 作

작품 속으로

세에라자드는 자신이 처형되는 순간을 최대한 늦추기 위해 잔혹한 페르시아 왕에게 매일 밤 매혹적인 이야기를 들려준다. 그중에서 가장 유명한 이야기는 단연 「신드바드의 모험」이다. 세에라자드는 장황하고 예측할 수 없는 줄거리가 이어지는 신드바드의 모험 이야기를 풀어내며 며칠을 버틴다. 바그다드 출신의 용감한 선원 신드바드는 어떻게 부자가 될 수 있었는지 질문하는 가난한 힌드바드에게 바다에서 겪은 7가지 신비한 모험 이야기를 해준다. 이라크에서 동인도제도까지 섬에서 섬으로 항해하면서 신드바드와 친구들은 거대한 새, 거인족 키클로페스, 이무기 등 여러 신비로운 생물을 목격한다. 코끼리의 나라에 정박하기 진 마지막 항해에서는 심지어 무시무시한 식인 부족을 만나기도 한다.

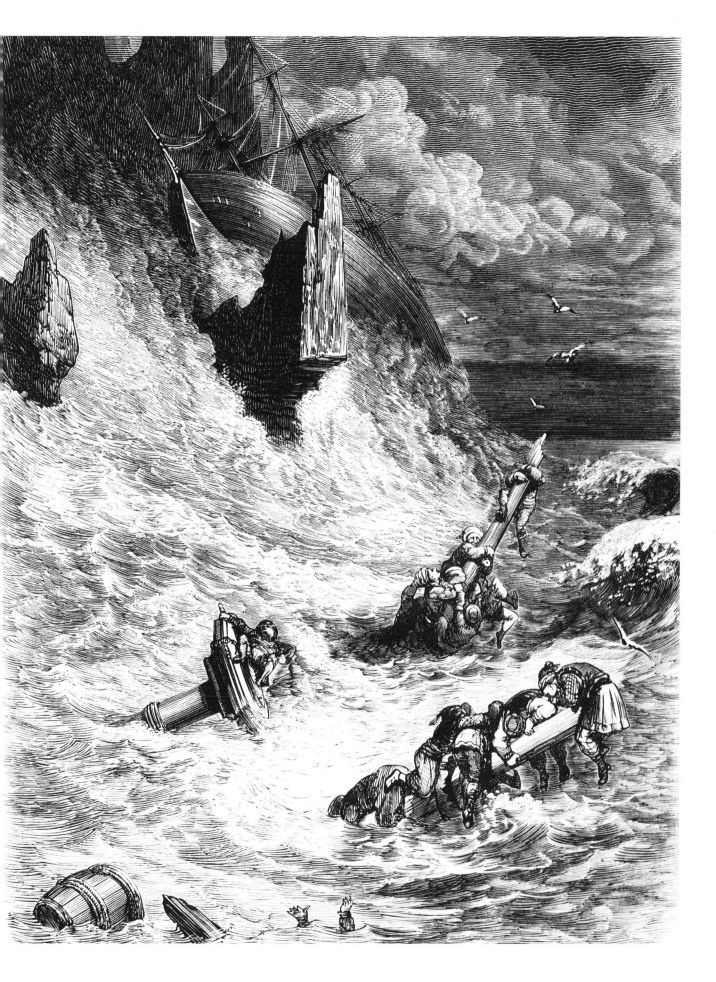

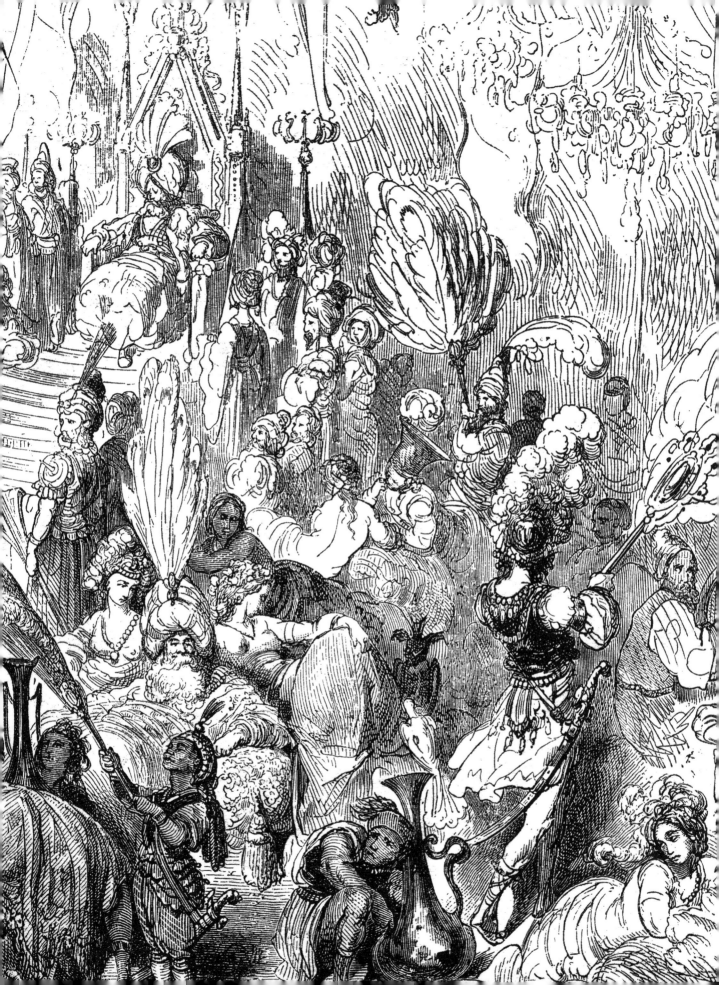

글, 앙투안 갈랑

『천일야화』를 최초로 소개한 작가

프랑스 피카르디 지방의 중산층 가정에서 태어난 앙투안 갈랑(1646-1715)은 아주 뛰어난 젊은이였다. 라틴어, 그리스어, 히브리어를 공부한 뒤 파리에 가서 동양 언어를 배웠다. 주 콘스탄티노플 프랑스 대사 비서관으로 임명된 후에는 오스만제국의 제19대 술탄 메흐메드 4세를 수행하며 트라키아, 마케도니아, 소아시아, 시리아, 팔레스타인 등지를 여행하였고, 다양한 예술품과 훈장, 고문서 등을 수집했다. 콘스탄티노플의 궁정 도서관 사서로서 1년간 연구 활동을 한 뒤 프랑스로 귀국하여 터키어, 페르시아어, 아랍어를 공부한다.
다양한 언어를 구사하는 동양학자 갈랑의 커리어는 그야말로 성공적이었다. 왕실 고고학자, 비명·문학 아카데미-일명 '작은 아카데미'-회원, 콜레주 드 프랑스의 아랍어 교수 등 명예로운 자리에도 올랐다. 거의 출판되지 않았지만 놀라운 학식을 보여주는 작품도 여럿 저술했다. 그러던 중, 18세기 초에 나온 모든 책을 능가하는 인기작을 탄생시킨다. 바로 1701년에 번역하기 시작한 페르시아 지역 설화『천일야화』다. 사실 갈랑이 가지고 있던 원고는 「신드바드의 모험」이었는데, 번역을 진행하면서 「신드바드의 모험」이 사실 거대한 이야기『천일야화』의 일부일 뿐이라는 사실을 깨닫게 된다. 갈랑은 번역을 완수하기 위해 알레포[34]에서 15세기에 만들어진 나머지 원고를 공수해 왔고, 일생에 걸쳐『천일야화』를 번역한다. 「알리바바와 40인의 도둑」, 「알라딘」, 「요술램프」 등 원작에는 없는 이야기도 창작하여 추가했으며, 몇 가지 이야기는 다시 쓰거나 일부는 삭제하기도 했다. 갈랑은 작품에 당시 유행했던 환상 문학 문체를 도입했다. 『천일야화』는 총 12권으로 구성되었으며 1704년부터 1717년까지 14년에 걸쳐서 출간되었다. 이 작품 이후 유럽 사회와 예술계에 동양 문화 붐이 일었으며, 수 세기 동안 지속되었다.

34 시리아 북부의 도시
35 스리랑카의 옛 명칭

그림, 귀스타브 도레

『천일야화』는 귀스타브 도레의 삽화 작업 계획서에 포함되어 있던 작품이다. 도레는 1857년에 잡지 《어린이 주간: 재미있고 교육적인 글과 그림 저장소(La semaine des enfants: magasin d'images et de lectures amusantes et instructives)》에 기고하기 위해 『천일야화』의 삽화를 그렸다. 이후 1865년, 도레와 다른 화가들의 삽화를 함께 실은 『천일야화』 완벽본이 아셰트 출판사를 통해 세상에 나온다. 도레는 동양에 대한 환상을 가지고 있었고, 그 환상에 기반을 두고 아랍, 중국, 인도를 상상했다.

세렌디브[35]의 왕은 자신의 호의에 칼리프가 호응해 주어 크게 기뻐한다.

6번째 여행

(P.273) **파도가 치는 대로**
그날, 우리는 마치 바람과 파도의 장난감 같았다. 한 치 앞도 내다볼 수 없는 잔인한 운명을 앞에 두고 꼬박 하루를 뗏목에서 보냈다.
6번째 여행

—

(P.274) **왕 앞에 진상할 선물**
신드바드는 칼리프가 보낸 선물을 세렌디브의 왕에게 가져갔다. 귀한 비단, 마노 보석으로 된 항아리, 화려하고 값비싼 솔로몬의 테이블이 있었다.
6번째 여행

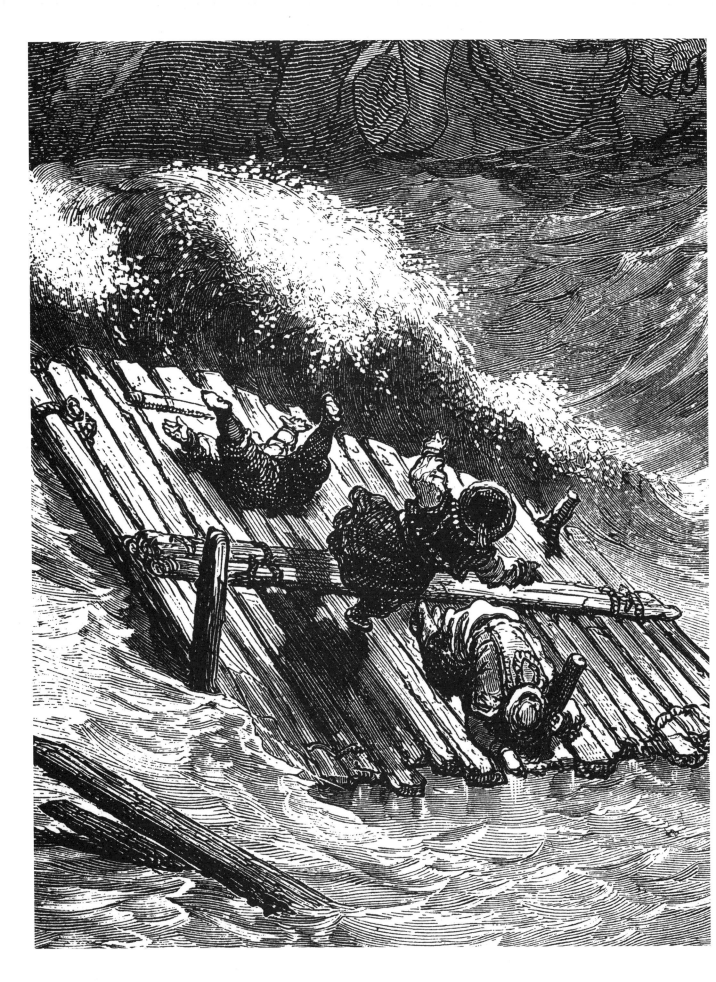

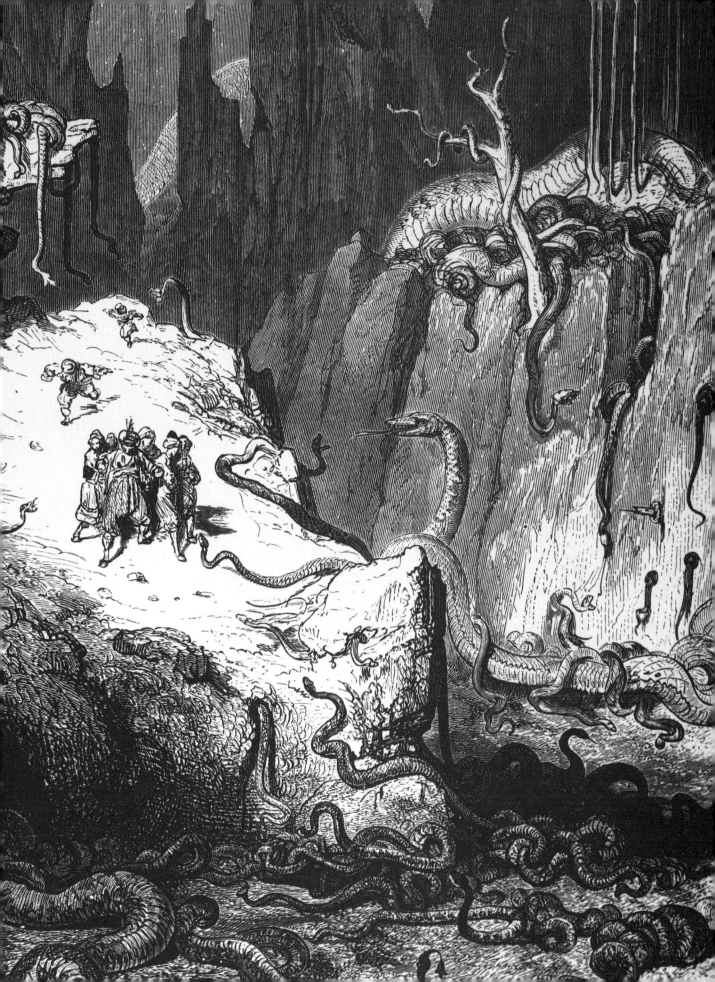

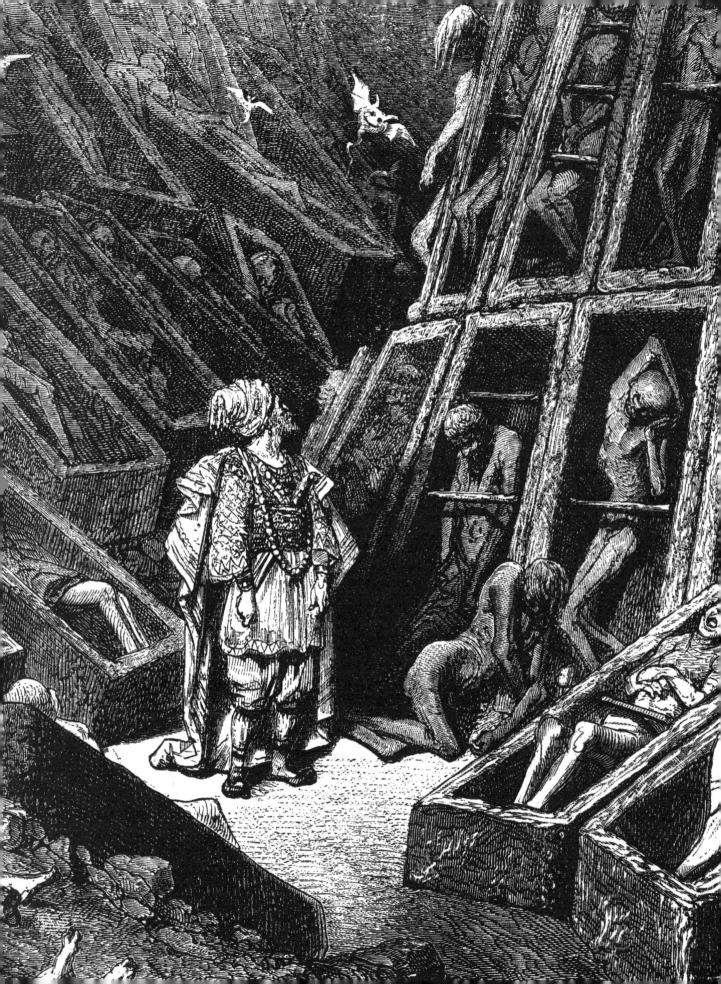

그림 설명 및 해당 구절

(P.276) **탈출**

신드바드는 동료들과 뗏목을 타고 탈출한 과정을 설명한다. 노를 저어 해안에서 벗어나려고 하는데 거인이 커다란 바위를 던져댔다.

6번째 여행

(P.277) **뱀의 협곡**

신드바드는 코끼리 한 마리 정도는 너끈하게 삼켜봤을 것 같은 아주 길고, 아주 굵은 뱀이 우글거리는 곳에 도착했다.

두 번째 여행

(P.278) **음산한 장소**

해골이 쌓여 있는 것을 발견한 신드바드와 일행. 너무나 지쳐 바닥에 쓰러진 신드바드와 그 일행은 두려움에 사로잡혔다.

세 번째 여행

(P.279) **견딜 수 없는**

신드바드가 동굴에 들어가자 시체 무더기에서 나는 견딜 수 없이 역한 냄새가 코를 찔렀다.

네 번째 여행

Les Aventures du chevalier Jaufre et de la belle Brunissende

조프르 기사와 브루니성드의 모험

글, 장-베르나르 마리-라퐁
1856년 作

—

삽화, 귀스타브 도레
1856년 作

작품 속으로

이야기는 아서왕의 궁정에서 시작된다. 식사 도중 반역자 톨라 드 뤼지몽이 기사 한 명을 살해하고 도망친다. 그런데 뤼지몽을 추격해야 한다고 주장하는 이는 당시 어린 시종이었던 조프르뿐이었다. 아서왕은 시종 조프르를 원탁의 기사로 서임하여 바로 반역자 뤼지몽을 쫓게 한다. 환상적인 모험과 기묘한 이야기, 전투, 영광스러운 활약상이 가득한 『조프르 기사와 브루니성드의 모험』은 이렇게 시작된다.

용감한 기사 조프르는 반역자를 추격하면서 마법사 마을을 지나고, 난쟁이, 나병환자, 악독한 어둠의 기사와 마주쳤으며 아름다운 브루니성드도 만난다. 사랑에 빠진 브루니성드와 조프르 기사는 서로에 대한 마음을 숨긴 채 안타깝게 이별한다. 하지만 조프르는 결국 흉폭하고 오만한 반역자 뤼지몽과 싸워 이기고 브루니성드에게 자신의 마음을 전한다. 둘은 결혼식을 올리기 위해 아서왕의 궁정으로 향한다.

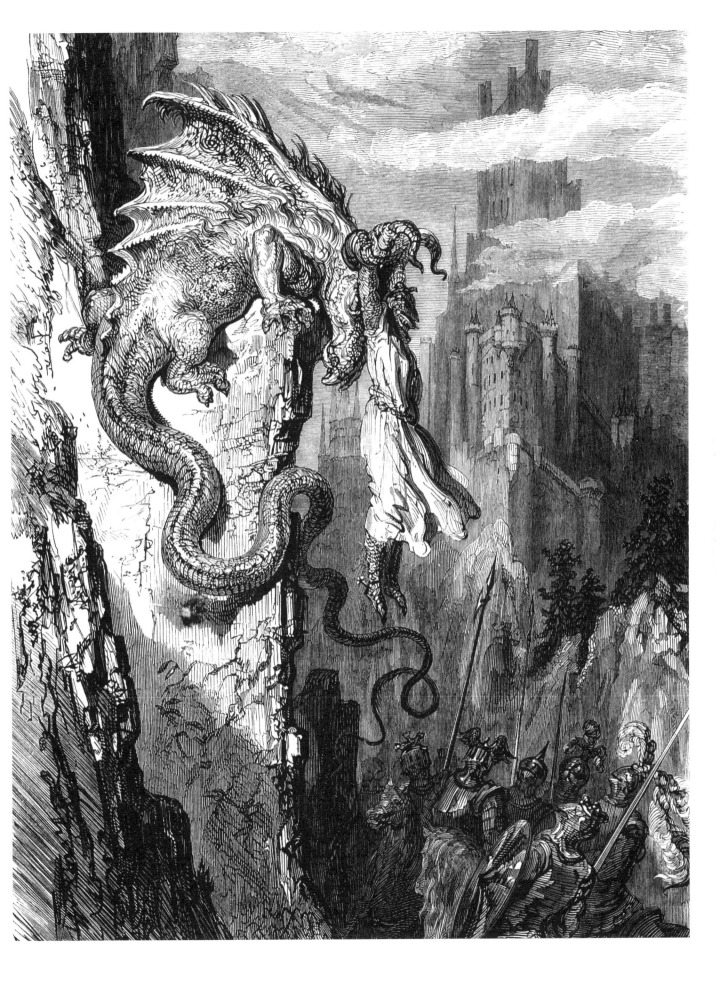

글, 장-베르나르 마리-라퐁

역사가·언어학자·중세 프랑스 문학 번역가

역사가이며 언어학자인 장-베르나르 마리-라퐁(1810-1884)은 프랑스 남부 타른에가론느주에 있는 몽토방 근처에서 태어나 1830년에 파리에 정착했다. 프랑스 남부 지역 역사와 중세 남부 프랑스어인 오크어 문학 관련 저서를 다수 남겼으나, 스페인과 고대 로마 역사에도 관심이 많았다. 로망-오크어 관련 연구로 학계의 인정을 받았으며, 1836년에는 프랑스 국립 역사 및 고고학 협회의 회원이 된다. 저서로는 『남프랑스 정치·종교·문학사, 고대부터 최근까지(Histoire politique, religieuse et littéraire du Midi de la France, depuis les temps les plus reculés jusqu'à nos jours)』와 몽토방 지역 역사서가 있다. 라퐁은 몽토방에 큰 애착을 가졌으며 몽토방을 도시화 프로젝트로부터 지키려고 애썼다.

마리-라퐁은 아서왕 전설 「조프레 이야기」가 오크어로 남아 있는 것을 발견하고 이를 번역하여 재구성한다. 「조프레 이야기」는 아라곤[36]의 왕에게 12세기 말이나 13세기 초에 헌정된 것으로 추정되는 작자미상 서사시인데, 프랑스에서는 라퐁이 번역한 후에야 대중에게 알려진 반면, 스페인에서는 이미 16세기부터 번역되어 널리 알려져 있었다. 미겔 데 세르반테스도 「조프레 이야기」에서 영감을 얻은 것으로 보인다.

그림, 귀스타브 도레

귀스타브 도레의 삽화가 더해진 『조프르 기사와 브루니성드의 모험』은 중세 소설과 역사 소설이 사랑받던 당시 풍조를 따른 작품으로, 1856년 새해를 기념하여 출판되었다. 이 소설은 도레의 명성에 힘입어 같은 해 영국에서도 『Jaufry the Knight and the Fair Brunissende – A Tale of the Times of King Arthur』라는 제목으로 출판되었다.

먼지구름이 올라가 하늘에 닿았다.

『조프르 기사와 브루니성드의 모험』 서두에 수록된 삽화(p.281) 묘사

(P.281) 브로셀리앙드 숲의 괴물
괴물의 뿔에 손이 붙어버린 아서왕은 이리저리 휘둘리다 추락할 위기에 처한다. 기사 세 명과 궁정에 있던 모두가 비명을 듣고 달려나와 절벽 아래에서 망연자실하고 있다.

—

(P.282) 폐허 앞에서
조프르 기사는 폐허가 된 성을 바라보며 말에서 내려섰다. 바람이 불어와 마지막 남은 마법의 흔적까지 모두 쓸어갔다.

36 스페인 북동부에 위치했던 가톨릭 왕국

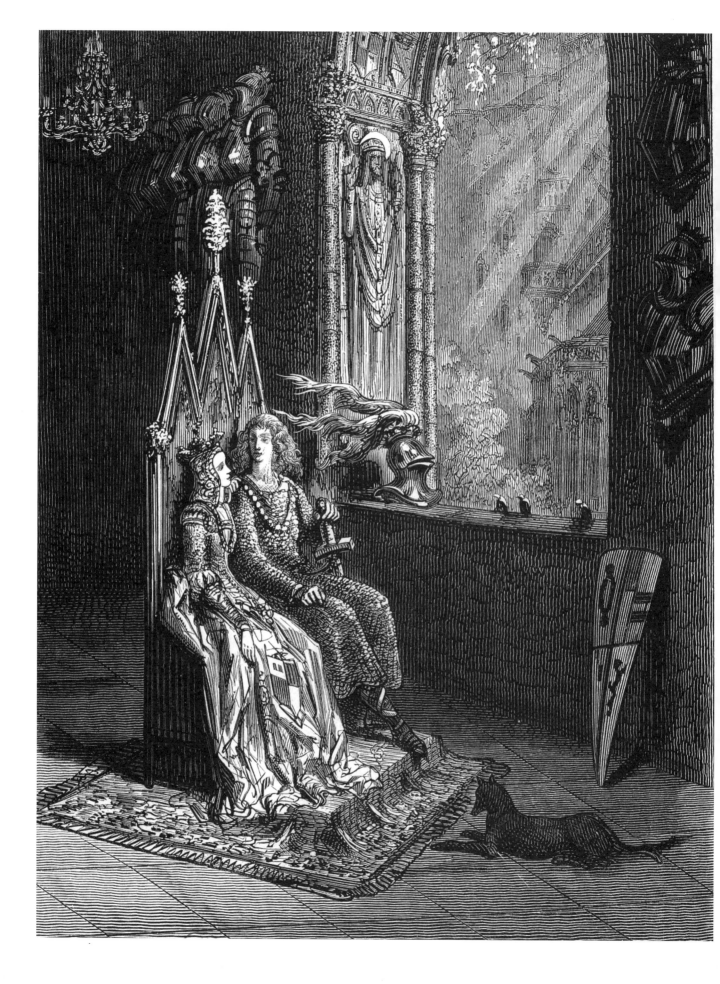

그림 설명 및 해당 구절

(P.284) **연인**

두 사람은 대연회장에 앉아 서로에게 가장 중요한 것이 무엇인지 이야기를 나눈다.

(P.285) **행렬**

다음날, 조프르와 브루니성드는 궁정을 떠난다. 사람들이 나와 승리의 주역인 아름다운 한 쌍을 몽브룅성까지 배웅한다.

(P.286) **처형**

조프르 기사는 악당 여럿을 처단했다. "이제 사람들은 안심하고 이 골짜기를 지날 수 있을 것이요."

(P.287) **숲속 깊은 곳**

성스러운 곳에 있는 수도원을 화려하게 꾸며, 조프르와 브루니성드를 데려갔다.

(P.288) **이상한 만남**

소나무 아래에서 팔을 괴고 앉아 있는 노파를 보고, 그 괴상한 얼굴에 깜짝 놀랐다.

(P.289) **정지**

어떤 남자가 기사를 멈춰 세운다. "정지! 남작이여, 전할 말이 있소!"

(P.290) **무서운 환영**

조프르 기사가 비명을 질렀다. "주여! 나의 영혼을 받아주소서! 저런 것을 본 적 있는 사람 있는가?"

(P.291) **구조**

비명소리를 들은 조프르 기사가 땅에 발을 단단히 고정하고 창에 달린 갈고리로 물에 빠진 여자를 구하려고 애쓰고 있다.

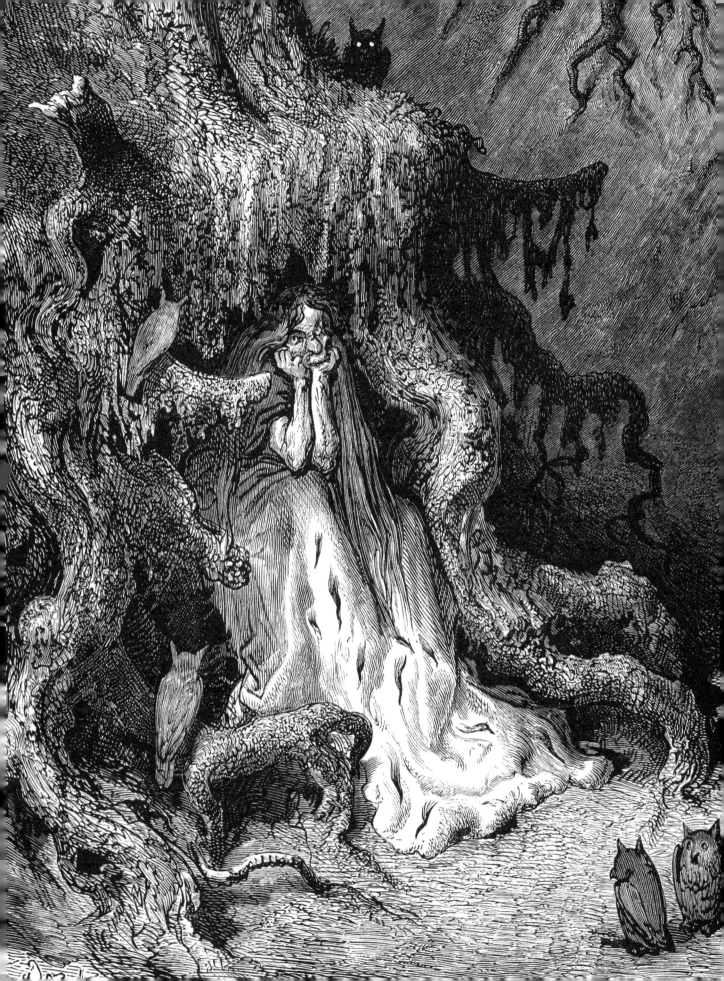

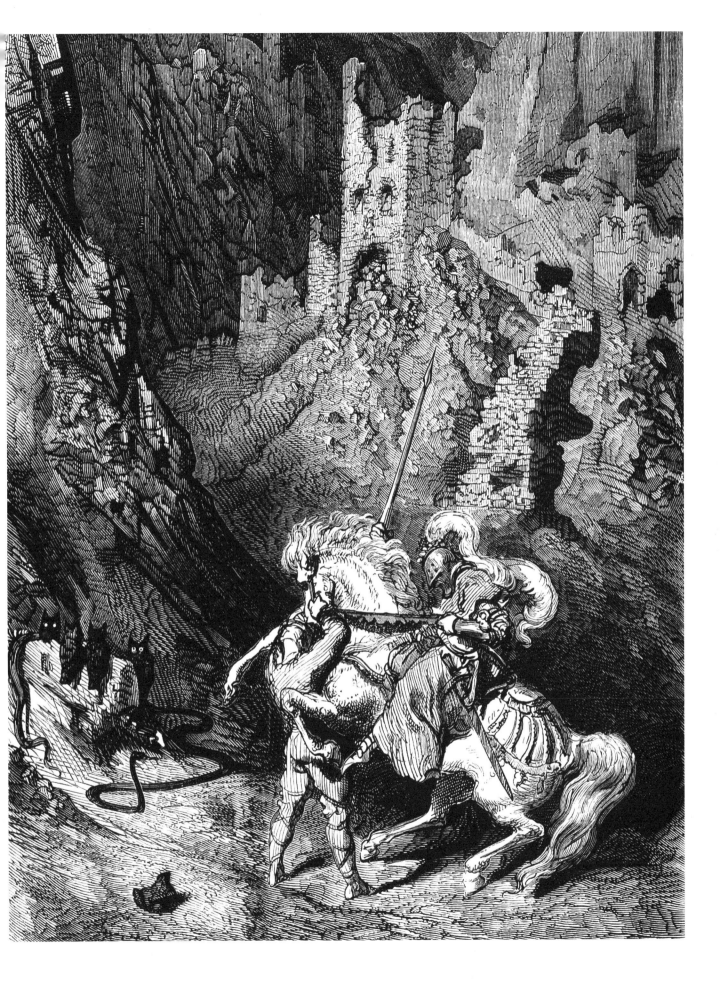

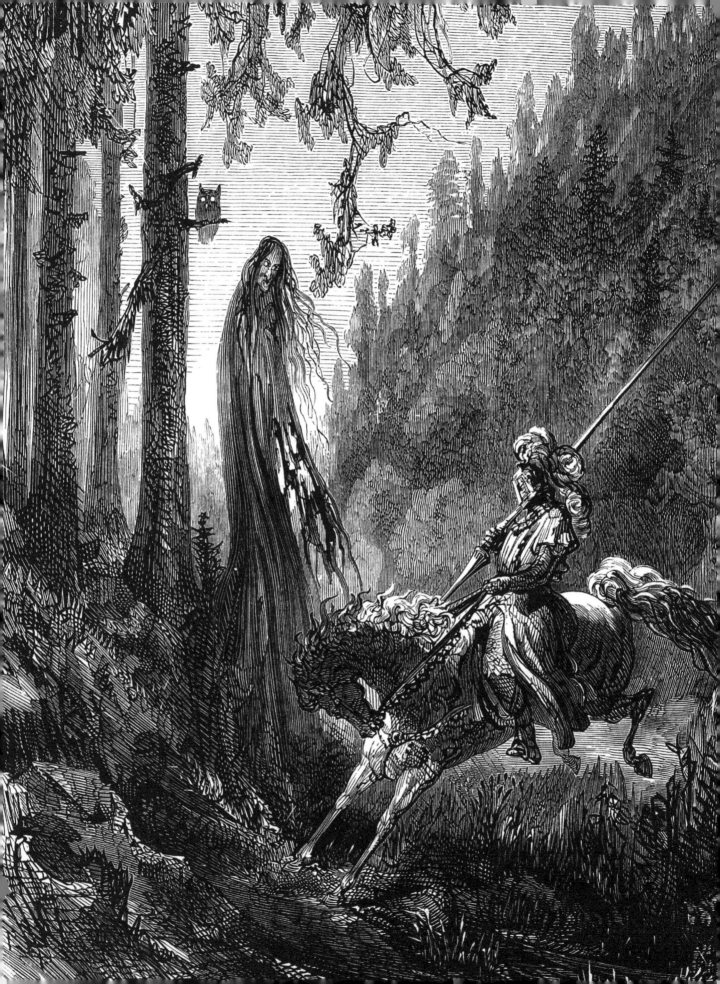

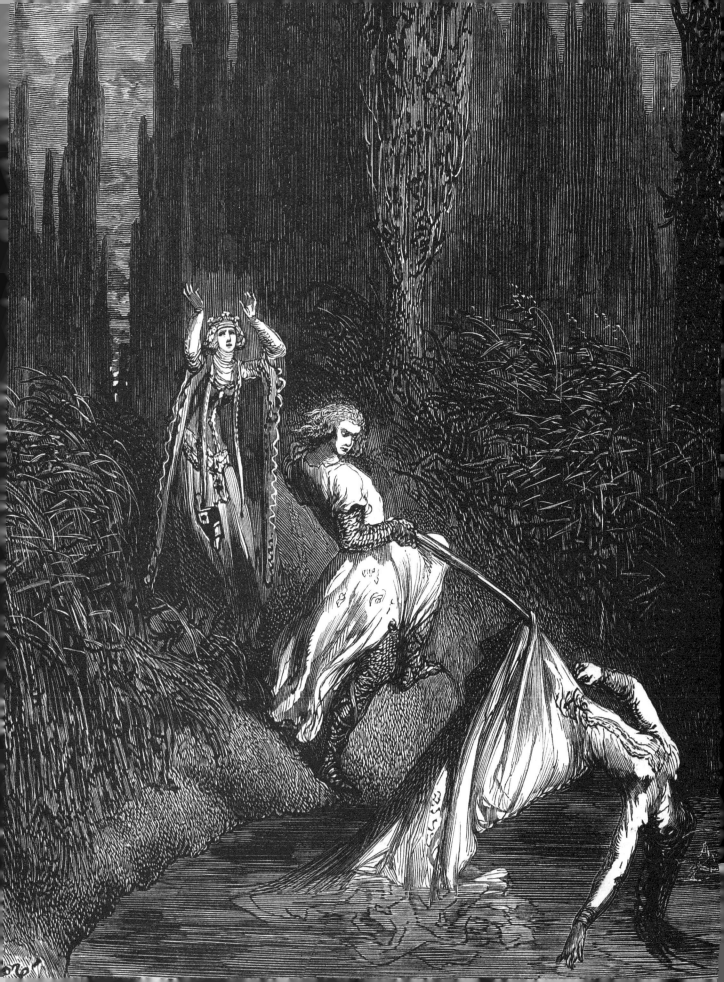

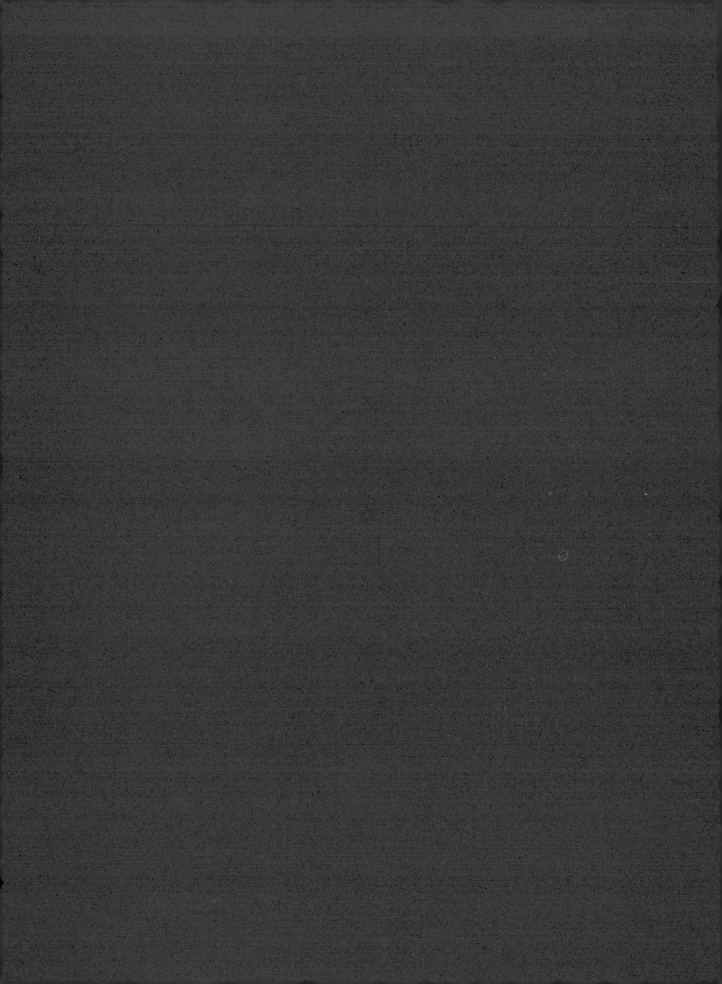

La Sainte Bible selon la Vulgate

라틴어역 성서

귀스타브 도레는 성서 속 세계에 매료되었다.
웅장한 자연경관, 초현실적인 장면, 천상의 존재들, 극적인 이야기 전개….
성경에는 도레가 좋아하는 모든 것이 있었기 때문이다.

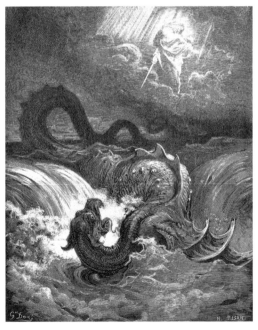

구약

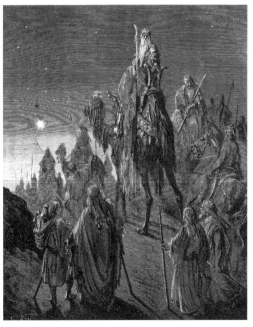

신약

1865년 크리스마스에 발표된 선물 같은 작품

성경 삽화는 도레가 젊은 시절부터 꿈꿔온 대형 프로젝트이다.

스스로를 기독교 운동가라 칭했던 도레는 1850년대에 언론 삽화를 통해 처음으로 종교화에 입문했다. 『신곡—지옥편』의 삽화가 큰 성공을 거두고 1년 후인 1862년, 도레는 프랑스 제2 제정 시기, 종교 서적 출판계의 일인자였던 앨프리드 맘에게 성서 삽화 프로젝트를 제안한다. 도레의 『라틴어역 성서』 삽화는 완성까지 3년이 걸렸다. 이 3년 동안 도레는 『실낙원』 삽화를 비롯하여 1,000점 이상의 소묘와 유화를 그렸다. 이때 그린 사탄과 천사, 아담, 이브는 '귀스타브 도레' 하면 떠오르는 대표적 이미지로 자리잡았다.

228점의 삽화가 들어간 귀스타브 도레의 『라틴어역 성서』 초판본은 크리스마스 특수를 노려 1865년 12월 1일 유럽 각국의 수도로 보내졌고, 책은 불티나게 팔렸다. 1866년에는 삽화 몇 점을 수정해 개정판을 발표하였으며, 이후 최종판에는 총 230개의 삽화가 실렸다. 최종판이 큰 성공을 거두자 맘은 1874년과 1882년에 재판(再版)을 결정한다.

도레와 맘의 『라틴어역 성서』는 출판 시장에서 오래도록 자리를 지켰다. 드베리아, 낭퇴유, 자메 티소 등 19세기의 여러 고명한 아티스트들도 성화에 도전했지만 예술적으로나 상업적으로나 이 작품에 묻혀 빛을 보지 못했다. 독창적이고 극적이며 환상적인 도레의 성화는 전통적 성화와 뚜렷한 차이가 있었다. 렘브란트와 들라크루아의 영향을 받아 훨씬 극적이고 명암이 분명했으며, 아래에서 위를 바라보는 구도를 사용했기 때문이다. 도레의 독창성과 재치는 에밀 졸라를 비롯한 많은 예술가를 매료했다.

도레의 『라틴어역 성서』는 유럽 전역(슈투트가르트, 밀라노, 스톡홀름, 상트페테르부르크, 바르샤바, 프라하, 암스테르담, 바르셀로나 등)과 미국(뉴욕, 시카고 등)에서 큰 반향을 불러일으키며 세계적으로 성공을 거두었다. 도레의 삽화는 고급 삽화집 형태로 출판되기도 했지만 미사경본이나 종교 교육서 같은 일반 도서에도 실렸으며, 설교를 준비하는 성직자들에게 많은 영감을 주었다. 환등기(슬라이드 프로젝터의 전신)로 상영되기도 하였으며, 후대에는 할리우드 영화에도 영향을 끼쳤다.

귀스타브 도레가 그린 성서 속 세상

도레가 크리스천이긴 했지만, 도레에게 성경은 그 자체로도 아주 매력적인 소재였다. 성경에 등장하는 인물은 의상, 자세, 얼굴 생김새가 천차만별이었고, 성경 일화를 묘사하다 보면 괴상한 것부터 천상의 아름다움을 지닌 것까지 다양한 표현을 시도할 수 있었다. 도레는 루브르 박물관에서 본 고대 이집트와 바빌론의 유물을 참고해 구약 삽화 152개와 신약 삽화 78개를 그렸다. 삽화는 4페이지에 한 점 꼴로 들어갔으며, 텍스트 내용과 완벽하게 일치하지는 않았다.

> **일종의 강박이에요. 나는 성경 삽화를 그리고 싶습니다.**
>
> 귀스타브 도레, 1862년

(P.294) **돌에 맞은 아간**
여호수아서에는 아간이 범한 죄와 그에 따른 처벌이 나온다. 아간은 겉옷과 은화, 금괴를 훔친 죄로 돌에 맞아 죽었다.
온 이스라엘이 그를 돌무더기로 만들었다.
여호수아 7장 25절

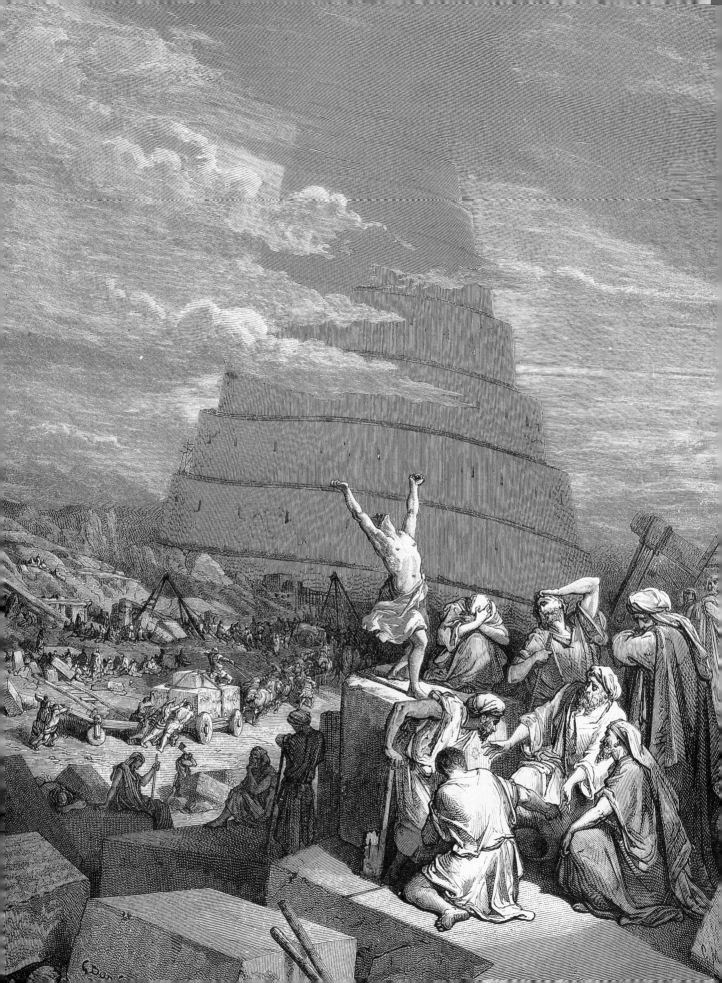

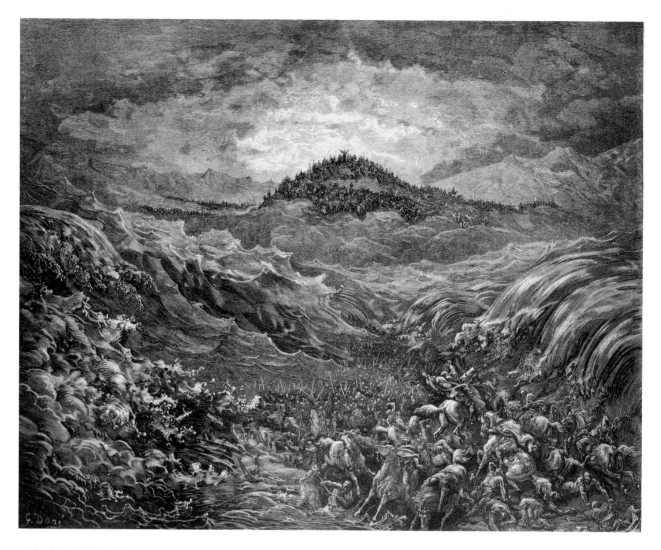

그림 설명 및 해당 구절

(P.296) 바벨탑

거대한 바벨탑은 인간의 집단적 노력과 오만함을 상징한다.

또 사람들은 의논하였다. "어서 도시를 세우고 그 가운데 꼭대기가 하늘에 닿게 탑을 쌓아 우리 이름을 날려 사방으로 흩어지지 않도록 하자. 창세기 11장 4절(한국어 역본 기준)

(P.297) 노아의 홍수

신은 땅을 물로 뒤덮어 타락하고 부패한 인간들을 땅에서 다 쓸어버려야 했다.

내가 이제 땅 위에 폭우를 쏟으리라. 홍수를 내어 하늘 아래 숨 쉬는 동물은 다 쓸어버리리라. 땅 위에 사는 것은 하나도 살아남지 못할 것이다. 창세기 6장 17절

(P.298) 홍해

홍해가 이스라엘 백성을 추격해 오는 파라오의 군대를 집어삼킨다.

물결이 도로 밀려오며 병거와 기병을 모두 삼켜버렸다. 이리하여 이스라엘 백성을 따라 바다에 들어섰던 파라오의 군대는 하나도 살아남지 못하였다. 출애굽기 14장 28절

(P.299) 무지개

땅에서 물이 줄어들기 시작한 지 백오십 일이 되던 날.

노아는 지면에서 물이 얼마나 빠졌는지 알아보려고 비둘기 한 마리를 내보냈다. 창세기 8장 8절

(P.300) 가인과 아벨

가인과 아벨은 아담과 이브의 아들이다. 질투심에 사로잡힌 가인은 인류 최초로 형제를 살해한다.

들로 데리고 나가서 달려들어 아우 아벨을 쳐 죽였다. 창세기 4장 8절

그러나 야훼께서는 "네가 어찌 이런 일을 저질렀느냐?" 하시면서 꾸짖으셨다. "네 아우의 피가 땅에서 나에게 울부짖고 있다." 창세기 4장 10절

(P.201) 고래 뱃속에 들어간 요나

거대한 물고기가 선지자 요나를 삼켜버렸고, 요나는 거기서 사흘 밤낮을 보낸다.

야훼께서는 큰 물고기를 시켜 요나를 삼키게 하셨다. 요나는 사흘 밤낮을 고기 뱃속에 있었다. 요나 2장 1절

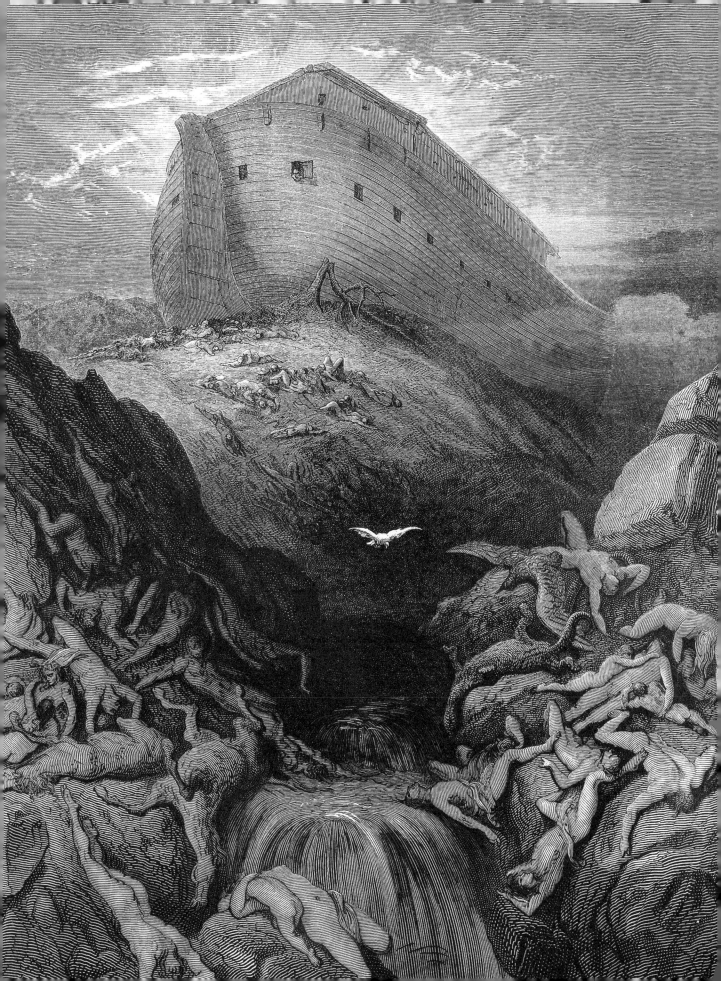

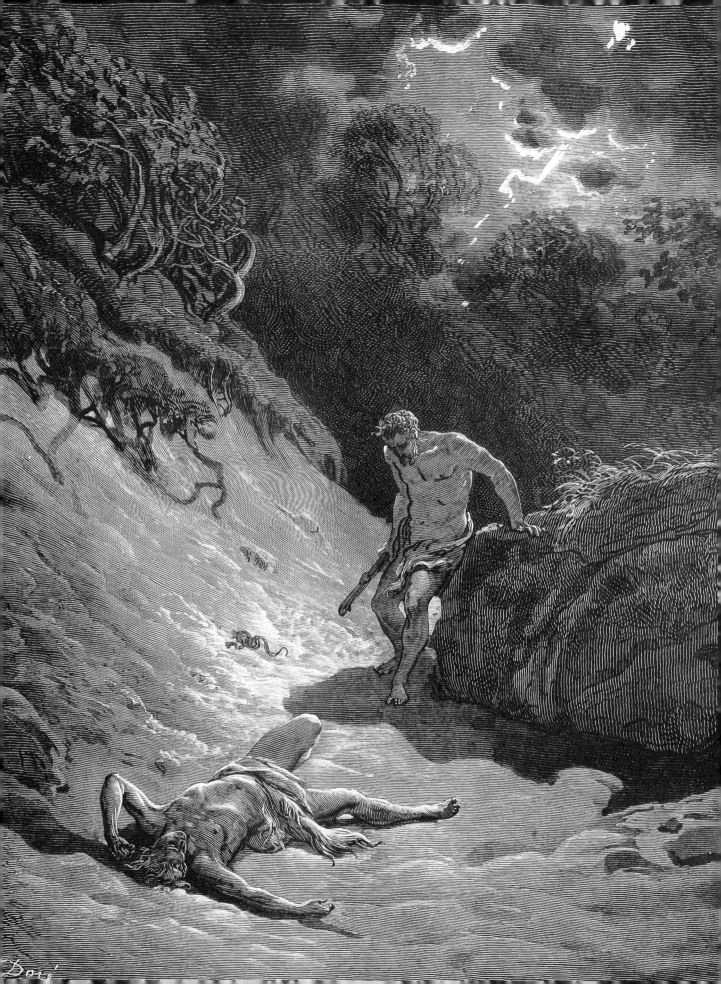

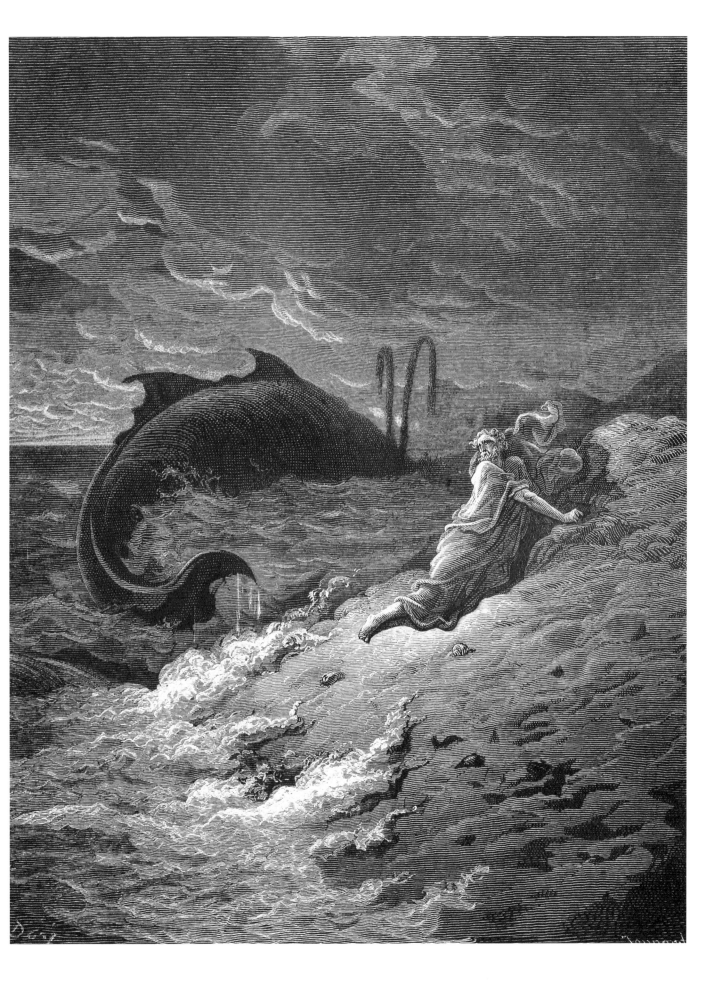

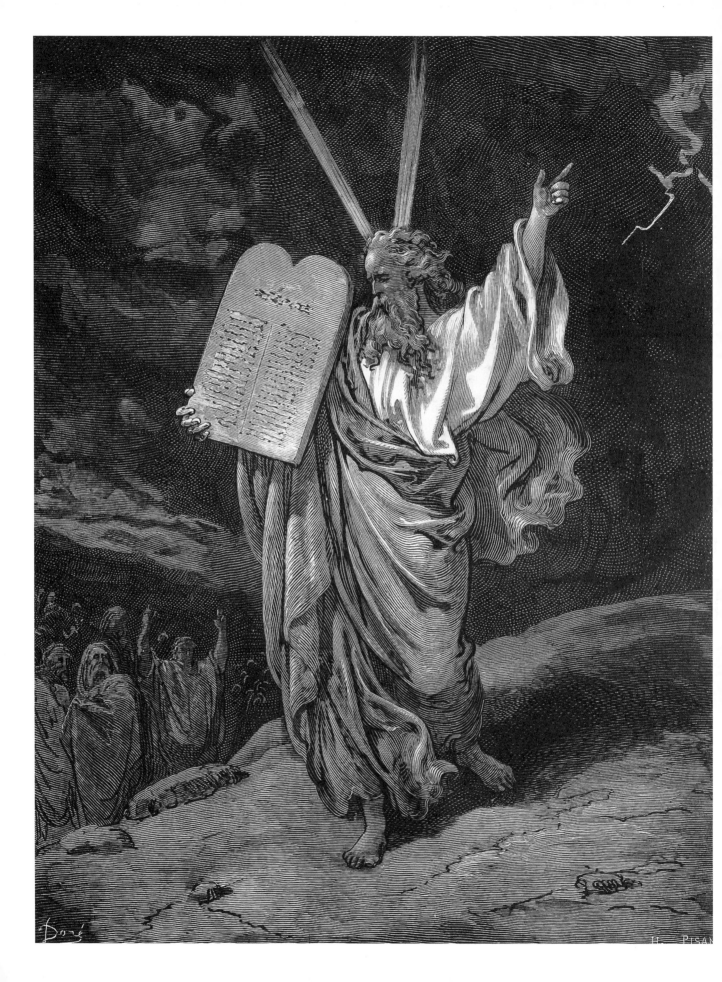

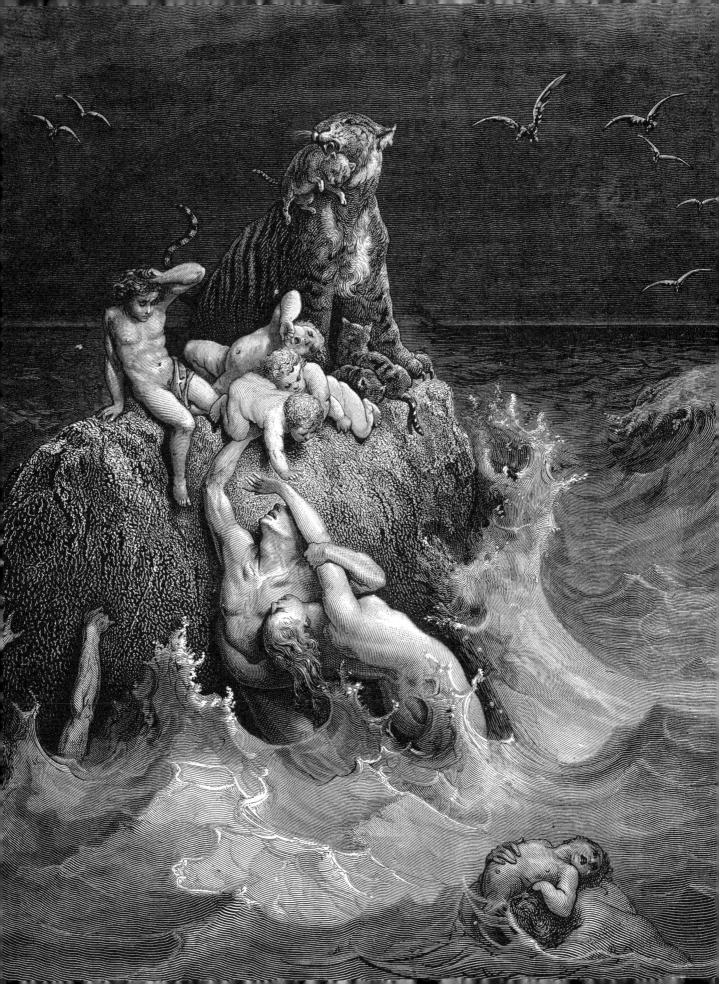

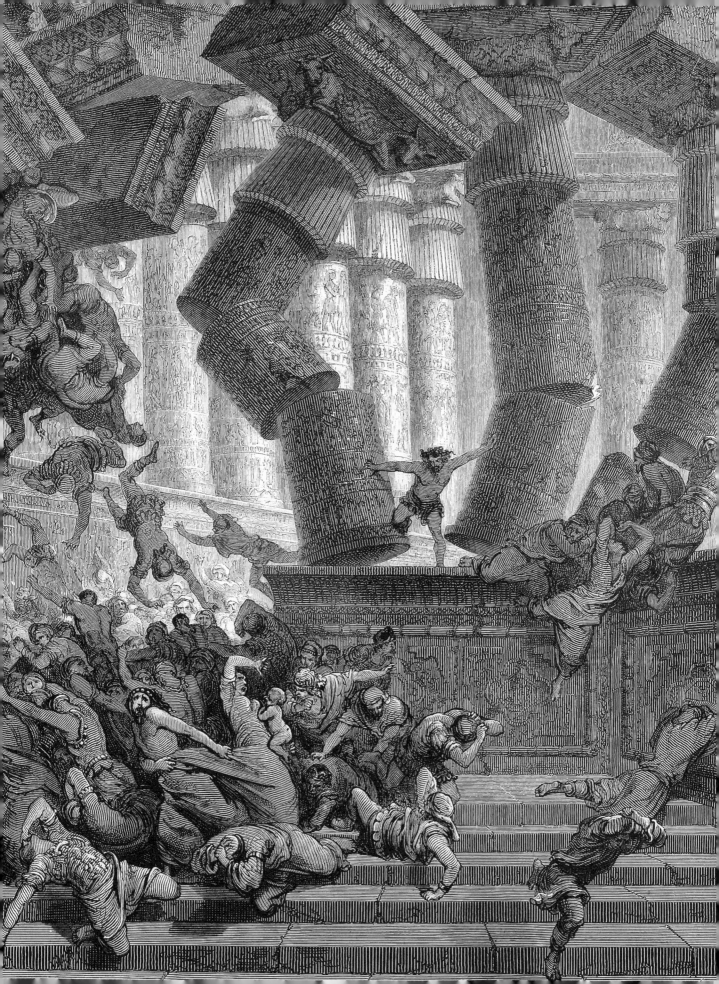

그림 설명 및 해당 구절

(P.302) 모세와 십계명

모세는 시나이산에서 내려왔다. 산에서 내려올 때 모세의 손에는 증거판 두 개가 들려 있었다. 모세는 자기 얼굴에서 빛이 나고 있다는 것을 모르고 있었다. 출애굽기 34장 29절

(P.303) 노아의 홍수

새나 집짐승이나 들짐승이나 땅 위를 기던 벌레나 사람 등 땅 위에서 움직이던 모든 생물이 숨지고 말았다. 마른 땅 위에서 코로 숨 쉬며 살던 것들이 다 죽고 말았다. 이렇게 야훼께서는 사람을 비롯하여 모든 짐승들, 길짐승과 새에 이르기까지 땅 위에서 살던 모든 생물을 쓸어버리셨다. 이렇게 땅에 있던 것이 다 쓸려갔지만, 노아와 함께 배에 있던 사람과 짐승만은 살아남았다. 창세기 7장 21-23절(한국어 역본 기준)

(P.304) 삼손의 죽음

들릴라는 삼손이 가진 힘의 비밀을 불레셋 사람들에게 누설하고, 불레셋 사람들은 삼손의 눈을 빼버린다. 삼손은 신에게 마지막으로 간청한다. "불레셋 놈들과 함께 죽게 해 주십시오." 그리고 있는 힘을 다해서 밀자, 그 신전은 무너져 거기에 있던 추장들과 사람이 모두 깔려 죽었다. 삼손이 죽으면서 죽인 사람이 살아 있을 때 죽인 사람보다도 더 많았다. 판관기37 16장 29-30절

(P.305) 흑암, 9번째 재앙

이집트의 파라오에게 내려진 9번째 재앙은 바로 흑암이었다.
모세가 하늘을 향하여 팔을 뻗치니 이집트 땅이 온통 짙은 어둠에 싸여 사흘 동안 암흑 세계가 되었다. 출애굽기 10장 21절-22절

(P.306) 다윗과 골리앗

사무엘상에는 젊은 다윗왕이 거인 골리앗과 싸워 이긴 일화가 나온다.
다윗은 달려가서 그 불레셋 장수를 밟고 서서 그의 칼집에서 칼을 빼어 목을 잘랐다. 사무엘상 17장 51절

(P.307) 다윗과 사자

다윗의 용맹함이 강조된 일화다. "소인은 이렇게 사자도 죽이고 곰도 죽였습니다. 저 불레셋의 오랑캐놈도 그렇게 해치우겠습니다. 살아 계시는 하느님께서 거느리시는 이 군대에게 욕지거리를 퍼붓는 자를 어찌 그냥 내버려 두겠습니까?" 사무엘상 17장 36절

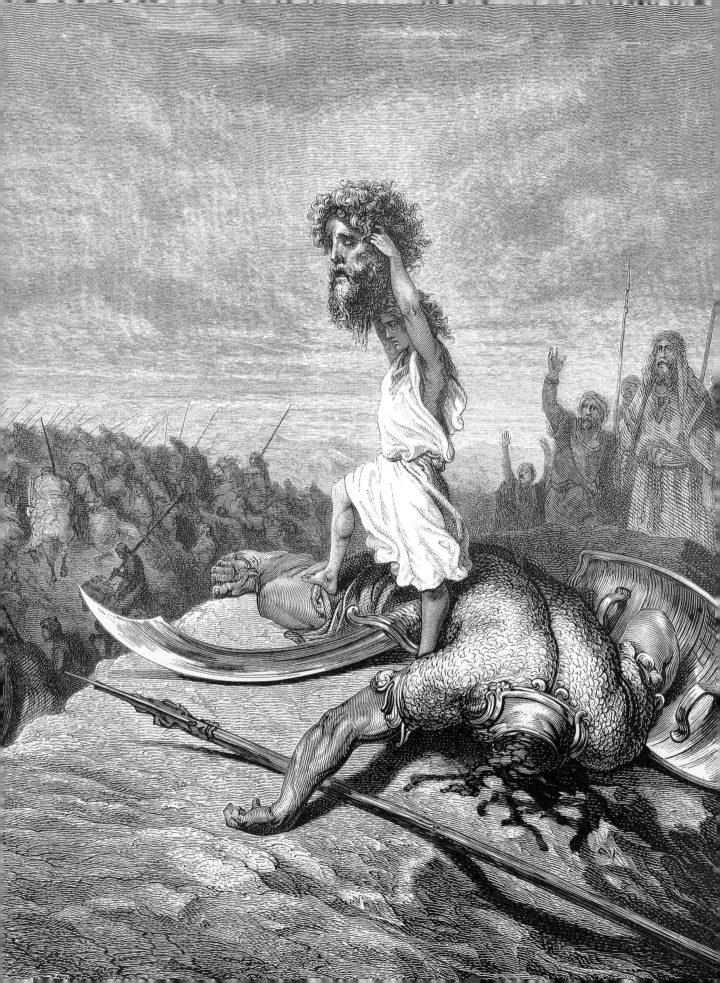

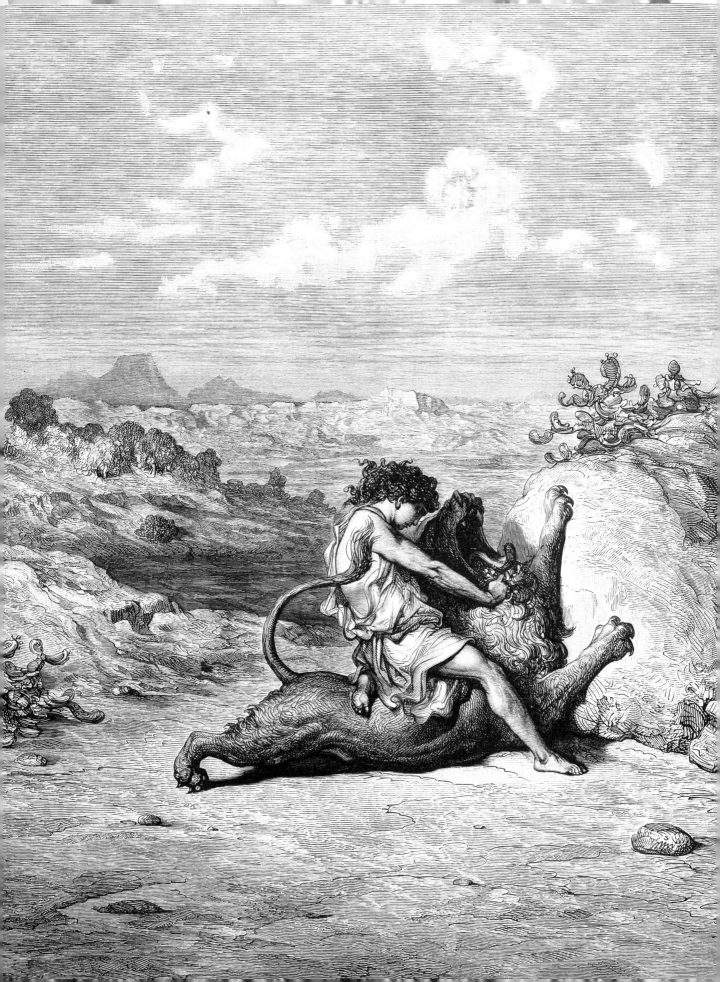

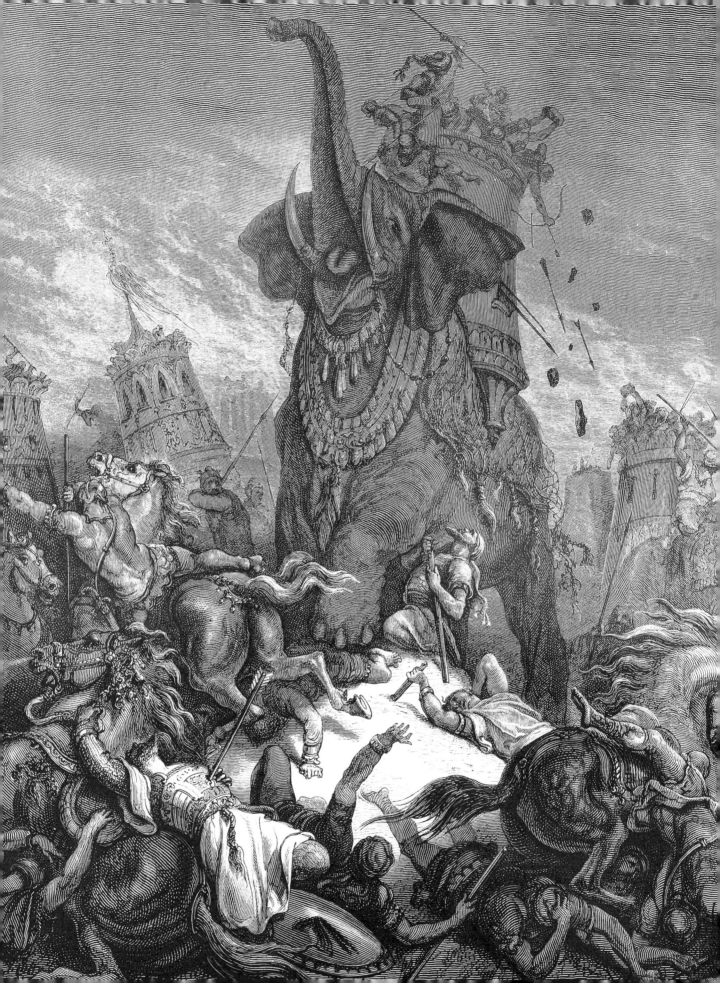

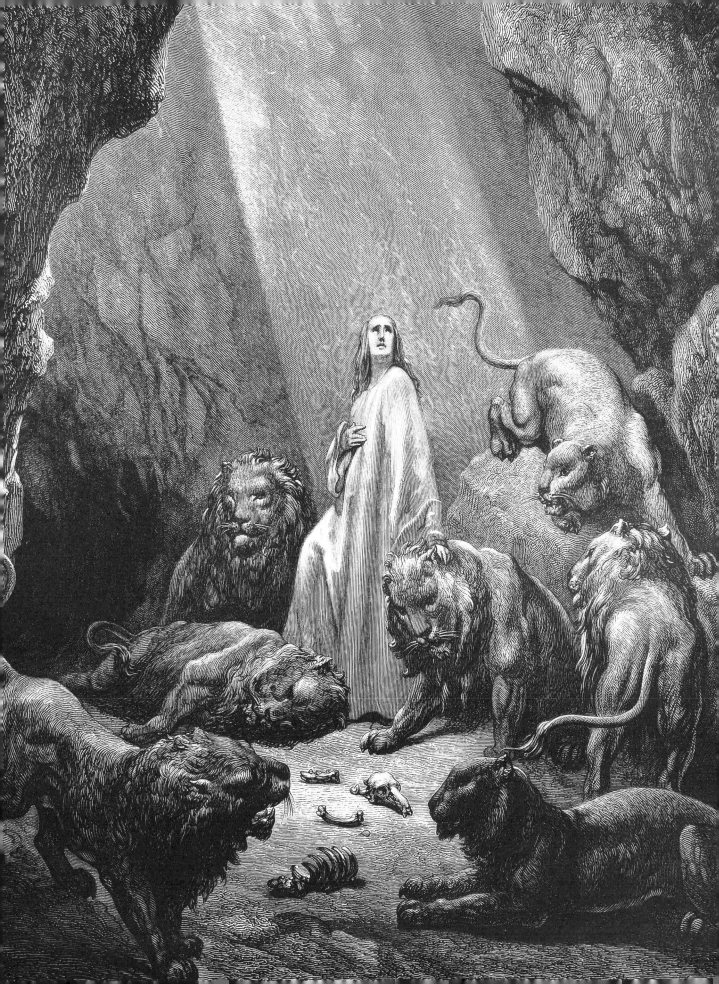

그림 설명 및 해당 구절

(P.308) 코끼리 전투

엘르아잘은 커다란 코끼리를 보았다. 코끼리에 왕이 타고 있으리라고 생각한 엘르아잘은 그 코끼리 밑으로 뛰어 들어가서 칼로 배를 찔렀다. 그러나 코끼리가 쓰러지는 바람에 그도 깔려서 그 자리에서 죽었다. 마카베오상 6장 43-46절

(P.309) 사자 굴 속의 다니엘

왕은 이스라엘의 하나님에 대한 흔들림 없는 믿음을 보여준 다니엘을 사자 굴에서 꺼낸다. "네가 굽히지 않고 섬겨온 신이 너를 구하여 주시기 바란다." 다니엘 6장 16절

(P.310) 성문을 뽑아버린 삼손

불레셋 사람들에게 포위된 삼손은 성문을 두 문설주와 빗장째 뽑아 어깨에 메고 헤브론 맞은편 산꼭대기에 가져다 던져버렸다. 판관기 16장 3절

(P.311) 삼손과 들릴라

들릴라는 삼손이 자기 약점을 말하게 하려고 갖은 수를 쓴다. 그리하여 들릴라가 삼손에게 물었다. "당신의 그 엄청난 힘은 어디서 나오죠? 어떻게 하면 당신을 묶어서 맥이 빠지게 할 수 있을지 저한테만은 알려주셔도 되지 않아요?" 판관기 16장 6절

(P.312) 바빌론의 연회

벨사살왕이 잔치를 베풀고 만조백관들을 불러 함께 술을 마신 일이 있었다. 벨사살은 예루살렘 성전에서 약탈하여 온 잔을 내어다가 고관, 왕비, 후궁들과 함께 술을 마시려 하였다. 다니엘 5장 2절

(P.313) 솔로몬

구약에 나오는 이스라엘의 왕이자 선지자인 솔로몬은 부와 지혜로 유명하다.

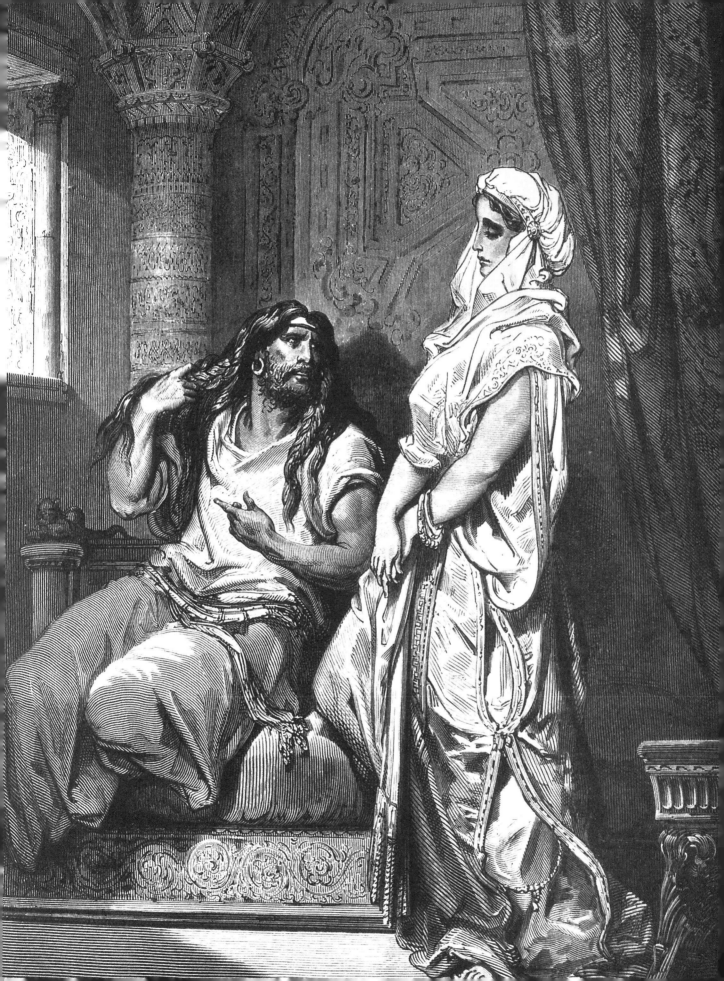

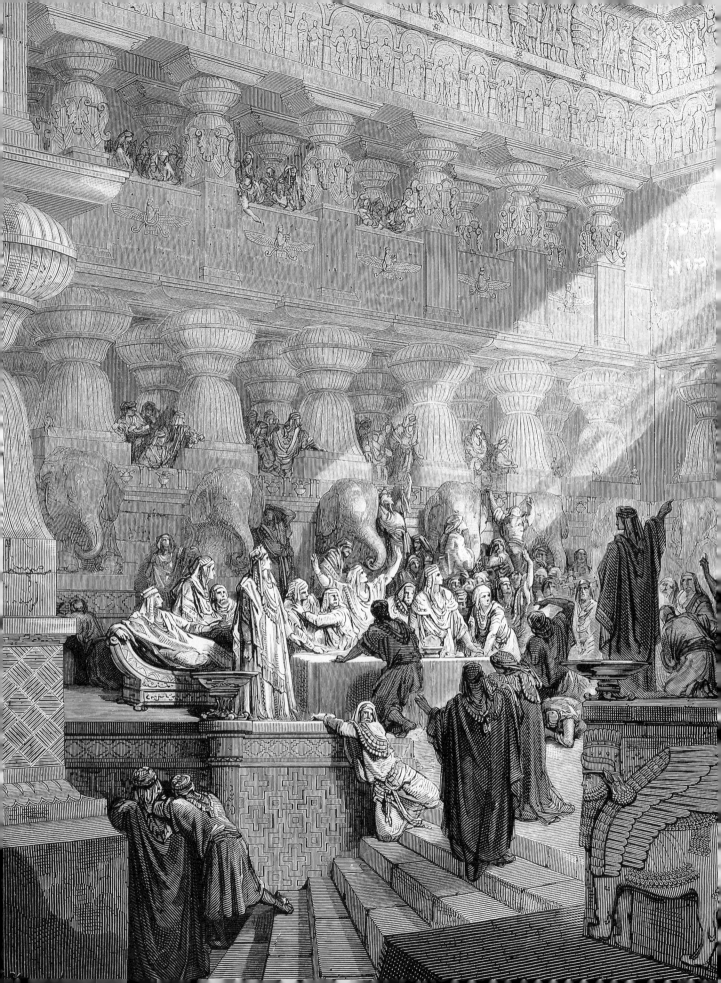

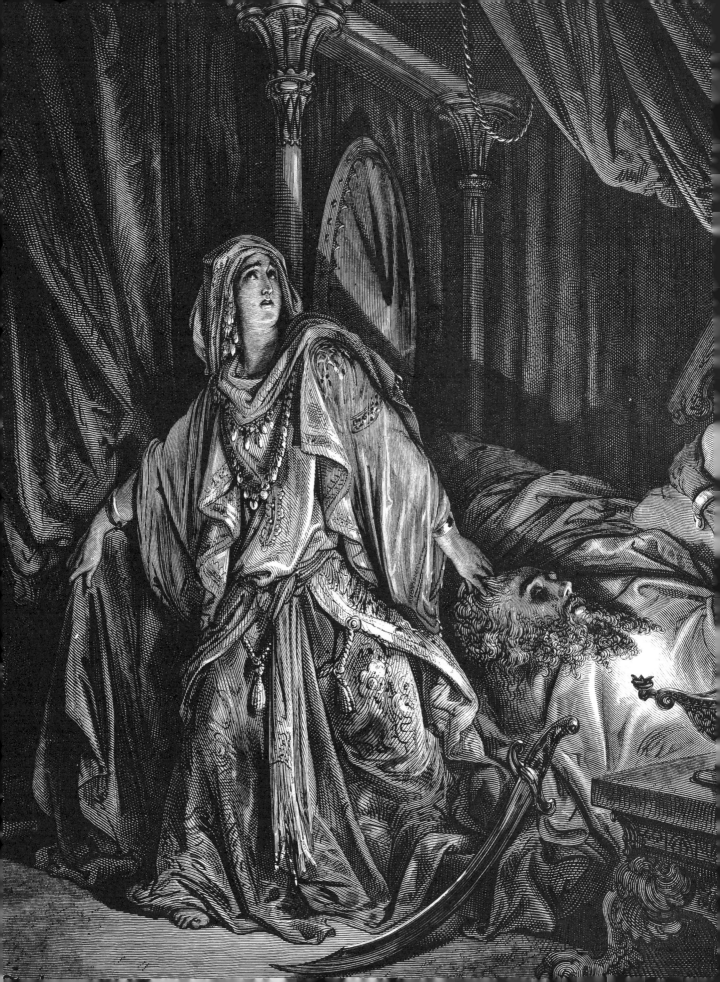

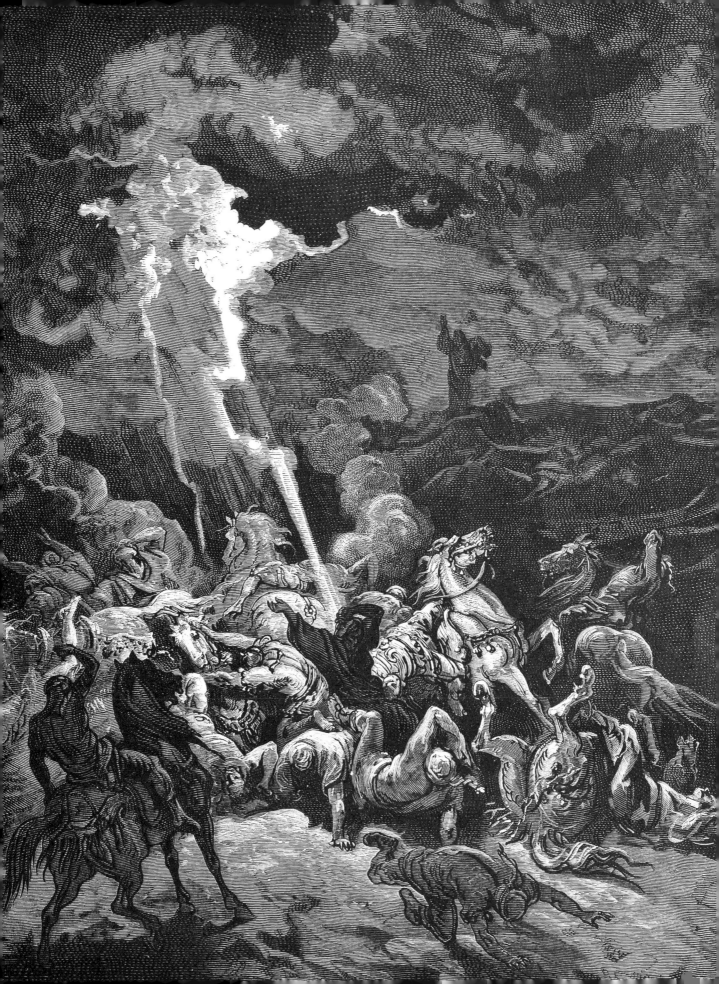

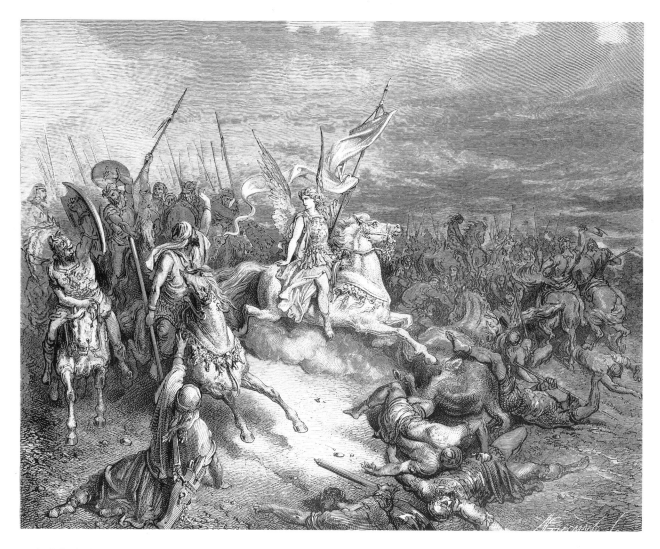

그림 설명 및 해당 구절

(P.314) 코끼리 전투

젊은 과부 유딧은 장군 홀로페르네스를 죽여 아시리아 군을 패배하게 만든다.
있는 힘을 다하여 홀로페르네스의 목덜미를 두 번 내리쳐서 그의 머리를 잘라버렸다. 유딧 13장 10절

(P.315) 사자 굴 속의 다니엘

아하지야의 부하에게 홀로 맞선 엘리야는 이렇게 대답한다. "그렇다, 나는 하느님의 사람이다. 그렇다면 하늘에서 불이 내려와 너 대장과 함께 너희 오십 인 부대를 삼켜버릴 것이다." 열왕기하 1장 10절

(P.316) 이스라엘을 돕는 천사

마카베오와 그의 부하들은 리시아가 요새들을 포위하고 있다는 소식을 듣고 모든 백성들과 함께 주님께 빌어 훌륭한 천사를 보내셔서 이스라엘을 구원해 주시기를 눈물을 흘리며 애절하게 탄원하였다. 마카베오하 11장 6절

(P.317) 모세와 지팡이

모세는 구리로 뱀을 만들어 기둥에 달아놓았다. 뱀에게 물렸어도 그 구리 뱀을 쳐다본 사람은 죽지 않았다. 이것은 야훼께서 모세에게 주신 징표다. 민수기 21장 9절(한국어 역본 기준)

(P.318) 천사와 말

선지자 즈가리야38가 본 환상. 종말의 천사 네 명이 하늘을 나는 말이 끄는 마차를 타고 온다.

(P.319) 성전에서 쫓겨난 헬리오도로스

예루살렘 성전의 제사장들이 성전을 지켜달라 하늘에 간구했고, 왕이 보낸 총리대신 헬리오르도스는 성전에서 쫓겨났다.
그 말은 맹렬하게 돌진하여 앞발을 쳐들고 헬리오도로스에게 달려들었다. 마카베오하 3장 25절(한국어 역본 기준)

38 개역개정판의 스가랴

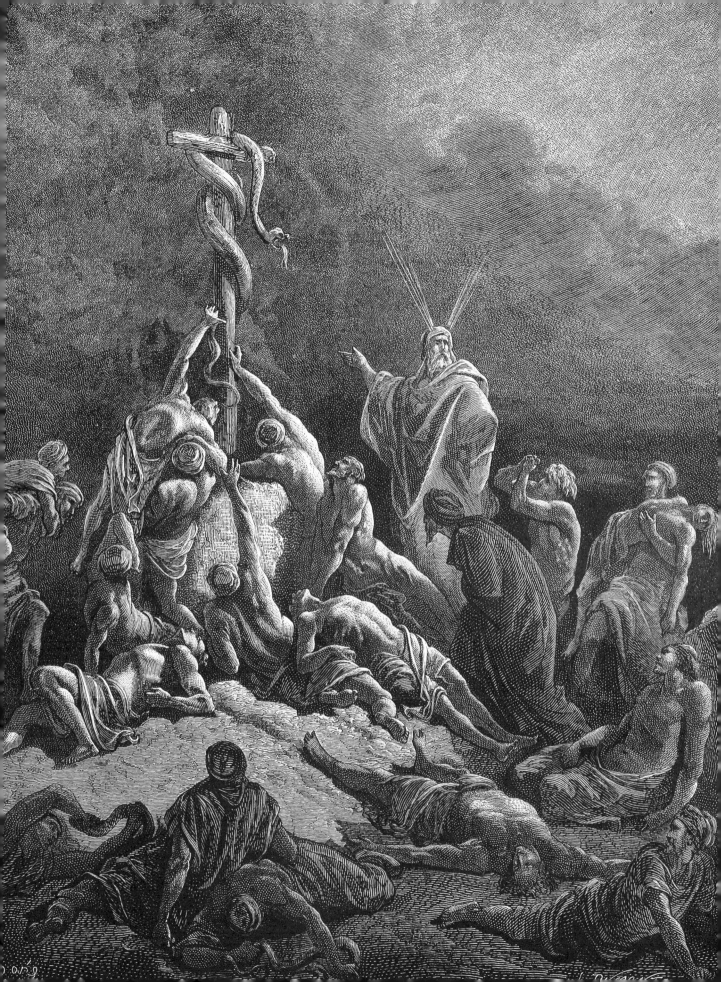

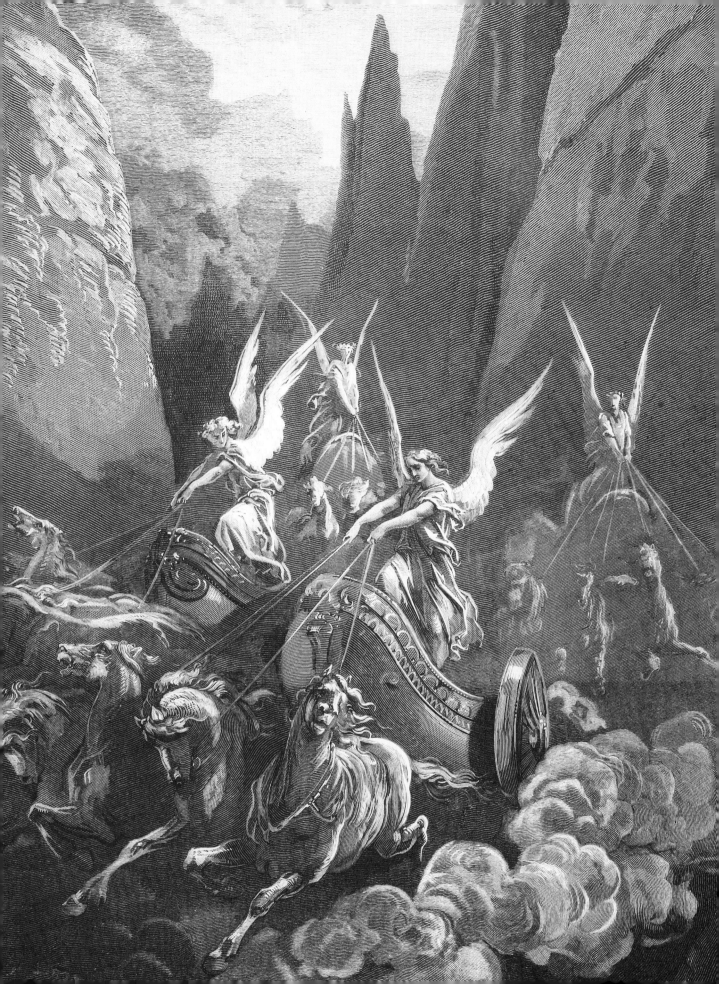

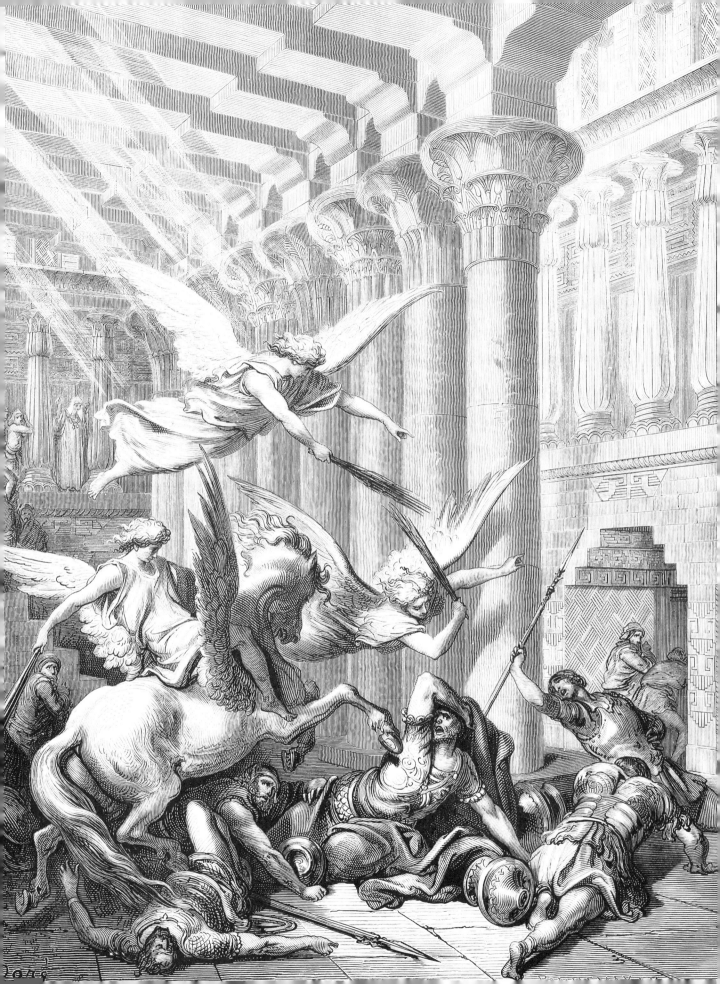

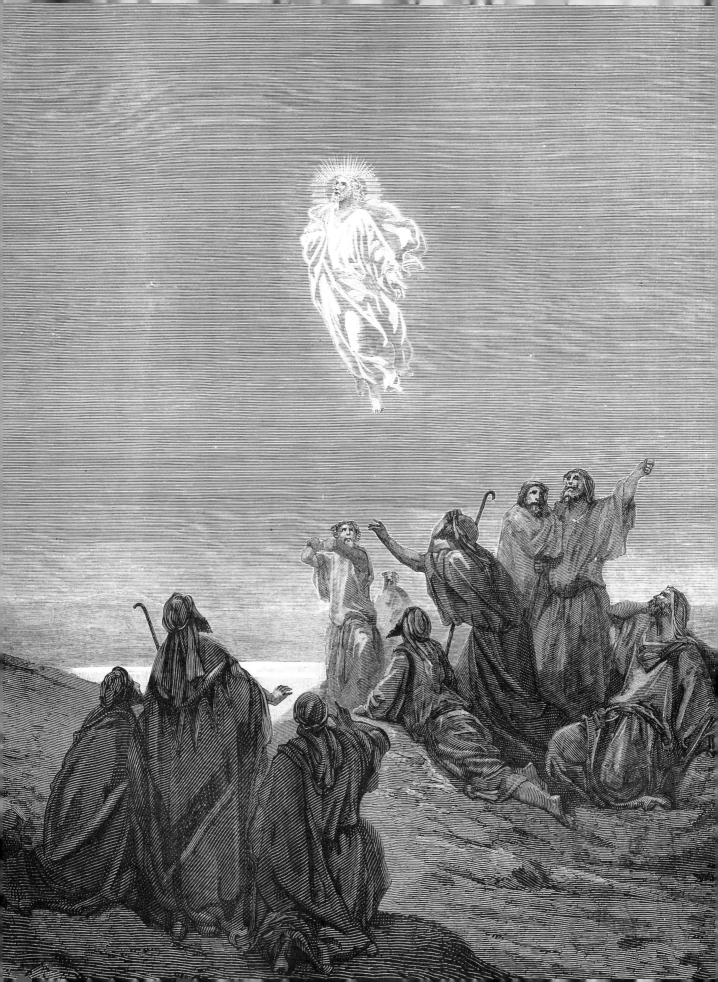

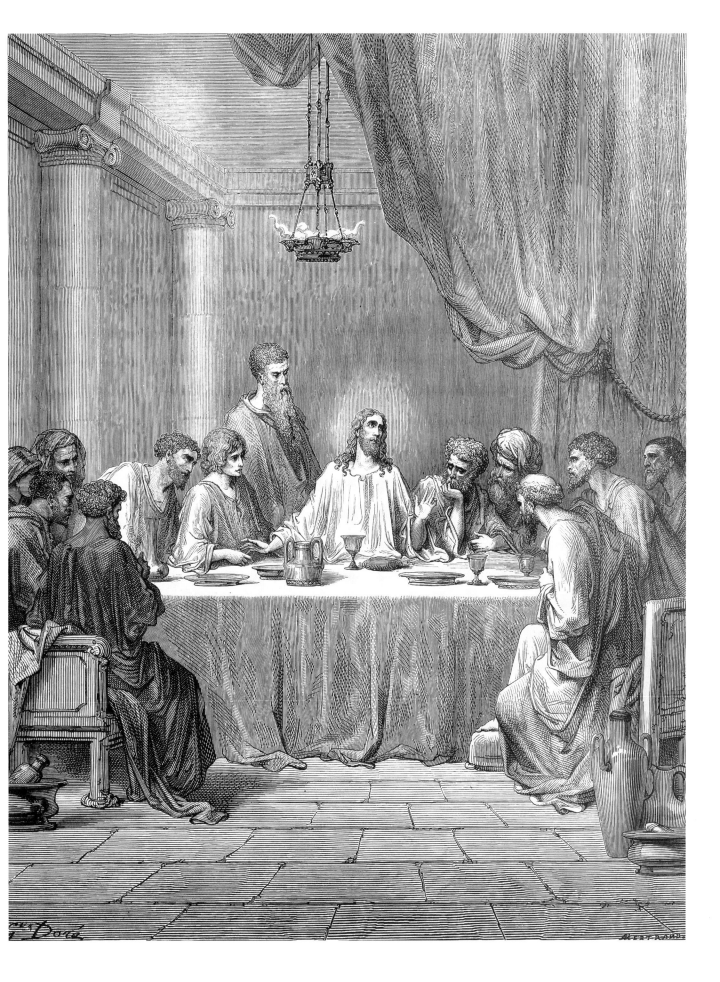

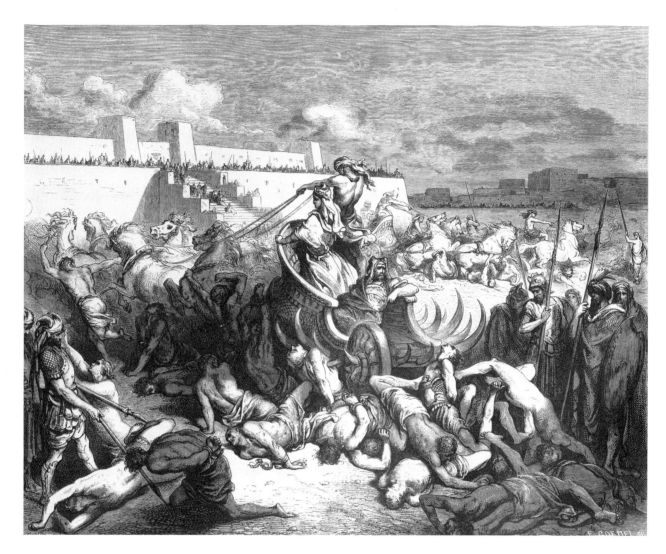

그림 설명 및 해당 구절

(P.320) **승천**

제자들과 마지막 시간을 보내고 승천하는 예수.

예수께서는 이 말씀을 하시고 사도들이 보는 앞에서 승천하셨는데 마침내 구름에 싸여 그 모습이 보이지 않게 되었다. **사도행전 1장 9절**

(P.321) **최후의 만찬**

체포되기 전 제자들과 마지막 식사를 하는 예수.

날이 저물었을 때에 예수께서 열두 제자와 함께 식탁에 앉아 같이 음식을 나누시면서 "나는 분명히 말한다. 너희 가운데 한 사람이 나를 배반할 것이다." 하고 말씀하셨다. **마태오의 복음서(개역개정판 성서의 마태복음) 26장 21절[39]**

(P.322) **하늘에서 떨어지는 돌덩이**

신은 모세의 후계자 여호수아가 이끄는 이스라엘의 편이었다. 적군은 패주했다.

그들이 이스라엘에게 쫓겨 벳호론 비탈을 타고 아제카까지 달아나는데 야훼께서는 하늘에서 주먹 같은 우박을 쏟아 그들을 죽이셨다. 이스라엘 백성의 칼에 죽은 사람보다 우박에 맞아 죽은 사람들이 더 많았다. **여호수아 10장 11절**

(P.323) **다윗의 전차**

낫이 달린 전차로 암몬 사람들을 뭉개며 돌진하는 다윗왕.

성안의 백성들을 데려다가 톱질을 시켰다. 다윗은 철 바퀴가 달린 전차를 타고 암몬 사람들을 뭉개며 지나갔다.[40] **사무엘하 12장 31절**

(P.324) **수태고지**

천사 가브리엘이 마리아에게 예수의 탄생을 예고한다.

"성령이 너에게 내려오시고 지극히 높으신 분의 힘이 감싸주실 것이다. 그러므로 태어나실 그 거룩한 아기를 하느님의 아들이라 부르게 될 것이다." **루가의 복음서(개역개정판 성서의 누가복음) 1장 27-36절**

(P.325) **세례를 받는 예수**

마르코의 복음서에 예수의 세례가 언급된다. "나보다 더 훌륭한 분이 내 뒤에 오신다. 나는 몸을 굽혀 그의 신발 끈을 풀어드릴 만한 자격조차 없는 사람이다. 나는 너희에게 물로 세례를 베풀었지만 그분은 성령으로 세례를 베푸실 것이다." **마르코의 복음서(개역개정판 성서의 마가복음) 1장 8절**

39 마르코의 복음서 14장-20-26절, 루가의 복음서 22장, 14-20절 참조
40 해당 문장은 한국어 역본에 없는 내용이다.

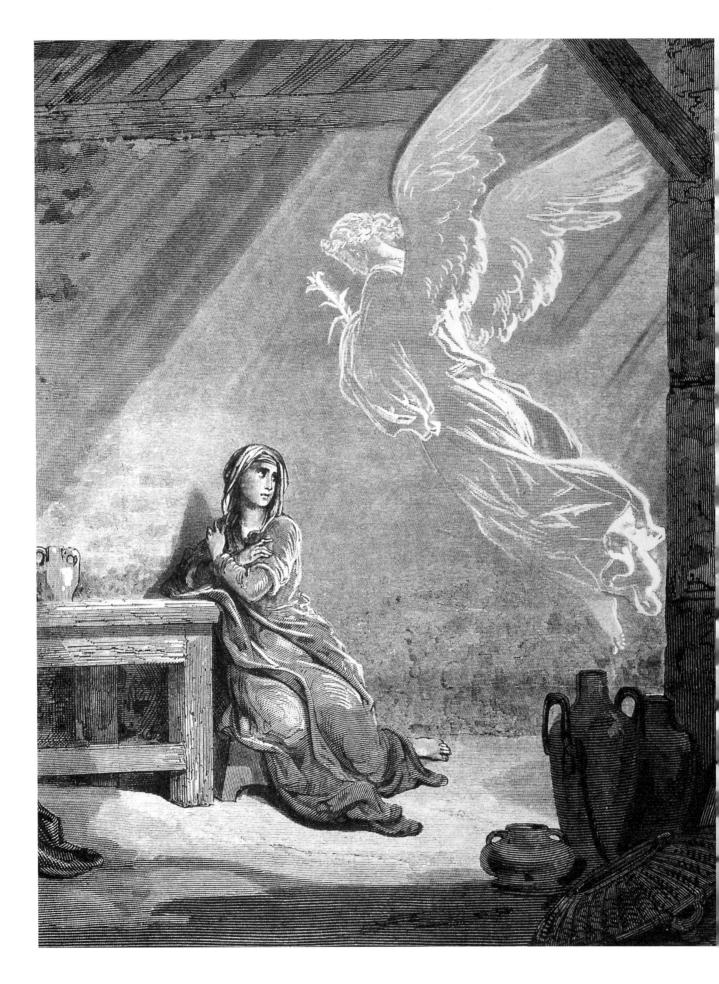

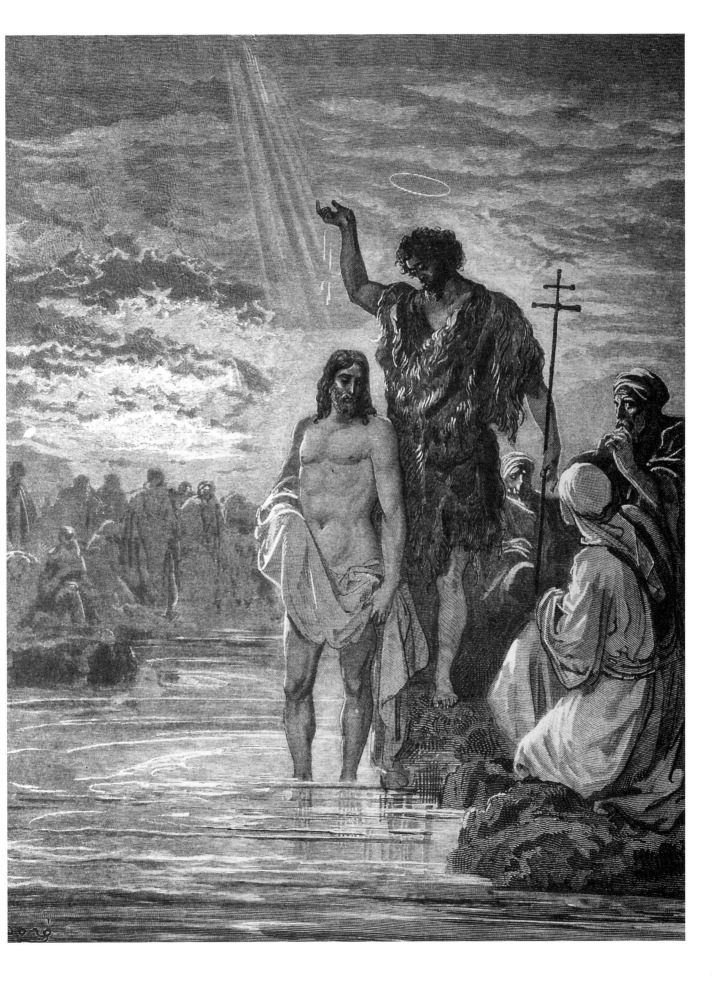

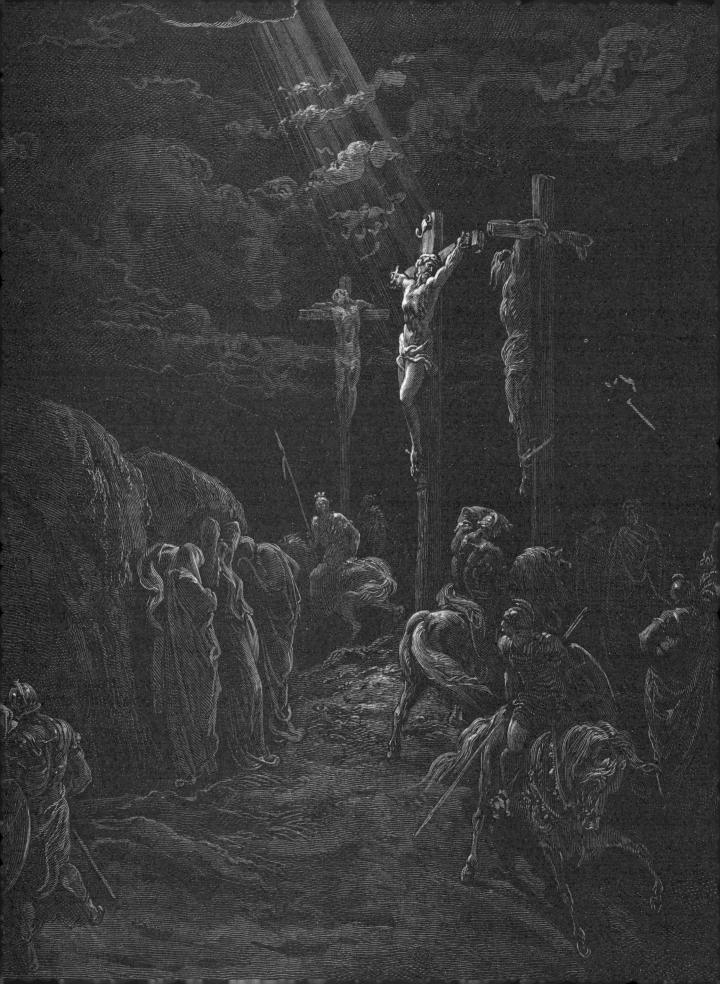

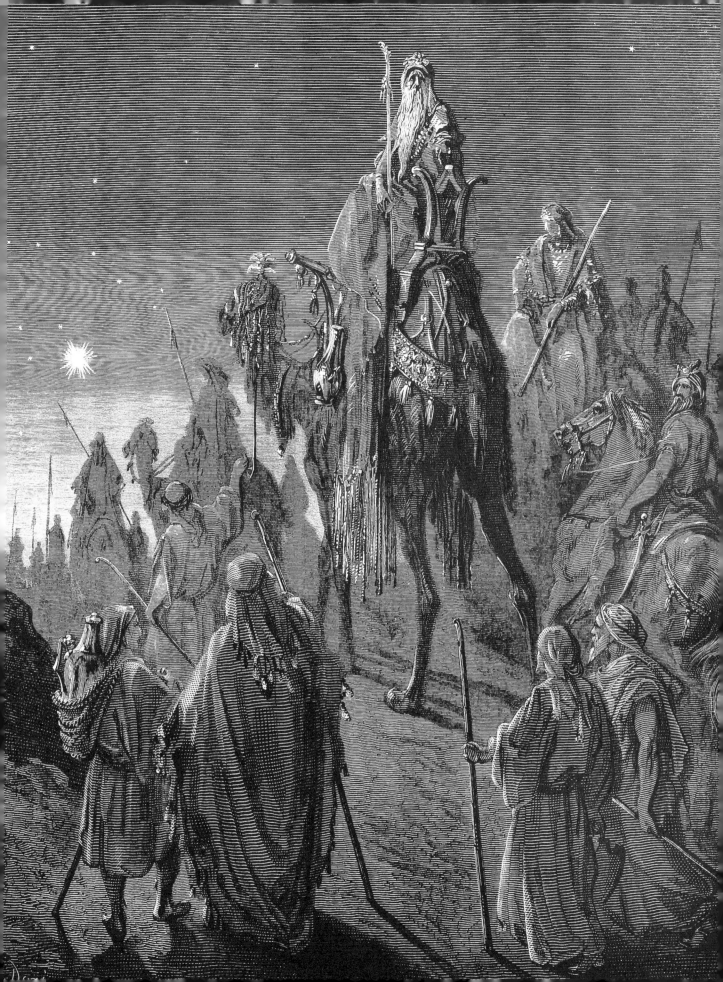

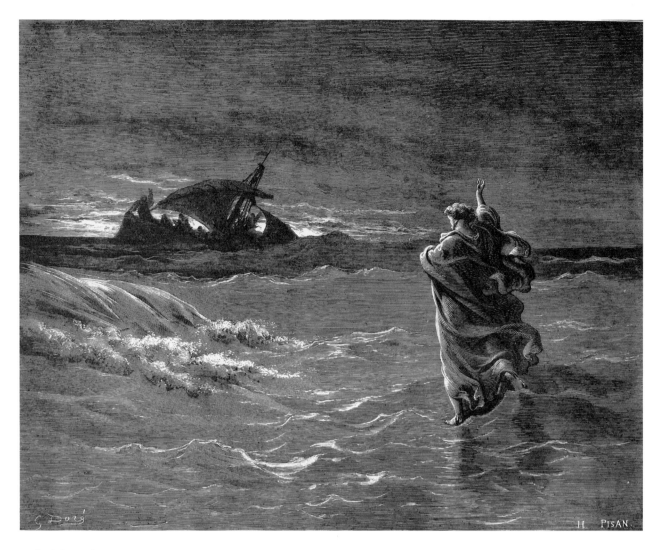

그림 설명 및 해당 구절

(P.326) 예수의 수난

사람들이 해면에 적신 신 포도주를 입에 대어주자 예수께서는 신 포도주를 맛보신 다음 "이제 다 이루었다." 하시고 고개를 떨어뜨리시며 숨을 거두셨다. 요한의 복음서 19장 30절

(P.327) 동방박사들

예수가 탄생한 베들레헴으로 향하는 동방박사들.
"유다인의 왕으로 나신 분이 어디 계십니까? 우리는 동방에서 그분의 별을 보고 그분에게 경배하러 왔습니다." 마태오의 복음서 2장 1-2절

(P.328) 물 위를 걷는 예수

제자들이 탄 배가 호수 저편에서 풍랑에 휩싸였다.
새벽 네 시쯤 되어 예수께서 물 위를 걸어서 제자들에게 오셨다. 예수께서 물 위를 걸어오시는 것을 본 제자들은 겁에 질려 엉겁결에 "유령이다!" 하며 소리를 질렀다. 마태오의 복음서 14장 25-26절

(P.329) 막달라 여자 마리아

창녀였던 막달라 마리아가 회개한다. 예수의 무덤 밖에 서서 울고 있다. 요한의 복음서 20장 17절

(P.330) 풍랑을 잠재우는 예수

배에서 잠든 예수는 풍랑에 동요한 제자들 때문에 잠에서 깬다.
예수께서 일어나 바람을 꾸짖으시며 바다를 향하여 "고요하고 잠잠해져라!" 하고 호령하시자 바람은 그치고 바다는 아주 잔잔해졌다. 마르코의 복음서 4장 38-39절

(P.331) 죽음이 말을 타고 오다

요한의 묵시록은 요한이 본 마지막 날에 대한 계시를 담은 책으로, 정경의 마지막 권에 해당한다.
그러고 보니 푸르스름한 말 한 필이 있고, 그 위에 탄 사람은 죽음이라는 이름을 가진 자였다. 그 뒤에는 지옥이 뒤따르고 있었다. 요한의 묵시록 6장 8절

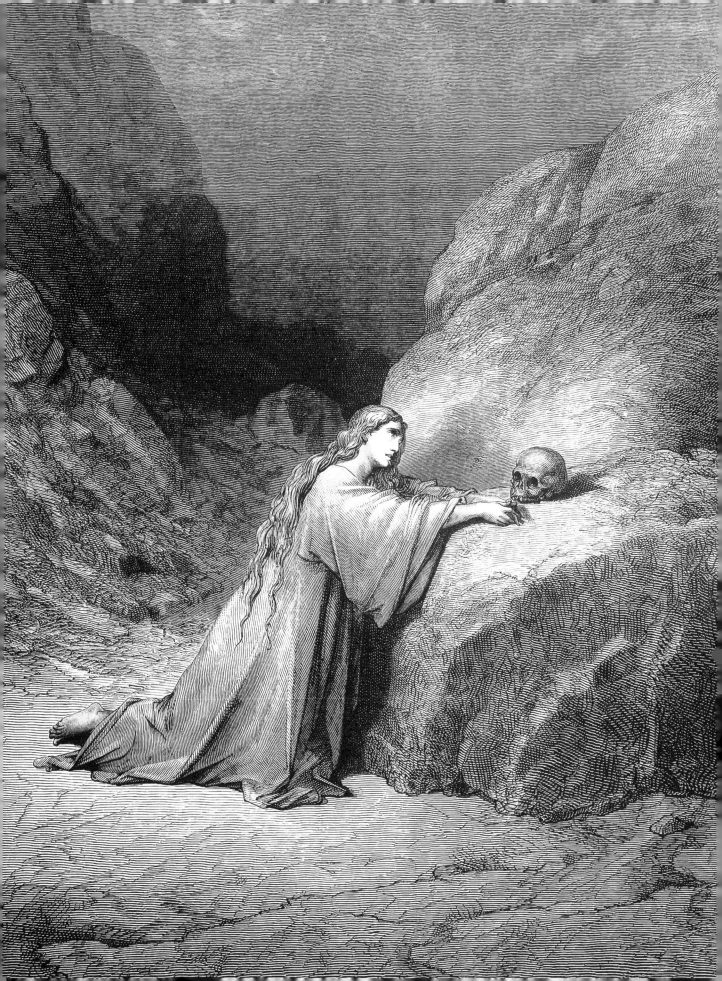

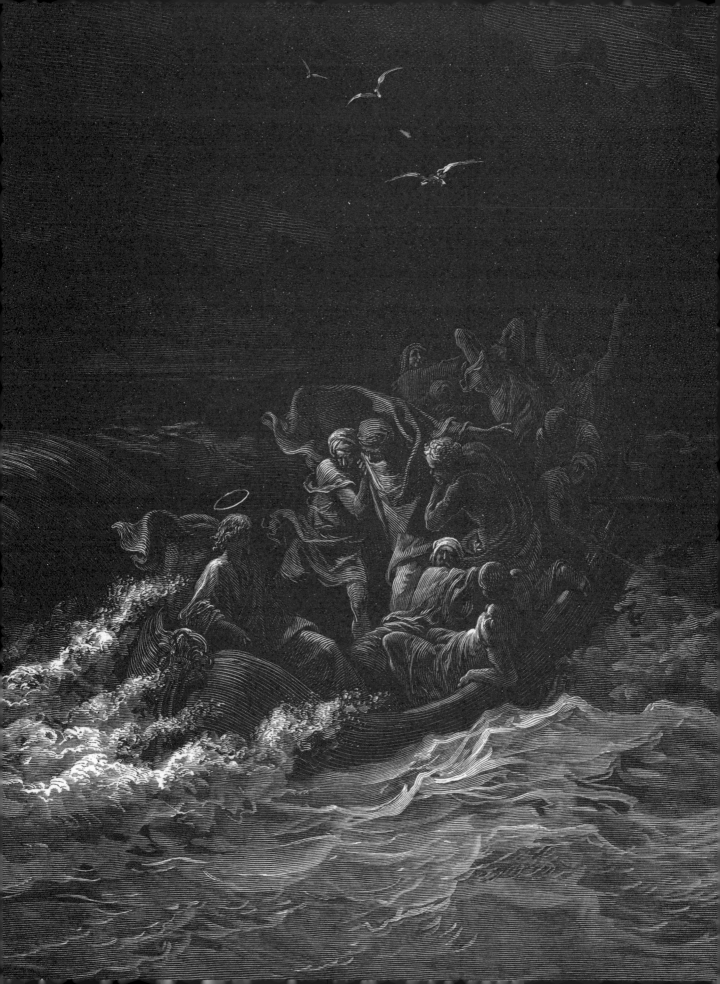

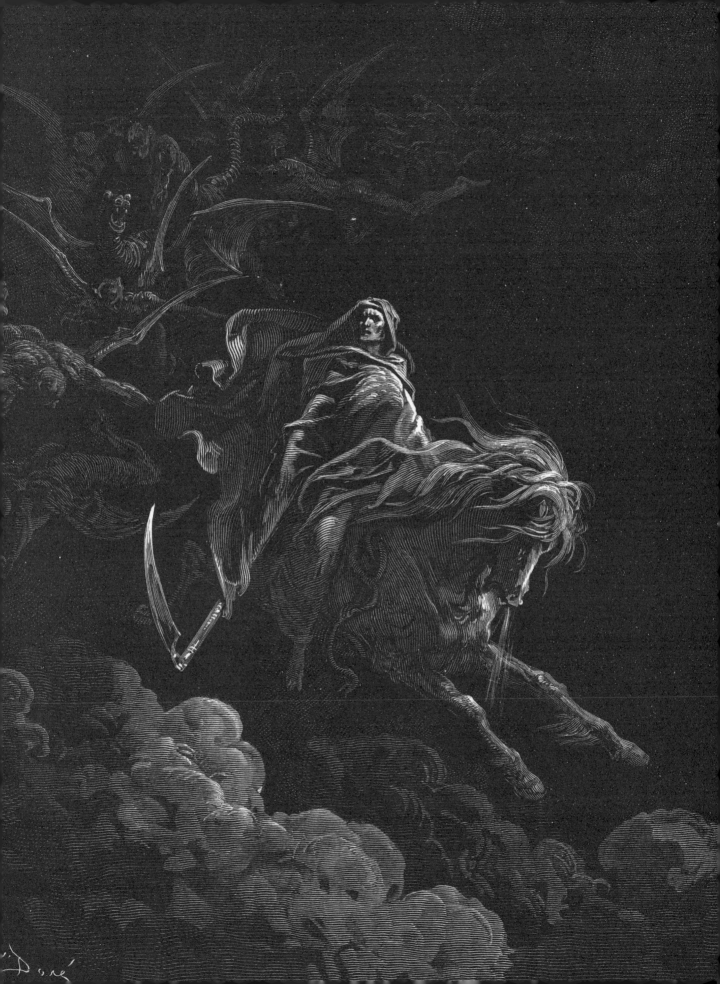

Récits de guerre

전쟁화

귀스타브 도레는 중세 십자군 전쟁과 근대의 전쟁을 서사적 관점으로 묘사했다.
낭만주의 정신을 이어받은 도레가 그린 전쟁화에는 죽음과 영웅적 서사가 공존한다.

크림 전쟁 이야기

이탈리아 독립전쟁

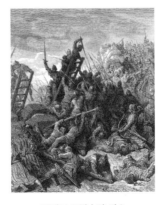

조제프 프랑수아 미쇼
십자군의 역사

Épisodes de la guerre d'Orient

크림 전쟁 이야기

석판화 70점 수록

—

출판, 빌라&주이(BULLA ET JOUY) 출판사
1855년 作

작품 속으로

당시 유럽 국가들은 러시아의 확장과 오스만제국의 쇠퇴를 두려워했고, 이 두려움이 크림 전쟁의 발발을 부추겼다. 오스만제국은 영국, 프랑스, 사르디니아 공국과 연합군을 조성해 러시아의 황제 니콜라스 1세에 대항한다. 크림 전쟁은 수많은 희생을 낳은 길고 고통스러운 전쟁이었지만, 국경 밖에서 들려오는 나폴레옹 3세의 승전보만 듣고 있었던 프랑스인들에게는 상상을 자극하는 이야깃거리였다. 당시 언론에서는 전쟁을 전례 없이 시시각각 다루었으며, 화가들은 크림 전쟁을 소재로 많은 그림을 그렸다. 이들은 전장을 방문하거나 지형도와 전술을 공부하면서까지 가능한 한 객관적인 그림을 그리려 노력했다. 전쟁에 대한 예술가들의 다양한 시선이 반영된 작품들이 살롱에 전시되었다.

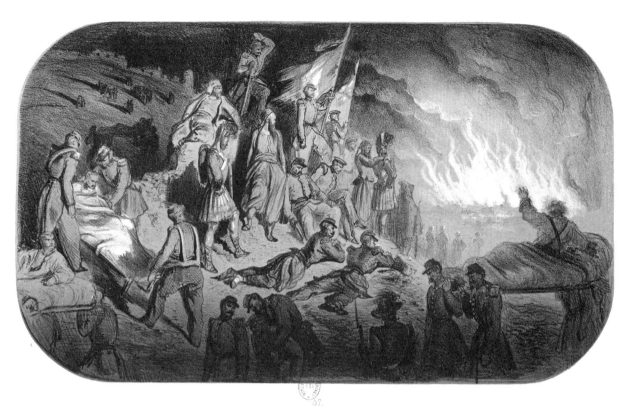

1855년 9월 8일 말라코프 전투: 부상당한 프랑스 군인들이 불타는 요새를 보고 있다.

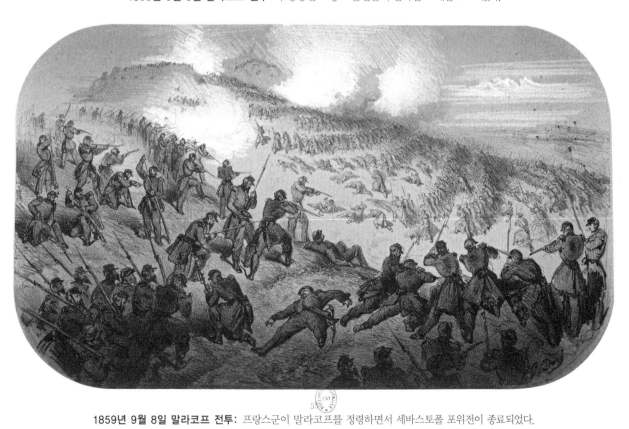

1859년 9월 8일 말라코프 전투: 프랑스군이 말라코프를 점령하면서 세바스토폴 포위전이 종료되었다.

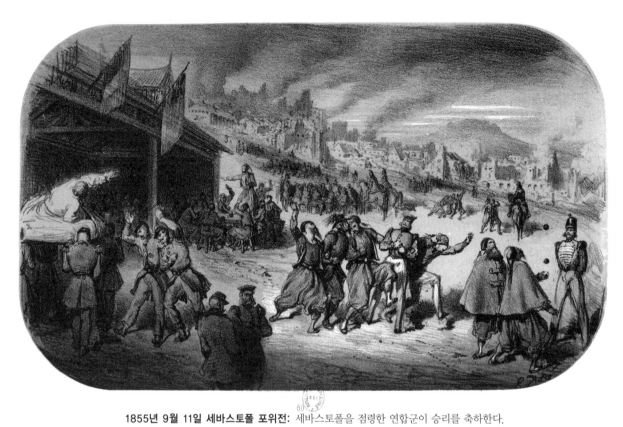

1855년 9월 11일 세바스토폴 포위전: 세바스토폴을 점령한 연합군이 승리를 축하한다.

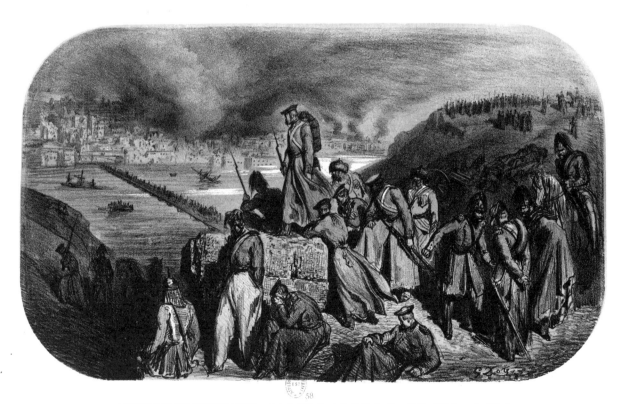

1855년 9월 8일 말라코프 전투: 러시아 인들은 마을에 불을 내고 북쪽 연안으로 후퇴한다.

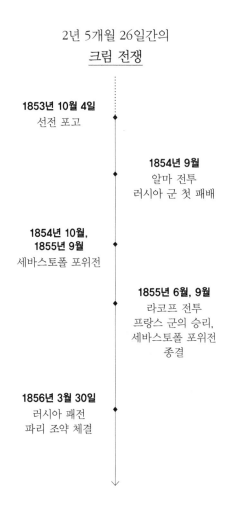

2년 5개월 26일간의
크림 전쟁

1853년 10월 4일
선전 포고

1854년 9월
알마 전투
러시아 군 첫 패배

**1854년 10월,
1855년 9월**
세바스토폴 포위전

1855년 6월, 9월
라코프 전투
프랑스 군의 승리,
세바스토폴 포위전
종결

1856년 3월 30일
러시아 패전
파리 조약 체결

병력 규모

러시아
1,200,000명
오스만 제국
250,000명
프랑스
310,000명
영국
98,000명
사르디니아 공국
15,000명

귀스타브 도레와 언론

귀스타브 도레는 크림 전쟁을 기점으로 정치 현황에도 관심을 가지게 된다. 당시 21세였기에 전장을 눈으로 직접 확인하지는 못했지만, 파리에서 다양한 자료를 참고하여 전쟁 상황을 파악했다. 그때 도레는 『생생하고 극적이며 풍자적인 러시아의 역사(L'histoire pittoresque, dramatique, et caricaturale de la sainte Russie)』에 실을 풍자화를 그리면서 월간지 《프랑스와 영국의 박물관(Le musée français-anglais)》에도 삽화를 기고하고 있었다.

《프랑스와 영국의 박물관》은 파리와 런던에서 프랑스어와 영어로 발행되었는데, 크림 전쟁 기간에는 프로파간다와 정보 전달을 오가며 프랑스와 영국의 군사작전 소식을 실었다. 연합군의 행보를 지지하기 위해서였다. 이때 기고한 삽화를 바탕으로 도레는 1855년과 1856년에 출판사 빌라와 튀르지(Turgy)에서 석판화집 『크림 전쟁 이야기』 1, 2권을 발표한다. 이렇게 발표한 삽화 중 몇 가지는 살롱에 전시하기 위해 유화로도 작업했는데, 「알마 전투(La Bataille d'Alma)」와 「인케르만 전투(La Bataille d'Inkerman)」가 그 예이다. 전투 상황을 정확하고 분명하게 표현하려 했던 다른 화가들과는 달리 도레는 명암을 사용해 좀 더 극적인 그림을 그렸다. 또한, 시대에 상관없이 모든 전쟁을 아우를 수 있는 그림을 그리고자 했기 때문에 당시의 구체적인 일화에 얽매이지 않았다.

La Guerre d'Italie

이탈리아 독립전쟁

석판화 20점 수록

—

출판, 뷜라 출판사
1859년 作

작품 속으로

여러 왕국과 공국으로 분열되어있던 19세기 초 이탈리아에 나라를 통일하고자 하는 움직임 '리소르지멘토 (Risorgimento)'[41]가 일어난다. 오스트리아 제국과 사르데냐 왕국[42] 사이에 있었던 제1차 독립전쟁(1848–1849)에서는 오스트리아가 승리를 거두지만, 제2차 독립전쟁(1859)에서는 이탈리아 진영이 판도를 뒤집는다. 사르데냐 국왕인 비토리오–에마누엘레 2세가 나폴레옹 3세와 연합해 전쟁에 승리한 것이다. 이후 이탈리아반도 통일이 진행되었다. 1860년 3월 24일에는 토리노 조약에 따라 니스와 사보이아 공국이 프랑스에 양도되었으며, 1861년 3월 17일에는 이탈리아 왕국 건립이 공식적으로 선언되었다. 이후 1866년 10월 30일 비엔나 조약으로 베네치아가 합병되고, 1870년 9월 20일 교황령의 수도인 로마가 합병됨으로써 이탈리아 통일이 완성되었다.

41 '재부흥'을 뜻하는 이탈리아어. 이탈리아 반도의 여러 국가를 하나로 통일하자는 정치적, 사회적 운동
42 토리노가 수도인 북이탈리아의 소왕국. 이탈리아 왕국의 전신이다.

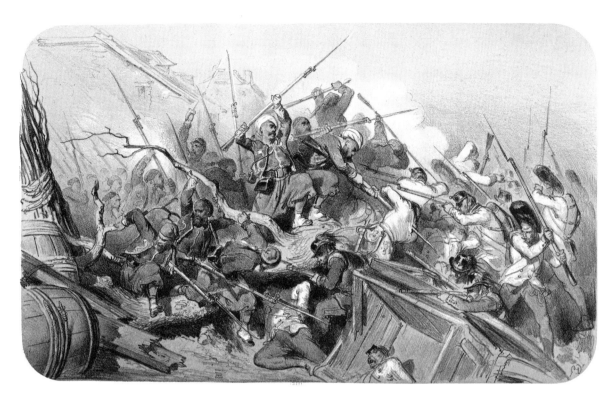

1859년 6월 8일 마리냐노 전투: 프랑스 보병대와 오스트리아군 사이에 백병전이 벌어졌다.

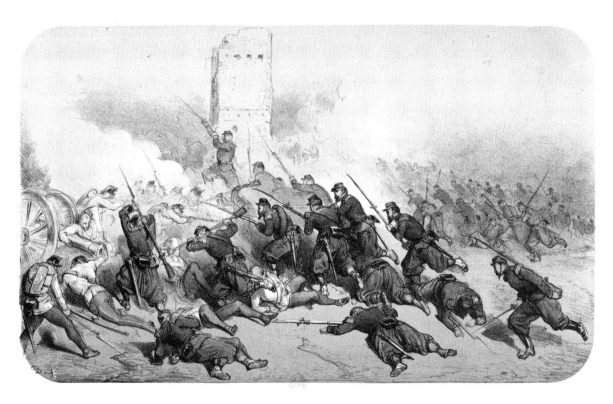

1859년 6월 24일 솔페리노 전투: 솔페리노 탑 아래서 모넬리아 중위가 대포 일곱 문을 빼앗았다.

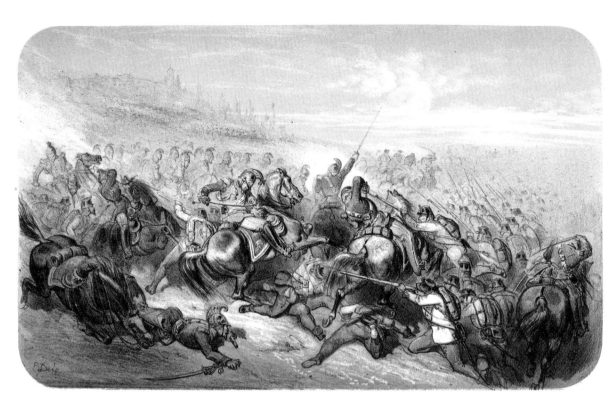

1859년 6월 24일 산 마르티노 전투: 용감무쌍한 사르데냐 기병이 오스트리아군에 저항하고 있다.

1859년 6월 4일 마리냐노 전투: 보병이 막 마온(Mac Mahon) 장군에게 바치려 오스트리아군의 깃발을 빼앗는다.

2개월 16일 간의
1859년 이탈리아 전쟁

1859년 4월 26일
사르데냐 왕국의
선전 포고

1859년 6월 3일
투르비고 전투
프랑스–이탈리아
연합군 승리

1859년 6월 24일
솔페리노 전투
프랑스–이탈리아
연합군 승리

1859년 7월 12일
빌라프랑카
휴전 협정

1859년 11월 10일&11일
취리히 조약
오스트리아군 패배

1860년 3월 24일
니스와 사보이아
공국이 프랑스에
편입

1861년
이탈리아 왕국 선언

병력 규모

◆

프랑스
보병 170,000
기병 20,000

사르데냐 왕국
보병 70,000
기병 4,000

오스트리아
보병 220,000
기병 22,000

◆

기록 삽화[43]와 역사 회화[44] 사이에서

전장을 직접 눈으로 보지는 못했지만, 귀스타브 도레는 이탈리아 독립전쟁을 주제로 한 작품 31점을 《르 몽드 일뤼스트르 (Le Monde illustré)》에 기고한다. 이 중 20점을 선별하고 채색해 빌라 출판사에서 1859년 출간한 것이 삽화집 『이탈리아 독립전쟁』이다. 수록된 삽화들은 프랑스와 해외에 널리 알려졌다.

이를 시작으로 도레는 이탈리아 독립전쟁을 다룬 다른 책에도 삽화를 그렸다. 컬러 삽화집 『이탈리아 독립전쟁기』, 샤를 아담의 『이탈리아 독립전쟁, 반도에서 벌어진 군사작전 이야기(La Guerre d'Italie, histoire complète des opérations militaires dans la péninsule)』, 앨프리드 델보의 『어린 보병 하사(Le Petit Caporal des zouaves)』에서도 도레의 삽화를 찾아볼 수 있다. 1861년에는 구필(Goupil) 출판사를 통해 석판화집 『가리발디와 이탈리아 의용군(Garibaldi et les volontaires italiens)』을 발표한다. 크림 전쟁 때와 마찬가지로, 도레는 이성적이고 객관적인 그림을 지향하던 동시대 예술가들과는 다르게 접근했다. 전쟁에서 한 발짝 떨어져 자료를 수집했고, 전쟁에 대한 세부적인 사실이나 기술·지형적 정확성을 추구하기보다는 낭만주의 정신에 따라 몽환적이고 영웅적인 부분을 가미했다. 보도 삽화를 그리면서도 역사 회화적 요소를 살린 것이다.

43 역사적 사건을 기록적 의의가 있게 그린 삽화
44 역사적인 사건이나 인물을 주제로 하여 그린 그림

Histoire des croisades

십자군의 역사

글, 조제프 프랑수아 미쇼
1812년, 1822년 作

—

삽화, 귀스타브 도레
1877년 作

작품 속으로

교황이 일으킨 그리스도교 군사 원정대를 십자군이라 한다. 당초 십자군의 목적은 이슬람 세력 셀주크 투르크의 위협을 받는 비잔틴 제국을 지원하고, 예루살렘을 해방하여 그리스도교인의 자유로운 성지순례를 보장하는 것이었으나, 나중에는 '이슬람 치하의 그리스도교 성지 재탈환'으로 뭉뚱그려진다. 십자군 전쟁은 크게 8차례에 걸쳐 진행되었다. 제1차

원정에서는 십자군이 승리를 거두고 레반트 지역에 십자군 국가들을 세웠다면, 나머지 7차 원정에서는 이를 수호하려는 노력에도 불구하고, 이슬람 세력에게 다시 영토를 빼앗긴다. 1291년 5월 28일에는 결국 십자군이 정복했던 모든 성지가 맘루크국[45]의 영토가 된다.

45 13~16세기에 이집트 지역에 성립되었던 무슬림 왕조

2세기 동안 이어진
십자군 원정

1096–1099
제1차 십자군

1147–1149
제2차 십자군

1189–1192
제3차 십자군

1202–1204
제4차 십자군

1217–1221
제5차 십자군

1228–1229
제6차 십자군

1248–1254
제7차 십자군

1270
제8차 십자군

참전한 왕들

프랑스
루이 7세
필리프 2세(필리프 오귀스트)
루이 9세(성 루이)

—

영국
사자심왕 리처드 1세

—

독일 제국
콘라트 3세
프리드리히 1세(바르바로사)

글, 조제프 프랑수아 미쇼

『십자군의 역사』를 저술한 조제프 프랑수아 미쇼(1767–1839)는 프랑스의 역사학자이자 기자이다. 정치적 입장을 자주 바꾸기로 유명했는데, 실제로 혁명파에서 왕당파로, 반 나폴레옹파에서 친 나폴레옹파로 진영을 바꾸었고 마지막에는 왕정복고를 옹호했다. 도서관에서 근무하다가 종교 및 왕정 옹호 서적 전문 인쇄소를 세웠으며, 십자군에 심취해 있었다. 7권에 달하는 역작 『십자군의 역사』를 10년(1812~1822)에 걸쳐 저술했으며, 그 전에도 1·2·3차 십자군 원정 연대표와 시 등 다양한 작품을 발표한바 있다. 1817년부터 세상을 떠나기 전까지 정통 왕당파 계열 일간지 《라 코티디엔느(La Quotidienne)》의 편집장이었다.

도레와 십자군

귀스타브 도레는 극적이면서도 서사적인 역사화에 큰 매력을 느꼈기에 역사를 소재로 한 삽화를 그릴 때는 마치 대형 회화를 그리듯 작업했다. 도레의 삽화가 『십자군의 역사』에 더해진 것은 작품이 재출판된 1877년으로, 도레는 기록 삽화라기보다는 모험 소설 삽화에 더 가까운 100여 점의 정교하고 웅장한 삽화를 그려 넣었다. 의상, 무기, 건축물을 매우 세밀하게 묘사했기 때문에 독자들은 마치 눈앞에서 영웅담이 펼쳐지는 듯한 인상을 받았다.

(P.343) **돌레마이 공방전**
아코라고도 불리는 이 도시는 예루살렘 왕국이 처음으로 재정복한 곳이다. *피로감, 장애물, 죽음조차도 십자군을 막을 수 없었다. 제8장*

—

(P.344) **레판토 해전**
1571년, 교황 비오 5세를 지지하는 그리스도교 연합 세력과 오스만 제국 사이에 해전이 벌어졌다. *투르크인들은 오스만제국의 확장을 위해, 기독교인들은 유럽을 지켜내기 위해 싸웠다. 제10장*

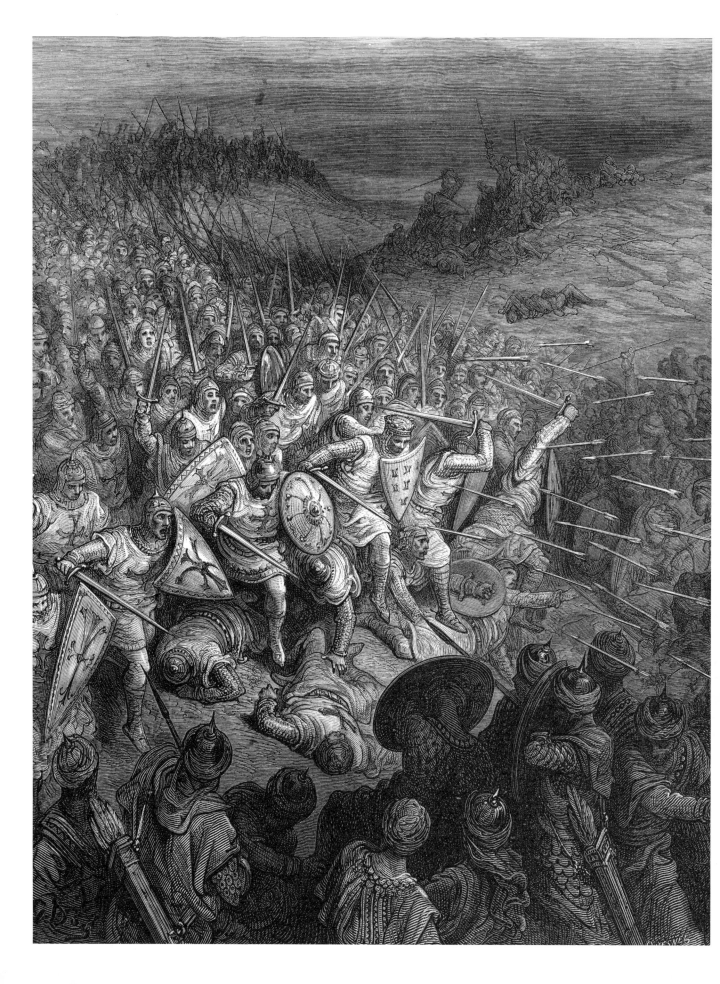

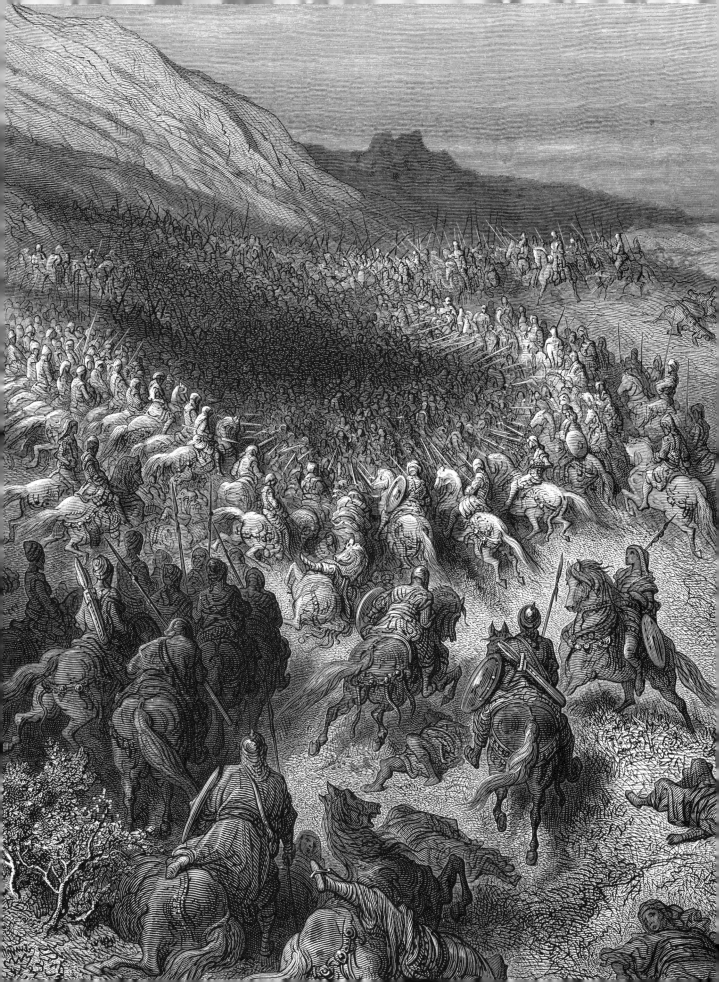

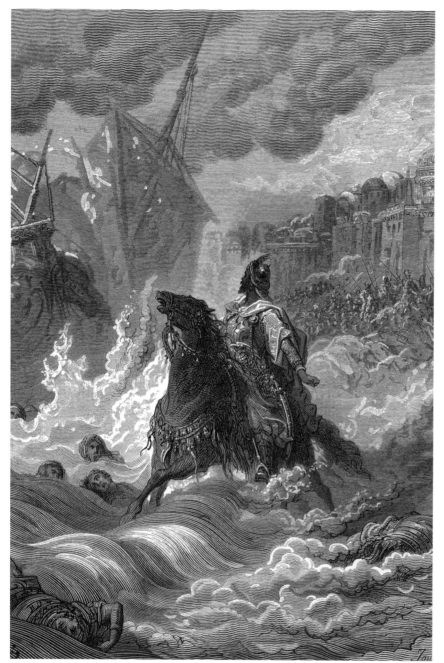

그림 설명 및 해당 구절

(P.346) 로렌 공작의 돌격

두 진영의 전력 차이가 컸고, 이슬람 군대는 로렌 공작 고드프루아의 공격에 혼비백산했다. 제2장

(P.347) 안티오키아 공방전

십자군 기병 수천이 터키의 메마른 황야를 달려간다. 이십 만의 무슬림 군사들이 그들을 기다리고 있다. 제8장

—

(P.348) 콘스탄티노플 앞의 메메드 2세

1453년, 말 위의 메메드 2세가 몸을 일으켜 그리스도교 세력의 땅이었던 콘스탄티노플을 바라본다. 제19장

(P.349) 알 무아잠의 죽음

술탄 알 무아잠은 제 부하에게 살해당한다. 피범벅으로 나일강에 뛰어들어 아무 배나 잡아타고 도망치려 한다. 제15장

—

(P.350) 다미에타 앞의 성 루이

프랑스의 왕 루이 9세가 지휘한 십자군이 이집트 다미에타를 함락시켰다. 교황의 특사이자 예루살렘의 총대주교인 루이 9세가 성직자무리를 이끌고 다미에타에 입성한다. 제14장

(P.351) 콘스탄티노플 입성

십자군이 콘스탄티노플에 입성하고 있다. 십자군은 사순절 제4주의 월요일인 1204년 4월 10일, 콘스탄티노플을 급습해 승리를 거두었다. 제11장

모래사장 위에서 메메드 2세가 군사들의 사기를 돋운다.

제19장

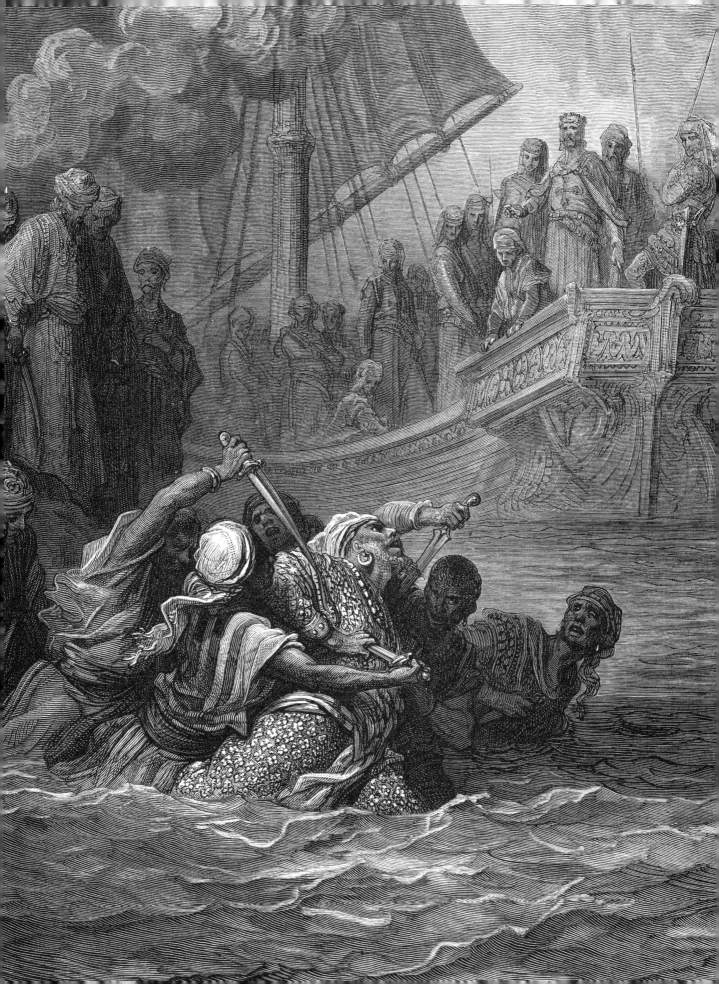

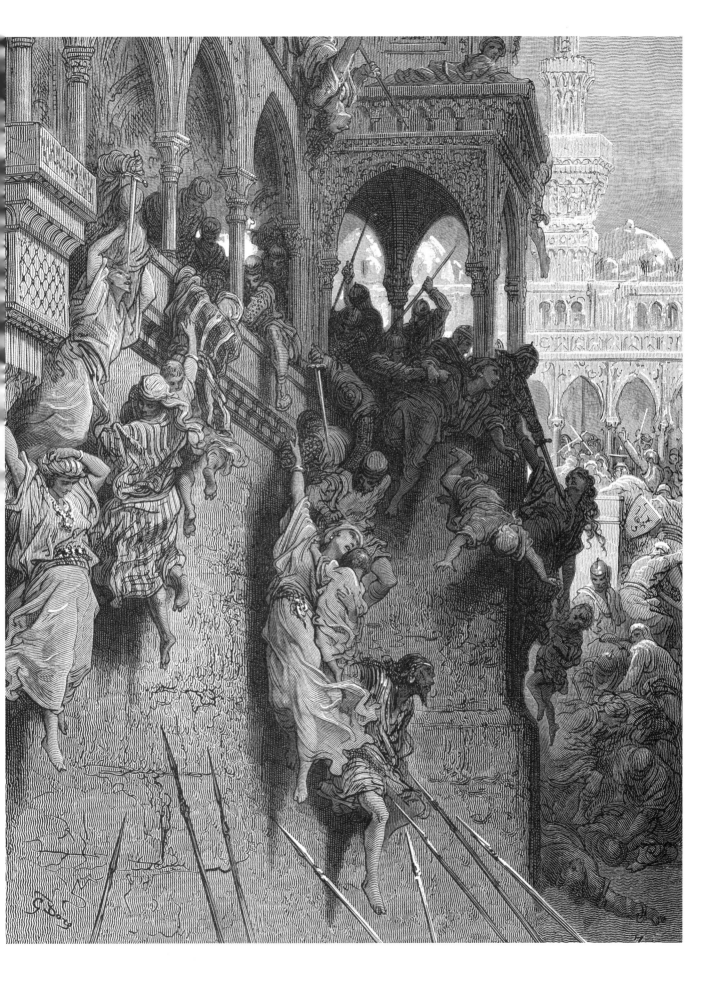

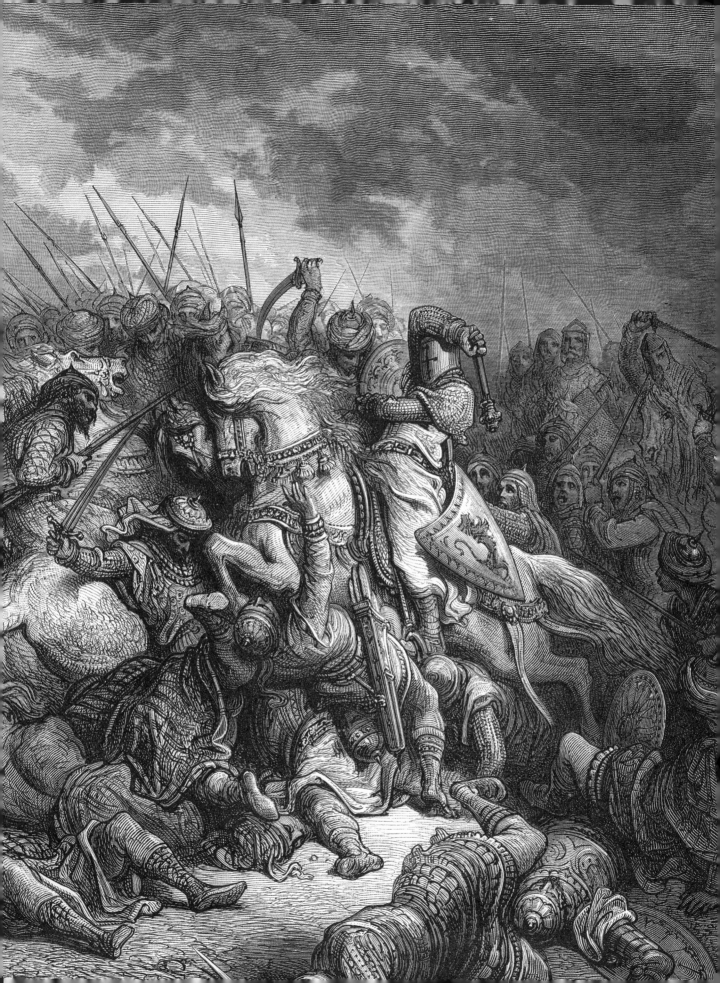

그림 설명 및 해당 구절

(P.352) 성 프란체스코와 말리크 카밀

프란치스코회의 창시자, 이탈리아 아시시의 성 프란체스코가 이집트에서 술탄 말리크 카밀을 만난다. "당신을 구원의 길로 인도하기 위해 신께서 나를 이곳에 보내셨다." 제7장

(P.353) 안티오키아 살육

창문 아래 장창 부대 쪽으로 사람들이 떨어지고 있다. 다른 쪽에서는 너무 많은 인파가 급하게 사다리를 오르려 해서 성벽이 흔들리며 무너져 내리고 있다. 제3장

(P.354) 아르수프 전투

1191년 9월 7일에 벌어진 아르수프 전투에 키프로스산 전투마를 타고 출전한 사자심왕 리처드 1세는 살라딘이 이끄는 투르크 군대와의 교전에서 승리했다. 제7장

(P.355) 예루살렘의 고드프루아

십자군 기사 고드르푸아 드 부용 공작이 돌연 나타나 방패를 휘두르며 십자군 진영에 도시로 진입하라는 신호를 보냈다. 제4장

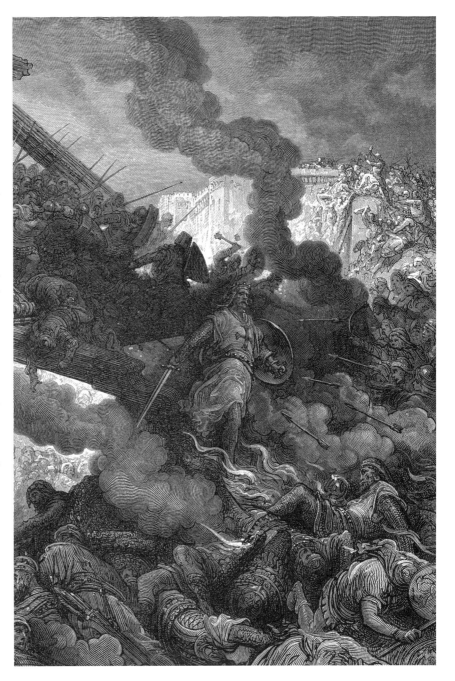

그렇지만 전투의 형세는
곧 바뀔 터였다.

제4장

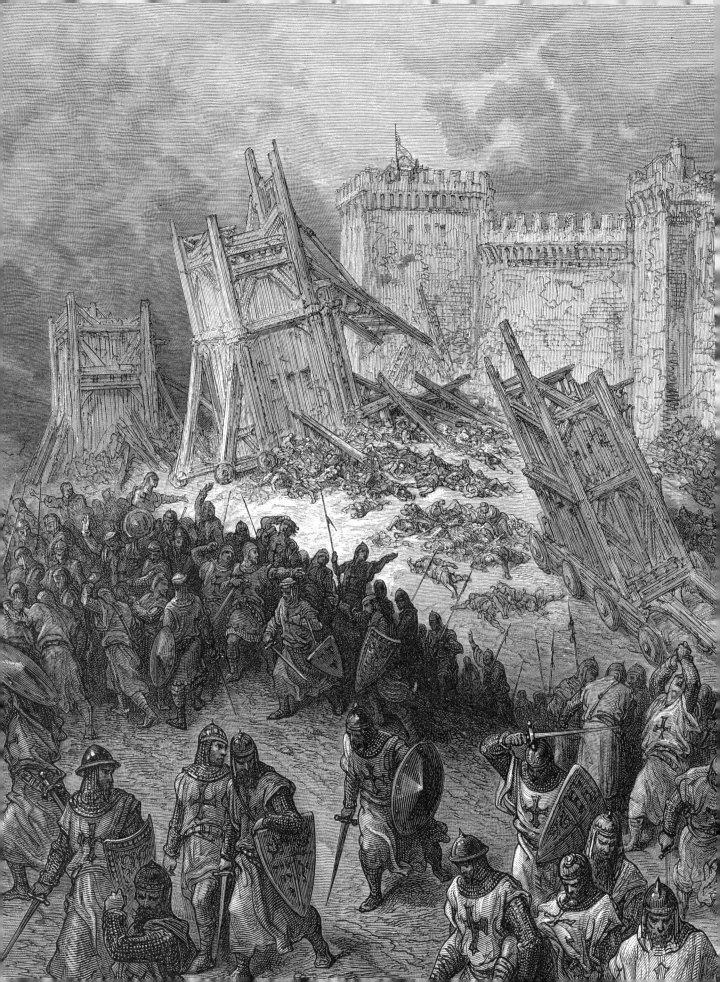

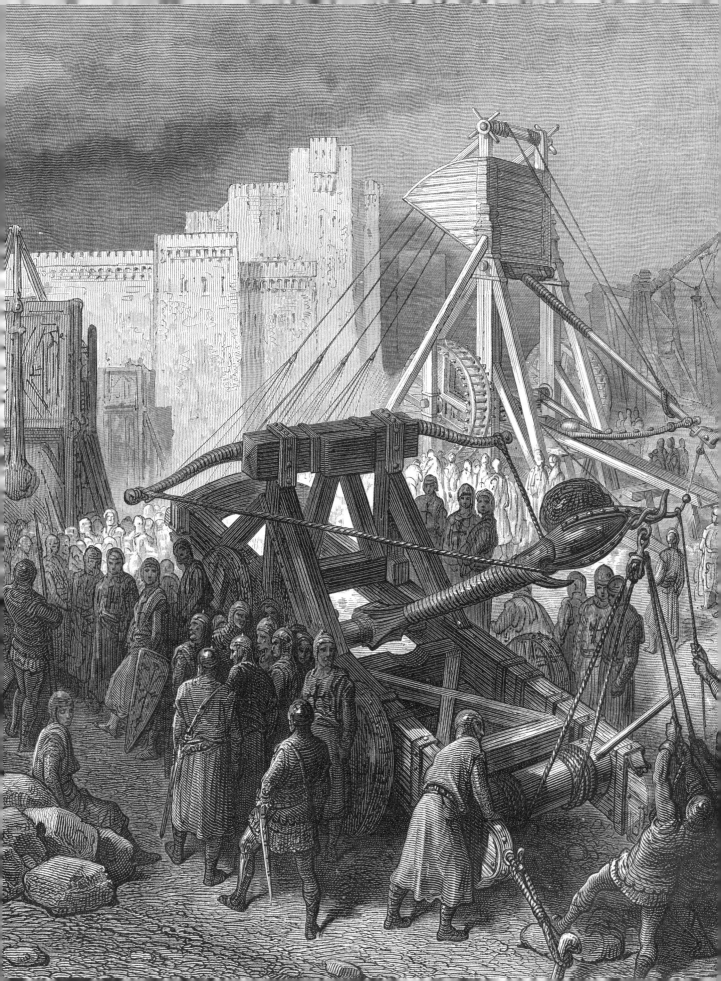

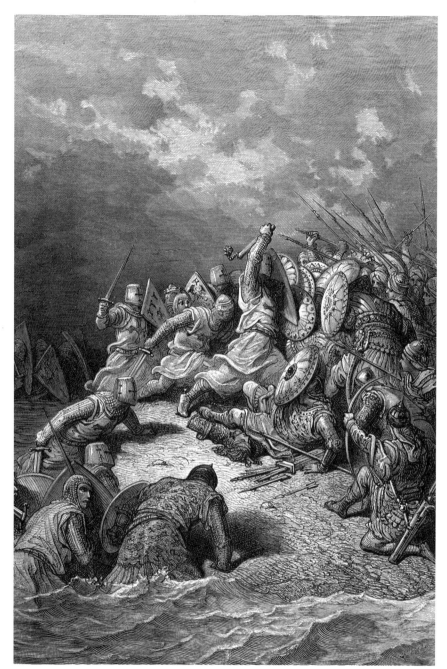

허리춤까지 차오르는 물에 뛰어들어
가장 먼저 기슭에 도착했다.

제8장

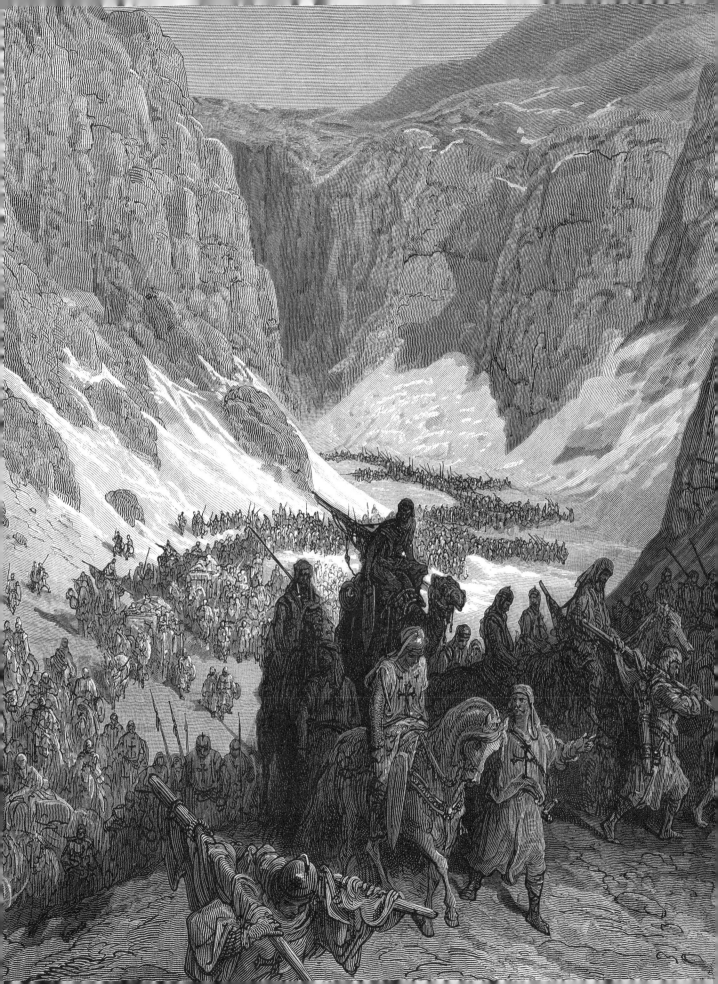

L'ILLUSTRATEUR

Voyages

이국적 풍경 삽화

귀스타브 도레는 동시대 사람들과 비교했을 때 여행을 많이 다닌 편이다.
유럽 전역을 여행한 경험을 바탕으로 정교한 풍경 삽화를 남겼으며,
가본 적이 없는 나라를 상상해서 그리는 모험도 했다.

토머스 메인 리드
사막의 은신처

P.362

장 샤를 다빌리에
스페인

P.366

윌리엄 블랜처드 제럴드
런던, 순례여행

P.374

이폴리트 텐
피레네 호수 탐방기

P.390

Aventures d'une famille perdue dans les solitudes de l'Amérique

고독한 아메리카 대륙에서 길을 잃은 가족의 모험
(사막의 은신처)

글, 토머스 메인 리드
1851년 作

—

삽화, 귀스타브 도레
1856년 作

작품 속으로

소설의 화자는 뉴멕시코를 탐험하다가 척박한 사막에 고립되어 살아가는 어느 가족을 만난다. 그 집에서 하룻밤 머물기로 한 화자에게 집 주인 롤프가 자신의 이야기를 들려준다. 가진 것 없이 가난했던 영국인 롤프는, 몇 년 전 아내 마리와 함께 아메리카 대륙으로 건너와 운명을 건 도전에 나섰다. 하지만 새로운 땅에 발 디딘 지 얼마 되지도 않아 사기를 당했고, 버지니아의 척박한 땅에서, 미시시피의 메마른 땅에서 실패를 거듭하며 그나마 있던 몇 푼 안 되는 재산마저 날려버렸다. 이후 롤프 가족은 오아시스에 정착했고, 외로운 생활과 모험을 꿋꿋이 이어간 끝에 결국 부를 이룬다. 이야기를 읽다 보면 늑대, 표범, 고슴도치, 주머니쥐 같은 야생동물과 공존하고, 수달, 새, 야생마를 사냥하는 생경하고 이국적인 삶의 매력에 빠지게 된다.

글, 토머스 메인 리드

모험하는 소설가

토머스 메인 리드(1818-1883)는 '메인 리드 대위'라는 별명으로 알려진 모험가이자 기자이며 다양한 소설을 집필한 소설가이다. 북아일랜드에서 태어났으며, 영국의 낭만파 시인 바이런을 동경했고 가족의 터전인 목사관에서 벗어나 모험을 떠나기를 갈망했다(리드의 아버지는 성직자였다.-역주). 22세에는 미국행 배에 몸을 싣고 뉴올리언스로 갔다. 레드강과 미주리강 연안에서 사업을 운영하면서 초기 아메리카 대륙 개척자들과 인디언의 풍습을 공부했다. 필라델피아로 가서는 기자로 활동했으며, 이때 처음으로 시를 써서 잡지에 기고한다. 에드거 앨런 포를 만나 가까운 친구가 된 것도 이 즈음이다. 미국-멕시코 전쟁(1846-1848) 때는 특파원으로 활동했으며, 미군에 입대하여 대위 계급을 받았다. 1848년 영국으로 귀국한 후 그간의 모험을 토대로 인디언 문화, 수렵꾼의 삶, 야생의 세계를 소재로 한 여러 이야기를 발표하였고 큰 성공을 거둔다. 리드가 쓴 소설은 직접 방문해 본 미국 서부, 멕시코, 남아프리카공화국, 히말라야, 인도네시아 등지를 배경으로 이야기가 펼쳐진다.

지금은 많은 사람에게 잊혔지만 생전에는 잭 런던[46]이나 쥘 베른[47]에 견줄 수 있을 정도로 성인과 청소년 독자들에게 인기가 높았다. 시어도르 루스벨트 미국 대통령이 가장 좋아하는 작가였다.

삽화, 귀스타브 도레

프랑스에서는 당시 최고의 출판사였던 아셰트사와 헤첼(Hetzel)사가 토머스 메인 리드의 작품을 출판했다. 도레는 계속 함께 작업해 왔던 아셰트 출판사에서 『사막의 은신처』(『고독한 아메리카 대륙에서 길을 잃은 가족의 모험(The Desert Home or The Adventures of a Lost Family in the Wilderness)』의 프랑스어 번역본-역주) 삽화를 발표한다. 도레는 미국을 가본 적이 없기 때문에 프랑스나 스페인의 산악 풍경을 염두에 두고 삽화를 그렸다.

목화 껍질을 벗기느라
정신이 팔린
고슴도치는 아직
천적을 발견하지
못했다.

21장

(P.363) **다람쥐 무리**

롤프와 마리의 가족이 강가의 나무 위에서 무리지어 있는 다람쥐들을 발견했다. "제일 앞에 있던 녀석은 벌써 뛰어오를 준비를 하고 있네." 19장

—

(P.364) **담비와 고슴도치**

주인공들이 숲 한가운데 멈춰서서 담비와 고슴도치가 대결하는 놀라운 광경을 바라보고 있다. 21장

46 Jack London(1876~1916), 미국의 소설가. 『야성이 부르는 소리』, 『바다의 이리』, 『늑대개』 등을 저작하였다.
47 Jules Verne(1828~1905), 프랑스의 소설가. 『해저 2만리』, 『80일간의 세계일주』의 작가이다.

L'Espagne

스페인

출판, 장 샤를 다빌리에
1862년 作

—

삽화, 귀스타브 도레
1862년 作

작품 속으로

1861년, 아셰트 출판사는 신규 주간지 《르 투르 뒤 몽드, 새로운 여행지(Le Tour du Monde, nouveau journal des voyages)》를 창간하면서 귀스타브 도레와 장 샤를 다빌리에에게 작업을 의뢰한다. 다빌리에는 당시 낭만주의 시대에 유행하던 여행기와 여행 안내서를 따라, 방대한 스페인 여행기를 장장 서른 개의 장(章)에 걸쳐 보고서 형식으로 자세히 기록했다. 바르셀로나, 발렌시아, 말라가, 세비야, 코르도바, 톨레도, 빌바오, 마드리드, 살라망카 등 두 사람이 방문한 도시를 설명하고, 이국적인 풍경 속으로 독자들을 초대했다. 다빌리에와 도레는 19세기 프랑스인들이 갖고 있던 스페인에 대한 이미지를 그림에 그대로 가져오고자 했다. 때문에 이 작품 속에서 스페인은 투박하면서 고풍스러운 나라, 걸인과 불한당, 아름다운 집시가 가득한 나라, 종교적 엄격함이 경이롭도록 우아한 고딕·무어 양식과 어우러지는 나라로 묘사되었다.

글, 장 샤를 다빌리에

귀스타브 도레의 벗, 스페인 애호가

장 샤를 다빌리에(1823-1883)는 19세기 파리에서 활동한 이름난 수집가로, 은행가와 기업가를 많이 배출하고 제1제정 시절에 작위를 받은 가문에서 태어났다. 여행을 좋아했고, 이탈리아와 스페인에 대한 애정이 특히나 깊었다. 청동, 대리석, 보석, 도자기, 화폐, 유리공예, 타피스리, 테라코타 등 다양한 물건을 가리지 않고 수집했다. 다빌리에는 스스로를 고고학자보다는 '애호가'라 칭했지만, 스페인 도자기에 조예가 깊어 『스페인-무어 양식 금속 광택 파이앙스의 역사(L'Histoire des faïences hispano-moresques à reflets métalliques)』(1861), 『스페인 중세·르네상스 장식예술(Les Arts décoratifs en Espagne au Moyen Âge et à la Renaissance)』(1879), 『유럽 도자기의 기원(Les Origines de la porcelaine en Europe)』(1882) 등의 전문 서적을 여러 권 집필했다.

다빌리에는 화가, 시인, 음악가들과 자주 어울렸고, 이들을 피갈가에 위치한 개인 저택에도 종종 초대했다. 1861년에는 아셰트 출판사의 의뢰를 받고 도레와 스페인을 탐방했고, 이때의 여행기는 책으로도 집필된다. 다빌리에는 친필 원고와 서적, 각종 수집품을 루브르 박물관, 프랑스 국립도서관, 세브르 박물관에 기증했다.

삽화, 귀스타브 도레

도레는 여행 중에 본격적으로 삽화를 그리지는 않았지만, 대신 멋진 풍경, 화려하고 독특한 인물, 폐건물이나 매력적인 건축물 크로키를 한 아름 그렸다. 고딕 양식과 스페인-무어 양식으로 된 여러 장식을 정교하게 표현하기 위해 분명 파리에서 사진이나 판화를 구해 참고했을 것이다. 『스페인』 삽화 중에는 투우 장면이 상당히 많은데, 도레는 고야의 그림에서 영감을 받아 감각적인 측면을 극대화해 표현했다.

《르 투르 뒤 몽드, 새로운 여행지》의 스페인 여행기 시리즈가 끝난 후, 아셰트사는 기고문 전체와 309점에 달하는 삽화를 취합해서 1874년에 『스페인』을 출판한다. 투우 관련 삽화만을 모은 『귀스타브 도레가 본 투우(La Tauromachie de Gustave Doré)』도 출간되었다.

연인의 집 발코니 아래에 서서 만나기로 한다.

제17장

(P.367) 데스페냐페로스(Despeñaperros)
스페인 남부의 시에라 모레나산맥에는 길이 급격하게 협소해지는 무시무시한 협곡이 있다. 제17장

—

(P.368) 코르도바의 세레나데
달빛이 비치자 연인들은 창문 난간 사이로 손을 맞잡고 거리의 악사들은 기타, 반두리아, 만돌린, 피리 소리에 맞춰 세레나데를 연주한다. 제17장

그림 설명 및 해당 구절

(P.370) 대성당의 무용수들
어린이 합창단의 세이세[48]들이 세비야 대성당 주제단 앞에서 성체를 찬양하며 율동하고 있다. 제15장

(P.371) 코르도바의 모스크
코르도바 모스크의 내부는 독특하다. 기둥은 숲속 나무들처럼 서로 교차해 서 있고, 안쪽으로 이동하면서 관찰해 보면 공간의 깊이감이 계속 변화하는 것을 느낄 수 있다. 16장

(P.372) 세비야에서 열린 포르투갈식 투우 경기
포르투갈식 투우 경기에서는 투우사가 소를 유인한 뒤 맨손으로, 오로지 팔 힘만으로 단숨에 멈춰 세운다. 제16장

(P.373) 에스포지토 가문 저택
고딕 양식 건축물 앞을 지나가는 여인. 15세기 말부터 있었던 이 건물은 코르도바의 고아원이다. 제16장

48 스페인 세비야 성당 축제에서 화려한 옷을 입고 캐스터네츠를 치면서 춤추고 노래하는 합창단의 여섯 아이들

London, a Pilgrimage

런던, 순례여행

글 · 출판, 윌리엄 블랜처드 제럴드
1872년 作

—

삽화, 귀스타브 도레
1868년 作

작품 속으로

1868년, 윌리엄 블랜처드 제럴드는 런던 전역을 제대로 묘사한 삽화를 그리고자 귀스타브 도레를 선임한다. 도레와 제럴드는 거대 도시 런던이 가진 양면성에 주목했고, 상류층 생활 권역, 산업 지구, 낙후 지역을 골고루 탐방했다. 이렇게 펴낸 책이 1872년에 영국에서 출판된 『런던, 순례여행』이다.

1876년에는 루이 에노가 새롭게 쓴 프랑스판 『런던, 순례여행』이 아셰트사에서 출간되어 눈부신 성공을 거두었다. 이 작품은 19세기 이후에도 많은 사람에게 영향을 끼쳤다. 영국 빅토리아 시대를 다룬 영화감독 중 『런던, 순례여행』에 실린 도레의 판화를 보지 않은 사람이 없을 정도다.

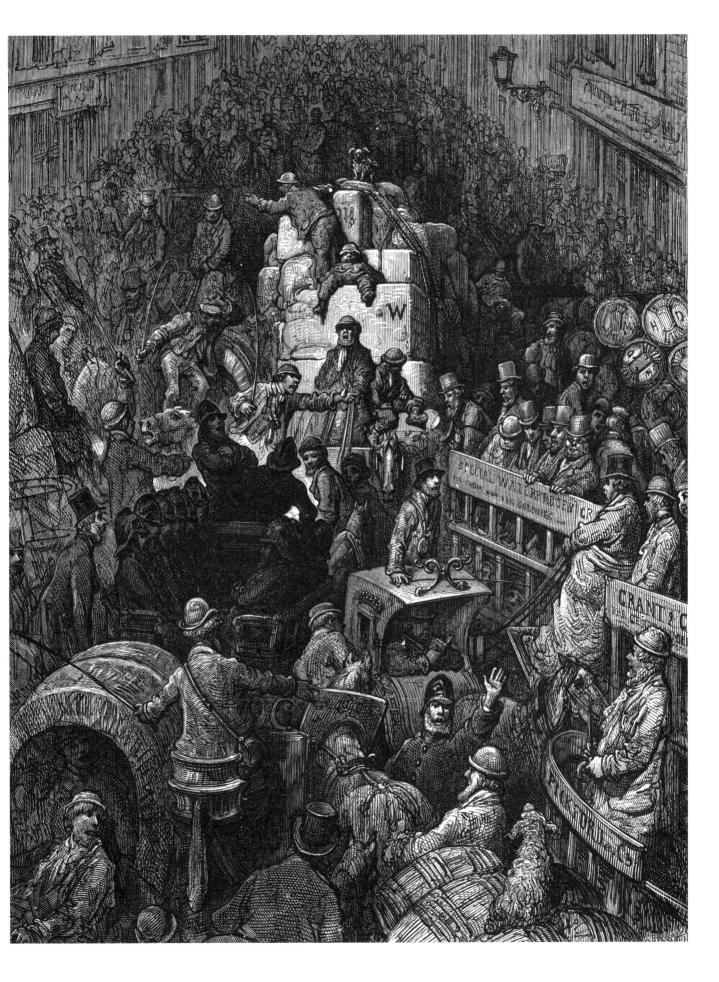

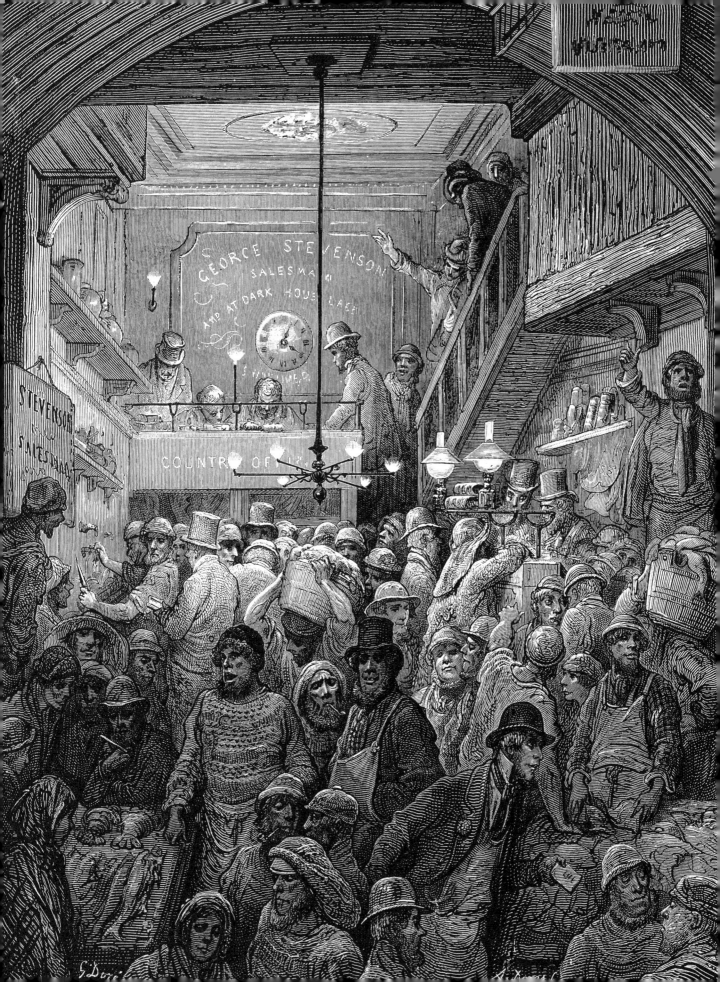

글, 윌리엄 블랜처드 제럴드

프랑스계 영국인 리포터

윌리엄 블랜처드 제럴드(1826-1884)는 런던에서 활동한 작가이자 기자다. 세인트 마틴스 레인 아카데미(St Martin's Lane Academy)에서 예술 교육을 수료한 후 글쓰기와 언론보도 분야로 진로를 변경했다. 1851년에는 런던 수정궁에서 최초의 만국 박람회가 열렸고, 1855년에는 파리에서 만국 박람회가 열렸는데, 제럴드는 빅토리아 여왕도 영불해협을 건너 참관한 이 박람회에 특파원으로 파견되었다. 당시 런던 언론사에서 파견된 기자였던 제럴드는 그곳에서 이미 보도 삽화로 유명했던 23세의 귀스타브 도레를 만난다.

런던에 돌아온 제럴드는 수필가와 소설가로 활동하면서 유명 주간지 《로이드스 위클리 뉴스페이퍼(Lloyd's Weekly Newspaper)》의 국장으로 일한다. 제럴드와 도레는 그림, 여행 안내서, 여행기 등 공통적인 관심사가 있었고, 두 사람 모두 사실주의 작가 찰스 디킨스를 좋아했기 때문에 취향도 비슷했다. 도레는 1869년 봄에 영국의 뉴본드가에 도레 갤러리를 오픈했는데, 개관 준비 중에도 두 사람은 자주 제럴드의 집에 모였다. 두 예술가의 귀중한 협업은 이렇게 시작되었다.

삽화, 귀스타브 도레

귀스타브 도레는 『런던, 순례여행』 삽화 작업을 위해 먼저 거리로 나가 행인들의 눈에 띄지 않게 작은 수첩에 빠른 속도로 스케치했다. 호텔에 돌아와서는 어떤 인상을 받았는지 글로 남기거나, 조금 더 크게 그림을 그려 수채화 또는 고무 수채화로 채색해 두었다. 런던 경관 묘사를 위해 여러 가지 사진과 삽화집, 신문도 참고했으며, 산업 디자이너이자 엔지니어였던 프랑스인 친구 에밀 부르들랭의 도움도 받았다. 두 사람은 경찰의 경호하에 런던의 가장 낙후된 곳에 가서 한 명은 주민들을, 다른 한 명은 건물을 크로키하곤 했다.

도레는 깔끔하고 생동감 있으며 극적인 화풍을 고수하면서도, 어떤 때는 사진처럼 사실적으로, 어떤 때는 비현실적일 정도로 순간을 과장해서 표현했다. 승마 부츠를 신은 우아한 상류층 관객, 다리 밑에서 잠든 노숙자, 세계 최초의 지하철, 시끌벅적한 부두, 마차와 행인이 가득한 거리 등 그림의 소재에도 제한을 두지 않았다.

(P.375) **혼잡한 거리**
런던은 말로 표현할 수 없을 만큼 많은 자동차, 마부, 행인이 들끓는 대도시다. **제2장**

—

(P.376) **생선 경매**
빌링스 게이트 부근에서 대규모 생선 경매가 열린다. 이곳이 각지에서 생선이 도착하고 도매가 이루어지는 곳이다. **제8장**

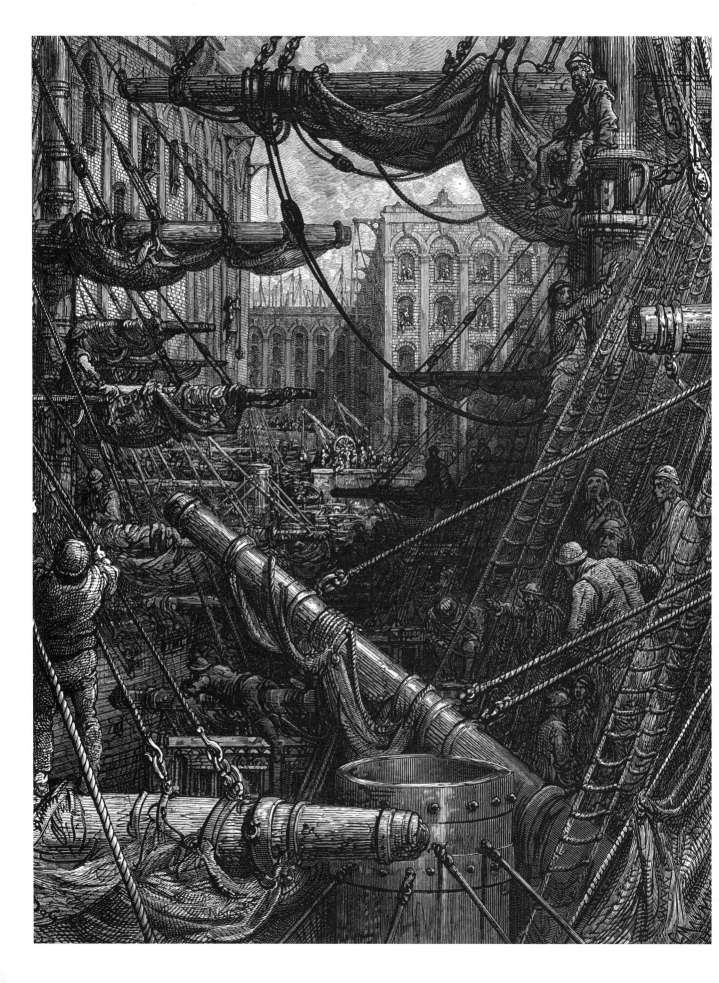

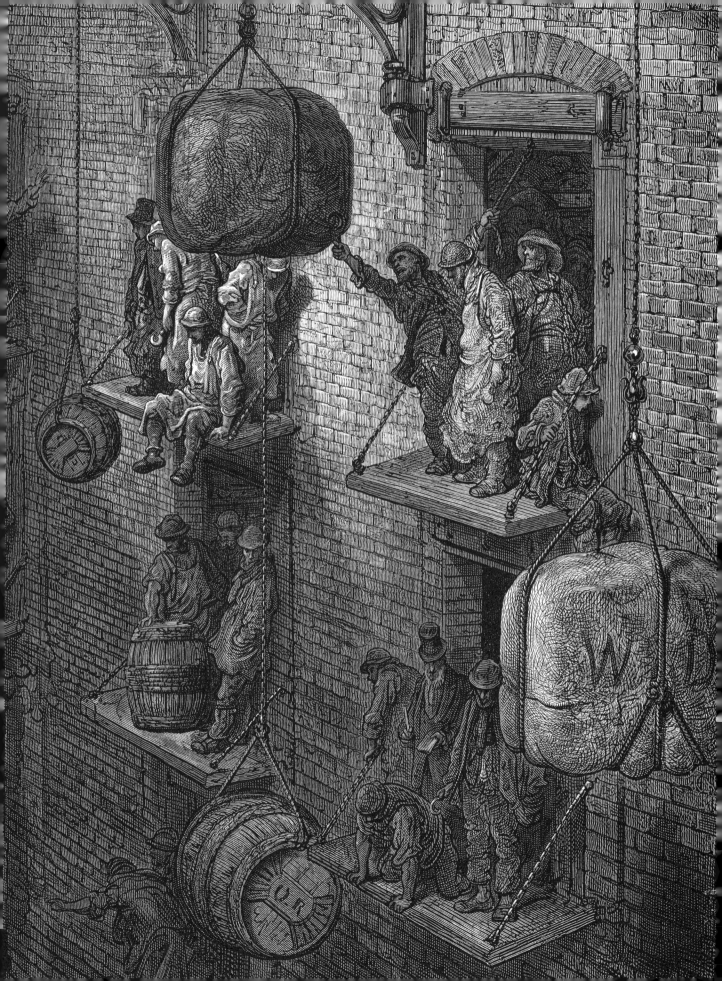

그림 설명 및 해당 구절

(P.378) **부두 내부**

부두는 온갖 화물과 상품이 다시 말해, 런던에 도착한 모든 것들이 집결되고 저장되는 곳이다. 제2장

(P.379) **런던의 상회**

환적 중인 부대자루와 오크통이 문이나 창문이 아닌 [...] 건물 외벽에 뚫린 큰 구멍을 통해 드나든다. 제14장

(P.380) **조정 경기**

조정 경기가 열리는 날이면 강가는 물론이고 강가로 향하는 길목마다 뜨겁게 환호하며 관중이 몰려들었다. 제5장

(P.381) **결승점**

유명한 조정 경기 '더 보트 레이스'의 결승점이다. "저기 보인다!" 관중의 열기가 식을 줄을 모르고 치솟는다. 제5장

(P.382) **하운즈디치가**

서민들이 거주하는 하운즈디치가에는 고물 시장이 열린다. 길가에는 집 대신 더럽고 남루한 가판대가 늘어서 있다. 제15장

(P.383) **산책하는 수감자들**

런던에서 가장 큰 교도소 뉴게이트 감옥. 한 줄로 선 수감자들이 바람을 쐬려 교도소 안뜰을 도는 중에도 완전한 침묵이 감돈다. 제18장

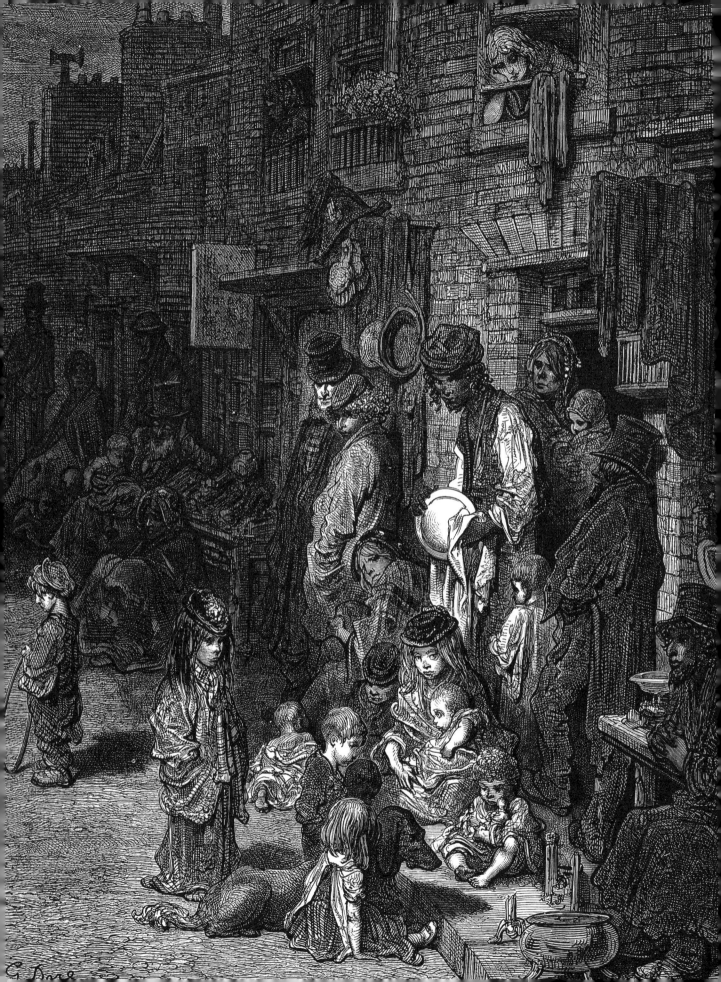

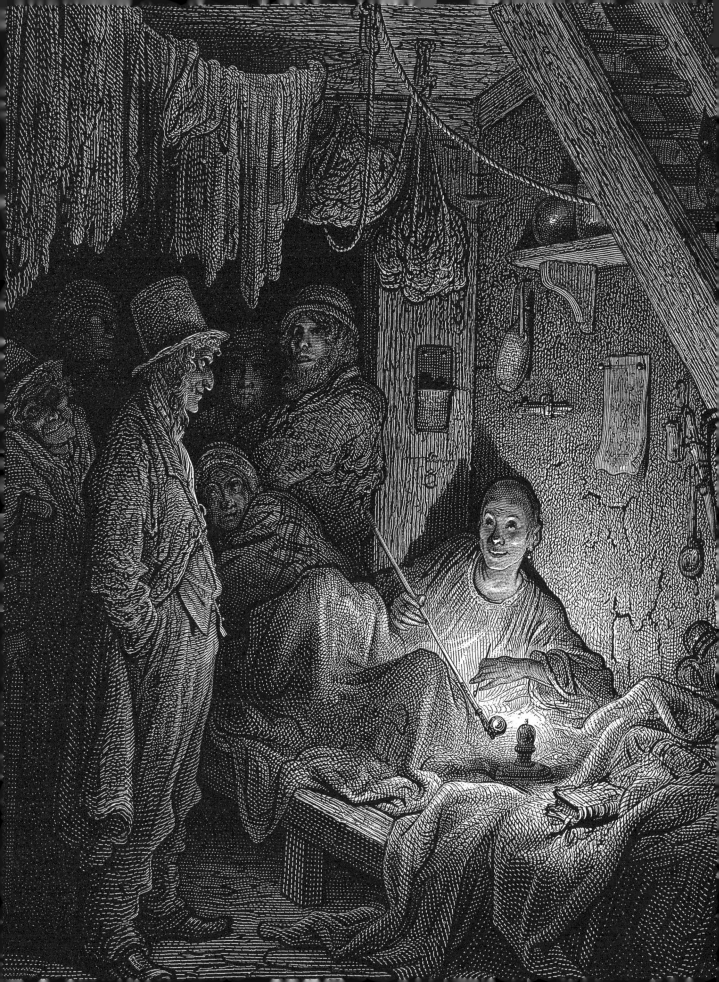

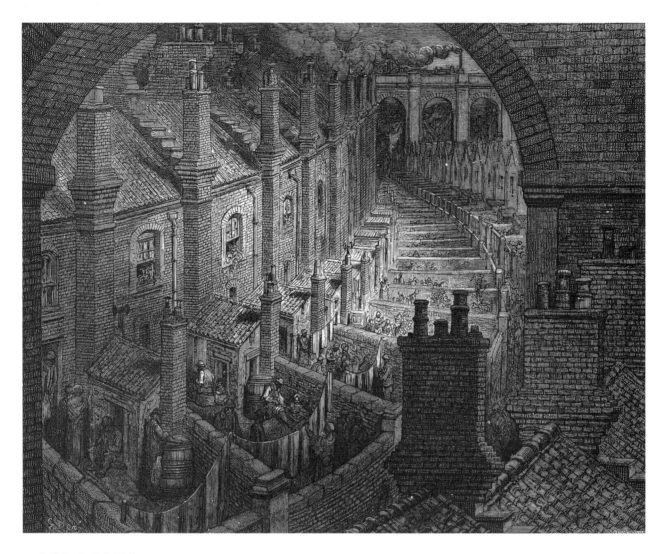

그림 설명 및 해당 구절

(P.384) 화이트채플가

가난에 찌든 이들, 비쩍 마르고 헐벗은 여인, 핏기 없는 아이들은 런던의 빈민가로 몰려든다. 제15장

(P.385) 아편 흡연자

어두운 밤, 아편 흡연자에게 손님이 찾아온다. 도레는 찰스 디킨스의 미완성 소설 『에드윈 드루드의 미스터리』를 참고해 이 삽화를 그렸다. 제18장

(P.386) 철도에서 바라본 풍경

런던 거리에는 똑같이 생긴 집들이 많아 모든 거리, 모든 구를 다 한 건축가가 지은 듯하다. 제14장

(P.386) 루드게이트 힐

세인트 폴 대성당이 있는 런던의 중심부. 계절이 바뀌자 역동적이고 활기찬 도시 곳곳에서 즐거운 함성이 터져 나온다. 제14장

(P.388) 돌아가는 길

조정 경기가 끝나고, 관중의 머릿속에는 어서 다리를 벗어나 시내에 있는 집으로 빨리 돌아가려는 생각뿐이다. 제6장

(P.389) 경마 대회

런던 사람들에게 경마는 중요한 행사다. 경주 중에는 숨을 죽이고 뜨거운 흥분을 애써 감추던 관객이 승리가 확정되자 감정을 폭발시키며 있는 힘껏 환호한다. 제8장

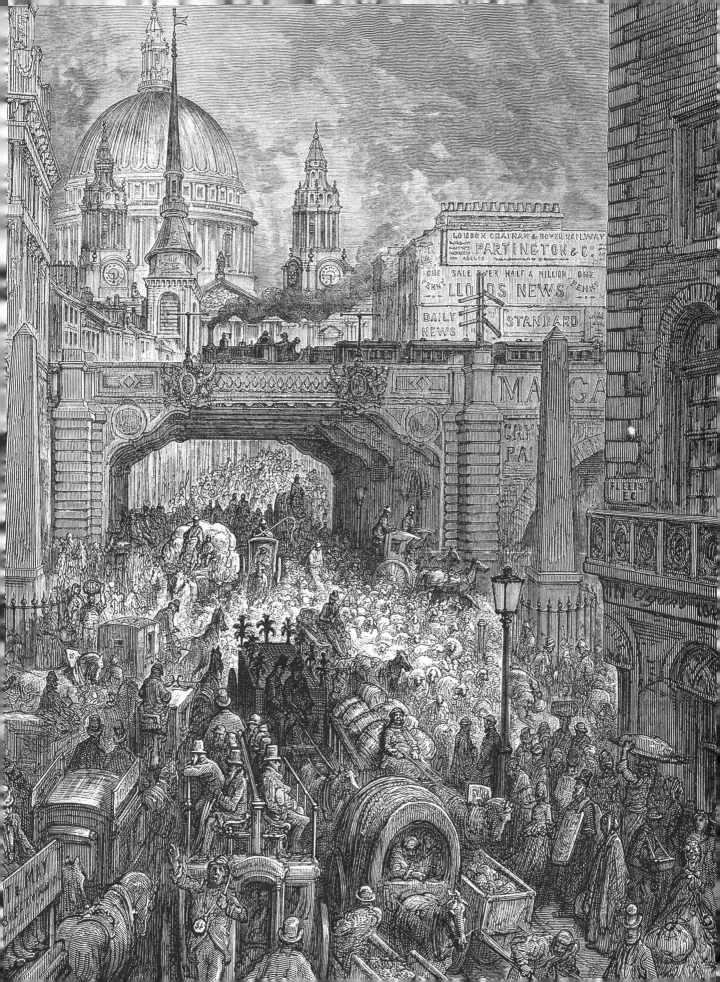

Voyage aux Pyrénées

피레네 호수 탐방기

출판, 이폴리트 텐
1855년 作

—

삽화, 귀스타브 도레
1855년 作

작품 속으로

『피레네 호수 탐방기』는 스무 살 무렵 이폴리트 텐의 여행기다. 보르도에서 출발해 레 랑드, 비아리츠, 생장드뤼즈, 오소 골짜기, 바녜르드뤼숑을 거쳐 툴루즈에 도착하는 두 달간의 여행은, 텐에게도 이전까지 한 번도 해본 적 없는 색다른 도전이었다.

텐은 국경 지역의 동·식물군과 풍습, 역사를 관찰하고 기록해 호기심 많은 대중과 미래의 여행자들에게 소개하고자 했다. 당시에는 전문 지식과 환상을 심어주는 요소를 고루 갖춘 여행안내서가 사랑받았는데, 텐 역시 개인적 경험에 풍부한 해설을 덧붙여 여행기를 저술했다. 출간 당시부터 성공은 예견된 일이었다.

글, 이폴리트 텐

철학자, 역사학자이자 아카데미 프랑세즈 회원이었던 이폴리트 텐(1828~1893)은 본래 철학 교사였으며, 1855년 피레네로 요양을 떠나기 전에는 잠시 의학을 공부하기도 했다. 텐의 저서 『피레네 호수 탐방기』는 출간되자마자 큰 호응을 얻었다. 몇 년 후, 영국 체류 시기에는 영국 문학사를 다룬 5권짜리 책을 저술하기도 한다. 철학, 문학, 역사에 관한 다양한 기사를 썼으며, 1865년부터는 에콜데보자르의 교수가 되어 예술사와 미학을 가르쳤다.

텐의 대표작 『현대 프랑스의 기원(Les Origines de la France contemporaine)』은 발표된 지 백 년이 더 지난 지금도 출간되고 있다. 텐은 과학주의적 역사학자로서 당대의 불안했던 정치 상황과 1870년 프랑스–프로이센 전쟁의 원인에 대해 질문을 던졌고, 1789년 프랑스 대혁명부터 파리 코뮌까지의 정치 체제 변화의 흐름과 혁명의 진행 과정을 되짚었다.

그림, 귀스타브 도레

도레는 텐과 아는 사이였지만 피레네 여행을 함께 다녀오지는 않았다. 도레는 텐이 작품을 이미 완성한 다음, 루이 아셰트의 의뢰를 받고 나서야 피레네 여행을 계획했다. 이 여행에 동행한 사람 중에는 스페인 애호가로 유명했던 프랑스 작가 테오필 고티에도 있었다. 도레는 텐의 여행 경로를 그대로 따라가지 않고 계곡, 숲, 산봉우리, 폭포와 같은 피레네의 풍경 전반에 집중했으며, 거의 풍자화에 가까운 화법으로 그 지역 주민과 관광객의 모습을 담아냈다.

300피에[49] 깊이의 초록빛 물은 마치 에메랄드를 보는 것 같다.

제4장

(P.391) **뤼즈 계곡**

루르드와 피에르피트 협곡 사이, 먹구름이 하늘을 채우고, 희미한 지평선 양쪽으로 황량한 산등성이가 이어진다. 제4장

(P.392) **고브 호수**

스페인 국경에서 몇 킬로미터 떨어진 고지대에 있는 고브 호수에 비친 민둥산 봉우리는 신성하고도 평온한 모습이다. 제 4장

49 옛 길이 단위. 1피에는 약 324mm

그림 설명 및 해당 구절

(P.394) **곰 사냥**

당시에는 곰을 적대시했기 때문에 동물 몰이를 할 때 주로 곰을 사냥하곤 했다.
이 육중한 산짐승은 독립적으로 생활한다.
제4장

(P.395) **소나무들**

뤼즈 계곡에서 도레는 피레네산맥의 키 큰 소나무들을 즐겨 그렸다. 피레네산맥의 풍경은 문학 작품처럼 변화무쌍했다. 第4장
—

(P.396) **세리제 폭포**

세리제 폭포는 스페인 다리 근처에 있다. 여기 나무들은 잎이 어찌나 무성한지 햇살이 나무 그늘을 침범하지도, 시원한 공기를 달구지도 못할 정도다. 제 4장

(P.397) **전나무들**

눈 덮인 산봉우리가 점점 가까워진다. 위로 올라갈수록 나무가 희박해진다. 제4장

용맹하고 신중하며
건장한
(곰은) 훌륭한 동물이다.

제4장

Gustav

Carica

eDoré
uriste

풍자화가 귀스타브 도레

Le Journal pour rire

웃음을 위한 신문,《주르날 푸르 리르》

귀스타브 도레는 불과 16세의 나이에 필리퐁이 발행한 풍자 일간지 《주르날 푸르 리르》에 캐리커처를 연재하기 시작했다. 그리고 이후 몇 년 동안 잡지에 기고한 작품 수로 도레를 따라올 자가 없었다.

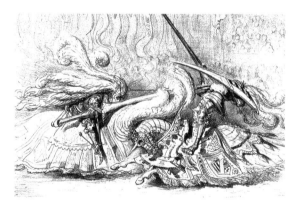

골족의 광기

P.404

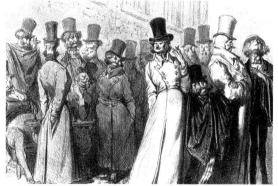

파리의 다양한 군중

P.406

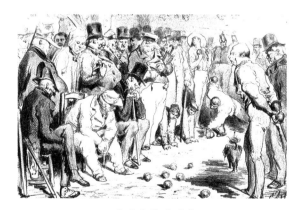

파리지앵 관찰기

P.408

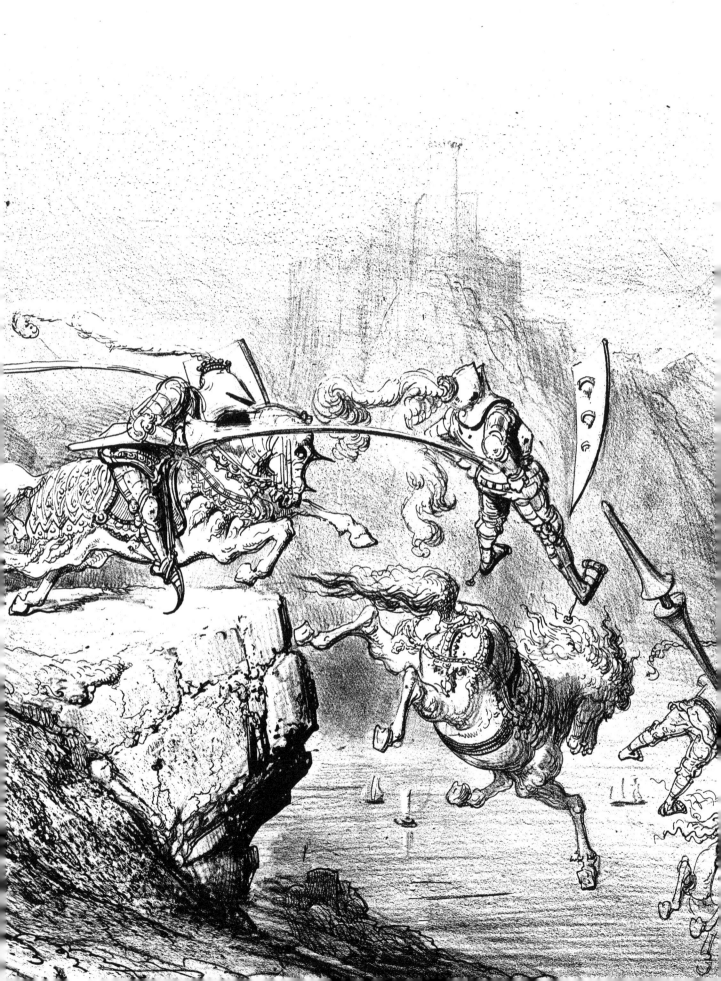

신문에서 삽화집까지

샤를 필리퐁은 풍자 삽화가 들어간 최초의 일간지 《르 샤리바리》를 출간한 언론 편집장이자 삽화가이다. 누구보다 먼저 도레의 재능을 알아본 사람이기도 하다. 15세의 도레는 직접 그린 데셍을 들고 필리퐁을 찾아갔고, 몇 달 후에는 학업 보장까지 약속받으며 정기 계약을 체결했다. 필리퐁은 도레의 삽화를 모아 책으로 엮었으며, 도레에게 파리 생활을 주제로 한 삽화 시리즈를 주문하기도 했다. 당시 22세였던 도레는 석판화 기술에 있어서는 더할 나위가 없었지만, 화풍은 아직 샴(Cham)이나 도미에(Daumier) 등 좋아하는 선배 삽화가들의 영향을 받고 있었으며, 종종 도미에의 모티브를 차용하기도 했다.

고대 로마부터 오늘날까지 이어지는 골족의 광기. 풍속과 의복 모음집, 1852

『골족의 광기』는 부조리와 우스꽝스러움이 어우러져 웃음을 유발하는 삽화 연작이다. 고대부터 19세기까지 프랑스인의 모습을 풍자한 작품으로, 그로테스크한 깃털 장식을 단 중세 기사나 한껏 과장된 모습의 낭만파 시인, 거대한 머리장식을 한 18세기 여성들을 역동적인 크로키로 묘사하였다.

파리의 다양한 군중, 1854

도레는 석판화 20점에 파리 군중의 눈에 비친 다양한 문화적 명소들을 익살스러우면서도 날카롭게 묘사했다. 극장이나 마술쇼장에 있는 관객들, 의대생, 도서관 방문객, 서커스와 인형극 관람객들을 짓궂은 시선으로 포착했다. 어떤 연령대나 사회 계급도 배제하지 않은 일종의 '인류학 연구'를 한 셈이다. 분명한 것은 이 삽화집은 무대 위에 있는 사람들뿐만 아니라 무대 아래 관중석의 모습도 비중 있게 다룬다는 점이다. 당시 도레는 도미에에게서 많은 영감을 받았고, 일부 삽화에 도미에의 그림을 말 그대로 '인용'하기도 했다. 스물둘이라는 젊은 나이에 완성도 높고 작품성이 뛰어나면서도 효과적인 이미지를 선보인 것이다.

파리지앵 관찰기, 1854

도레는 『파리지앵 관찰기』에서 파리 시민들을 가차 없이 풍자한다. 파리지앵들은 파리에 서식하는 하나의 '동물군'으로서 젊은 풍자화가 도레에게 좋은 소재가 되어주었다. 도레는 그림마다 인물의 특징 또는 사회적 계급을 동물에 빗대어 제목을 붙였다. 실크 해트를 쓴 높은 신분의 남성들은 말똥가리에, 빨래터에서 수다를 떨며 빨래하는 여성들은 까치에 빗대는가 하면, 포부르 생제르맹의 귀족들은 18세기부터 사용되던 영국식 표현을 빌려 '수사자와 암사자'라 이름 지었다. 이러한 석판화 24점이 모여 '파리지앵'이라는 하나의 동물군을 이룬 것이다.

(P.402) **12세기의 방랑하는 기사단 이야기**
『고대 로마부터 오늘날까지 이어지는 골족의 광기. 풍속과 의복 모음집』 중

—

(p.404) 『**골족의 광기**』(404-405쪽), 『**파리의 다양한 군중**』(406-407쪽), 『**파리지앵 관찰기**』(408-409쪽)에 실린 풍자화

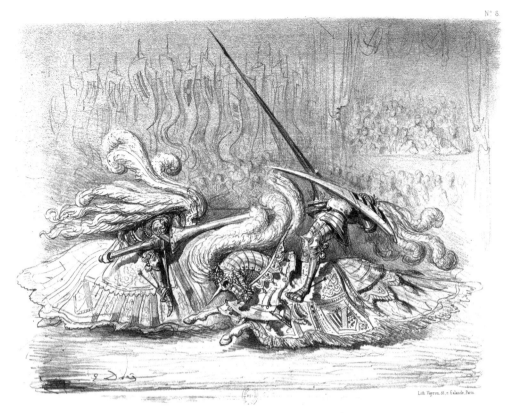

1450~1610: 르네상스 – 「미녀를 얻기 위한 싸움」

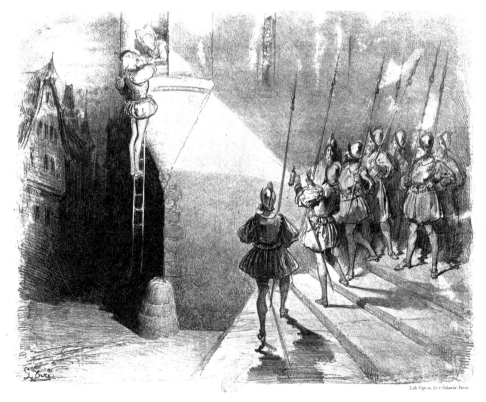

1589~1610: 앙리 4세 시대 – 「경비병 부대」

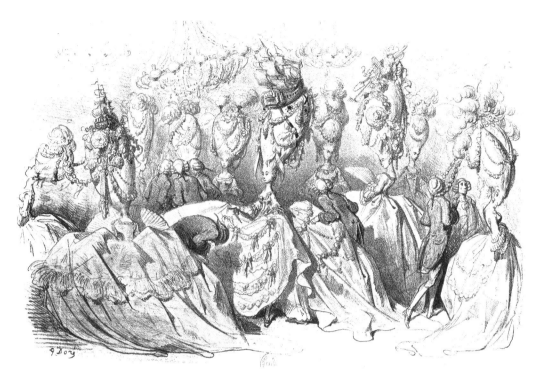

1774~1789: 루이 16세 시대 – 「거대한 머리장식」

1830~1848: 낭만주의 – 「호수 위 우아한 자태와 나들이」

「공놀이 하는 사람들」

「오페라 극장(박스석의 사자들)」

「폴리 누벨 극장」

「로베르 우댕의 마술 공연」

「(울타리의) 수탉들」

「말똥가리들」

「표범들(성, 농장, 토지, 재산까지 집어삼키는 흉포한 동물들)」

「까치들」

Gusta
Le pe

e Doré
intre

화가 귀스타브 도레

256.5 X 172.7 CM
캔버스에 유화

Andromède

안드로메다

1869년 作

프랑스, 개인 소장

—

안드로메다를 구출하는 페르세우스 이야기는 예술계에서 빈번히 활용된
작품 소재 중 하나다. 괴물에게 제물로 바쳐진 아름답고 순진한 공주가
절체절명의 순간, 날개 달린 말을 타고 날아온 영웅에게 구출되는 장면은
세대를 막론하고 많은 예술가들에게 영감을 주었다.

결정적 순간을 포착하다

바위에 묶인 공주는 자신에게 달려드는 괴물의 쩍 벌린 입과
벌건 눈을 보고 겁에 질려 뒷걸음질 친다. 반사적으로 괴물
에게서 벗어나려 무의미한 까치발을 해본다. 긴장해 움츠린
여인의 몸과 바람에 흩날리는 긴 머리카락이 서로 반대로 움
직이면서 장면의 긴장감이 극대화된다. 외젠 들라크루아와
장 오귀스트 도미니크 앵그르를 등 도레가 존경했던 수많은
선배 화가가 안드로메다를 그렸지만, 도레는 페르세우스에
게 구출되기 직전의 안드로메다의 모습에 포커스를 맞췄다.
그리스 신화에 의하면, 에티오피아의 케페우스 왕은 포세이
돈의 분노를 잠재우고자 딸 안드로메다를 희생물로 삼는다.
이는 네레이데스(바다의 님페[50]들. 포세이돈의 아내도 네레이데스
다.-역주)와 딸 안드로메다의 아름다움이 서로 견줄 만하다
고 자랑했던 카시오페이아 왕비의 오만함에서 비롯된 일이
었다. 르네상스 때부터 이어진 아카데미적 전통을 따라 도레
는 누드 화풍으로 안드로메다를 그렸다. 완벽하게 아름다운
안드로메다의 신체는 그리스 여신들과 동양 무희들을 연상시
킨다.

50 그리스 로마 신화에 나오는 자연의 정령

험난한 절벽과 가파른 길

불안정한 자세, 깎아지른 바위, 거친 파도는 도레의 작품
에 자주 등장하는 요소다. 도레는 추락이나 위험을 피하느
라 긴장한 인체를 즐겨 묘사했고, 험준하고 척박하며 웅장
한 풍경을 그리는 것도 좋아했다. 이는 단테의 『신곡-지옥
편』이나 밀턴의 『실낙원』 삽화에서도 쉽게 찾아볼 수 있다.
「안드로메다」를 완성하고 몇 년 후, 도레는 「오케아니데스
(Océanides)」(1878)에서 다시 한번 바다 한가운데 바위 위에
있는 여성의 누드를 그렸는데, 이 작품에서는 각기 다른 자
세를 취한 여러 인물도 한 화폭에 담았다.

107.6 X 177.2 CM
캔버스에 유화

La Maison de Caïphe

가야바의 집

1875년 作
미국 휴스턴, 휴스턴 미술관

—

어둑한 집 안, 예수살렘의 대제사장은 고개를 숙이고 광장 쪽으로는 몸을 돌리지 않는다.
빛 가운데 앉은 흰옷의 남자, 예수 그리스도 쪽으로는 눈길도 주지 않는다.

한 화폭에 담긴 두 장면

귀스타브 도레는 종려나무와 황톳빛 건물, 화려한 옷감이 어우러져 동양적 분위기를 물씬 풍기는 후경을 뒤로 하고 터번을 두른 사람들을 실내에 모아두었다. 대부분 널찍한 문 바깥 저편에서 벌어지는 일에 시선을 빼앗겨, 흰 튜닉을 입은 한 남자와 주위를 둘러싼 군중을 지켜본다. 도레가 신중한 붓놀림으로 표현한 빛으로 둘러싸인 남자는 바로 예수 그리스도다. 자신을 바라보며 귀를 기울이는 이들에게 손을 들어 보이고 있다. 제목을 보면 근경에 탈진한 듯 앉아 있는 흰 수염의 남성이 예루살렘의 위대한 사제 가야바임을 알 수 있다. 신약성서에서 예수에게 사형을 내리기 위해 거짓 증거를 찾던 이가 바로 가야바이다. 그리스도가 체포되어 처음 끌려간 곳도 가야바의 앞이었다.

명암으로 강조하는 회화의 연극성

이 그림은 그리스도가 체포되기 얼마 전의 광경을 묘사하고 있다. 마태복음에서는 이 장면을 다음과 같이 서술한다. '예수를 잡은 자들이 그를 끌고 대제사장 가야바에게로 가니 거기 서기관과 장로들이 모여 있더라.'(마태복음 26장 57절) 도레는 독특한 회화적 구성과 뚜렷한 명암을 써서 성경 이야기에 연극적 성격을 부여했다. 안과 밖으로 나뉜 두 공간의 분명한 명암 대비를 보면 렘브란트의 종교화가 떠오른다. 근경은 전체적으로 어둡게 표현되어 그림 속 인물의 흉악함을 보여준다. 반대로, 멀리 광장의 눈부신 빛 아래에는 작게 그렸음에도 존재감이 매우 뚜렷한 그리스도가 있다.

참신한 주제 선정

도레는 빛을 이용한 극적인 연출, 군중 묘사, 동양풍 종교화뿐만 아니라 기존에 예술계에서 다루어지지 않은 성경 이야기를 조명하는 데도 관심이 많았다. 「가야바의 집」을 작업하면서도 '재판소를 떠나는 그리스도'라는 또 하나의 독특한 주제로 그리스도가 재판소를 떠나는 장면을 연극적으로 묘사했다. 사실, 주목받지 못한 주제를 조명하려는 도레의 취향은 1870년대 훨씬 이전부터 다양한 장르에서 드러나고 있었다. 예를 들어 도레는 『라틴어역 성서』의 삽화를 그릴 때도 구약에서 잘 알려지지 않은 이야기를 골라 자신만의 도상학 도표를 만들었다.

┌ ┐
└ ┘

120 X 174.8 CM
캔버스에 유화

L'Aube : souvenir des Alpes

새벽: 알프스의 추억

1875년경
프랑스 랭스, 랭스 미술관

—

**높이 솟아오른 전나무 능선 뒤로 해가 떠오르고 구름은 장밋빛으로 물든다.
이 거대한 풍경화 속에는 귀스타브 도레의 추억이 깃들어 있다.**

새벽에서 아침으로

아침 산책에서 만날 법한 황홀하고 장엄한 광경이 눈앞에 펼쳐지고, 근경과 후경이 절묘하게 교차한다. 근경에는 아직 어스름이 깔려 있지만, 멀리서는 태양이 하늘과 눈 덮인 봉우리를 밝혀온다. 그 사이 가파른 산등성이에는 아직 밤 끝자락의 차갑고 푸른빛이 감돈다. 귀스타브 도레는 산악 풍경화의 거장인 독일 낭만주의 화가 카스파르 다비드 프리드리히처럼 그림을 역광으로 구성했다. 그림 앞쪽에는 거대한 회색 바위 사이에서 길을 잃은 인물이 있지만 거의 눈에 띄지 않는다. 프리드리히의 작품에서처럼 인간의 하찮은 존재감이 자연의 장엄한 무대와 대조를 이룬다.

등산 애호가

그림 속 풍경은 도레의 기억을 담고 있다. 스위스 몽트뢰 지역, 레만 호수가 내려다보이는 알프스 기슭을 오르며 보았던 광경이 도레에게 인상적인 기억으로 남아 있었다. 산을 사랑한 도레는 알프스를 여러 차례 방문했다. 사부아 지역과 이탈리아, 오스트리아의 알프스에도 여러 차례 올랐지만, 스위스 지역의 알프스는 열두 번 방문할 정도로 애착이 깊었다.

도레는 산속을 걷다가도 스케치를 하고 수채화를 그렸으며, 이를 바탕으로 파리의 아틀리에에서 작업을 이어나갔다. 「새벽: 알프스의 추억」은 1879년 글리옹 마을 근처 산중턱에서 보고 수채화로 남겨놓은 전나무 그림(스트라스부르 미술관 소장)을 발전시킨 것이다.

독특한 화풍

도레는 알프스의 웅장함에 사로잡혀 있었던 윌리엄 터너나 프리드리히가 남긴 낭만주의적 유산에 자신의 날카로운 관찰력을 결합했다. 그렇게 탄생한 시적이고 장엄한 풍경화는 당시의 아방가르드 풍조와는 동떨어져 있었다. 물감을 두텁게 바르는 임파스토 기법을 사용하는 등 프랑스 사실주의 화가 귀스타브 쿠르베의 영향을 받기는 했지만, 도레의 그림은 사실주의 작가들이 그린 농촌 풍경화와도, 찰나의 분위기를 표현하는 현대 인상주의 작품들과도 달랐다. 현대 인상주의 작품에는 배제되어 있는 목가적 양상이나 작품의 영성이 도레에게는 더없이 중요한 요소였다.

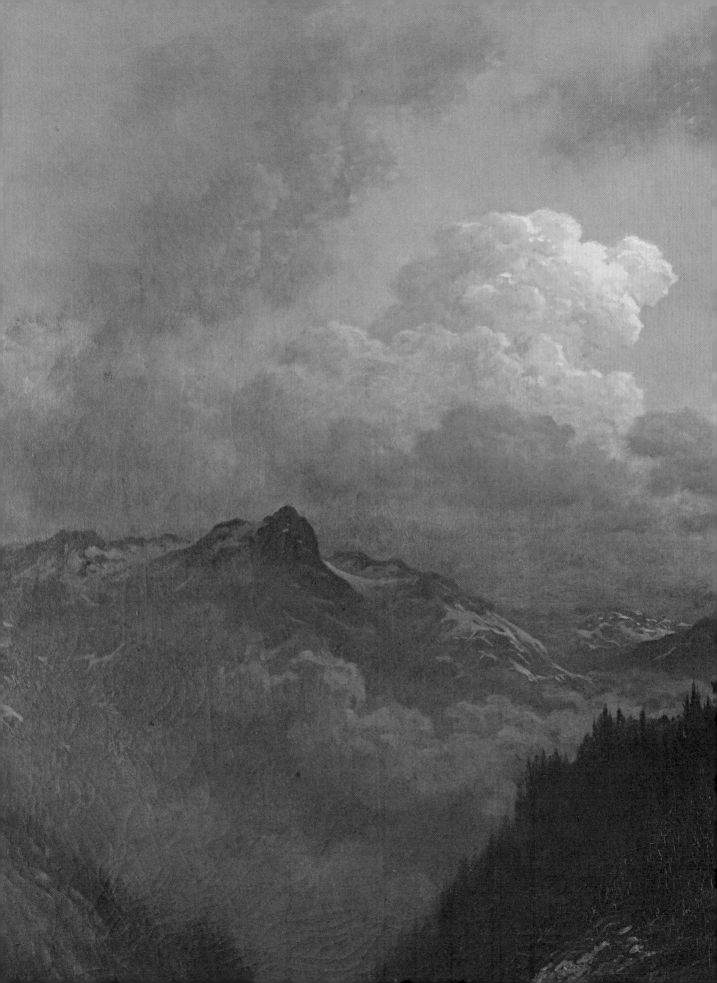

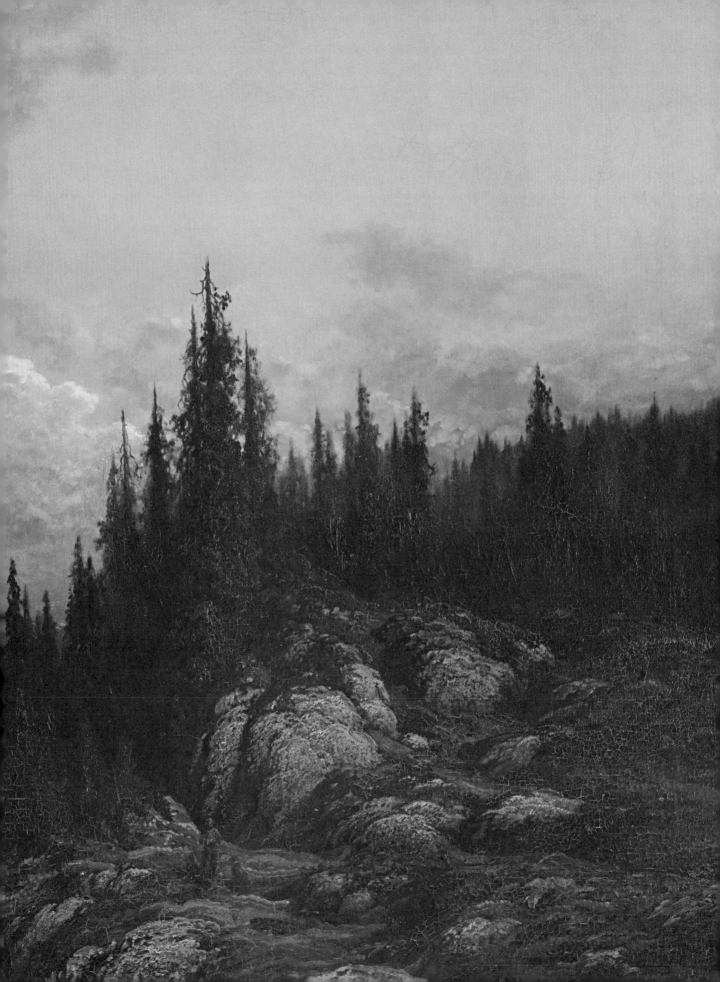

Biches dans une forêt

숲속의 암사슴

1870년 作
개인 소장

—

실개천이 흐르는 어두운 전나무 숲, 암사슴 두 마리가 조용히 목을 축인다.
뒤로 펼쳐진 공터에는 나뭇잎 사이로 햇살이 부드럽게 내리쬔다.

거대한 나무들

귀스타브 도레는 보주산맥을 소재로 여러 작품을 그렸는데, 황홀한 숲이 담긴 이 풍경화도 그중 하나이다. 도레가 그린 보주산맥 그림은 대체로 비슷하다. 거의 같은 구도를 취하고 있기 때문이다. 우뚝 선 나무들이 그림 전체를 수직으로 가로지르고, 나무 꼭대기와 하늘은 화면 바깥에 존재한다. 맑은 시냇물은 경사를 따라 그림을 보는 사람을 향해 부드럽게 흘러온다. 빛과 그늘이 교차하면서, 마치 동화 속 마법의 장소 같은 신비로움이 깃든다.

생트오딜산의 숲

이 작품은 생트오딜산의 숲을 그린 것이다. 아름다운 풍경으로 유명한 이곳은 도레가 유년 시절부터 잘 알던 장소다. 고향인 스트라스부르의 남서쪽에는 생트오딜산이 있고, 거기서 몇 킬로미터 떨어진 바르에는 도레가 가족과 살던 집이 있다. 도레는 7살 때 집에서 뛰쳐나와 숲에서 잠든 적이 있다고 밝힌 적이 있는데, 성인이 된 후에도 에너지를 회복하고자 할 때면 생트오딜산을 즐겨 찾았다. 1866년 9월, 생트오딜산의 수도원에 머물며 썼던 편지에 이런 구절이 있다. '전 여행을 많이 다녔습니다. 높은 산이 있는 나라라면 모두 가봤어요. 알프스, 피레네, 시에라네 바다산맥까지도요. 그런데 고도를 제외하고는 모든 면에서 보주산맥이 더 뛰어나더군요. 우선 여기만큼 아름다운 숲은 어디에도 없습니다. 제가 가본 그 어느 곳보다 보주산맥의 초목이 울창하고 웅장합니다. 나무들은 어마어마하게 크죠. [...] 이곳의 풍경을 보면 아리오스토가 묘사한 마법의 숲과 시인 타소가 노래한 전설의 정원이 떠오릅니다. 마치 기사 문학에 묘사된 상상의 장소에 와 있는 기분이지요.'

보주산맥에서의 추억

도레는 그림처럼 아름다운 집과 고성, 신비로운 숲이 있는 고향에서 어린 시절을 보내며 예술적 감성과 상상력을 키웠다. 도레가 그린 숲은, 그곳이 상상 속 숲이든 실존하는 숲이든, 알프스, 피레네, 중세 영국, 미대륙 어느 깊은 곳에 있는 숲이든, 모두 보주산맥의 이미지를 기반으로 표현한 것이다. 도레는 단단하고 키가 큰 전나무 숲 사이로 흐르는 실개천을 자주 그렸다. 일기에는 '바로 이것이 기억 속에 오래도록 생생히 남아 있는 첫인상이며, 예술가로서 나의 예술적 취향을 결정 지은 풍경이다.'라는 문장을 남기기도 했다.

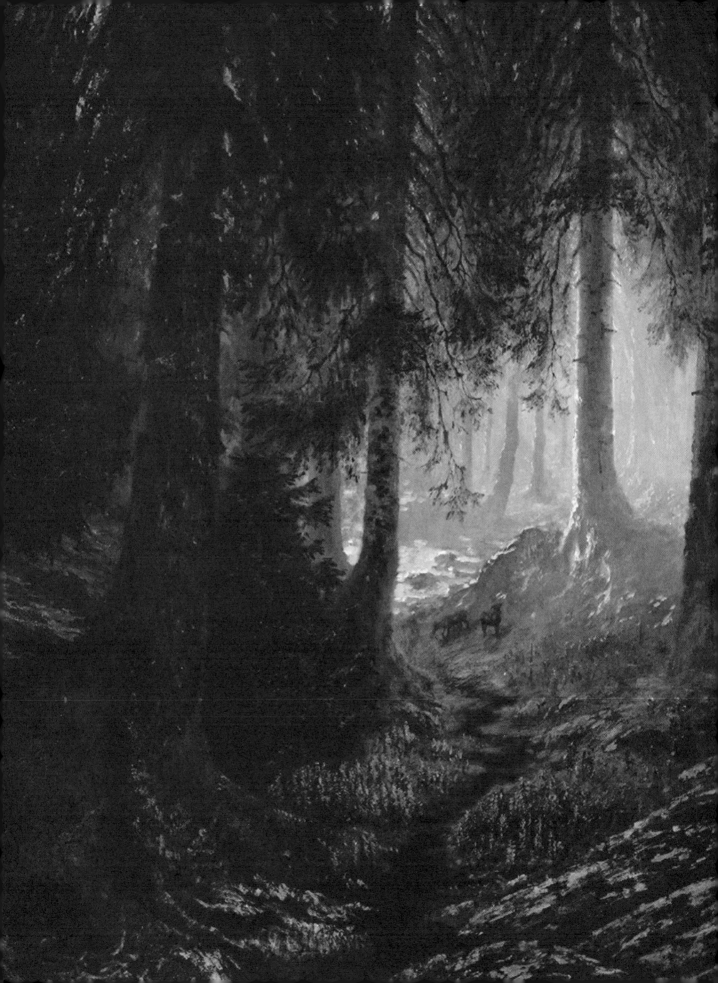

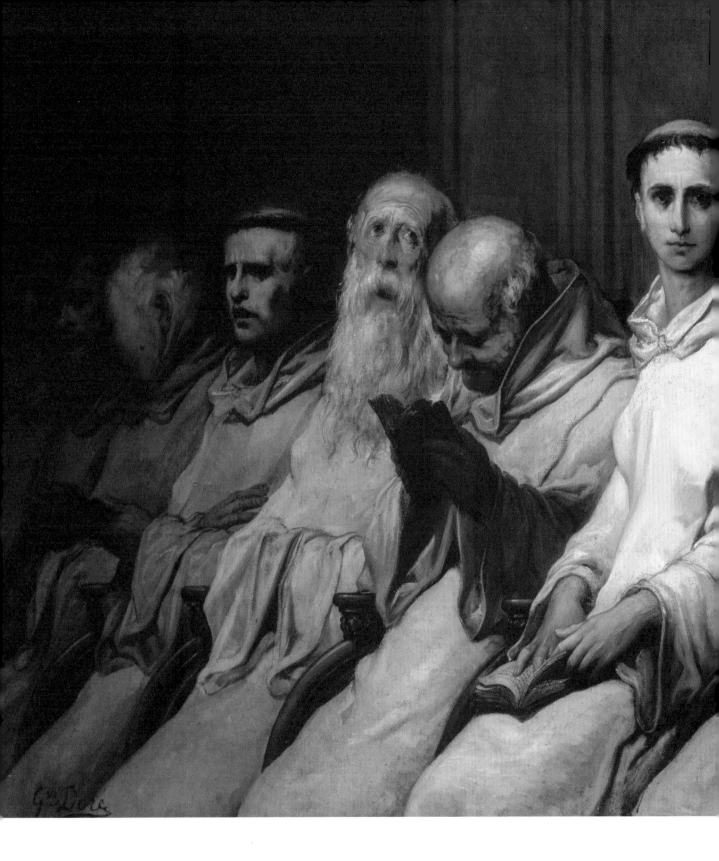

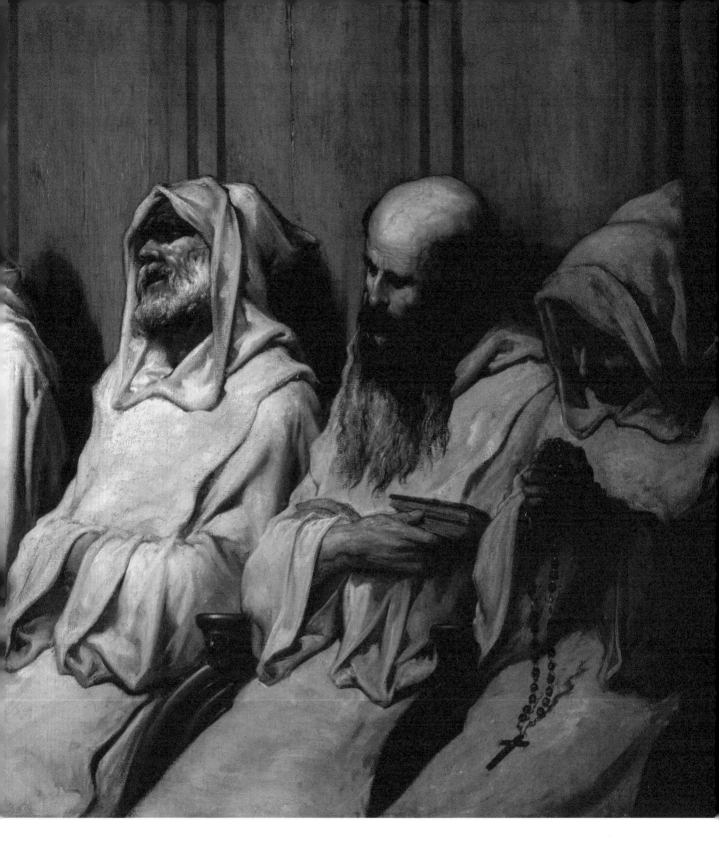

Le Néophyte

신임 수도사

1867~1872년 作
영국 노퍽, 크라이슬러 미술관

—

**귀스타브 도레는 고요하고 어두운 교회 성직자석에서 사색에 잠긴
신비로운 젊은 수도사를 그렸다. 이 수도사는 본래 소설의 등장인물인데,
도레가 여러 해 동안 작품의 소재로 활용했다.**

고령의 수도사들 사이에 있는 젊은이

그림 중앙, 두 줄로 놓인 성직자석 첫 열에 젊은 수도사가 부드러운 빛을 받으며 앉아 있다. 나이로나 태도로나 주위의 수도사들과 확연히 구분된다. 깨끗한 얼굴의 젊은 수도사는 곧게 앉아 멍하니 허공을 응시한다. 미사 경본의 여기저기에 손가락을 껴두고 고개를 든 참이다. 반면에 백발이 성성하고 수염이 얼굴을 덮은 구부정한 수도사들은 누구도 관람객 쪽을 바라보지 않는다. 명상을 하거나 잠들었고, 천장을 관찰하기도 한다.

조르주 상드 소설의 등장인물

도레가 이 '젊은 수도사'를 석판화에 처음으로 등장시킨 것은 1855년이다. 그해 재간행된 조르주 상드의 소설 『스피리디옹』에서 영감을 받은 것인데, 이 소설은 18세기 말 이탈리아의 베네딕트파 수도원을 배경으로 한다. 베네딕트파 수도사는 대부분 검은 복장을 하지만, 일부 남부 지역의 베네딕트파 공동체에서는 흰옷을 입기도 했다. 그림 속 모자 달린 흰 수도복도 그 경우다. 소설 『스피리디옹』의 주인공은 품행이 방정한 16세의 수도사 앙젤이다. 앙젤은 어리석은 수도사들의 방해 속에서도 한 고독한 수도사의 보호를 받으며 수도원 설립자이자 수수께끼의 인물인 스피리디옹 사제의 비밀을 밝힌다.

유화에서 에칭판화까지

저자인 상드가 '엄격하다'고 평가한 기상천외한 소설 『스피리디옹』은 에르네스트 르낭, 표도르 도스토옙스키, 귀스타브 도레, 그리고 역사학자 이폴리트 텐의 찬사를 받은 낭만주의적 기독교 소설이다. 유화로 그린 「신임 수도사」는 1868년 파리 살롱에 전시되어 크게 주목받았으며, 여러 차례의 습작 끝에 에칭판화로도 탄생한다. 1875년 인쇄된 「신임 수도사」는 도레의 에칭판화 테크닉이 정점에 올랐다는 것을 보여주는 핵심작이다. 이후 도레는 수도사의 수를 달리하여 비슷한 작품을 그렸으며, 「수도사의 공상(La Rêverie du moine)」(1880, 해밀턴 미술관 소장)에서 젊은 성직자 모티브를 다시 한번 사용한다.

127 X 185.5 CM
캔버스에 유화

Océanides

오케아니데스

1878년경
로렌스 B. 베넌슨 소장

—

비극적이고도 관능적인 이 그림은 그리스 신화의 한 장면을 보여준다.
바다 한가운데, 프로메테우스가 묶여 있는 바위 아래에서 오케아니데스가 비탄에 빠져 있다.

아카데미 화풍의 오케아니데스

오케아니데스는 티탄족 오케아노스와 테티스 사이에서 태어난 물의 요정들을 일컫는 말이다. 귀스타브 도레는 바다 한복판 암석 주위에 있는 오케아니데스 무리를 그렸는데, 이들은 각각 관능적이고 아카데믹한 포즈를 취하고 있다. 오케아니데스는 붉은 화관을 쓴 어머니를 둘러싸고 있는데, 하늘을 향한 어머니의 절망적인 시선이 위에서 벌어지는 일을 짐작케 한다. 바위 꼭대기에는 날개를 활짝 편 독수리에게 나체를 쪼이며 고통으로 경련하는 이가 있다. 인간에게 우호적인 티탄족 프로메테우스, 올림포스에서 불을 훔친 자다. 분노한 주피터(제우스)가 프로메테우스를 코카서스 바위산에 묶고 영원히 독수리에게 간을 쪼아 먹히는 끔찍한 벌을 내렸다.

반항아 프로메테우스

페테르 파울 루벤스의 유명작 「사슬에 묶인 프로메테우스」(1612~1618)를 기점으로 많은 예술가가 프로메테우스의 고난을 작품의 소재로 삼았다. 그러나 도레는 헤시오도스의 『테오고니아(신들의 계보)』를 참고하지 않았으며, 작품 배경을 코카서스산으로 설정하지도 않았다. 도레는 그리스 극작가 아이스킬로스의 희곡 『사슬에 묶인 프로메테우스』에서 영감을 얻었다. 이 작품에는 오케아니데스 무리가 고통스러워하는 프로메테우스를 연민하는 장면이 나온다. 프로메테우스를 오만이 아닌 반항과 자유의 상징으로 여겼던 19세기 예술가들에게 환영받은 장면이다.

에로스와 타나토스

도레는 프로메테우스가 받는 잔혹한 형벌과 오케아니데스의 나른한 관능미를 함께 배치하여, 죽음(타나토스)과 에로티시즘(에로스)을 대립시킨다. 이 구도는 알레고리와 신화를 다루는 도레의 다른 작품에서도 찾아볼 수 있다. 1850년에 발표된 화가 앙리 레망의 그림처럼, 도레도 작품 속에 낭만주의적 페이소스[51]와 상징주의의 퇴폐적 관능미를 녹여냈다. 이후 귀스타브 모로와 아르놀트 뵈클린, 오귀스트 로댕도 오케아니데스에 흥미를 갖는다.

51 작품이나 표현이 가진 정서적 호소력

50 X 65 CM
종이에 수채화

Cirque de Gavarnie

가바르니 권곡

1882년 作
프랑스 루르드, 피레네앙 박물관, 포 미술관 위탁

—

빛으로 가득한 이 수채화는 가바르니 권곡[52] 풍경화다.
귀스타브 도레는 처음 방문하는 사람의 시선으로 가바르니 권곡을 묘사했다.
그림 앞에 서면 웅장한 자연 앞에 있는 듯한 경탄을 느낄 수 있다.

자연과 마주하다

피레네산맥 중심부, 루르드 남부에서 몇 킬로미터 떨어진 곳에 가바르니 권곡이 있다. 깊숙한 골짜기, 급류를 따라 뻗은 길을 좇다 보면 그곳에 도달한다. 맑고 거센 급류가 그림의 근경을 채우고 관람객의 시선을 더 멀리, 거대한 폭포 쪽으로 유도한다. 폭포의 수원지는 얼음과 구름 속에 가려져 있다. 권곡의 웅장함을 표현하기 위해 도레는 왼편 오솔길에 말을 타거나 걷는 작은 인영들을 그려 넣었다.

풍경의 장대함을 묘사하다

도레는 유년 시절부터 산을 무척 사랑했다. 알프스는 어릴 때부터 여름이면 형제와 자주 드나든 곳이지만, 피레네에는 비교적 늦게 발을 들였다. 도레는 친구인 이폴리트 텐이 저술한 『피레네 호수 탐방기』(1855)의 삽화 작업을 위해 1855년 테오필 고티에, 폴 달로즈와 비아리츠에서 출발해 피레네를 처음 방문했다. 그리고 사망하기 1년 전인 1882년 가을에 피레네, 그중에서도 당시 이미 관광의 중심지였던 가바르니 권곡을 다시 찾았다. 멋진 지질 구조나 세부 지형보다는 자연이 빚어낸 극적인 광경이 도레의 마음을 사로잡았다. 도레는

산의 파노라마 뷰와 관람객을 향해 쏟아져 내리는 급류 같은 효과적인 조형 요소를 활용했다. 이는 자연을 제대로 관찰한 성과이기도 하지만, 당시 인기 있던 스위스 화가 알렉상드르 칼람의 작품에 대한 동경에서 비롯된 것이기도 하다.

피레네를 그리다

도레의 피레네 풍경화는 알프스 풍경화에 비해 개수도, 그림에 대해 밝혀진 바도 적다. 당시 미술 애호가와 작품 수집가들은 피레네 풍경화보다 알프스 풍경화를 더 선호했다. 그랜드 투어[53] 애호가들 때문에 18세기부터 많은 이들이 알프스에 환상을 품었기 때문이다. 그래도 도레의 「가바르니 권곡」과 대형 유화 「피레네 풍경(Paysage des Pyrénées)」(1860)이 명작이란 사실에는 변함이 없다.

52 빙하의 침식으로 생겨난 우묵한 지형
53 유럽 상류층 귀족 자제들이 문물을 익히기 위해 프랑스, 이탈리아를 여행했던 것

111.8 X 195.6 CM
캔버스에 유화

Loch Leven

레벤호

1878년 作

프랑스 스트라스부르, 근현대 미술관

—

**영국에서 인기를 얻은 귀스타브 도레는 런던에만 머물지 않았다.
도레는 스코틀랜드 여행을 아주 좋아했는데,
야생 그대로의 웅장하고 드라마틱한 자연경관이
영감을 불어넣어 주었기 때문이다.**

바위가 있는 풍경

구름이 바람을 따라 흐르는 하늘 아래, 거칠지만 시적인 레벤호가 모습을 드러낸다. 혹독한 기후가 빚어낸 고색창연한 풍경은 전형적인 스코틀랜드 호수의 모습이다. 군데군데 이끼로 덮인 널찍한 화강암 위에 노란 풀이 낮게 돋아 있고, 어두운 빛깔의 소관목이 여기저기 뿌리를 내렸으며 검은 소나무는 높이 솟아 있다. 가파른 비탈 사이로 멀리서부터 은빛으로 반짝이는 호수가 보인다. 오른쪽에는 어떤 서사도 부여하지 않지만 황량한 풍경의 규모를 짐작하게 해주는 작은 인물이 보인다. 이 지방을 탐험하는 고독한 산책자, 화가의 모습을 반영한 것이다.

스코틀랜드 여행의 추억

이 풍경화는 레벤호를 눈으로 보며 현장에서 그린 것이 아니라, 남겨놓은 스케치를 기반으로 기억을 더듬어 완성한 것이다. 도레는 스코틀랜드 여행 중에 데생과 수채화 작업을 했을 뿐 유화는 한 점도 그리지 않았다. 이 작품은 여행을 마치고 아틀리에에서 완성한 것이다. 이 작품이 발표된 1878년은 도레가 스코틀랜드를 처음 방문한 지 5년째 되는

해였다. 1873년의 첫 방문은 10주간 이어졌는데, 투박하고 장엄한 스코틀랜드의 경관은 풍경화를 대하는 도레의 태도에 큰 변화를 일으켰다. 이후 도레는 철학적 숭고미, 더 나아가 자연이 주는 종교적 감동을 집중적으로 표현하기 위해 회화적 요소를 최소화했다. 도레는 레벤호의 아름다움뿐만 아니라, 이곳에 얽힌 역사에도 매료되었음이 분명하다. 이곳은 낭만주의 세대가 사랑했던 인물, 가톨릭교도인 메리 스튜어트 여왕과 관련 있는 곳이다. 스코틀랜드 여왕이자 프랑스의 왕비였던 메리 스튜어트 여왕은 이곳 로흐레벤성에 갇혀 있다가 1568년 어느 날 밤에 배를 타고 탈출했다.

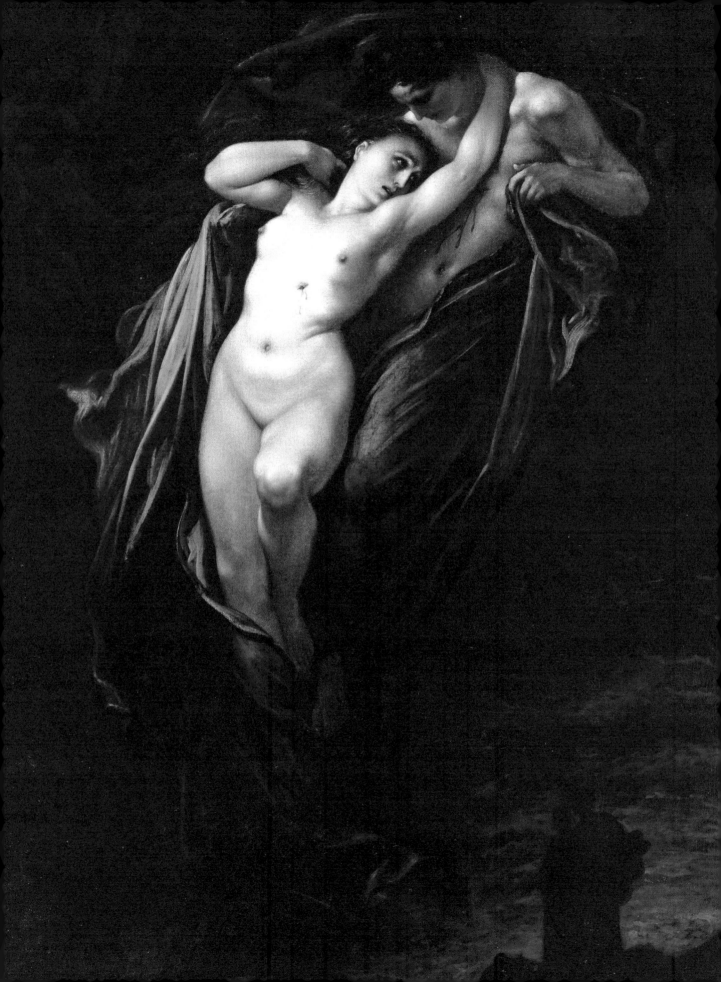

Paolo & Francesca de Rimini

파올로와 프란체스카 다 리미니

1863년경
개인 소장

—

단테의 『신곡』에 마음을 빼앗긴 귀스타브 도레는 1861년 『신곡-지옥편』 삽화를 발표해
기대 이상의 성공을 거둔다. 2년 후에는 그중 1점,
「단테와 베르길리우스 앞에 나타난 파올로와 프란체스카」를 회화로 재탄생시켰다.

한 점의 판화로부터

「파올로와 프란체스카 다 리미니」는 도레가 1861년에 그린 판화 스케치를 유화로 발전시킨 것이다. 상처 입은 나신을 맞대고 지옥의 붉은 하늘을 날아오르는 파올로와 프란체스카의 모습은 관능적이고도 쓸쓸하다. 오른편 아래 돌출된 바위 위에서 두 사람을 바라보는 단테와 베르길리우스의 실루엣이 보인다. 파올로와 프란체스카처럼 색욕으로 단죄 받은 또 다른 영혼들도 주위에 있으나 잘 보이지 않는다.

조각상 같은 신체

도레는 파올로와 프란체스카를 마치 조각상처럼 표현했다. 빛 가운데 있는 프란체스카의 몸은 상아처럼 하얗다. 필사적이고 애정 어린 몸짓으로 사랑하는 연인의 목을 감싸 안은 채 눈물이 고인 눈으로 파올로를 바라본다. 프란체스카 뒤에서 그림자처럼 존재하는 파올로의 몸은 미켈란젤로 풍으로 어둡게, 근육질로 표현되었다. 두 사람을 감싼 짙은 푸른빛 천이 파올로의 몸을 반쯤 가리며 펄럭인다. 프란체스카와 함께 칼에 찔린 파올로의 심장 위로 아직도 피가 흐르고 있다.

단죄된 열정

파올로와 프란체스카는 13세기의 실존 인물이다. 프란체스카 다 폴렌타는 장애를 가진 조반니 말라테스타 다 라미니와 강제로 정략결혼을 하지만 잘생긴 그의 동생 파올로와 사랑에 빠졌다. 두 사람이 사랑을 나눌 때 급습한 조반니는 칼로 그들을 찔러 죽였다. 이 비극은 『신곡-지옥편』 제5곡에서 언급된다. 단테와 베르길리우스가 제2지옥에서, 정열에 눈먼죄로 벌을 받은 두 사람을 만난다.

영원한 영감의 원천, 비극의 연인

파우스트와 마르게리테, 로미오와 줄리엣처럼 파올로와 프란체스카의 금단의 사랑 이야기는 19세기 예술가들에게 사랑받은 소재였다. 1855년에 낭만주의 화가 아리 셰퍼가 천에 휘감긴 채 부둥켜안고 지옥의 하늘을 나는 나체의 연인을 강렬하게 묘사했으며, 도레가 그 뒤를 이었다. 몇 년 후, 셰퍼와 도레에게 영감을 받은 로댕이 조각 작품 「지옥의 문」을 완성하기 위해 지옥에 떨어진 연인을 주제로 여러 작품을 만들었는데, 그중 하나가 「키스」다.

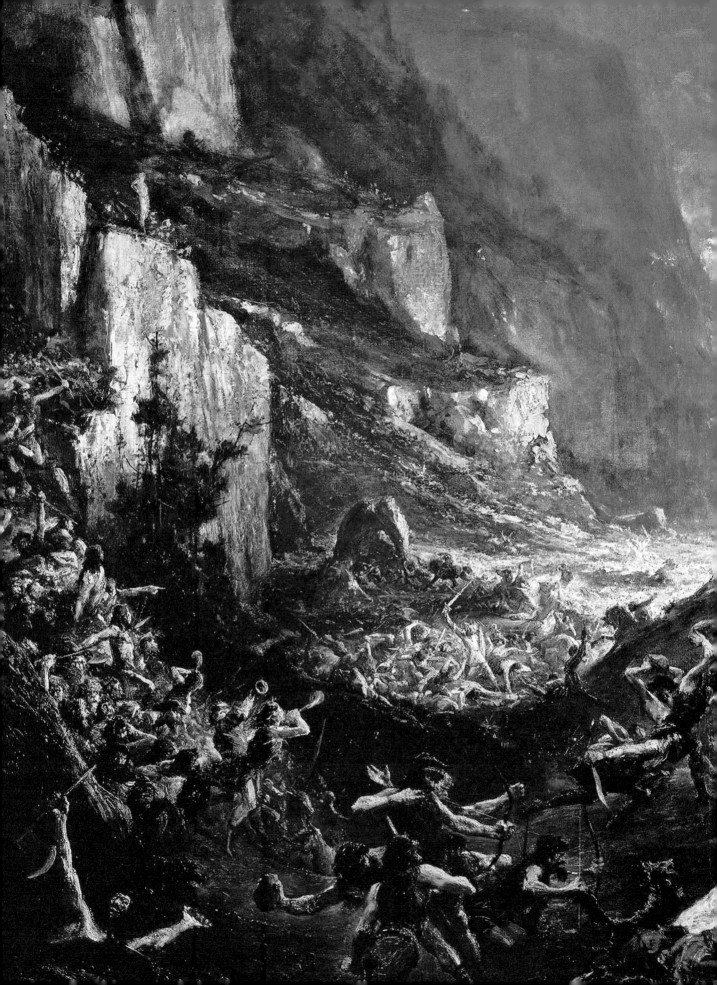

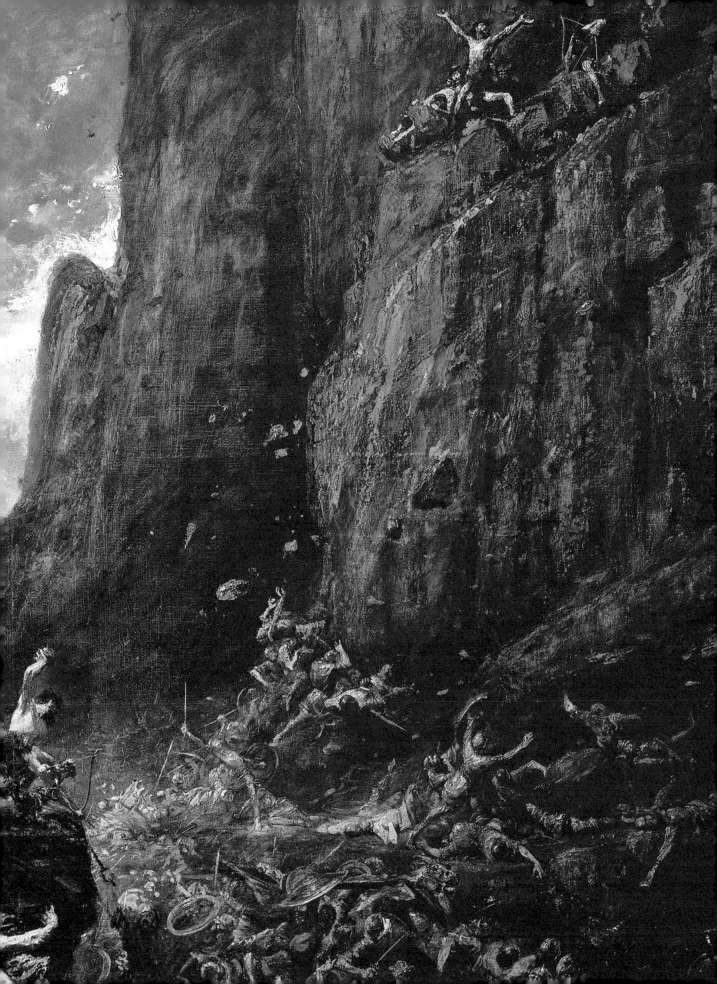

⌐⌐
114 X 149 CM
캔버스에 유화

Roland à Roncevaux

롱스보 계곡의 롤랑

연대 미상

프랑스 파리, 개인 소장

—

푸른빛에 잠긴 웅장한 계곡에서 대규모 전투가 벌어진다.
프랑크 왕국과 사라센의 군대가 충돌했던 778년 롱스보 계곡 전투다.
용맹한 기사 롤랑은 이곳에서 영웅다운 죽음을 맞이한다.

칼과 피

까마득히 높은 협곡에서 전투가 벌어진다. 소나무 몇 그루만이 아슬아슬하게 매달려 있는 거대한 절벽이 그림을 가득 채운다. 멀리 지평선에서부터 여명인지 노을인지 모를 희미한 빛이 중앙의 격렬한 전투를 비춘다. 폭력의 아비규환 속에서 날이 선 검으로 상대를 베고, 여의찮을 때는 활시위를 당기거나 바위를 던져 서로를 죽인다. 그림의 앞쪽에서는 사라센들이 바위에 부서지는 파도처럼 우왕좌왕한다. 아래쪽에서 습격당한 샤를마뉴 대제의 군대는 갑옷과 방패가 부딪치며 내는 금속성의 아비규환 속에서 무너진다. 멀리 밝은 빛 아래에 선 영웅 롤랑은 마지막 힘을 다해 적의 피로 물든 자신의 명검 뒤랑달을 번쩍 들어 보이고 있다.

롤랑의 틈

마치 전설 속 한 장면 같은 이 그림은 전적으로 도레의 상상만으로 탄생한 것은 아니다. 도레는 1855년 이폴리트 텐의 여행기 삽화 작업을 위해 피레네를 방문했다가 프랑스와 스페인의 국경에 있는 가바르니 권곡 부근에서 '롤랑의 틈'이라 불리는 거대한 자연 바위 단층을 발견했다. 도레는 이곳의 전설을 삽화로 그려 텐의 여행기에 실었는데, 전설에 따르면 이곳은 롤랑이 롱스보 전투 후 자신의 검 뒤랑달을 부수려다 생겨난 곳이다. 그러나 역사적으로 실제 롱스보 전투가 일어난 곳은 롤랑의 틈에서 100킬로미터 이상 떨어져 있다.

한층 더 완성도 있게 해석된 중세 전설

중세 전설에 열광하던 다른 낭만주의 예술가들처럼, 도레도 중세 전설 중 하나인 『롤랑의 노래』에서 소재를 찾았다. 11세기에 쓰인 무훈시 『롤랑의 노래』는 역사적 사실과는 약간 다른, 롱스보 전투에서 샤를마뉴의 군대가 사라센과 접전을 벌인 이야기를 담고 있다. 1835년 수사본이 발견되면서 국민적 소설로 자리 잡았으며, 적들이 차지하지 못하도록 자신의 검을 부수려 했다거나, 마지막까지 버티다 뿔나팔을 불어 샤를마뉴 대제에게 위험을 알렸다는 스토리는 롤랑의 영웅적 캐릭터 구축에 일조했다. 롱스보 전투는 오페라 소재로도 많이 활용되었는데, 1864년 파리에서 상연되어 큰 성공을 거둔 오귀스트 메르메의 『롱스보 계곡의 롤랑』이 그중 하나다. 도레는 롤랑의 전설이 가진 서정성과 애국적 요소를 살리면서도, 시대를 앞선 할리우드적 이미지로 연극성과 웅장함을 표현하며 동시대 예술가들을 뛰어넘었다.

97 X 130 CM
캔버스에 유화

Sœur de la Charité sau-vant un enfant

아이를 구하는 애덕회 수녀

1870~1871년 作
프랑스 르아브르, 앙드레 말로 현대미술관

—

**구름 한 점 없이 투명하고 혹독한 겨울밤, 아이를 안은 여인이 눈길을 급히 걸어간다.
전(前)영화사적인 강렬함을 지닌 수수께끼 같은 이 그림은
1870년 파리 점령 당시를 보여준다.**

혹독한 겨울

수녀의 허리춤에서 묵주가 흔들린다. 수녀가 담요로 감싸 안은 아이는 배경에 보이는, 화재를 일으킨 폭격에 부상을 당했을 것이다. 어슴푸레한 달빛 아래, 몸을 가누지 못하는 길가의 남자를 뒤로 한 채, 수녀는 저 멀리 석조 건물을 집어삼키는 붉은 불길로부터 몸을 피한다. 왼쪽 건물 우수관 근처에 쌓인 눈 위에는 핏자국도 보인다. 이 그림은 1870~1871년 한겨울, 끔찍했던 파리 점령 시기를 보여준다. 9월 17일, 프랑스 북부를 침략한 프로이센 군대가 프랑스 수도를 포위했고 이에 저항하던 파리는 고립되었다. 적군의 폭격은 계속되었고, 변변찮은 배급과 식량 약탈에 시달리던 파리 시민들은 유난히 혹독한 겨울을 견뎌야 했다. 도레는 이 모든 일을 직접 겪으며 역사 속 한 순간을 강렬하게 묘사했다.

파리 점령의 목격자 귀스타브 도레

이토록 생생한 그림을 남길 수 있었던 것은 파리 점령 당시 도레도 파리에 있었기 때문이다. 국민병에도 자원했던 도레는 그의 말대로 '수많은 참사와 폐허를 목격한 증인'이었다. 뼈대만으로 겨우 버티고 있는 파괴된 건물이나, 폭격으로 발생한 화재, 눈 덮인 거리, 빛나는 것이라곤 별밖에 없는 칠흑 같은 밤, 그림 속 모든 것이 꾸밈 없는 실제였다. 가스가 부족해지자 파리의 거리는 해가 지면 깜깜한 어둠에 잠겼다. 그림 왼편의 가로등도 그런 연유에서 꺼져 있다. 아이를 안은 수녀가 걸어가는 그림 속 장소는 게이뤼삭가로, 판테온에서 멀지 않은 곳이다. 도레의 친구 테오필 고티에는 저서 『점령의 기록: 파리, 1870~1871(Tableaux de siège : Paris, 1870–1871)』에서 진지한 어조로 '화가가 실제로 목격한 장면이라는 것이 느껴지는 작품'이라고 밝혔다.

도레에게 극심한 고통을 안긴 1870년 전쟁

이 전쟁은 도레에게 심각한 트라우마를 남겼다. 알자스 출신인 도레는 고향이 점령당하는 것을 목도하며 절망했으며, 애국심이 투철했기에 조국이 겪는 수난에 함께 아파했다. 이때의 고통스러운 경험은 도레가 다시 역사 회화를 그리는 계기가 된다. 도레는 파리 점령 시기를 기록하고 스케치로 남겨두었다가 화폭에 옮겼으며, 그리자유 기법으로 그린 애국적 알레고리 유화도 세 점을 남겼는데 그중 하나가 「수수께끼(L'Énigme)」이다.

79.5 X 59.5 CM

만년필 데생, 갈색 잉크, 담채,
갈색 먹, 흰색 과슈로 하이라이트

Catastrophe au mont Cervin, la chute

몽세르뱅의 사고, 추락

1865년 作

프랑스 파리, 오르세 미술관

—

**그림 속 절경에서 비극적인 사고가 벌어지고 있다.
로프로 서로의 몸을 연결한 등반가 네 명이 벼랑으로 추락한다.
이 그림은 단순한 낭만주의 회화가 아니라 신문 사회면에 실린 언론 삽화이다.**

몽세르뱅에서 발생한 비극적 사고

침울한 색조의 그림 속에 일곱 명의 등반가가 있다. 거친 산의 광대함 앞에 초라하고 연약한 모습이다. 산 위의 눈과 얼음을 표현한 흰색 과슈 하이라이트가 갈색 잉크와 대조를 이룬다. 그림 상부, 로프로 연결되어 있는 세 남자는 암벽에 주저앉아 로프가 끊기면서 아래로 추락하는 동료들을 겁에 질려 바라본다. 어두운 빛깔의 돌출된 바위 아래로 네 명의 등반가가 돌 파편과 함께 심연으로 굴러 떨어지고 있다.

베테랑 산악인

도레에게 산은 특별한 의미가 있다. 사보이아 공국으로 출장 가는 아버지를 따라 11세에 처음 방문한 이래로 도레는 알프스에 깊은 애착을 가졌다. 성인이 된 후에는 형 에르네스트와 등산을 즐겼고 어머니의 염려에도 불구하고 사부아 지방이나 스위스의 빙산 지대로 여행을 떠나곤 했다. 따라서 도레가 회화나 스케치로 자주 그리는 웅장하고 숭고한 자연은 비단 그의 상상 속에서만 나온 것은 아니다. 산을 정기적

으로, 주의 깊게 관찰하고 그 위험성에 대해서도 심사숙고한 결과다. 한편 도레는 1862년 발표한 『스페인 여행(Voyage en Espagne)』에서도 추락과 관련된 삽화를 그렸다.

시적으로 표현된 재난

이 비극적인 작품은 실제 사건을 바탕으로 그린 것이다. 1865년 7월 14일, 영국 산악인 에드워드 휨퍼와 그의 동료들은 이탈리아의 라이벌 등반대를 제치고 세계 최초로 몽세르뱅 등정에 성공한다. 스위스와 이탈리아의 국경에 있는 몽세르뱅은 알프스산맥에서 가장 높은 봉우리 중 하나다. 사고는 하산하는 길에 일어났다. 로프가 끊기는 바람에 등반대 중 네 명이 낭떠러지로 추락해 사망한 것이다. 이 안타까운 소식은 각종 언론을 통해 보도되었다. 도레도 사건의 전모를 잘 알고 있었지만, 자신만의 관점으로 상상력을 더해서 휨퍼의 증언과는 다소 차이가 있는 그림을 그렸다.

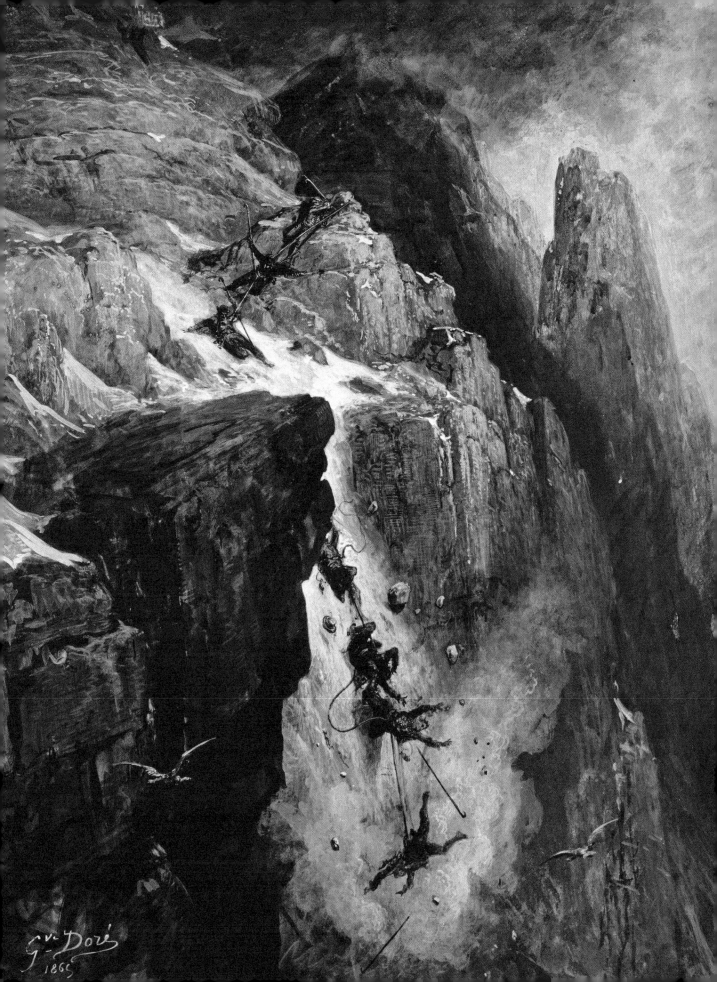

130 X 195.5 CM
캔버스에 유화

L'Énigme

수수께끼

1871년 作
프랑스 파리, 오르세 미술관

—

「수수께끼」는 귀스타브 도레의 작품 중 가장 어두운 작품에 속한다.
1870년 프로이센-프랑스 전쟁 직후 완성한 이 알레고리화는 전쟁이 도레에게
얼마나 큰 트라우마를 남겼는지 보여준다.

전쟁의 참혹한 결과

황량한 언덕에 부서진 대포의 파편과 시신이 즐비하다. 군인뿐만 아니라 민간인의 시신도 다수 보인다. 쓰러져 있는 흉갑기병 옆에는 검이 떨어져 있고, 투구 장식도 바닥에 풀어헤쳐져 있다. 왼편에는 애처로운 가족이 보인다. 부모가 죽은 아이들을 품에 안고 있다. 언덕 너머 펼쳐진 광활한 벌판에는 건물이 빽빽하게 들어차 있어 마치 파리를 내려다보는 느낌을 준다. 그림 속 전경은 전쟁과 폭격의 현장이다. 무겁고 짙은 잿빛 연기 기둥 여러 개가 끝이 보이지 않는 포물선을 그리며 하늘을 메워 극적인 분위기를 자아낸다.

두 가지 알레고리

이 작품의 핵심 형상 두 개가 언덕과 벌판 사이, 전사자들과 저 멀리 폭격당한 마을 사이에서 서로를 붙잡고 있다. 날개를 단 여성, 그리고 거대한 사자의 몸에 인간의 머리를 하고 네메스(Nemes, 이집트 파라오의 관-역주)를 쓴 스핑크스의 기묘한 조합은 매우 상징적이다. 월계관을 쓴 여인은 상상의 동물을 슬픔 가득한 몸짓으로 붙들고 있다. 도레는 절망으로 표정이 일그러진 이 여성을 1870년 전쟁에서 패한 프랑스의 알레고리로 설정했다. 희미한 빛 아래, 시신과 잔해가 나뒹구는 전쟁터에서 스핑크스에게 애원하는 여인은 패배에 대한 답변을 갈구하는 듯하다. 여인 쪽으로 몸을 숙인 스핑크스는 머리 위에 발을 얹었지만 침묵을 지킨다. 이는 그리스 신화에서 오이디푸스에게 정복당한 그 스핑크스가 아니다. 그리스보다는 이집트풍을 띠는 「수수께끼」 속 스핑크스는 어떠한 근거도 없이 그저 자신이 내키는 대로 승리 혹은 패배를 던져주는 어둠의 화신에 가깝다.

프랑스를 위한 3연작

스트라스부르에서 태어난 도레는 알자스 지방이 독일에 합병되자 큰 충격을 받았다. 이 영향으로 1871년에는 세 점의 회색 단색화를 발표했다. 그중 하나가 「수수께끼」다. 나머지 작품 「프러시아의 검은 독수리(L'Aigle noir de Prusse)」와 「파리의 방어(La Défense de Paris)」에도 동일한 알레고리가 보인다. 전쟁을 서정적으로, 환영처럼 묘사하는 도레의 낭만주의적 화풍은 앙투안-장 그로와 외젠 들라크루아를 연상케 한다. 하지만 독창적인 그리자유 기법을 사용했다는 점, 전쟁의 부조리와 덧없음에 대한 상징적 성찰과 투철한 애국심을 함께 표현했다는 점에서 도레는 다른 작가들과 달랐다.

┌ ┐
└ ┘

131 X 196 CM
캔버스에 유화

Souvenirs de loch Lomond

로몬드호의 추억

1875년 作
캐나다 오타와, 캐나다 국립 미술관

—

산 위로 짙은 먹구름이 흩어지고 햇살이 비춘다.
수면에 반사되는 햇살 때문에 호수는 눈부신 흰빛으로 반짝거린다.

신비로운 풍경

이 그림은 영국 최대 호수 중 하나인 로몬드 호숫가의 풍경이다. 귀스타브 도레는 스코틀랜드 명소인 로몬드 호숫가의 전경을 극적인 방식으로 우리 눈앞에 펼쳐놓았다.

추억의 재해석

근경에 환히 밝혀진 길을 따라 야생화와 자작나무, 키 큰 구주소나무를 지나면 호숫가에 도달한다. 길가의 바위 위에 앉은 인물의 크기를 보면 그림 속 풍경이 얼마나 웅장한지 짐작할 수 있다. 도레는 밝음과 어두움이 연속적으로 대비되도록 그림을 구성하여 하얀빛으로 강렬하게 반짝이는 호수 중심부를 부각시켰다. 어둡게 묘사된 부분이 로몬드호의 신비한 분위기를 더하고, 햇살은 영성으로 가득 찬 황홀함을 부여한다. 도레는 1873년에 처음으로 로몬드 지방을 찾은 이후 1881년까지 여러 번 재방문했다. 현장에서 연필과 잉크로 여러 개의 스케치를 남긴 뒤 아틀리에로 돌아와 회화로 옮겼다. 이렇게 그린 작품 제목에는 '추억'이라는 단어를 자주 사용했는데, 이는 화가가 잘 아는 장소지만, 기억의 왜곡에 따라 다르게 표현될 수도 있다는 사실을 알리는 장치였다.

프리드리히와 월터 스콧의 사이에서

보주산맥의 아름다움과 알프스의 장엄함에 심취하여 풍경화에 애착을 가지고 있었던 도레는, 가파른 암벽과 산꼭대기에 우뚝 솟은 나무들 사이로 성과 오래된 건축물들이 서 있는 스코틀랜드의 풍경에서 회화적 아름다움과 숭고미의 완벽한 조화를 발견했다. 도레는 19세기 초의 낭만주의 예술가들에게서 유산으로 받은 서정성을 풍경화에 적용했다. 영혼을 울리고 종교적 경건함마저 불러일으키는 그림 속 빛과 웅장한 경관을 보면 카스파르 다비드 프리드리히의 예술 세계를 떠올리지 않을 수 없다. 그러나 떨림이 전해지는 밀도 높은 붓 터치나 임파스토 기법을 보면, 이 작품은 귀스타브 쿠르베나 동시대의 바르비종파[54] 화가들과 맥을 같이 하는 프랑스식 화풍을 따른다고 볼 수 있다. 도레의 스코틀랜드 풍경화는 월터 스콧의 문학 작품에서도 영향을 받았는데, 스콧의 작품 중에는 이곳 트로서크스 지방을 배경으로 하는 이야기도 있다. 문학과 도레의 예술 세계는 언제나 맞닿아 있었다.

54 1835년에서 1870년경 프랑스에서 활동했던 풍경화가들

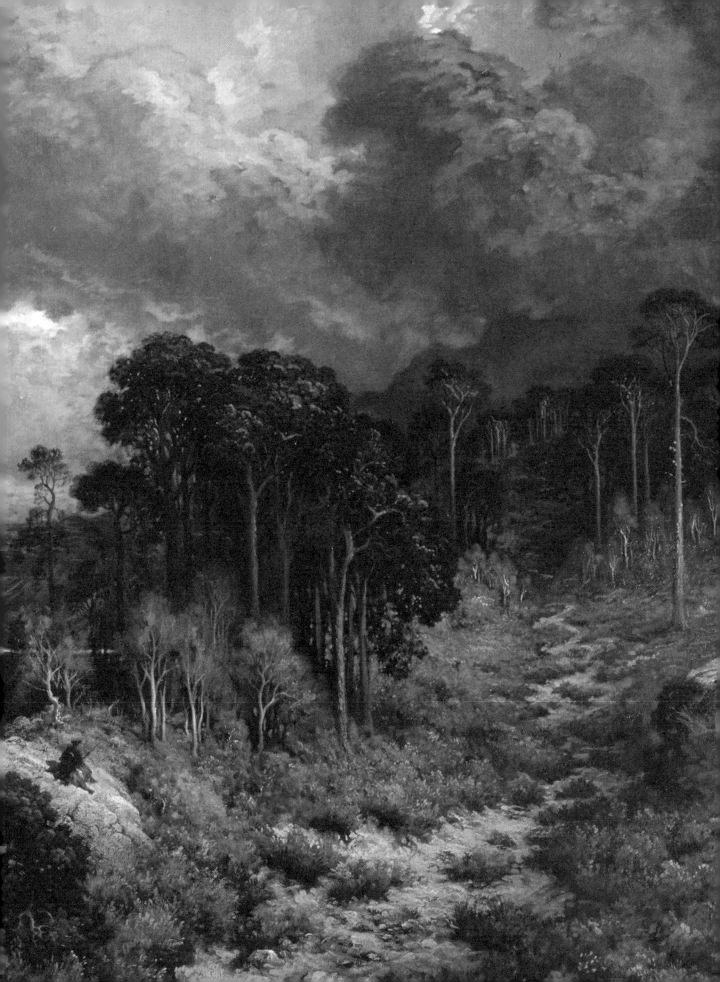

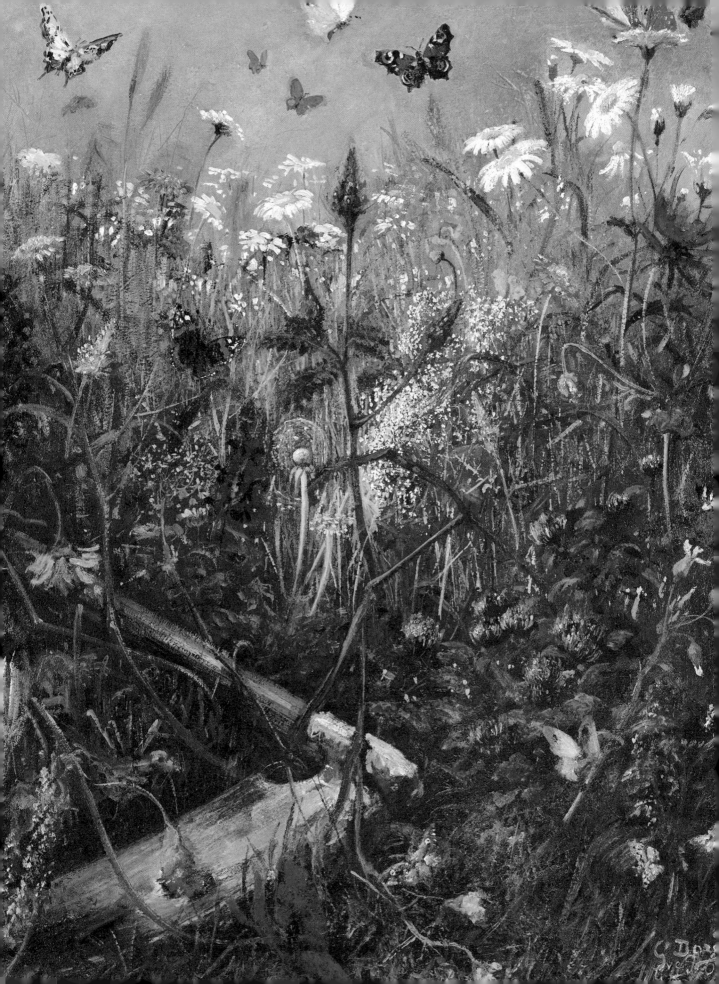

92.5 X 73 CM
캔버스에 유화

La Prairie

초원

1855년경
개인 소장

—

다채로운 꽃과 나비로 가득한 초원에 버려진 낫 하나가 위협적으로 놓여 있다.
풍경화와 알레고리적 정물화의 중간 지점에 있는 이 독특한 그림은
환상적이고도 비극적인 세계로 우리를 이끈다.

거짓된 평화

햇살 좋은 날, 우리는 귀스타브 도레가 이끄는 대로 구름 한 점 없이 푸른 하늘 아래 너른 초원에 눕는다. 개양귀비꽃, 수레국화, 씨가 가득 맺혀 바람이 불어오기만을 기다리는 민들레, 데이지, 분홍빛 클로버 꽃과 무성한 잡초에 시선을 빼앗긴다. 형형색색의 나비들이 꿀을 찾아 꽃들 사이를 우아하게 날아다닌다. 그러나, 우리의 시선이 근경에 놓인 거대한 낫으로 옮겨가는 순간 이 평화는 깨지고 만다. 낫은 죽음을 상징하는 대표적인 소재로서 1855년 작인 「초원」을 알레고리 회화로, 나아가 시대를 앞선 상징주의 회화로 승화시킨다. 그림 속 황홀한 풍경에 넋을 잃은 관찰자에게 자연의 덧없음과 무구한 순환을 깨닫게 해준다.

이목을 끈 그림

「초원」을 보면, 17세기부터 '생의 짧음'과 '쾌락의 순간성'을 상징해 온 '꽃'이 있는 정물화가 떠오르고, 1850년대 외젠 들라크루아의 꽃다발 그림에서 보았던 낭만주의 화풍도 느껴진다. 이 작품은 도레의 마음 속 울림을 반영한 그림이다. 도레는 회복이 필요할 때면 자연으로 향했다. 프랭크 헨리 노턴도 1883년 발표한 귀스타브 도레 자서전에서 '도레는 잡초와 야생화가 무성한 자기만의 장소에 누워 자연을 관찰하며 긴 여름 낮을 보내곤 했다.'고 밝혔다.

「초원」은 1855년 파리 살롱에 전시된 후 런던 도레 갤러리에도 전시되어 많은 이들의 찬사를 받았다. 특히 당시 잠시 영국을 방문했던 『톰 소여의 모험』의 작가 마크 트웨인은 이렇게 기록했다. '불현듯, 무성한 풀 사이에 반쯤 숨겨진 낫을 발견하고 만다! 아름다운 모든 것은 희미해지고, 귀중한 모든 것은 사라지며, 살아 있는 것은 모두 죽기 마련이다. 도레 외에 누가 붓 하나로 이토록 아름다운 강론을 펼칠 수 있겠는가?' 도레의 커리어에서 큰 비중을 차지하는 것은 아니지만, 「초원」은 큰 성공을 거두었으며 1860년대와 1870년대에는 후속작도 발표된다. 그중 「여름(L'été)」은 1873년부터 보스턴 미술관이 소장하고 있다.

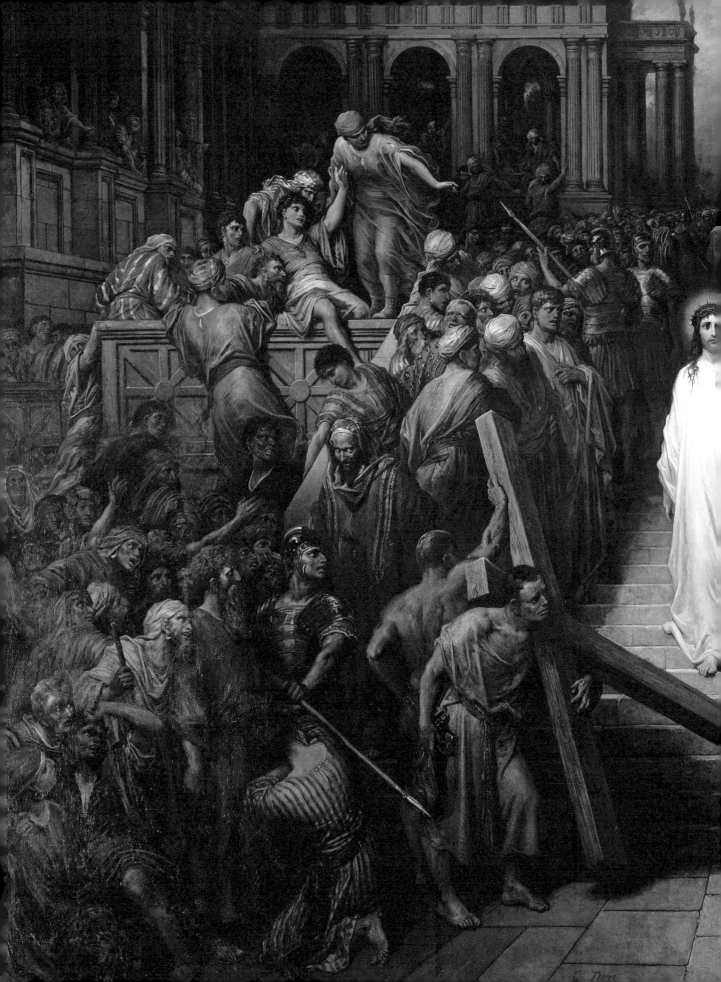

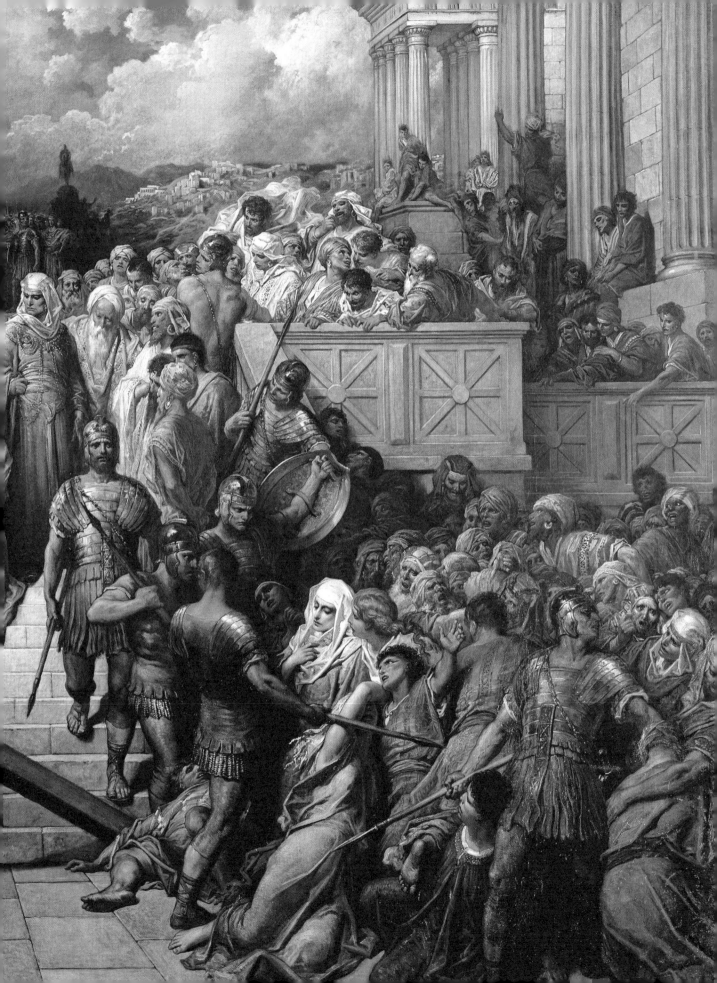

(p.444-445) ←

609 X 914 CM
캔버스에 유화

Le Christ quittant le prétoire

재판소를 떠나는 그리스도

1867~1872년 作
프랑스 스트라스부르, 스트라스부르 미술관

—

「재판소를 떠나는 그리스도」는 귀스타브 도레가 '인생의 역작'이라 여긴 작품으로,
도레의 역대 작품 중 가장 거대하다. 사형 선고를 받은 직후 그리스도가
재판소–폰티우스 필라투스의 법정–를 떠나는 모습을 극적으로 묘사하고 있다.

순백(純白)

화폭 한가운데 그리스도가 서 있다. 로마 제국 유다 총독인 폰티우스 필라투스(개신교의 본디오 빌라도–역주)의 법정 계단을 긴 흰색 튜닉 차림으로 기품 있게 내려와 짊어져야 할 십자가로 향한다. 신성의 상징이자 수의(壽衣)의 전조인 흰 튜닉은 그리스도의 얼굴처럼 정결하고 환하게 빛난다. 주위에 몰려든 군중은 그늘 속에 자리해 대조를 이룬다. 분노, 경멸 또는 절망으로 과장된 표정을 짓는 군중 사이 낯익은 얼굴들이 보인다. 계단 아래 오른편에서는 흰색과 푸른색 옷을 입은 그리스도의 어머니 마리아가 쓰러지려 한다. 옆에는 수염이 나지 않은 젊은 요한과 그에게 매달린 막달라 마리아가 있다. 왼편의 관중 속 유일하게 고개를 돌린 인물은 유다다. 계단 위, 법정에서 멀지 않은 곳에 자주색 토가 차림을 하고 고대 조각상처럼 서 있는 필라투스의 실루엣이 눈에 띈다. 그 뒤로 카이사르의 동상이 있다.

라파엘로와 베로네세에게 영감을 받다

작품화 된 적이 거의 없는 이 장면을 선택한 데에는 도레의 친구이자 웨스트민스터 수도원의 참사 회원이었던 영국의 프레더릭 킬 하포드 신부의 영향이 있었을 것으로 추측된다. 독특한 주제를 선택하기는 했지만, 이 작품에서 도레는 종교화의 전통적인 도상 규칙을 준수하였고 고전적 거장들을 본받았다. 그 중에서도 라파엘로의 「아테네 학당(Scuola di Atene)」과 파올로 베로네세의 「카나의 결혼식(Nozze di Cana)」을 대폭 참고해 정밀하게 설계된 공간 속에 다양한 인물을 배치했다.

거대한 스케일과 대중성

「재판소를 떠나는 그리스도」는 대중을 감동시키기 위한 그림이었다. 성경 삽화로 영국에서 엄청난 성공을 거둔 이후, 영국인들은 도레를 'preacher painter' 즉, '화가 설교사'로 여겼으며 도레는 개인 화랑에 전시할 대형 종교화 작업에 뛰어들었다. 그 화랑이 바로 1869년 런던 뉴본드가 35번지에 문을 연 도레 갤러리다. 이 그림은 도레의 아틀리에 중 가장 넓은 곳, 체육관을 개조해 만든 파리의 아틀리에에서 탄생했으며, 완성되자마자 영국의 도레 갤러리로 보내져 많은 관람객을 불러 모으며 명작으로 등극했다. 도레는 1877년 이 그림을 판화로 제작했고 복제본을 만들기도 했다. 거의 동일한 크기로 그린 사본이 현재 낭트 미술관에 보관되어 있으며, 훨씬 작은 크기의 두 번째 사본은 캐롤라이나주 남부의 밥 존스 대학교 박물관 갤러리가 소장 중이다.

263.53 X 314.33 CM
캔버스에 유화

Le Meurtre de Riccio

죽임을 당하는 리치오

1855년 作
미국 샌디에이고, 샌디에이고 미술관

—

**「죽임을 당하는 리치오」는 귀스타브 도레의 초기작으로,
메리 스튜어트 여왕의 비서가 살해된 사건을 묘사한 그림이다.
많은 낭만주의 예술가들이 이 사건을 작품 소재로 삼았다.**

참혹한 살해 현장

16세기 에든버러성, 메리 스튜어트 여왕은 어두운 방에서 살해당하는 다비드 리치오(David Rizzio, 또는 Riccio)를 무력하게 바라보고 있다. 붉은 곱슬머리, 목덜미 레이스 장식 아래에서 빛나며 가톨릭교도임을 보여주는 커다란 십자가가 이 여성이 스튜어트 여왕임을 알려준다. 침입자들은 여왕이 개입하지 못하도록 막으면서 리치오를 여러 차례 칼로 가격하고 있다.

예술가들의 단골 소재, 메리 스튜어트

「죽임을 당하는 리치오」는 도레가 당시 유행하던 역사적 소재로 그린 그림이다. 종교전쟁 시기 영국에서 일어난 사건들은 낭만주의 시대 유럽의 예술가들에게 주요한 영감의 원천이 되어주었다. 어린 나이로 프랑스의 왕비가 되었다가 남편인 프랑수아 2세가 사망하자 고향 스코틀랜드로 돌아간 비극적 인물, 스튜어트 여왕의 삶은 오페라, 연극, 회화 등 다양한 작품의 소재가 되었다. 스튜어트 여왕의 개인 비서였던 리치오는 이탈리아 출신 궁인이자 가톨릭교도였는데, 여왕의 두 번째 남편 단리 경에 의해 살해당한다. 단리 경은 리치오를 스파이로 의심하여 개신교도 귀족들과 살해를 모의했다. 도레가 선택한 작품 주제와 등장인물의 복식 묘사를 보면, 젊은 시절의 도레가 낭만주의 성향의 절충주의 화가이면서 동시에, 일명 '음유시인'이라고도 불린 역사 화가의 면모도 가졌음을 알 수 있다. 도레는 폴 들라로슈의 대형 회화 「영국의 여왕 엘리자베스의 죽음, 1603년(Mort d'Élisabeth, reine d'Angleterre, 1603)」(1828년, 루브르 박물관 소장)의 형태와 인물 배치 방식을 참고했다. 들라로슈의 그림처럼 「죽임을 당하는 라치오」도 정사각형에 가까운 형태이고 인물이 수직으로 층층이 배치되어 있지만, 이 그림 속 인물들은 수가 더 적고 그림 앞쪽으로 쏟아질 듯한 자세를 취하고 있다.

역사화에 발을 들이다

1855년, 23세의 도레는 이미 탄탄한 신문 삽화 경력을 갖추고, 라블레의 작품을 시작으로 문학 삽화 분야에도 뛰어든 상태였다. 도레는 더 나아가 종합 예술인으로 인정받기 위해 역사화 작업에도 뛰어들었다. 그러나 「죽임을 당하는 리치오」는 심사에서 「알마 전투」와 다른 두 점의 풍경화에 밀려 끝내 살롱에 전시되지 못했다.

64.8 X 89 CM
수채화, 흑연에 과슈 하이라이트

Le Pays des fées

요정들의 나라

1881년 作
미국 시카고, 시카고 미술관

—

**섬세한 스케치와 파스텔톤 채색이 돋보이는 이 수채화는 영원히 사라지지 않는
어린 시절의 달콤한 상상 속으로 우리를 초대한다.
이곳은 강가에 자리한 마법의 세계, 바로 「요정들의 나라」다.**

섬세한 인물 묘사

매혹적인 그림 속, 해 질 녘의 황금빛 노을 사이로 성으로 돌아가고 있는 기사가 보인다. 기사는 말을 잠시 멈추고 투구의 면갑을 들어 올려 강가에서 날아다니거나 편히 쉬고 있는 신비로운 형체들을 넋을 잃고 바라본다. 거기에는 날개 달린 요정들이 있는데 머리카락을 늘어뜨리고 반투명 드레스를 걸쳤다. 요정들이 앉은 나뭇가지는 수면까지 구부려져 내려왔다. 희미하지만 하늘에서 내려오는 천사 같은 요정들도 보인다. 작은 요정과 엘프가 무수히 날아다니고, 오른쪽 풀밭에서는 악기를 연주하거나 개구리, 메뚜기, 도마뱀 등을 타며 노닌다.

날개를 단 여성들

도레는 천사나 악마, 요정처럼 날개가 달린 신비로운 존재를 좋아했고, 환상 문학과 마법 이야기에 열광했다. 도레의 작품 중 아서왕의 전설(앨프리드 테니슨 作) 삽화나 페로의 『옛날이야기』 삽화가 이에 해당한다. 19세기 말 유럽에서는 아름답고 우아한 요정들의 세계가 작품 소재로 유행했다. 발레 공연도 몽환적인 장면들로 가득했다. 프랑스 화가들과 빅토리아 시대 영국의 화가들(루이스 리카르도 팔레로, 존 앤스터 피츠제럴드, 존 앳킨슨 그림쇼 등)에게는 나비 날개를 단 여성 인물화를 특히 선호하는 고객층이 있었고, 도레와 정확히 동시대에 살았던 삽화가 리처드 도일은 요정 장르의 전문가였다. 도레의 친구인 윌리엄 블랜처드 제럴드의 아버지가 창간한 잡지 《펀치》에 도일의 그림이 자주 실렸다.

도레와 셰익스피어

영국에서 아주 유명했고 영미 문화에도 익숙했던 도레는 윌리엄 셰익스피어의 연극에서 영감을 받아 동화 속 요정 세계를 그리기도 했다. 「요정들의 나라」는 요정을 소재로 1870~1880년에 작업한 유화·수채화 연작의 일부인데, 도레는 이때 발표된 작품 중 상당수에 셰익스피어의 『한여름 밤의 꿈』과 연관된 제목을 붙였다.

미국에서의 성공

도레의 예술성은 영어권 사람들의 기호와도 잘 맞았기 때문에, 생전에 미국에서도 이름을 떨친다. 중세 고딕풍의 환상적인 이미지를 좋아하는 미국 수집가들에게 도레는 맞춤형 화가였다. 수집가들 중에는 초 부유층 사업가뿐 아니라 작가, 배우, 그리고 영화 감독 세실 B. 드밀도 있었다. 도레는 20세기 영화와 애니메이션에도 큰 영향을 끼쳤다. 일례로, 월트 디즈니가 제작한 데이비드 핸드의 『백설공주와 일곱 난쟁이』(1937) 중 왕자의 성 뒤편으로 해가 저무는 마지막 장면은 「요정들의 나라」와 매우 흡사하다.

76.2 X 153.6 CM
캔버스에 유화

Paysage de montagnes

산악 풍경

1877년 作

프랑스, 개인 소장

—

**알프스로 보이는 이 풍경의 정확한 위치는 알 수 없지만,
귀스타브 도레에게 지리적 위치는 그다지 중요하지 않았다.
도레에게는 자연이 주는 종교적 감흥이 지리적 현실성보다 훨씬 중요했다.**

질서정연한 구도

가운데에 난 길을 따라 호수에 다다르면, 호숫가에는 소나무가 서 있고 배경에는 높은 산이 버티고 있다. 산 너머로 몸을 숨긴 해는 아직 하늘을 밝히고 있다. 밤이 되기 전, 태양이 남긴 마지막 미광이 화폭 중앙의 호수에 반사되면서 밝게 빛나는 은청색 띠가 만들어진다. 가늘게 반짝이는 호수 아래쪽에는 소나무들의 윤곽이 역광으로 두드러진다. 안개가 내려앉았고, 높은 산의 정상 부근에는 아직 하얀 눈이 남아 있다. 이 작품에서 도레는 엄격한 구성을 통해 수평적인 풍경을 만들어냈다. 이는 도레가 즐겨 사용하는 삼등분 도식인데, 근경에는 평원을, 뒤에는 웅장한 산맥을 배치하고, 모든 것을 덮는 넓은 하늘을 그리는 식이다. 도레는 알프스 풍경, 스코틀랜드 산악 지대를 묘사할 때 이 도식을 자주 활용했다. 도레의 풍경화들은 산책 중에 그린 수많은 크로키와 수채화를 기초로 아틀리에에서 완성한 것이며, 정교한 재구성 과정을 거친 것이다.

황혼 녘의 분위기

도레는 일출과 일몰 때의 일시적이고 미묘한 빛을 사랑했다. 「산악 풍경」도 아직 분홍빛이 감도는 지평선 위로 별이 빛나기 시작하는 해거름의 섬세한 순간을 기억에서 꺼내어 화폭에 옮긴 것이다. 별은 도레의 작품에 자주 등장하는 요소다. 특히 흑백 삽화 속 별은 신비롭고 영적인 분위기를 더한다. 구름 없는 하늘의 시시각각 변하는 미묘한 색감을 다룬 이 그림을 보면 카스파르 다비드 프리드리히가 떠오른다. 프리드리히 역시 아침과 저녁나절의 일시적인 빛에 사로잡혀 있었다. 그러나 프리드리히와 달리 도레는 작품 속 인간의 존재감을 몇 년에 걸쳐 줄여가다가 종국에는 완전히 지워버렸다. 어느 순간 도레의 그림은 그 어떤 서사적 가능성도 없는, 순수하게 관조적인 그림이 되었다. 도레 부친의 지인에 따르면 1853년 샤모니 여행 중에도 도레는 자연의 경이로운 아름다움에 빠져 자주 사색에 잠겼다고 한다.

풍경을 향한 애착

도레의 풍경화가 처음 파리 살롱에 소개되던 1850년대, 도레는 신문 삽화와 이제 갓 데뷔한 문학 삽화로만 대중에 알려져 있었다. 그러나 어린 시절 품었던 풍경화를 향한 열정은 도레가 죽는 날까지 식지 않았다. 도레는 풍경화에서 서사적 모티브를 완전히 제거할 수 있다는 것을 대중에게 증명했으며, 곧 풍경화가로도 명성을 얻었다.

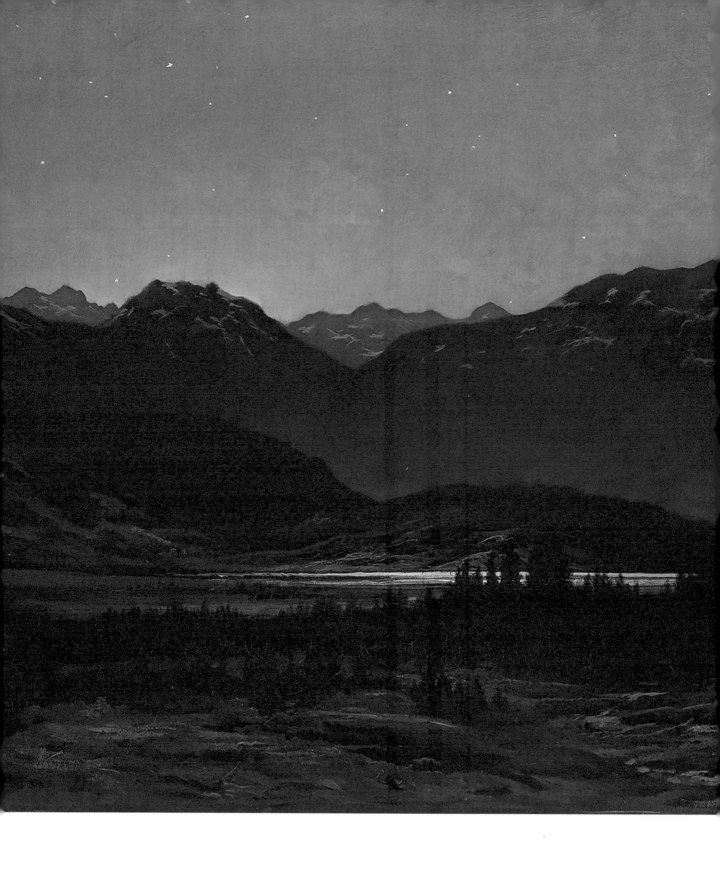

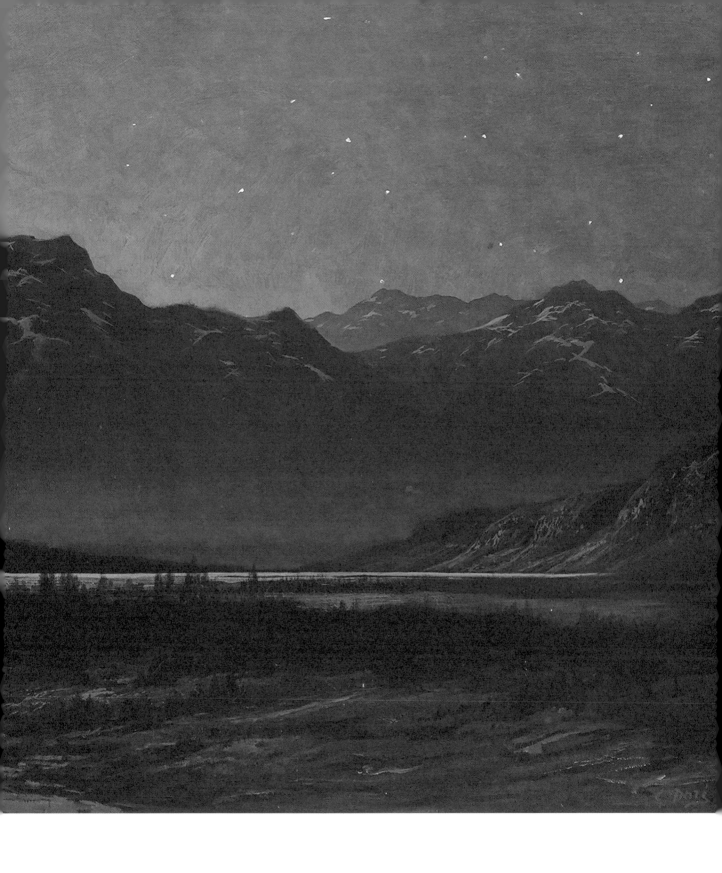

224.79 X 184.15 CM
캔버스에 유화

Les Saltimbanques

곡예사들

1874년경
프랑스 클레르몽페랑, 로제 키요 미술관

—

「곡예사들」은 귀스타브 도레의 작품 중 가장 비통한 그림이다.
당혹스러우면서도 비극적인 표현방식을 통해 도레는 도덕적·종교적 문제뿐만 아니라
개인적 심려까지도 담아낸 듯하다.

곡예사 가족

머리에 피를 흘리며 고통에 울고 있는 어린 곡예사가 절망한 어머니의 품에 꼭 안겨 있다. 살짝 떨어져 앉은 아버지는 눈물이 가득한 눈으로 아들을 바라본다. 가족 곡예단이 속한 불꽃같이 화려한 세계가 이들의 비애를 더욱 부각한다. 셋은 무대 의상 차림이다. 아이는 흰색 타이즈에 반짝이로 장식한 공중곡예사용 반바지를 입었고, 조악한 왕관을 쓴 어머니가 걸친 긴 망토 사이로는 분홍색 덧신이 보인다. 아버지는 초췌한 광대 분장을 했고, 방울 달린 모자를 썼다.

서커스를 향한 비판

19세기 후반에는 서커스 산업이 크게 확장되었다. 수많은 순회 서커스단이 있었고 파리에 상설 서커스 공연장도 증가했다. 마법 같은 세계와 비참한 현실, 그 사이에 존재하는 곡예사의 삶에 사람들은 열광했다. 도레는 관객의 재미를 위해 무대로 내몰리고, 터무니없이 자주 위험에 처하는 어린 곡예사들의 상황을 반영하기 위해 작품 속에 치명적인 부상을 당한 아이를 그려 넣었다. 당시, 빈번하게 발생한 어린이 곡예사들의 안전사고가 사회적 공분을 불러일으키고 있었다. 이 작품의 제목은 원래 '피해자'였다. 아이가 부모의 욕심에 희생당했다는 의미이다. 도레는 이 비극 앞에서 할 말을 잃은 부모가 느낄 뒤늦은 속죄와 연민에 대해 다음과 같이

밝혔다. '가혹할 정도로 무정한 두 인간이 뒤늦게 깨달음을 얻는 순간을 그리고 싶었다. 돈 때문에 아이를 죽음으로 내몬 부모는, 아이의 죽음을 통해 자신들이 심장을 가진 존재라는 것을 깨닫는다.' 이 그림을 통해 곡예사 부모는 죄인에서 순교자가 된다. 아들을 바라보는 어머니의 시선에서 「피에타(Pietà)」가 연상된다.

내밀한 이야기

도레가 이 그림에 지극히 개인적인 삶을 반영했을 가능성도 존재한다. 성인이 되어서도 물구나무를 선 채 걸을 수 있을 만큼 민첩했던 도레는 어쩌면 그림 속 아이와 스스로를 동일시했을지도 모른다. 자신의 그림이 인정받지 못한 데서 오는 고통을 작품에 투영한 것일까? 도레에게 실연의 아픔을 안기며 다른 이와 결혼한 오페라 여가수 아델리나 패티가 그림 속 어머니의 모델이라는 설도 있다. 그런가 하면 아들을 지지하면서도 억압했던 도레의 권위적인 어머니와 그림 속 여인을 연관 짓는 이들도 있다. 「곡예사들」은 도레의 커리어에서 의미 있는 작품일 뿐만 아니라, 예술사적으로도 중요한 작품이다. 오노레 도미에와 파블로 피카소도 서커스를 소재로 작품을 그렸는데, 도레의 「곡예사들」은 도미에의 사실적이고 풍자적인 서커스 그림과 피카소의 청색·장미시대 서커스 그림을 잇는 연결고리이기 때문이다.

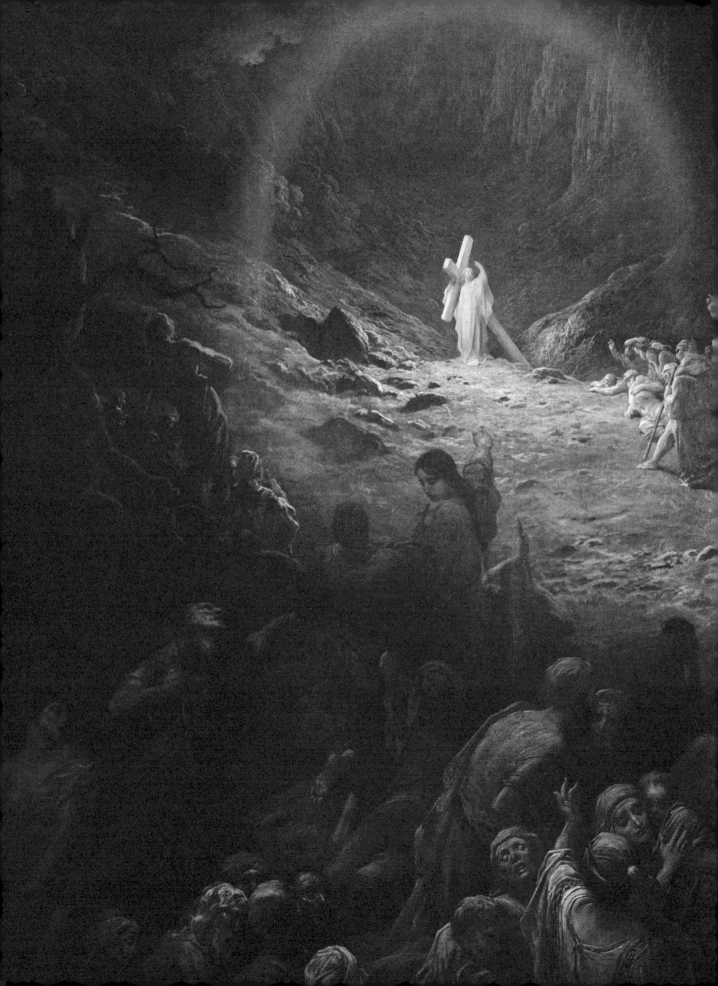

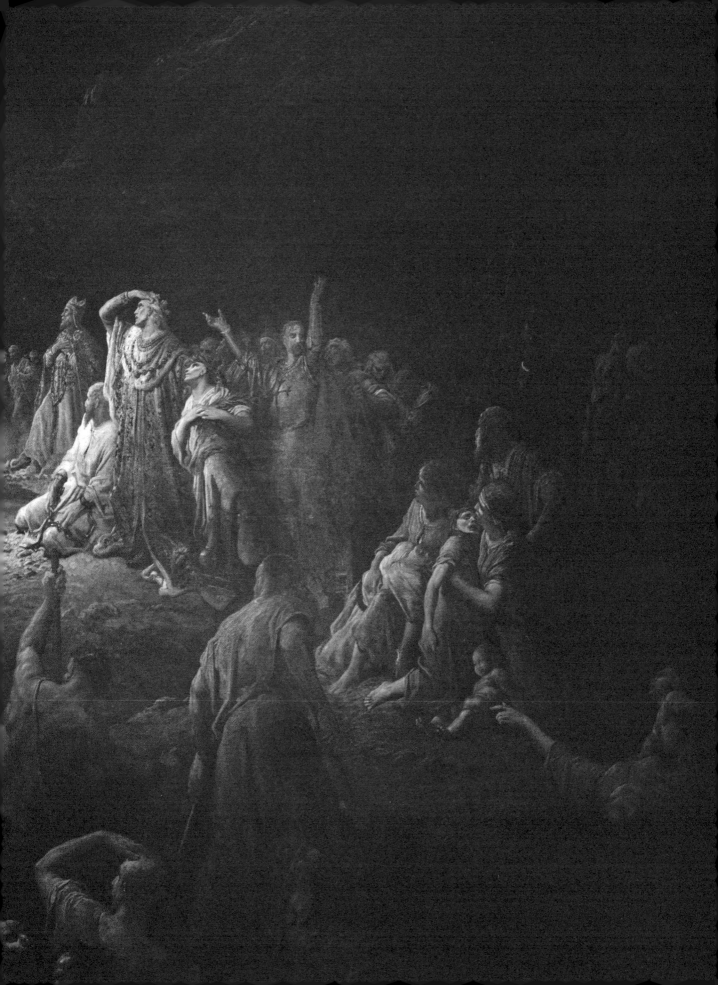

⌐ ¬
⌐ ¬

423 X 627 CM
캔버스에 유화

La Vallée des larmes

눈물의 골짜기

1883년 作
프랑스 파리, 프티 팔레 미술관

—

「눈물의 골짜기」는 귀스타브 도레의 마지막 대형 작품이자, 가장 개인적인 주제를 다룬
작품이다. 생과 사의 갈림길에 선 도레는 신체적, 정신적인 고통 속에서
신앙으로부터 오는 빛과 희망을 그렸다.

눈부신 그리스도

이 그림은 명암을 중심으로 구성되어 있다. 어둠에 잠긴 그림 속을 밝히는 것은 달도, 태양도 아닌 그리스도의 몸이다. 넓고 황량한 풍경 속, 자갈길 끝에 있는 예수는 오른쪽 어깨에 십자가를 지고 있다. 어떠한 고통스러운 기색도 없다. 오히려 당당히 선 채 하늘을 향해 검지를 올리는 그리스도는 빛으로 충만하고, 주위에는 강렬한 후광이 뻗어 나온다. 예수가 지나간 길에는 고통에 몸부림치는 군중이 몰려든다. 남녀노소 할 것 없이 고통과 절망으로 몸과 표정이 일그러져 있다. 누더기 차림의 빈민이 있는가 하면 갑옷을 입은 군인도 있고, 담비 가죽으로 만든 자줏빛 옷을 걸친 군주들도 보인다.

빛을 향하여

'수고하고 무거운 짐 진 자들아, 다 내게로 오라. 내가 너희를 쉬게 하리라.'(마태복음 11:28) 「눈물의 골짜기」는 마태복음에 기록된 그리스도의 말씀 중 위의 구절을 묘사한 것이다. 도레는 대각선 상승 구도와 대비효과를 이용해 작품을 구성했

다. 시선은 작품의 아래에서 위로, 어두운 곳에서 밝은 곳으로, 고통에서 믿음으로 향한다. 찬란하고 당당한 그리스도와 질병과 죽음, 근심으로 야위고 일그러진 얼굴들이 대조를 이룬다. 그러나 이 작품에 대조만 있는 것은 아니다. 그리스도를 통해 기력과 희망을 되찾은 이들은 그를 향해 손을 뻗고 있다.

화가의 삶 반영

「눈물의 골짜기」는 도레에게 매우 사적인 작품이기도 하다. 도레는 모친이 세상을 떠난 뒤에 이 그림을 그렸는데, 어머니의 죽음으로 깊이 충격받은 도레는 1880년부터 격심한 우울증에 반복적으로 시달렸다. 동시에 천식 발작으로 몸이 쇠약해져 더 이상 파리를 떠날 수 없게 되었다. 1881년 도레 갤러리 소유주들에게 보낸 편지에서 도레는 이 그림에 대해 다음과 같이 밝혔다. '아마 지금까지의 발표작 중 가장 종교적이고 기독교적인 그림일 것입니다. 다른 어떤 작품보다도 개인적인 창작물입니다.'

311 X 428 CM
캔버스에 유화

Dante et Virgile dans le neuvième cercle de l'Enfer

제9지옥을 둘러보는 단테와 베르길리우스

1861년 作
프랑스 부르캉브레스, 브루 왕립 수도원 박물관

—

**지옥의 가장 깊은 곳, 루시퍼가 군림하는 제9지옥에 도착한
베르길리우스와 단테는 '영원한 추위'라는 엄벌에 처해진
영혼들을 발견하고 공포에 사로잡힌다.**

지옥을 마주하다

단테와 베르길리우스가 지옥의 얼어붙은 코퀴토스강 위에 서 있다. 이 강은 단테의 『신곡』 제32곡에 등장한다. 두 시인의 푸른색과 붉은색 옷은 두 개의 커다란 색채 덩어리를 형성하고 어두운 주변과 대조를 이룬다. 베르길리우스는 시선을 내리깐 채 굳어 있고, 단테는 발아래 비참한 장면을 응시하며 두려움에 눈썹을 찡그리고 있다. 한 남자가 다른 이의 머리를 그악스럽게 물어뜯는다. 얼음 위로 붉은 피가 흐르고, 몸뚱이들은 뒤엉켜 난폭하게 싸운다. 희끄무레한 빛 사이로 얼음 속에서 추위와 공포로 일그러진 망령들의 얼굴이 보인다. 얼어붙은 강 표면 위로 머리만, 혹은 머리의 일부만 내놓은 이들도 있다.

인체에 대한 높은 이해도

도레는 고대 조각상처럼 천을 두르고 안정적으로 서 있는 단테와 베르길리우스의 주변에 복잡하고 다양한 자세로 고통받는 망령들을 배치했다. 이들의 나체는 미켈란젤로 작품 속 인물들처럼 근육질로 묘사되어 있으며, 시스티나 성당의 「최후의 심판(Il Giudizio Universale)」에 묘사된 지옥으로 끌려간 이들을 연상시킨다. 수많은 죄인을 다양한 자세로 묘사한 도레의 인체에 대한 높은 이해도가 돋보인다.

변화무쌍한 작업 방식

이 작품은 도레가 『신곡-지옥편』의 삽화와 병행하여 작업한 것이다. 도레는 수년간 「제9지옥을 둘러보는 단테와 베르길리우스」와 『신곡-지옥편』 작업에 열정적으로 몰두했다. 그리고 이후로도 자주 데생과 회화를 동시에 작업하곤 했다. 「제9지옥을 둘러보는 단테와 베르길리우스」는 제32곡을 단계적으로 묘사한 판화 3점을 재조합해 완성한 것이다. 데생을 유화로 발전시키는 과정에서 도레는 작품의 크기를 확대했을 뿐 아니라 색조도 더했다. 푸르스름한 빛을 더해 공포스러우면서도 신비로운 분위기를 강조했다. 파올로와 프란체스카의 그림도 데생을 유화로 발전시켰다는 점에서 이와 비슷한 사례라고 볼 수 있다.

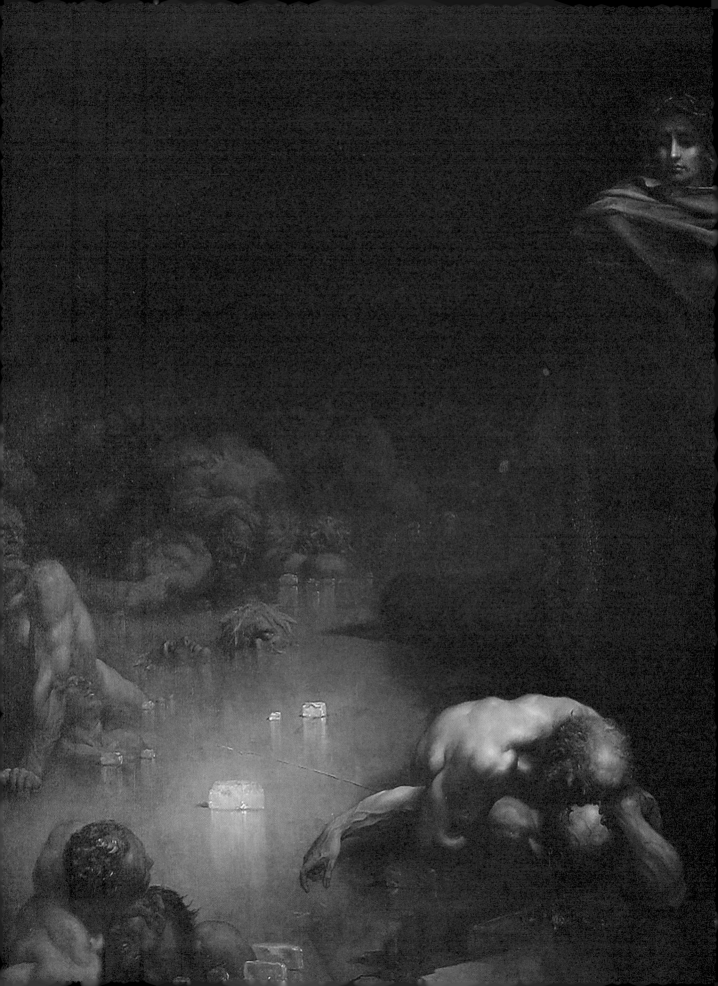

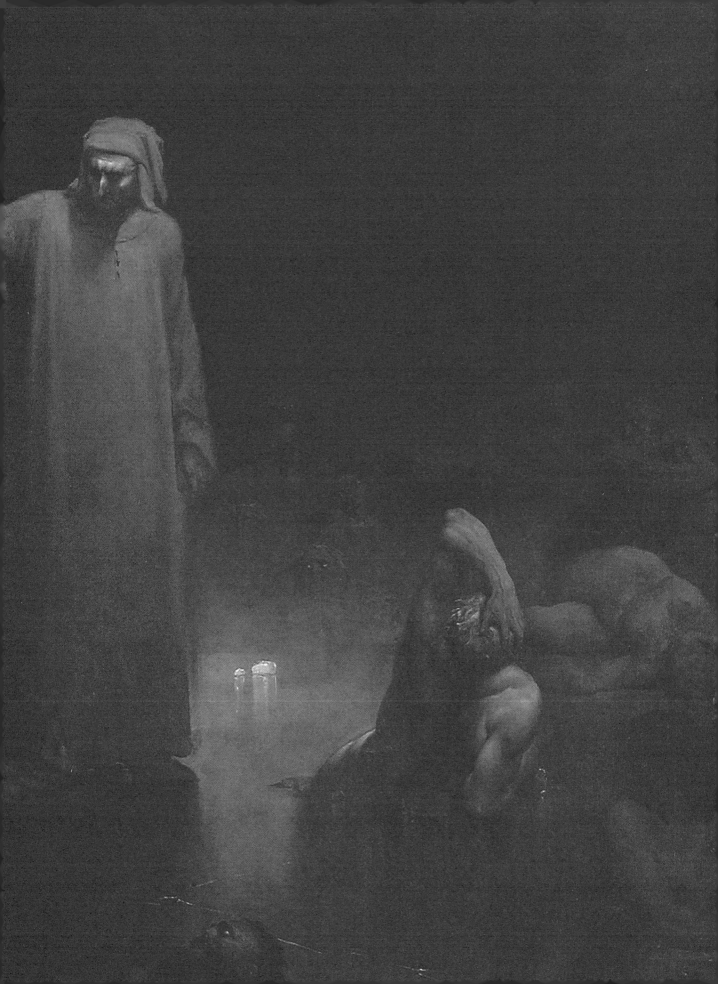

목차

저 자 소 개

알릭스 파레 Alix Paré

에콜 뒤 루브르에서 예술사를 전공한 예술사학자이자 17~20세기 서양화 전문 강연자이다. 프랑스 국립 기념물 센터에 이어 프랑스 국립 박물관 협회에서 수년간 근무했고 현재는 프리랜서 강사 및 강연자로 활동 중이다. 『이게 예술이야(Ça, c'est de l'art)』 시리즈에서 고양이, 마녀, 악마 편을 저술했다. 본 서에서는 제2장 '삽화가 귀스타브 도레', 제3장 '풍자화가 귀스타브 도레' 및 제4장 '화가 귀스타브 도레'를 저술했다.

발레리 쉬외르 에르멜 Valérie Sueur-Hermel

프랑스 국립 도서관의 20년차 큐레이터로, 판화 및 사진분과에서 19세기 장서를 담당하고 있다. '도미에 전'(2008), '앙리 리비에르 전'(2009), '오딜롱 르동 전'(2011), '미래를 내다본 판화, 고야에서 르동까지'(2015) 등 다수의 전시를 기획했으며, '프랑스 국립 도서관 귀스타브 도레 가상 전시'(2014)를 구상했다. 본 서의 제1장 '판화가 귀스타브 도레'를 저술했다.

역 자 소 개

김형은

서강대학교 프랑스문화학과, 한국외국어대학교 통번역대학원 한불과를 졸업했다. 현재 프랑스어 강사 및 프리랜서 통·번역가로 활동하고 있다.

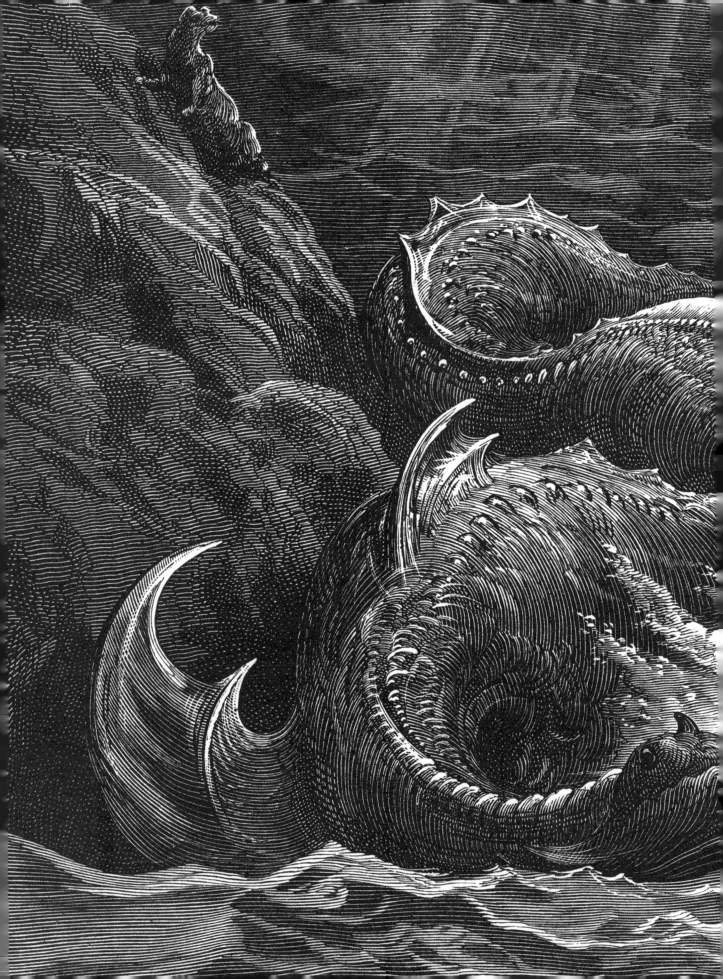

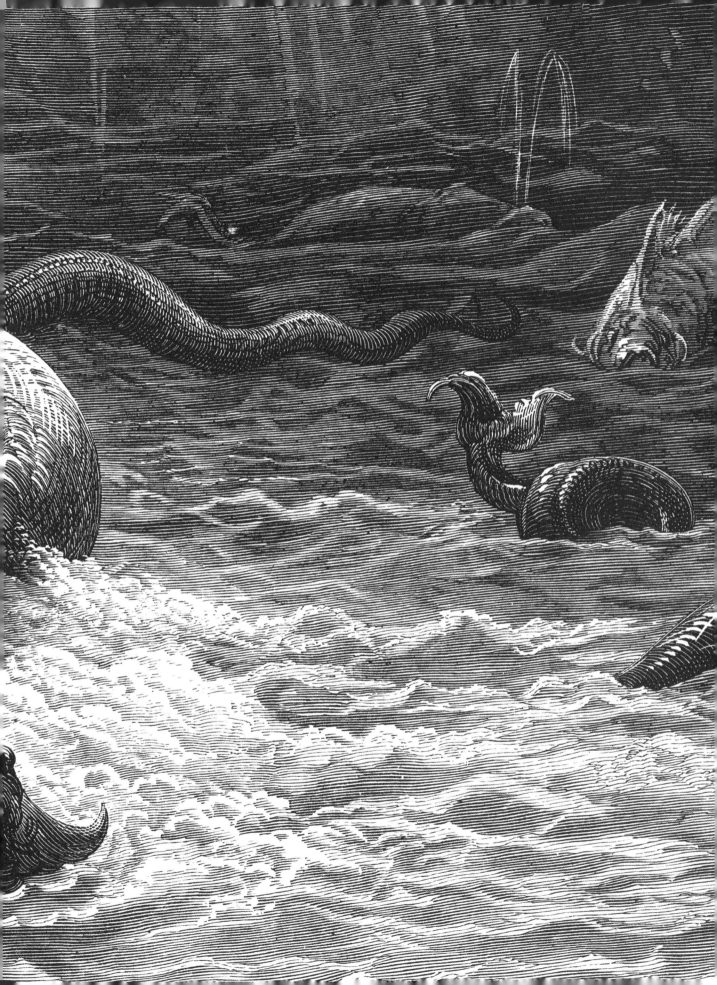

Fantastique Gustave Doré by Alix Paré & Valérie Sueur-Hermel
Copyright © Hachette Livre (Editions du Chêne), 2021
All rights reserved.
Korean translation © Hans Media, 2022
Korean translation rights are arranged with Hachette Livre (Editions du Chêne) AMO Agency Korea.
Printed in China

FANTASTIQUE
귀스타브 도레의 환상

1판 1쇄 인쇄 2022년 8월 10일
1판 1쇄 발행 2022년 9월 30일

지은이 알릭스 파레, 발레리 쉬외르 에르멜
일러스트 귀스타브 도레
옮긴이 김형은
펴낸이 김기옥

실용본부장 박재성
편집 실용1팀 박인애
영업 김선주
커뮤니케이션 플래너 서지운
지원 고광현, 김형식, 임민진

디자인 푸른나무 디자인㈜

펴낸곳 한스미디어(한즈미디어(주))
주소 121-839 서울시 마포구 양화로 11길 13(서교동, 강원빌딩 5층)
전화 02-707-0337 | 팩스 02-707-0198 | 홈페이지 www.hansmedia.com
출판신고번호 제 313-2003-227호 | 신고일자 2003년 6월 25일

ISBN 979-11-6007-815-2 13650

책값은 뒤표지에 있습니다.
잘못 만들어진 책은 구입하신 서점에서 교환해드립니다.